천국보다 낯선

안희철 희곡집 · 1

천국보다 낯선

안희철 희곡집 · 1

평민사

극작가는 살아있는 배우를 위해 현재의 행동을 글로 쓰고 있기 때문에 극을 통해 삶에서 중요한 부분 중 쉽게 얻지 못하거나 지나치는 부분을 채워주고 보여주어야 한다. 그러기 위해서 극작가는 작품의 구성과 주제 등의 문학성과 극을 이끌어가는 극적장치 등의 연극성 사이에서 끊임없이 줄타기를 해야 한다. 희곡은 문학이면서 무대공연을 전제로 한다는 점이 극작가를 줄타기 곡예사로 만들고 있다. 그런 측면에서 볼 때, 나는 아직은 초보 곡예사다. 지금은 비록 아슬아슬한 줄타기를 하고 있지만 조금씩 나아질 것이란 희망으로 오늘도 줄을 탄다.

2007년 12월
안 희 철

차 례

회장님, 씻으셨습니까?

등장인물

박 회장　(70대의 노인)
희정　　(박 회장 댁의 경리)
광수　　(희정의 애인)
정호　　(박 회장의 친구,
　　　　광수가 1인 2역을 한다)
정숙　　(박 회장의 부인,
　　　　희정이 1인 2역을 한다)

막이 오르면 무대 서서히 밝아온다. 무대는 온통 안개가 낀 듯 뿌옇다. 서서히 안개가 걷히며 무대의 모습이 드러난다. 고급주택의 거실이다.

광 수 (호흡을 고르며) 아무도 없지?

희 정 맞다니까. 한 일주일은 걸린댔으니까 걱정 마.

광 수 (가방을 내리고 희정을 쳐다본다) 돈 많아 좋겠다. 나는 언제 해외여행 한번 해보냐?

희 정 잘 되면 우리도 해외여행이나 갈까?

광 수 (뽀뽀를 하려고 덤비며) 좋지.

희 정 아유, 됐어. 제발 때와 장소 좀 가려. (그래도 싫지 않은 듯 뺨을 내민다)

광 수 자, 이번 일 잘 되면 내가 6 네가 4 맞지?

희 정 (어이가 없는 듯) 뭐?

광 수 농담이야. 5 대 5, 됐지?

희 정 (고개를 돌려버린다)

광 수 왜 그래?

희 정 돈을 손에 쥐면 놀아보시겠다? 언제까지 그렇게 살래? 잘 살 생각을 해야지. 왜 그렇게 답답해? 그러면 나도 딴 생각이 생긴다.

광 수 (희정의 말에 신경이 쓰이지 않는 척) 근데 그게 정말 10억이나 될까?

희 정 그럼. 최소 10억은 되겠지.

광 수 확실해?

희 정 날 못 믿어?

광 수 아니, 네 말인데 왜 못 믿겠어? (큰소리로 경례한다) 충성!

희 정 나만 믿으면 자다가도 떡이 생겨. 알았어?

광 수 할머니 같은 소리하고 있네.

희 정 이렇게 젊고 이쁜 할머니 봤어?

광 수 없습니다. 충성! 그럼 시작하시죠. 어디 있죠?

희 정 회장님 방이나 서재 아니면 개인 창고? 나도 보진 못했어.

광 수 뭔지 모르고 어떻게 찾아? 생긴 모양이라도 알아야 찾지.

희 정 그렇게 값나가는 건데 척 보면 모르겠어?

광 수 하긴. (사이) 정말 북에서 들여왔다면 골동품 같은 거겠지? 국보급이겠다.

희 정 그래도 명분상은 이산가족 상봉으로 갔다 오셨어. 북에 누가 있다는 건 금시초문인데 말이야. 돈이 뭘 못하겠어.

광 수 가족 중에 헤어진 사람 없어?

희 정 진도가 고향이라는데 북에 친척이 어디 있겠어? 사돈의 팔촌이면 몰라도……. 아무튼 돈을 제일로 아는 회장님의 보물이니까 액수로 따지기도 힘들겠지.

광 수 (서두른다) 어디부터 찾을까? 회장님 방이 어디야?

희 정 (손가락을 가리키며) 저기. 근데, 팔 수 있는 건 확실해?

광 수 (박 회장 방문 앞에 가서 돌아보며) 그건 걱정 마. 이 오빠가 누구야. 아주 국보급만 전문으로 취급하는 형님이 계시니까 문제없어.

희 정 이번 일 끝나면 다시는 그런 사람 만나지 마.

광 수 야, 사람 관계를 어떻게 단번에…… (희정이 째려본다) 알았어. 어떤 관계라도 끊을 땐 단번에 끊어야지. 필요 없으면 바로 싹!
(목을 자르는 흉내를 내며) 암, 명심할게. (박 회장의 방으로 들어간다. 희정, 뒤따라 들어간다)

광 수 너무 어둡다. 불 어딨어?

희 정 (벽을 더듬어 스위치를 찾는다) 여기 있어. (스위치를 올린다. 하지만 불이 켜

지지 않는다)

광 수 뭐해? 불 안 켜?

희 정 안 되는데 그냥 찾아봐.

광 수 뭐가 보여야 찾지.

희 정 손전등 안 가져왔어?

광 수 여기 없냐?

희 정 그런 것도 준비 안 했어?

광 수 다 있을 줄 알았지? (라이터를 켜고 방안을 헤맨다) 무슨 방이 이렇게 크냐? 방안에서 길 잃겠다. (누워있는 박 회장에 걸려 넘어진다) 뭐야? 여기 뭔가 있다. (라이터를 켜서 비춰본다) 으악! (놀라서 다시 뒤로 넘어진다)

희 정 왜 그래?

광 수 (겁에 질려) 여기 사람 있다.

희 정 뭐? 무슨 사람이 있다고 그래? (광수 쪽으로 가서 누워있는 박 회장을 발견한다) 회장님……. (순간 기겁을 한다) 어떻게 된 거지?

광 수 그걸 지금 나한테 묻는 거야? (허둥지둥) 어서 나가자. 어서.

희 정 잠깐만.

광 수 (희정의 손을 잡아당긴다)

희 정 이상해.

광 수 당연히 이상하지. 아무도 없어야 하는데 있잖아.

희 정 그게 아니라, 꼼짝도 안 해.

광 수 자니까 그렇지. 노인네 귀가 어두워서 아무것도 못 들었을 거야. 어서 가자.

희 정 저것 좀 봐. (박 회장을 자세히 본다)

광 수 겁도 없이……. (희정을 따라 박 회장을 살핀다) 어, 옷이 저게 뭐냐?

저거 사람 죽었을 때 입히는 옷 아냐?

희 정 그래, 수의 같은데.

광 수 그럼, 박 회장 죽은 거야? (소름이 돋는 듯) 빨리 가자.

희 정 그런데 왜 아무도 없지?

광 수 집에 혼자 있다가 죽은 모양이지.

희 정 그러면 저 옷은 누가 입힌 거야?

광 수 궁금한 것도 많네. 재수 없으니까 가자니까.

희 정 회장님 너무 불쌍하다. 그래도 보물은 찾아야지.

광 수 난 상갓집은 절대 안 건드려.

희 정 전에도 도둑질 해봤어? 주먹질은 해봤어도 도둑질은 안 했다 며?

광 수 (말을 더듬으며) 그러니까 상갓집에서는…… 당연히 안 되지.

희 정 무슨 말이야?

광 수 어쨌든 그냥 가자. 여긴 재수 없어.

희 정 우리의 미래는 어떡하구? 10억인데.

광 수 그래도 상갓집은 안 돼.

희 정 혹시 나 보내고 혼자 찾으려는 거 아냐?

광 수 날 못 믿어?

희 정 같이 있을 때는 믿는데 떨어져 있을 때는 못 믿어. 아니, 안 믿 어.

광 수 알았어. 그럼 지금 같이 나가서 계속 같이 있다가 저 노인네 상 치르고 난 다음에 다시 같이 오자. 됐지?

희 정 좋아. 근데 가족이 아무도 모르니 어떡해? 혼자서…….

광 수 그래도 옷까지 챙겨 입은 걸 보면 대단한 양반이야. 갈 때가 된 걸 스스로 알았나봐. (다시 소름이 돋는 듯) 우리도 갈 때가 됐어.

가자.

광수, 희정 돌아서서 나가려는데 박 회장이 벌떡 일어나 앉는다.

박 회장 (광수와 희정에게 소리를 지른다) 어딜 가? (광수와 희정, 기겁을 한다) 왔으
면 하고 가야지. 그냥 가면 어떡해? (광수와 희정, 박 회장을 보고 놀라
서 제자리에 넘어진다) 늦게 왔으면 죄송한 줄 알아야지. 그냥 가려
고? 날 없는 놈 취급하는 게야? 이렇게 여기 있는데. (광수와 희정,
어안이 벙벙하다) 어두운데 뭐해? 불 켜. 어서 불 켜라니까.

희 정 (스위치를 만지며) 회장님 고장 난 것 같은데요. 아까 올렸는데 불
이 안 들어와요.

박 회장 그럼 내리면 되잖아. 올려서 안 되면 내려 봐. 어서.

희 정 (스위치를 내린다. 불이 들어온다) 불이 왔어요.

박 회장 근데, 왜 이렇게 늦었어? 부른 게 언제야?

광 수 (희정에게) 지금 무슨 소리야?

희 정 (고개를 저으며) 나도 몰라. 근데 지금 제정신은 아닌 것 같아.

광 수 혹시 치매 아냐?

희 정 맞다. 그런가 보다. 지난주엔 진도씻김굿이랑 상여소리 그런
거 듣고 싶다고 해서 구해드렸잖아. 생전 음악이란 건 모르던
분인데 말이지. 구하기도 힘든 음악을 찾지 않나…….

박 회장 어여 준비하지 않고 뭐해?

광 수 (갑자기 좋은 생각이 난 듯 웃으며) 회장님 보물 어딨어요? 그것부터
주시면 제가 빨리 준비할게요.

희 정 (광수 옆구리를 찌르며) 뭔지나 알고 준비한다는 거야?

광 수 정신이 없는 사람이니까 일단 보물부터 물어봐야지.

박 회장 보물? (한참 생각에 빠진다) 니네가 생각하는 보물 말이지? 그건 지금 못 준다. 하지만 다 끝나면 내가 너희한테 주마. 어차피 내가 가져갈 수는 없다. 그러니 어여 준비해라.

희 정 회장님 근데 뭘 준비하라는 거죠?

박 회장 날 갖고 장난치는 거야? 진도씻김굿! (광수를 보며) 저놈이 당골이냐? 보아하니 초짜를 보낸 것 같은데. 할 수 없지. 나도 처음 하는 초짜니 초짜랑 놀아야지. 이러다 날 새겠다. 빨리 시작해.

광 수 회장님 보물이 어딨는지 먼저 말씀해 주시면 안 될까요?

박 회장 아따 그놈, 일단 굿부터 하고. 그러고 나서 네가 알아서 하면 되잖아. 그래야 셈이 맞지. 시간 없당께.

광 수 예, 회장님 그럼 준비할 테니 한숨 주무시면서 기다리세요. 대신 끝나면 보물 주실 거죠?

박 회장 진작 그렇게 나와야지. 걱정 말고 어서 준비나 해. 대신 제대로 해야 된다. 곽머리씻김굿이야. (자리에 눕는다)

광수, 희정의 손을 잡고 거실로 나간다.

희 정 어떡할려구?

광 수 굿 하고 나면 보물 준다잖아.

희 정 우리가 그걸 어떻게 해?

광 수 아무렇게나 대충 하면 되지. 그리고 나면 10억이 생기는 거야. 10억이야. 10억. 도둑질도 아니고 직접 회장한테 받는 거야. 떳떳한 거니까 정말 만사 오케이지.

희 정 그러다 약속 안 지키면?

광 수 굿 하는 중간에 우리가 찾으러 다니면 되지. 자, 시작하자.

희 정　잠깐만! 회장님 치매에 걸렸어도 대충하면 안 돼. 요즘 계속 그 음악 들었던 걸로 봐서 굿에 대해서 꽤 아시는 것 같단 말이야. 10억짜리 프로젝트니까 우리도 최소한의 준비는 해야지.

광 수　지금 여기서 어떻게?

희 정　일단 저번 주에 산 시디는 있으니까 음향효과는 됐고, 나머지 정보는 인터넷이 있으니까. 내가 자료를 준비할게. 거실에 큰 상 하나 차리고 무당처럼 한번 꾸며봐.

광 수　내가? 무당은 여자가 해야지.

희 정　그런 법이 어딨어? 회장님이 나는 알아보잖아. 그냥 내 말 들어. 이제부터 내가 감독이야. 알았어? 그리고 자기는 주연배우. 자, 서둘러!

　　　무대 암전. 잠시 후 무대 밝아지면 굿판이 준비되어 있다. 상에는 케이크, 피자, 콜라, 샴페인 등이 놓여있고, 뒤쪽의 병풍에는 곽머리 씻김굿의 절차가 큰 글씨로 붙어있다. - 곽머리 씻김굿의 절차 : 조왕반, 안땅, 혼맞이, 초가망석, 처올리기, 손님굿, 제석굿, 고풀이, 영돈말이, 이슬털기, 왕풀이, 넋풀이, 동갑풀이, 약풀이, 넋올리기, 손대잡이, 희설, 길닦음, 종천 - 잡무당처럼 그럴싸하게 옷을 차려입은 광수, 손에 출력한 자료를 들고 있는 희정 등장한다.

희 정　(광수를 보며 한심하다는 듯) 옷이 그게 뭐야?

광 수　멋있지?

희 정　너무 요란해.

광 수　왜? 원래 무당들 이렇게 화려하잖아.

희 정　(손에 든 자료를 보며) 진도씻김굿은 안 그래. 지금 할 게 곽머리 씻

김굿이야. 그러니까 오색무지개 끈은 떼고 그냥 흰색으로만 해. (화려한 오색 끈을 벗겨낸다) 이건 해라. (빨간색 끈을 묶어준다) 이제부터 자기는 당골이야. 10억이 걸린 거니까 최대한 오버해서 잘해봐. 내가 백뮤직 멋지게 깔 테니까 입만 방긋해도 될 거야. 대신 신들린 연기는 직접 해야 돼. 박 회장님 기분이 좋아야 하니까. 알았지? (박 회장 방으로 향한다) 회장님 나오세요. 준비 다 됐어요.

박 회장 (굿상 뒤편에 누워 있다가 일어난다) 나, 여기 있다. 시작하자.

희 정 언제 나오셨어요?

박 회장 (상을 본다) 내가 좋아하는 건 하나도 없네.

희 정 그래도 조상님들이 좋아하세요.

박 회장 이런 걸 누가 먹냐?

광 수 조상님들도 요즘 음식 드셔 보셔야죠. 제사상에 오르는 음식이 맨날 똑같으니 얼마나 지겨우셨겠어요.

박 회장 하긴 네 말도 맞다. 그럼 나 누울 테니까 시작해라. (자리에 눕는다)

광 수 회장님 그럼 시작합니다. (희정에게서 설명서를 건네받는다) 준비 되셨죠? (박 회장이 아무 반응이 없자) 회장님 시작한다니까요.

박 회장 (벌떡 일어나 앉으며) 야, 이놈아. 이제 난 죽은 사람이야. 죽은 사람 위해 굿을 하는데 자꾸 나한테 물으면 어떡해? 묻지 말고 어여 시작해. (다시 얼른 눕는다)

광 수 (몇 번 목을 가다듬고는) 먼저, 조왕반. (희정에게서 받은 종이를 보며) 이건 부엌에서 해야 하는데 희정아, 솥도 있어야 되잖아.

희 정 (출력한 자료를 읽어보더니) 당골님, 이건 넘어가요.

박 회장 (벌떡 일어나 앉으며) 이놈들아, 제대로 해. 왜 빼먹어?

광 수 죽은 사람이 왜 말을 해요? 그냥 누워 있어요.

희 정 회장님 조왕반은 씻김굿 할 때마다 하는 것이 아니고 굿하는 날이 조왕 하강일을 지나 조왕 도회일 때 한해서만 해요. 그렇기 때문에 자주 볼 수 있는 대목이 아니거든요.

광 수 그러면 오늘은 거시기 뭐냐 조왕…… 도회지인가가 아니란 말이지?

희 정 (광수에게 조용히) 그건 나도 잘 몰라. 하여튼 시간을 줄여야지.

광 수 (고개를 끄덕이며) 오케이.

희 정 그러면 안땅부터 시작하겠습니다. 여기가 대청마루라고 생각하고 당골님, 시작하시죠.

광 수 자, 그럼 조상님들께 아룁니다. 오늘밤 전남 진도에서 태어난 박 씨 문중의 박 회장님……, 아니지. 회장님 이름이 어떻게 되시죠? 회장님! (박 회장의 움직임이 없자 큰소리로) 회장님 이름이 뭐냐구요?

박 회장 (고개만 들고서) 야, 이놈아. 난 죽었으니 가만있으라며?

광 수 그래도 이름은 알아야 굿을 한다고 조상님께 아뢰죠.

박 회장 아따 그놈, 참말로. 박한이다. 박, 한. 됐냐? 이젠 부르지 마라.

광 수 조상님께 아룁니다. 진도에서 태어난 박 씨 문중의 박한이 극락천도 할 수 있도록 굿을 하오니 행여 놀라지 마시고 모두 내려 오셔서 음식도 드시고 즐기시기 바랍니다.

희 정 (준비된 CD를 넣고 볼륨을 올린다)

박 회장 아따, 이놈 보소. 잠깐.

광 수 또 왜 그러세요?

박 회장 신이 안 나잖아.

광 수 음악 컷. (짜증이 나서) 다시 시작할게요. 신나게! (조금 전과 달리 매우

빨리 말을 한다. 하지만 잡무당이 된 듯 리듬을 타기 시작한다) 아룁니다. 아
룁니다. 조상님께 아룁니다. 진도에서 태어난 박 씨 문중의 박
한이 극락천도 할 수 있도록 오늘밤 굿을 하니, 조상님들 놀라
지 마시고 모두 오셔서 이 자리를 즐기시기 바랍니다.

희 정 (볼륨을 올린다. 아쟁소리 들리며 제법 그럴싸하게 분위기가 잡힌다)

광 수 이제 혼맞이를 하겠습니다.

희 정 넘어가. 이건 객사한 사람한테 하는 거야.

광 수 (고개를 끄덕이며) 자, 이제 초가망석입니다.

희 정 조상이나 친구분 중에서 망자가 된 영혼을 불러들이는 건데
회장님 누굴 부르시고 싶으세요?

박 회장 (눈을 번쩍 뜨며) 진짜 불러주냐?

광 수 그럼요, 대신 진짜로 보물 주실 거죠?

박 회장 그건 이미 약속했잖아. 조상님은 됐고 정호 불러다오. 이정호.
녀석한테 할 말이 있다.

광 수 (억지로 신들린 듯) 우리 망자가 친구 이정호의 영혼을 부르는구
나. 이 멋진 잔칫상으로 초대하니 마다하지 말고 어서 오시게
나. (자리에서 펄쩍펄쩍 뛰며 돌아다닌다)

박 회장 (벌떡 일어난다) 에라, 이 잡무당아. 곽머리 씻김굿이 그리 천박하
냐? 내가 잘 몰라도 그건 아니다.

희 정 회장님 이해하세요. 잠시 신기가 너무 올라서요. (광수에게) 너무
빠르잖아. 천천히.

광수, 진정하며 행동이 느려진다. 서서히 제자리에 멈춰 서서 느린 동작으로 춤
을 춘다. 그러다가 갑자기 바닥에 쓰러진다. 박 회장과 희정, 놀라서 광수에게 다
가간다.

광 수 (희정에게 살짝 윙크하고는 일어나 앉는다) 어이, 박한 잘 있었는가?

박 회장 (광수 앞에 마주 앉으며) 자네 정호 맞나?

광 수 그럼 내가 누구로 보인단 말인가? 그래 잘 있었는가? 이게 얼마만이지?

박 회장 참 세월도 빠르지. 자넨 젊은 나이에 그렇게 갔는데 난 참 오래도 살았어. 그렇지 않나?

광 수 그래, 이승생활은 어때? 재물도 많이 모으고 성공했지? 아들도 능력이 있어 사업 물려받아 날로 번창하고 있고 자네 인생은 그만하면 성공했네 그려.

박 회장 지금 날 놀리나? (소리 지른다) 자네 지금 날 놀리는 거지.

광 수 (당황하며) 아니, 자네 왜 그러나?

박 회장 왜 그러냐? 왜 그래……. 허허허. (미친 듯이 웃는다) 난 허깨비 인생을 살았어. 내 인생을 못 살았다구. 내 마누라 내 새끼를 지키지도 못하고서 헛된 꿈만 쫓았던 거야. 그러고 보면 자넨 정말 똑똑한 사람이야.

광 수 무슨 소리야? 자네 가족과 잘 살았잖아. 부인이야 먼저 저승길을 떠났지만 유능한 아들에 참한 며느리, 똑똑한 손자까지 남부러울 게 뭐가 있나?

박 회장 (광수의 멱살을 잡고) 에라 이놈아. 그 사람이 내 마누라냐? 내 아들이냐? (멱살을 놓으며 밀어버린다) 다 네놈 가족이지.

광수와 희정은 의아해 한다.

박 회장 (한숨을 쉬며) 그래, 40년이다. 벌써 네놈 떠난 지가 40년이나 됐어. (희정을 보며) 지금 친구놈하고 술 한잔 해도 되겠냐?

희 정 그럼요. 이제 불러들인 영혼을 즐겁게 해주는 처올리기입니다.

박 회장 (광수에게) 자, 한 잔 받아라. (광수와 술을 주고받는다) 한 잔씩 더 하자. (희정을 보고) 넌 가만히 있으려니 심심하겠구나. 너도 한 잔 해라. (희정에게 잔을 채워주고 자기 잔을 채운다) 자, 한 잔씩 하자. (모두 건배한다) 40년 만에 같이 술을 마셔보는구나. 허허허. (혼자 허탈한 웃음을 보이다가 조그만 목소리로 말을 잇는다) 네가 유언한 대로 난 네 마누라랑 자식을 거두었다. (광수와 희정, 박 회장의 말에 흥미를 느낀다) 40년을 같이 살았지만 언제까지고 정숙이는 네 마누라였지. 40년을 같이 살면서도 4년을 같이 산 너를 못 잊어했으니까 말이다.

광수, 무슨 말인가 해야 할 것 같지만 어떻게 말을 꺼내야 할지 몰라서 망설인다.

박 회장 (망설이는 광수의 표정을 읽고서) 그래, 뭐라고 할 말이 없지? 너에 비하면 난 모든 걸 다 가진 놈이라는 생각이 들 테니까. 하지만 생각해 봐라. 그게 어디 내 것이냐? 네 마누라, 네 아들에 네 재산까지……. 모든 걸 너한테서 다 받았지. 그래서 호의호식하며 잘 살아왔다만 지금 생각해보니 그게 다 허깨비더라.

광 수 (큰맘 먹고 입을 연다) 그래도 흘러간 세월이 얼마냐? 너랑 보낸 시간이 얼만데. 내 마누라가 아니고 이제 네 마누라 네 자식이다.

박 회장 그럴 줄 알았지. 근데 맘대로 안 되더라. 처음엔 욕심도 있었지만……. 그래 꿈과 희망이란 것도 있었다. 하지만 정숙이가 널 선택했을 때 그게 깨지더라. 날 사랑하는 줄 알았는데 어느

순간 너랑 결혼한다고……. 그게 다 내가 가진 게 없어서겠지. 너에 비하면 나는 무엇이든 부족했으니까…… 그래 너보다 나은 거라곤 하나도 없었으니까 당연하지.

광 수 그런 생각으로 어떻게 그 오랜 세월을 살았냐?

박 회장 언젠가 다 잘 해결될 줄 알았지. 우리 사이에 자식이라도 생기면 좋아질 것 같았지.

광 수 그래, 어떻게 됐냐?

박 회장 근데 시간이 지나도 애가 들어서지 않더군.

광 수 이런!

박 회장 난 안다. 정숙이가 애를 원하지 않았다는 걸. 그래서 수술까지 받았다는 것도. 나는 허깨비고 허수아비더라. 정숙이 옆에 있어야 할 사람은 너였으니까. 널 그리며 평생을 산 거야. (혼자 술을 마시며 고개를 숙인다. 작게 흐느낀다)

희 정 (광수를 조용히 부른다) 도대체 언제까지 그러고 있을 거야?

광 수 그럼 어떡해?

희 정 지금 정신없는 것 같으니까 우린 할 일을 해야지.

광 수 아, 맞다. 10억!

희 정 잊고 있었어?

광 수 어차피 이거 끝나면 준다잖아.

희 정 그걸 어떻게 믿어? 그래도 찾을 때까진 찾아봐야지.

광 수 그건 그렇지. 근데 저 노인네 내가 자기 친구라고 생각하는데 어떡해?

희 정 왜, 회장님 얘기가 재밌어서 움직이기 싫어?

광 수 정말 재밌긴 하네. 특별한 사연이 있기도 한 것 같고……. (째려보는 희정을 보고) 그래도 우린 할 일을 해야지. 어차피 노인네 제

정신도 아니니까. 일단 우리가 찾아보기라도 하자.

희 정 진작 그렇게 나와야지. 저 봐. 회장님 지금 정신없다니까. 난 회장님 서재 찾아볼 테니까 자기는 개인 창고를 찾아봐. 저쪽이야. (광수와 희정 각자 나간다. 음악소리 커지고 무대는 서서히 어두워진다)

박 회장 (고개를 들고 멍하니 객석 쪽을 바라본다. 박 회장에게만 핀조명이 주어지고 전체무대는 암전된다) 근데, 내가 잊고 있던 사실이 있었다. 믿기지 않는 일이지. 그 사실을 잊고 지낼 수 있었다는 게 말이야. 인간이란 그런 동물인가보다. 내 진짜 마누라 내 진짜 자식을 잊고 지낼 수 있었다니 말이야. 나도 너처럼 진짜 마누라 진짜 자식이 있었어. 그걸 잊다니……. 하지만 내겐 죽은 사람일 뿐이야. 아무 것도 모를 때에 집안에서 맺어줘서 결혼을 했으니까. 자식은 얼굴도 못 봤다. 결혼해서 한 달 만에 떨어져서는 못보고 살았지. 나중에 아들이라는 얘기는 들었지만……. 그러니 정이란 게 붙어있을 시간도 없었다. 그래도 자식을 만든 건 참 용한 일이지. 허허허. 예나 지금이나 그 사람 얼굴은 기억나지가 않는다. 하지만 그 사람은 나를 기억했다는구나. 나를 잊지 않았다고 하는구나. 내게 죽은 사람이었듯이 나도 그 사람에게 죽은 사람일 거라고 생각을 했는데 말이야. 남자랑 여자는 다른가보다.

박 회장의 대사 중에 무대 오른쪽에 광수가 등장해 있다. 이제는 광수가 아니라 완전한 정호다. 하지만 의상이나 분장에 큰 변화는 없다. 다만 핀조명을 약하게 주어 얼굴을 어둡게 하는 효과로 진짜 정호라는 분위기를 만들면 된다. 목소리는 약간씩 울리는 효과를 준다.

정 호 (객석을 보며) 사람이란 게 다를 게 뭐가 있을까?

박 회장 그래, 어떻게 보면 크게 다를 것도 없겠지. 나도 정숙이랑 살면서 그 사람 생각한 적 있다. 죽었는지 살았는지도 몰랐지만……. 그게 그러니까 7 · 4남북공동성명 때니까 벌써 30년이 다 되어가는구나.

정 호 그때 무슨 일이라도 있었냐?

박 회장 사실 별일도 없었다. 아니, 아무 일도 없었다. 하지만 정숙이는 너만 그리워하고 자식도 네 자식이니 나는 허수아비나 다름없다는 걸, 더 이상 참을 수 없었지. 근데 남북공동성명 발표 듣고 이상한 생각을 하게 됐지. 정말 통일이 금방이라도 될 것 같았거든. 아니 통일이 되지 않더라도 상관없었다. 다만, 정숙이가 널 그리는 것처럼 어쩌면 그 사람이 나만을 그리워하고 있지는 않을까 생각하게 됐어. 왜 그걸 그제야 깨달았을까? 내 자식까지 낳았다는데 말이지.

정 호 그래, 북에 살아있더냐? 확인은 해봤냐?

박 회장 돈이란 게 못 하는 게 없더라.

정 호 결국 찾았구나.

박 회장 진작 확인하려고 했으면 했겠지……. 오히려 뒤늦게 찾은 게 미안하더라.

정 호 정숙이에게 말했냐?

박 회장 아니. 말하지 않았다. 정숙이야 내가 북에 마누라랑 아들이 있다는 건 꿈에도 모를 거다. 그렇게 모른 채 떠났으니 다행이지. 너를 못 잊긴 했지만 나한테는 좋은 마누라였다. 그 어느 누구보다도 가정생활에 충실했다. 나를 사랑하지 않은 것만 빼면 말이지.

정　호　정말 너를 사랑하지 않았을까?

박 회장　오직 네놈 생각뿐이었다. 평생 가슴에 너를 품고 살다 간 거
　　　　야. 북에 있던 그 사람이 나를 평생 잊지 못했듯이 말이야. 전
　　　　쟁통에 나를 찾는다고 집을 나서서는 결국 평생 나와 만나지
　　　　못했지. (사이) 어쨌든 넌 행복한 놈이다.

정　호　내가 행복하다구? (사이) 아직도 이렇게 헤매고 있는데……. 그
　　　　거 아냐? 정숙이는 알고 있다. 다 알고 있었어.

박 회장　무슨 말이냐? 다 알다니?

정　호　(아무 말이 없다)

박 회장　무슨 말이냐니까? 뭘 다 안다는 거냐?

정　호　이리 오면 너도 곧 알게 된다. 나보다는 네가 더 행복한 놈이
　　　　지. 이제 그만 가봐야겠다. (핀조명 사라지고 정호 퇴장한다)

박 회장　내가 행복하다구? 이놈아 무슨 소리냐? 도대체 무슨 소리를 하
　　　　는 거냐? (소리를 지른다) 대답해라. 어서, 대답해라.

박 회장의 고함소리에 희정, 달려 나온다. 박 회장을 비추던 핀조명 사라지고 무
대 밝아진다.

희　정　예, 회장님. 무슨 일이세요?

박 회장　어디 갔냐? 이놈 대답은 안 하고 어디를 갔냐?

희　정　아, 당골님이요? 지금 혼을 보내고 있나보네요.

박 회장　대답도 못 들었는데 왜 보내?

광　수　(휘둥그레진 눈으로 나타난다) 무슨……?

희　정　(광수에게 눈치를 주며) 당골님, 혼은 잘 보내셨어요?

박 회장　왜 대답도 없이 그렇게 급하게 갔냐?

광 수 (헛기침을 하고) 아, 혼이 머물 수 있는 시간이 지났습니다.

박 회장 나한테는 제대로 머무르는 게 없구나. 항상 마음대로 떠나버리지. 이제 나도 떠나야겠다. 이 세상…….

희 정 회장님, 그럼 다음으로 갈게요. (광수에게 보물을 찾았느냐고 눈짓을 보낸다)

광 수 (고개를 저으며) 네, 다음으로 넘어가겠습니다.

박 회장 어서 넘어가자.

희 정 이제 손님굿입니다. 옛날에 가장 무서운 병이었던 마마신을 불러들여 대접하는 경우와 이승에서 친했던 친구의 영혼을 불러들여 즐겁게 해주는 경우가 있는데요.

박 회장 됐다. 어서 넘어가자.

희 정 마마신은 공포신이라 빠지면 안 되는데요.

박 회장 됐다. 죽은 놈이 무서울 게 또 뭐가 있냐?

광 수 그럼, 친구분이라도.

박 회장 시간 없다고 마음대로 떠난 놈을 또 불러서 뭣하냐? 내가 어서 가서 만나는 게 낫지.

희 정 그러면 제석굿으로 넘어갑니다.

박 회장 그건 또 뭐냐? 기냐?

희 정 (자료를 보며) 어느 유형의 굿에서나 하는 중심굿이구요. 제석 근본을 찾는 대목, 제석맞이, 제석이 팔도강산을 유람하는 대목, 시주받기, 명당처잡기, 성국터잡기, 지경다구기, 집짓기, 입춘붙이기, 성주경, 벼슬궁, 축원, 노적청, 업청, 군웅, 조상굿, 액막음의 순서로 행하는데요.

박 회장 무슨 말인지 하나도 모르겠구나. 길기만 길겠어. 했다구 치구 넘어가자. 나, 빨리 갈란다.

희 정 다음은 고풀이요. 이승에서 풀지 못하고 저승으로 간 한과 원한을 의미하는 고를 차일의 기둥에 묶어 놓았다가 이를 하나하나 풀어가면서 영혼을 달래 주는 대목굿이거든요.

박 회장 그래서 고풀이냐?

광 수 그렇죠. 그래서 고풀이죠. 풀어 드릴까요?

박 회장 내 한과 원한을 풀 수 있다고? 그러면 하나하나 풀지 말고 한 번에 빨리 풀고 넘어가자. 어차피 지금 그게 풀리기라도 하겠냐?

광 수 (주위를 살피더니) 빨리 풀기를 원하신다면 그렇게 하죠. (두루마리 화장지를 손에 든다) 자 풀어드리겠습니다. (휴지 끝을 잡고서 멀리 던진다) 자, 한 번에 시원하게 풀리죠?

박 회장 에라, 이런 엉터리 같은 놈. (굴러가는 휴지를 보며) 그래도 시원하기는 하다. 정말 저렇게 시원하게 한 번에 풀리면 얼마나 좋겠냐.

광 수 (민망해서 몇 번 머리를 긁적인다) 다음 넘어가겠습니다.

희 정 영돈말이 차례입니다. 시신을 뜻하는 영돈을 마는 대목이죠.

박 회장 재미있겠다. 이제 나를 묶는단 말이구나. 그래 어디 한곳에다 좀 묶어다오.

광수, 박 회장의 옷을 내려서 돗자리 위에 펼쳐놓고 둘둘 말아 일곱 매듭을 묶어 세운다.

희정, 종이를 사람모양으로 오리더니 냄비 속에 넣은 후 세워둔 영돈 위에 올려 놓는다.

박 회장 그게 맞냐?

희 정 이해하세요. 원래 놋쇠에다 기혼은 솥뚜껑, 미혼은 바가지를 덮어야 하는데 없어서요.

박 회장 기혼은 솥뚜껑이라구?

희 정 네, 회장님.

박 회장 그러면 나는 솥뚜껑을 두 개 덮어야 하냐?

희 정 예? 그건…….

광 수 (큰 냄비의 뚜껑을 마지막으로 덮고 희정을 보며 속삭인다) 근데, 뚜껑 두 개 덮어야 되나?

희 정 (답답하다는 듯) 그냥 넘어가. 회장님, 이제 이슬털기입니다.

박 회장 그게 씻김 아니냐?

희 정 네, 씻김이라고도 하네요. 씻김굿의 중심대목입니다.

박 회장 바빠도 중심은 빠지면 안 되겠지. 해라.

희 정 자, 갑니다.

광 수 쑥물, 향물, 청계수를 묻힌 빗자룹니다. (빗자루를 들고 세워둔 영돈을 열심히 쓸어 내린다) 깨끗하게 씻을 테니 극락왕생 하세요.

박 회장 됐다, 그만해라. 먼지 난다.

희 정 다음은 왕풀이입니다.

박 회장 아까 풀이했잖아. 고풀이, 근데 뭘 또 푸냐?

희 정 아직도 풀이가 더 있는데요. 넋풀이, 동갑풀이, 약풀이요.

박 회장 풀이가 그렇게 많은 걸 보니, 나 말고도 맺힌 사람이 많은가 보구나. 아무튼 아까 비슷한 거 했으니 그냥 넘어가자. 날 밝기 전에 어서 끝내야지.

희 정 (신나게) 네, 넘어갑니다. 이제 넋올리기입니다.

박 회장 이제 나 떠나는 거냐? 올라가는 거야?

광 수 (짜증스러운 듯) 회장님, 뒤를 돌아보세요. 아직 몇 개 남았어요.

회장님이 빼먹고 넘어간다고 할까봐 적어서 붙였잖아요. 원하
시면 지금 그냥 끝내구요. 끝낼까요?

박 회장 그건 안 돼. 넘어가더라도 알고 넘어가야지. 그냥 끝내거나 빼
먹으면 안 돼. 그러면 구멍 난 내 인생이랑 똑같아져서 안 돼.
하나하나 다 채워야지.

희 정 그럼요, 그래야죠. 근데…….

박 회장 왜? 그거 달라고? 이따가 준다니까.

광 수 그냥 지금 주시고 하시죠.

박 회장 지금 주면 굿은 어떡하구? 조금만 기다려라. 바로 앞에 있으니
까 어디 숨거나 사라지지도 않을 거다.

광 수 바로 앞이요? (희정과 눈이 마주치고 고개를 끄덕인다)

희 정 저, 화장실 좀 다녀올게요. (박 회장 방으로 향한다)

박 회장 왜 그리 가냐?

희 정 회장님 방에 있는 화장실엔 비데기 있잖아요. (광수 옆으로 지나가
며) 회장님 방이 확실한 것 같아. 그치?

광 수 (좋아서 실실 웃으며) 빨리 찾아봐.

박 회장 뭔 얘기 하냐?

광 수 저 혼자서 한다구요. (설명서를 보고) 넋올리기를 하려면 가주가
있어야 하는데요.

박 회장 가주?

광 수 그러니까…… (잠시 생각한다) 집 가, 주인 주, 집주인이요. 아드님
이 되겠네요.

박 회장 그래?

광 수 네, 가주의 머리에다 넋을 올려놓고 망자의 맺힌 한이 풀어졌
는가를 보는 대목이거든요.

박 회장 됐다. 확인하나마나 풀린 게 없다. 나는 맺힌 한을 그대로 안
고 갈란다. 40년을 함께 살면서도 단 한 번도 날 사랑한 적이
없는 마누라……. 결혼하기 전에 나랑 만날 때 했던 사랑한단
말도 다 거짓말인 거야. 정말 원망스럽다. (고개를 숙인다) 근데 그
사람을 생각하면…… 내가 무슨 할 말이 있겠냐?

광 수 그 사람이라면…… 북에 계신?

박 회장 그 사람도 이미 이 세상 사람이 아니다.

광 수 혹시 북에서 이번에 가져온 게?

박 회장 그래 말 잘했다. 이제 가서 가지고 와라.

광 수 어디요? 어디 있어요?

박 회장 내 방 세 번째 장을 열면 뒤에 금고 있다.

광 수 번호는요?

박 회장 안 잠겼다.

> 광수, 곧바로 박 회장 방으로 들어간다. 박 회장 긴 한숨을 내쉰다. 한숨소리와 함
> 께 조명이 깜빡이다 곧 어두워진다. 박 회장에게만 핀조명이 비친다. 잠시 후 무
> 대 왼쪽에 정숙 등장한다. 어두운 핀조명을 받고 있어서 창백해 보인다.

정 숙 (객석을 보며) 내가 그렇게 원망스러워요?

박 회장 (소리를 듣고 고개를 돌려보나 보지는 못한다) 그래. 근데 정호랑 결혼 전
에 그때 했던 사랑했다는 말, 그것도 거짓말이야? 그랬겠
지……. 물으나마나 한 소리를…….

정 숙 사랑했어요.

박 회장 이젠 혼이 찾아와서 거짓말을 하네 그려.

정 숙 정말 사랑했어요. 그래서 결혼식 전날 당신을 받아들였어요.

당신은 술에 취해 기억도 못할 테지요.

박 회장 그건……. 그땐 내가 이성을 잃었어.

정 숙 이제 말할게요. 진석이는 그때 생긴 우리 아들이에요. 새로 아이가 생기면 당신이 우리 아들 진석이를 미워하지나 않을까 얼마나 걱정한 줄 아세요?

박 회장 그런 말도 안 되는 소리…….

정 숙 죽은 사람이 거짓말을 하겠어요?

박 회장 왜 그럼 진작 얘기하지 않았지?

정 숙 죽을 때까지 얘기하지 않기로 약속을 했거든요. 정호 씨랑 약속했어요.

박 회장 그럼, 정호는 알고 있었단 말이야?

정 숙 그래요. 하지만 그렇게 갑자기 떠날 줄은 몰랐어요. 물론 법적으로도 정호 씨 아들인 게 재산을 가지는데 유리했잖아요. 독자인 정호 씨가 받아야 될 재산 전부를 결국 진석이를 위해 당신에게 주었어요. 물론 당신의 그런 욕심도 알고 있었죠. 하지만 정호 씨는 끝까지 진석이를 자기 아들로 생각했어요. 당신은 40년이란 세월이 흘렀지만 당신 아들이라는 생각을 가져본 적이 없죠?

박 회장 …….

정 숙 우리 부모님께서 당신과의 결혼을 반대한 이유 아세요?

박 회장 그야, 정호가 나보다 여러 면에서 조건이 좋으니까.

정 숙 그래요, 그것도 이유는 되겠네요. 하지만 진짜 이유는 당신이 이미 가족이 있는 사람이라는 거예요. 유부남이었으니까.

박 회장 어떻게?

정 숙 정호 씨가 우리 부모님을 만나서 얘기를 했대요. 그래요, 저는

당신한테 속았던 거죠. 당신은 절 사랑한다고 거짓말을 했죠? 언제나 그 사람을 잊지 못하고서 말이죠. 그러니 진석이에게 관심이나 가졌겠어요? 당신 아들이 아니라고 생각해서가 아니죠. 아무리 남이래도 키운 정이 얼만데요? 당신은 이미 사랑하는 아내와 아들이 있었기 때문이죠. 우리가 들어설 틈이 없었던 거죠.

박 회장 그건…….

정 숙 변명할 필요 없어요. 저 몰래 달러를 송금해 온 것도 알고 있어요. 몇 번인가 모든 사실을 말하고 싶었지만…… 당신은 나를 진실로 사랑하는 게 아니었어요. 오직 돈뿐이었죠? 진석이가 당신 아들이 아니라고 생각했어도 그렇죠. 그래도 당신에게 모든 걸 준 고마운 친구의 아들이라고 생각하면 됐잖아요. 그보다는 나를 사랑했다면 진정 나를 사랑했다면 진석이도 더 사랑해 줄 수 있었어요. 그렇게 당신은 차가운 사람이었어요. 그래서 진석이를 위해서도 자식은 다시 가질 수 없었어요. 내가 죽고 난 다음에는 당신이 그토록 그리던 사람을 만나고 왔겠죠? 그나마 내가 살아있는 동안에는 참아줬으니 고맙다는 말을 해야겠네요.

박 회장 (힘이 빠져서 축 늘어진다) 그 사람? 만났지. 얼굴도 기억 안 나는 그 사람을 사진으로만 보고 왔지. 이미 떠난 사람이야. 대신 빨간 배지를 달고 나온 낯선 중년남자 한 명을 만났어. 내 아들이라고 하더군. 근데 서로 아무런 감정이 안 생기는 거야. 그냥 지나간 세월이 안타까워서 눈물을 흘리긴 했지. (조금씩 흐느낀다) 그래, 그냥 지나간 세월에 흘린 눈물일 뿐이었어. (흐느껴 운다) 그냥 이렇게 스쳐 지나가는 이 세월에 흘린 눈물일 뿐이야. (정

숙, 말없이 퇴장한다. 정숙을 비추던 핀조명 사라지며 무대 아주 서서히 밝아지기 시작한다) 내가 사랑한 건 당신이야. 그래, 집착이나 뭐 다른 걸로 불러도 좋아. 난 그게 사랑이라고 생각하니까. 당신도 날 사랑했단 말이지? 왜 대답이 없어? 말해봐, 당신도 날 사랑했단 말이지. (흐느끼며 소리를 지른다) 대답해. 어서 대답하라니까.

박 회장의 고함소리에 광수 달려 나온다. 박 회장을 비추던 핀조명 사라지고 무대 밝아진다.

광 수 회장님 왜 그러세요? 진정하세요. 근데요, 금고를 열었는데 그 안에 있는 게 또 자물쇠로 잠겨 있네요. 어떡하죠?

희 정 (자물쇠가 잠겨있는 나무상자를 들고 나온다) 회장님 도대체 열쇠는 어디 있어요?

박 회장 (진정하며) 나 갈란다. (목소리에 힘이 하나도 없다) 나 갈라니까 빨리 보내 주라.

광 수 (박 회장이 기력이 하나도 없어 보이자) 그래요, 일단 굿부터 끝내고 열쇠 주세요. (희정에게 눈으로 사인을 보낸다)

희 정 다음은 손대잡이입니다. (잠시 생각하더니 조심스럽게) 회장님, 이건 가족이 함께 해야 하니까 그냥 넘어가도 되죠?

박 회장 그래, 나 갈라니까 넘어가자.

희 정 네, 넘어갑니다. 다음은 저승의 육갑을 풀어주는 희설입니다. 불교의…… (박 회장이 말을 가로막는다)

박 회장 빨리 떠나고 싶구나.

희 정 회장님 이건 꼭 해야겠는데요. 극락천도를 비는 내용이 있어요.

박 회장 (힘없이) 됐다. 내가 무슨 극락천도를 하겠냐? 그럴 일 없다. 그
저 빨리 떠나도록 해다오. 다만, 마지막은 신경을 좀 써다오.

광 수 회장님답지 않게 왜 그렇게 힘이 없으세요? (박 회장 아무런 말이 없
자, 희정에게) 자, 넘어가자.

희 정 이제 극락으로 가는 길을 깨끗이 닦아주는 길닦음입니다. 이
승에서의 원한을 푼 후 망자의 저승천도를 비는 내용인데요.
이게 회장님이 함께하는 마지막이구요. 그 다음은 마지막 대
목인 종천으로 저희가 대문 밖 길에서 하는 겁니다. 굿할 때
태워야 할 모든 물건들을 가지고 나가서 불사르면서 당골 혼
자 징을 두드리며 배송하는 대목이죠.

광 수 (희정에게) 마지막이면 멋지게 해야 하는데, 징이 없네. 냄비라도
두드릴까?

박 회장 이승에서의 원한? 박한이의 한? 그래, 그딴 거 가지고 가면 먼
저 가 있는 사람들 불편하겠지? 그래 그대로 가지고 가면 많이
불편해 하겠구나. 지옥을 가든 어디를 가든 덜어낼 수 있는 건
덜어내고 가는 게 좋겠다. 어차피 나는 마지막이니까 해라. 너
흰 귀찮다고 빼먹지 말고 마지막 마무리를 잘 해줬으면 좋겠
다. 약속할 수 있겠지?

광 수 네, 회장님도 처음에 약속하신 거…….

박 회장 보물? 보물……. 그래, 처음엔 작은 보물을 주려고 했는데 마
음을 바꿨다. 내가 한을 풀고 가면 큰 보물을 주고 가마.

광 수 큰 보물이요? 그게 뭐죠?

박 회장 끝나면 알게 된다.

희 정 그럼 처음에 주시려 했던 작은 보물은요?

박 회장 10억짜리 통장 달랑 하나. (광수와 희정 깜짝 놀란다) 근데 그러면 너

무 미안하겠단 생각이 든다. 가는 마당에 내가 살아온 방식대로 해선 안 되지. 암, 그래선 안 되지. 더 큰 보물을 줘야지. 진짜 보물을…….

광 수 (엎드려서 큰절 한다) 고맙습니다. 회장님, 고맙습니다.

박 회장 (열쇠를 꺼내 상자를 연다) 자, 여기 징이다. (광수와 희정, 낡은 징을 조심스럽게 바라본다) 왜 이상하게 보이냐?

광 수 그게 그렇게 비싼가요? 징에도 국보급이 있나요?

박 회장 글쎄, 징에 국보급이 있는지는 모르겠다. 하지만 국보급 소리는 있지 않겠냐. 말로 다 하지 못한 소리…… 이 징으로라도 하고 싶었겠지.

희 정 (상자 안을 보며) 옷이 있는데요.

박 회장 (낡은 한복을 꺼낸다) 그 사람이 입었던 옷이란다. 난 기억도 없다. 이게 결혼식을 올릴 때 입었던 옷이라니…….

광 수 그런데 큰 보물은 어디 있죠?

박 회장 굿판 모두 끝나고 나면 너희 둘 앞에 있을 테니 눈 비비고 잘 찾아봐. 멍청하게 놓치지 말고. (한복을 만지면서) 부탁이나 하자. 이거 대문 밖에서 태우거라.

희 정 귀한 물건인데 왜요?

박 회장 그 사람 말이 맞다. 내가 지금껏 붙들고 있던 사람이 자신이 아니라면 같이 묻지 말고 떠나보내 달란다. 자유롭게 놓아달라는 거야. 참으로 현명한 사람이다. 나 때문에 행여 그 큰 넋이 다칠라…… 나 떠나거든 이제 모든 걱정 접고 떠나겠지. 구천에서 맴돌다 이제는 떠날 수 있을 거다. (자리에 눕는다) 시작해라. 어여 가자.

조명 어두워지며 길닦음 노래 흘러나온다. 광수와 희정 춤을 춘다. 노래에 빠져 춤에 몰입한다. 무가(巫歌)의 형식은 홀로 불러가는 통절형식(通節形式)과 선소리로 메기고 뒷소리로 받는 장절형식(章節形式)으로 되어 있으며, 선율의 부침새와 여러 가지 세련된 목구성을 구사하여 매우 흥겹고 아름다운 음악으로 되어 있다. 또한 무용에 있어서는 다른 지방에 비하여 무복(舞服)이 백색(白色) 바탕에 홍색 띠를 하는 정도로 소박하다. 춤은 망자의 한을 풀어주는 「지전(紙錢)춤」을 위주로 하고 있으며, 다른 무무(巫舞)와는 달리 발을 올리거나 뛰는 동작은 없고 제자리에 정지한 동작으로 감정을 맺고 우아하게 푸는 것이 특징이다.

― 길닦음 노래

후렴
재해 보살이로고나 남무여
나야허고나 남무남무여 아미타불

메김소리
죽장산 가래송락은 수양산의 길을 물어
암재감실로 허옵실적 오늘날 망제님들
고장대 몸이 되어 피로장의 넋이 되어
수족이 없이 오신다기에 옷 걸어 영돈 놓고
보신 주어서 배선을 놓아
여래 연불도 길이나 닦세
남무야 남무여 남무뿌리가 새로아미타불
천지분한 후에 삼난한쌍 일어내

여래 연불로 길이나 닦세

동서남북 간 데마다 형제같이 화목할꺼나
오영방에 깊이 들어 형제투쟁을 마다하였네
여래 연불로 길이나 닦세

여비옥여갖워 출가성연 뭉연대리
이쁘걷던 자야수는 마호밭은 메러가세
끝없는 호무를 가지고 이리메고 저리메자
세왕극락으로 들어나 매자. 법성원님이 무인생
제법보던 보매전

노래 소리 작아지며 무대 암전. 서서히 조명이 들어온다. 대문 밖에서 광수와 희정이 옷가지 등을 태우고 있다. 광수가 징을 들고 두드리기 시작한다.

희　정　이제 다 끝났네.

광　수　그래, 근데 기분이 참 묘하다.

희　정　자기도 그래? 어째 좀 이상한 느낌이다.

광　수　참, 보물은 어디 있지?

희　정　맞다. 보물!

광　수　다 끝나고 나면 우리 둘 앞에 있을 거라고 했잖아.

희　정　눈 비비고 잘 찾아보랬잖아.

광　수　(주위를 둘러본다) 거짓말 할 사람은 아닌 것 같은데 말이야.

희　정　분명히 우리 둘 앞이라고 했는데. (광수에게) 뒤는 볼 필요도 없

잖아.

광 수 지금 내 앞에 있는 건 타다 남은 재밖에 없잖아. 그리고 이 낡은 징. 그리고 또 뭐가 있지? (쪼그려 앉아서 막대기를 들고 재를 뒤적여 본다)

희 정 내 앞에도 똑같아. 재, 징, 그리고 뭐가…… 혹시 자기? 장광수?

광 수 뭐? 나? 그럼 내 앞에는 뭐가 있어? (사이) 너? 김희정? (어색하게 웃으며) 물론 내 앞에는 네가 있어. 너 앞에는 내가 있고. (생각에 잠긴다) 그럼 뭐야? 지금 우리 가지고 장난친 거야? (흥분해서 대문으로 뒤돌아서자, 대문 앞에는 등이 걸려있다. 근조(謹弔)라고 적힌 등이 희미한 빛을 내고 있다)

희 정 세상에! 이게 뭐야?

광수와 희정은 할 말을 잃은 채 대문을 다시 쳐다본다. - 박한 회장님의 발인은 오늘 오전 10시입니다. - 흰 종이에 크게 붙어있는 안내를 보고 둘은 바닥에 주저앉는다. 진도상여소리 앞대목 작게 흘러나오기 시작한다. 광수와 희정, 잠시 아무런 말도 하지 못한다.

희 정 이거 꿈이지?

광 수 (갑자기 웃기 시작한다)

희 정 (멍하니 광수를 쳐다본다)

광 수 이거 꿈일 거야. 맞아. 꿈이야. (그 자리에 드러눕는다) 다시 잠들어서 꿈에서 깨어나는 거야. 그러면 되겠다.

희 정 말도 안 돼! 이런 꿈이 어딨어? (광수를 꼬집는다)

광 수 아야! (벌떡 일어나며) 그래. 꿈이라고 하기엔 너무 생생하지?

희 정　근데, 박 회장님은 지나간 세월이 모두 꿈이기를 원했을까?

광 수　글쎄, 이젠 모든 걸 다 잊고 떠난 게 아닐까?

희 정　자기, 꿈이 아니라고 믿는구나.

광 수　(미소를 지으며 재를 만져본다) 회장님이 하고 싶은 말이 이거야? 다 타서 재로 남을 때까지 징소리 내지 말고 너를 마주 보며 살라는 기야? (사랑스럽게 희정의 얼굴을 만진다. 희정의 얼굴에 재가 묻는다. 광수, 웃기 시작한다)

희 정　아니, 우리가 다 타서 재로 남을 때까지 (광수를 따라서 손에 재를 묻힌다) 징소리 내며 마주 보며 살라는 얘기겠지. (마주보며 광수의 얼굴을 만진다. 광수의 얼굴에도 재가 묻는다. 그 모습을 보고 웃기 시작한다)

광 수　어쨌든 10억이 날아간 거네. (다시 웃는다)

희 정　근데, 10억이 생겼으면 자기가 날아갔겠지.

광 수　내가 날아가기 전에 네가 먼저 날아갔겠지. (둘은 서로의 얼굴을 보며 소리 내어 웃기 시작한다)

희 정　(재를 허공으로 날린다)

광 수　(희정의 손을 잡는다. 다른 손으로 재를 허공으로 날린다)

진도상여소리 점차 커지며 무대 암전. 암전 후에도 진도상여소리 계속 이어진다.

— 막.

벽과 창

등장인물

진석
정호
희정
어머니
형
아저씨
후배들

무대

1. 침대, 소파, 책상, 장식장, 오디오, 텔레비전, 컴퓨터 등이 가지런히 놓여있는 깔끔하고 큰 방. 왼쪽 뒤편에 닫혀있는 큰 미닫이 창문이 있다. 그 창문은 벽과의 색대비가 분명해야 한다.
2. 장면이 바뀔 때는 잠시 암전되었다가 다시 조명이 들어오는 단순한 효과를 이용한다. 이 효과로 과거와 현재를 오고 간다. 다만, 그 간격은 매우 빨리 처리해야 한다. 또한 진석의 심리상태에 따라 조명은 시시각각 변해야 한다.
3. 진석의 방이 아닌 곳에서는 소파가 놓여있는 앞쪽만 조명을 비추고 그곳을 과거의 장소로 자유롭게 활용한다.
4. 진석은 의상의 변화 없이 자유롭게 과거와 현재를 넘나들지만, 정호는 매번 산뜻한 정장으로 바꿔 입으며 시간 변화를 보여준다.

무대 밝아지면 방구석 벽에 등을 기대고 앉아있는 진석의 모습이 보인다. 방은 깔끔하지만 왠지 모르게 답답하고 어두운 느낌이 든다.

진석 (고개를 들어 서서히 객석을 노려보며) 해피는 행복하다. (실없이 웃는다) 일주일째입니다. 난 오늘도 어제처럼 방안에 이렇게 가만히 틀어박혀 있습니다. 가끔씩 창문이나 텔레비전을 바라보는 것 외에는 별다르게 관심을 가져 본 일도 없어요. (사이) 방구석 벽에 등을 기대고 앉아서 고개를 약 45도 각도로 들면 창문은 정확히 나의 시야에 들어오거든요. (고개를 몇 번인가 아래위로 움직이다가) 맞습니다. (목을 뻣뻣이 고정시킨 채) 지금 이 각도가 정확히 45도예요. 제 눈높이에서 창문을 향하는 각도를 정확히 재어본 적이 있거든요. 아무튼 저 창문은 양팔을 쫙 벌리고도 족히 한 팔 정도는 더 들어갈 수 있는 너비에, 내 키와 기가 막히게도 똑같은 높이로 천장을 향해 뻗어 있어요. 난 저 창문을 보면서 가끔은 행복하다고 생각했죠. 정말 그런 적도 있어요. 이 동네에서 저만한 크기의 미닫이창이 있는 단칸 자취방을 찾기는 쉽지 않거든요. 아마도 그래서 행복하다는 생각이 가능했을 거예요. 그러나 이젠 아닙니다. 난 절대로 행복하지 않습니다. 행복한 건 오직 해피뿐입니다. 내가 정보신문을 뒤적거리며 담배를 피워 물고 있을 때, 마지막 남은 라면을 씁쓸한 마음으로 끓이고 있을 때, 그때가 언제든 해피는 나와 달리 한가로이 제 집안을 뒹굴며 빈둥대고 있을 테니까요. 그런 여유로움은 오직 행복한 자에게서만 나오는 거죠. 아, 해피가 누구냐구요? 1층에 있는 개랍니다. 주인집 개죠. 해피는 주인집 식구니까 어떻게 보면 전 해피네 집에 세들어 살고 있는 셈이네요. 해피

는 방세 걱정, 세금 걱정, 먹을 걱정, 직장 걱정, 아무것도 없죠. 난 정말 해피가 부럽습니다. (한숨을 내쉰다) 그래도 내가 해피보다 나은 건 내 방이 해피의 방보다는 훨씬 넓고 큰 창문도 있다는 거죠. 정말 이런 방은 흔치 않거든요. 이곳에 이사 오기 전에는 해피처럼 좁은 방에서 살았어요. 이 동네 집들이 다 그래요. 짐 몇 가지를 넣고 나면 어깨를 다닥다닥 붙여야 어른 4명이 겨우 누울 수 있는 작은 방 하나에 부엌 하나가 연결되어 있습니다. (웃음) 말만 부엌이지 실상은 그렇지도 않아요. 기름보일러가 더 많은 자리를 차지하고 있으니 보일러실에 가깝다고 해야겠네요. 그런데 집주인은 부엌이라고 말하죠. 아마도 그건 구석에 싱크대를 대신하는 작은 수납장과 한쪽 구석에 엉성하게 자리를 잡은 수도가 있기 때문일 겁니다. 그 수납장의 모양새란 것도 정말 한심해요. 누가 보더라도 쓰레기장에 버려져 나뒹굴고 있던 것을 방금 주워 온 것처럼 보이니까요. 그것 때문에 오히려 부엌이 아니라 쓰레기 창고로 보인다니까요. 전부 하숙이나 자취를 위해 지은 집들이니 오죽하겠어요. 그런 집에 내 방처럼 제대로 된 창문이 있을 리 없죠. 골목길 쪽으로 뚫려 있는 14인치 텔레비전 크기의 미닫이 창문이 유일한 환기구라니까요. 그리고 창문의 위치는 왜 그리 높은지, 제대로 밖을 내다보려면 까치발을 해야만 하죠. 높이와 크기 모두 이상적인 창문의 규격에서는 벗어나 있습니다. 내가 알고 있기로 이상적인 창문은 45cm 높이의 의자에 앉아서 목 관절에 무리를 주지 않고 편안하게 밖을 바라볼 수 있는 높이와 크기로 만들어져 있어야 하거든요. 난 그런 곳에 살고 싶어요. 근데 그런 걸 어떻게 알았냐구요? 그러니까 내가 창문에

관한 그런 정보를 얻게 된 건 지금의 내 방을 구하고 얼마 지나지 않아서죠. 그날 그녀를 만났어요. 희정이요. 그날 희정이 아니, 그냥 그녀라고 하는 게 좋겠네요. 그럴만한 사정이 있거든요. 아무튼 그녀의 책을 보고 알게 됐어요. 내가 그 책을 빌리거나 해서 본 건 아니구요. 커피숍에서 의자 밑에 떨어져 있던 책을 주웠어요. 연락처나 이름이 있나 해서 뒤적이다 우연히 형광펜으로 칠해져 있던 부분을 읽게 되었죠. 거기에 그런 내용이 있었어요. 이상적인 창문에 대해서 말이죠. 그날은 연극반 정기공연 관계로 정호를 만나기로 한 날이기도 했죠. 커피숍에서 정호를 기다리다 의자 밑에 떨어져 있던 그 책을 발견한 건 어쨌든 그 당시 나에겐 큰 행운이었죠. 예정대로 정호를 만났고 예정에 없던 그녀도 만날 수 있었으니까요. 하지만 그 후에 별다를 건 없었어요. 그래요. (고개를 끄덕이며) 흔히 예상하듯 다시 몇 번의 기회로 그녀를 만났고 그러다 그녀와 사귀게 되었죠. 짧은 기간이었지만 내 여자인가 싶었어요. 하지만 그 상황이 언제까지고 계속 되리라고는 생각하지 않았어요. 영원할 수 없다는 걸 이미 그 순간 짐작했던 거죠. 이거 표현이 너무 거창했나요? 생각해 보세요. 아니, 절 자세히 보세요. (자신의 몸을 훑어본다) 난 이렇게 덩치가 작고 보시다시피 미남도 아니죠. 그런데 그녀는 키가 170센티미터에다 몸매는 얼마나 섹시한데요. 물론 얼굴도 예뻐요. 한마디로 킹카 아니 퀸카였죠. 그런 그녀를 내가 사귀었다니 지금도 믿기지 않아요. 정호라면 몰라도 나하곤 전혀 어울리지 않는 여잔데 말이에요. 그래요. 순전히 정호 녀석의 도움이었어요. 녀석의 도움이 아니었더라면 아마 그렇게까지 사귀기는 어려웠을 거예요. 돈이

오가지 않은 관계는 (히죽 웃고) 성관계 말이죠. 그녀가 처음이었어요. 누가 나한테 관심이라도 보여주겠어요? 평범한 여자야 가능했을 수도 있지만 퀸카를 먹는다는 건 (순간 멈칫) 먹는다는 표현은 좀 심했나요? 아무튼 그렇게 잘 빠진 여자야 어디 구경이라도 하겠어요? 그러고 보면 정호의 도움이 정말로 컸죠. 정호 때문에 난 그녀 앞에서 초라하지 않았어요. 타고난 몸이야 어쩔 수 없지만 그것도 치장하기 나름이더라구요. 재벌 2세처럼 보이는데 혹하지 않을 여자가 어디 있겠어요? (관객 중 한 명을 바라보며) 아닌 척하지만 똑같아요. (갑자기 표정이 굳어진다) 그러나 지금 내 옆에 그녀는 없습니다. 그리고 정호 녀석도 없습니다. 갑자기 둘 다 연락이 없어요. 왜일까요? 하지만 난 그들을 찾지 않습니다. 우린 처음부터 잘못된 관계였으니까요. (단호하게) 그래! (목에 힘을 주고 연극의 주연배우처럼 말을 한다) 그녀는 내가 기다린 버스가 아니다. 설령 내가 기다린 버스였다고 한들 이미 그 버스는 떠나버리고 없다. 이제 다시는 그 버스를 잡을 수 없을 것이다. (목소리에 힘이 빠진다) 그러나 정호는 문제가 다르다. 지금 잡지 못한다면 난 어려운 상황에 처하게 될 것이다. 어떻게든 녀석과의 관계를 유지해야만 한다. (햄릿이라도 된 것처럼 말한다) 녀석에게 연락을 하느냐, 마느냐. 그것이 문제로다. (한숨을 쉬며) 왜 이렇게 정호에게 집착하냐구요? 궁금하기도 하시겠네요. 끊어질 것 같았던 녀석과의 관계가 다시 이어질 수 있었던 것이 이 방 때문이니까 이곳에 이사 온 날을 얘기하지 않을 수 없겠네요. 백수가 이렇게 크고 좋은 방에 산다는 것이 이상하다고 생각하셨을 테니까요. 더블침대에 오디오, 비디오, 없는 게 없죠. 근데, 정말 내 것은 하나도 없다고 봐도 돼요. 저렇게

돈 되는 것은 모두 정호가 준 거니까요. 작년에 방과 함께 받았죠. 정호는 필요 없다고 했는데, (물건들을 둘러보며) 아직까지도 거의 신제품으로 보이죠? (씁쓸한 웃음을 짓고는) 사실, 그때 정호의 호의를 거절했어야 했어요. 하긴 그랬다가는 이렇게 살 수가 없었을 테니 고마워해야 할까요? 정말 아직까지도 정리가 안 되는 문제입니다. 그때 이사 오던 날은 어땠는지 아세요?

잠시 무대 암전. 조명 다시 들어오면 정호 혼자 무대 중앙에 서 있다.

정호 (돌아보며) 뭐해? 들어와.

진석 (들어오며 주위를 둘러본다) 여기냐? (혼잣말로) 정말 크네. 지금 얹혀사는 선배 자취방에 비하면 특급호텔이군.

정호 방이 좀 작지?

진석 작다니? 이 정도면 보통이지. (혼잣말로) 보통이 아니라 나한텐 궁전이다.

정호 그래, 좀 좁더라도 크게 불편한 건 없을 거야. 여기 침대랑 가구 가전제품 모두 두고 갈 테니까 써.

진석 저걸 다?

정호 쓰던 물건이라 기분 나쁜 건 아니지?

진석 (혼잣말로) 나야 횡재지. (방안을 둘러보다가 장식장에서 용문양이 새겨진 칼을 발견한다) 멋진데. 선물 받았냐?

정호 그거? 마음에 들면 가져.

진석 아냐. 선물 받은 것 같은데 됐어. 네가 챙겨 가라.

정호 아냐, 너한테도 필요한 때가 있을 테니까 가져라. 난 그걸 아주 요긴하게 썼거든.

진석　(의아한 듯) 이걸 어디에 써?

정호　때가 되면 알려줄게. 아마 넌 오래 걸릴 거다.

진석　…….

정호　저기 창문 좀 볼래? 이 근처에서 저만한 창 구경하기가 쉽지 않을 거야. 경치도 좋고.

진석　정말 창문이 무지 크네. (창가로 가서 밖을 내다본다) 근데 특별히 볼 만한 경치는 아닌데.

정호　그래? (이상한 미소)

진석　(어색하게 웃으며) 아니야, 농담이야. 보기 좋네. 근데, 전세기간은 얼마나 남았냐?

정호　많이.

진석　많이라니?

정호　네가 있고 싶을 때까지 있어.

진석　무슨 말이야? 너 전세금 돌려받을 때까지만 있으면 되는 거야?

정호　그 전세금을 받을 때가 언제가 될지 모르니까 그냥 있어. 이 집주인 우리 아버지 빌딩에 가게 임대해 있는데 이 방은 그 임대료의 일부야. 가게 빼지 않는 한은 방 뺄 일은 없으니까 걱정하지 마. 설마 갑자기 자기 밥줄 때려치우겠냐?

진석　그럼, 너희 아버님께 말씀이라도 드려야 되는 거 아냐?

정호　어차피 그 건물은 내 몫 중에 일부니까 상관없어. 관리도 내가 하는데.

진석　그래? 그럼, 사양할 필요가 없겠지. (둘러보며) 너 오피스텔로 들어가더라도 침대랑 저런 것들은 필요하지 않냐?

정호　됐어. 난 새 물건으로 새 기분 내는 게 좋으니까, 아 그렇다고 너보고 헌 기분 내라는 건 아니야.

진석 그래, 상관없어. 너한텐 쓰레기일지라도 나한테 필요하면 난 다 받을 수 있어.

잠시 무대 암전. 조명 들어오면 무대에는 다시 진석뿐이다.

진석 그때 선택을 잘했어야 했어요. 근데 3년 만에 다시 만난 녀석의 호의를 난 너무 쉽게 받아들이고 말았어요. 하긴 선택의 기회가 없었던 지도 모르죠. 부모님에게서 아무런 도움도 받지 않고 산다는 게 그것도 대학을 다닌다는 게 쉬운 일은 아니니까요. 그래서 정호의 도움을 마다할 수가 없어요. 그런데 왜 녀석은 연락이 없을까요?(시계를 본다) 오늘이 기한입니다. 이제 시간이 얼마 남지 않았어요. 무슨 시간이냐구요? 녀석은 어떤 일이 있더라도 일주일에 한 번은 연락을 하거든요. 물론 특별한 일이 없다면 일주일에 한 번은 꼭 나와 만나죠. 그녀와 본격적으로 사귀게 되면서 녀석과 만나는 횟수는 더 늘어났구요. 녀석과 만나는 횟수가 늘어났다는 것은 그만큼 경제적 여유를 더 누릴 수 있었다는 것을 의미하죠. 정말이지 녀석이 없이는 내 생활이 유지될 수 없었죠. 나를 재벌 2세쯤으로 생각하는 그녀 때문에 아르바이트도 관두고 거의 녀석의 도움만으로 하루하루를 버텨왔으니까요. 최소한 일주일에 한 번은 녀석을 만나야 살아갈 수 있게 되는 거죠. 그래서 이미 이별을 짐작하고 만난 그녀에게서 연락이 없는 것은 문제가 되지 않지만 정호가 연락하지 않는 것은 아무래도 불안해요. (말없이 창문을 바라본다. 그때 휴대전화가 요란하게 울린다) 여보세요. (사이) 예. (사이) 왜 또 그러세요? 아버지 술 드시고 그러시는 게 하루 이틀

도 아니잖아요. 그만 좀 하세요. (사이) 제발 그만하세요. 돈 걱정은 마세요. (사이) 제 걱정은 하지 마시라니까요. 저는 제가 다 알아서 해요. (사이) 방세든 뭐든 제가 다 알아서 산다니까요. 지금 급한 전화 올 게 있거든요. 제가 다음에 전화할게요. (휴대전화를 침대 위에 던져 놓고 담배를 피운다) 또 일주일이 지난 모양이군요. 어머니는 일주일에 한 번씩 전화를 해서는 오늘처럼 우시죠. 날짜나 시간개념에 무딘 내가 일주일이란 시간을 느끼는 건 어머니 전화 때문입니다. 물론 정호도 있죠. 하지만 두 전화의 차이는 크죠. 어머니의 전화는 별 도움이 안 되니까요. 괜히 머리만 아파요. 결혼생활 30여 년 동안 행복했던 시절이라곤 어쩌면 신혼 몇 년밖에 없었을 어머니가 아버지와 이혼하지 않는 것은 내가 이해할 수 없는 가장 불가사의한 일 중에 하나니까요. 그 해답을 찾으려고 해봤자 내 머리만 터지는 거죠. 그냥 잊고 살려고 해요. 물론 그 문제의 해결을 위해서 많이 노력도 해봤어요. 지난가을엔 말이죠. 형이 신혼여행을 떠나던 그 순간에도 난 어머니에게 아버지와 이혼하라고 했다니까요. 술에 취해 아들 결혼식에도 오지 못한 아버지니까요. (사이) 그럴 때면 어머니는 이렇게 말씀하시죠. '네 아버지, 언젠가는 마음잡고 예전으로 돌아오실 거다.' 나는 그 말을 믿지 않아요. 어머니에게는 따뜻한 아버지의 모습이 남아있을 테지만 나에겐 그런 기억이 없어요. 한 번도 아버지의 따뜻한 관심이나 웃음을 본 적이 없어요. 늘 술에 취해 계셨죠. 그리고 닥치는 대로 던지고 박살을 내는 거예요. 그게 취미이자 특기이시죠. 그런 사람과 부부관계를 유지하는 어머니를 보면서 이런 생각을 했었죠. 어머니도 제정신은 아닐 거라고. 결국 고등

학교 2학년 때 난 집을 나와 버렸어요. 어머니는 몇 번인가 말렸지만 그리 심한 반대는 아니었어요. 아버지요? 무반응이었어요. 술을 드시지 않았을 때는 언제나처럼 무표정이니까요. (사이) 처음엔 혼자서 자취하다가 나중엔 정호 집에 들어가서 살았어요. 같은 반 친구였죠. 녀석은 학교에서 유명했어요. 돈을 잘 쓰기로 말이죠. 그래서 녀석에겐 친구가 많았죠. 녀석 옆에는 항상 많은 친구들이 붙어 다녔죠. 녀석의 돈이 떨어진 날은 없었으니까요. 대신 녀석에게 뭔가를 제공해야 된다는 걸 알지만 문제가 될 건 없었죠. 녀석은 큰 걸 바라지 않아요. 녀석이 하는 말을 관심 있게 들어주고 하자는 대로 하면 그만이니까요. 난 달랐죠. 녀석 말에 시비를 많이 걸었으니까요. 그래도 녀석 옆에 있을 수 있었던 건 녀석보다 공부를 잘 한다는 것, 특히 녀석이 좋아하는 문학에 대해 녀석보다 많은 것을 알고 있다는 것 때문이었죠. 그러나 정말 무엇이 내가 녀석 옆에 오래 있을 수 있게 만드는 이유인지는 아직 확실하게 결론 내리지 못하고 있습니다. 아무튼 그 당시의 나로서는 이런 것들이 중요한 문제가 아니었죠. 불가사의한 가족 속에서 빠져 나올 수 있었다는 해방감으로 흥분하고 있었으니까요. 단지 마음에 걸리는 것이 있었다면 그때부터 어머니가 시작한 술장사 때문이죠. 자신보다 키가 훨씬 작은 왜소한 남편의 술주정에 한마디 잔소리도 없는 사람. 모든 걸 그대로 받아들이며 생고생을 자청하던 건장한 체격의 불행한 여자. 그 여자가 나의 어머니죠. 그런데 정말 불가사의한 것은 그런 어머니가 그 지겨운 술을 판다는 것이었죠. 정말 아무래도 그건 이해하기가 어려웠어요. 최근까지는 말이죠. 최근에는 이해가 됐냐구요?

(사이) 그런 셈이죠. 먹고살기가 어려우니까 뭐라도 해야겠다는 거 아니겠어요? 배운 게 도둑질뿐이라면 어쩔 수 없잖아요. 그래요. 확인할 수는 없지만 처녀시절부터 술집에 나갔었다는 소문이 들리더라구요. 형 결혼식 때, 집에 가서야 알았죠. 그냥 소문 아니냐구요? 아뇨, 사실인 것 같아요. 제 머릿속에서 대충 시나리오가 그려지더라니까요. 막노동을 하던 아버지와 술집여자였던 어머니가 결혼을 했는데 아버지가 뒤에야 그 사실을 알았겠죠. 그러고 보니 아들이 자기 자식이 아니지 않을까 고민했겠죠. 그 아들은 우리형이겠죠. 나야 둘째니 우리 부모님 자식이 분명하겠죠. 뭐 이 모든 게 아닐 수도 있죠. 순전히 저 혼자 생각일 뿐이니까요. 아무튼 그 답답한 상황에서 벗어나지 않고 맴도는 사람들이 너무 싫어요. (이때 방문 두드리는 소리와 함께 '진석 학생' 이라고 부르는 주인집 아저씨의 목소리 들린다) 드디어 올 게 왔군요. (방문을 열고 나갔다가 잠시 후 들어온다) 주인집 아저씨랍니다. 전기세, 수도세, 오물세, 그런 거 달라는데 다음에 드린다고 했어요. 가진 게 있어야죠. 정호를 만난 지가 일주일이 지났으니까요. 지금 저한테 남은 돈이 있을 리가 없죠. 정말 녀석은 나에게 매우 호의적이죠. 경제적인 것에 관해서는요. 녀석 집에서 고등학교를 졸업하고 같은 대학으로 갔을 때도 등록금은 녀석이 쉽게 해결해 주었죠. 물론 녀석을 위해 리포트는 거의 모두 내가 해결해야 했지만요. 아무튼 시간이 갈수록 이상하게 녀석에 대한 적개심이 생겼는데 그건 어떤 다른 이유가 아니라 녀석의 얼굴 표정 때문이었어요. 그 여유만만한 표정 때문이죠. 그런 표정은 아무런 근심걱정이 없는 상태가 아니고서는 나오기 힘들 거라고 생각했어요. 그러나 확신

에 가까운 나의 추측은 빗나가고 말았죠. 녀석의 부모님은 사업 때문에 따로 떨어져 계시던 게 아니더군요. 내가 독립할 무렵 이혼했다는 겁니다. 그럼, 그런 여유로운 표정은 단지 경제력에서 나온다는 말일까요? 아니면 이혼한 부모님이 각자 재혼해서 잘 살고 있기 때문일까요? 이 문제에 대해 녀석은 이미 오래 전부터 대답을 준비하고 있던 것 같았죠. 자신의 의지가 전혀 반영되지 않은 부모님의 이혼으로 인해 자신은 불행해졌다고 말이죠. 그래서 행복해지기 위해서 어떤 노력이든 다 하겠다는 거예요. 앞으로는, 만남이란 건 어쩔 수 없다고 하더라도 헤어짐은 오직 자신의 결정에 의해서만 가능하다는 겁니다. 자신의 허락 없이는 누구도 자신과 헤어질 수 없다는 이론이죠. 자기가 사람들 사이에 있는 키를 쥐고서 닫든 열든 마음대로 조율하겠다는 꿈에 부풀어있더라구요. 그땐 그게 녀석의 꿈일 거라고만 생각했죠. 하지만 그건 이미 나의 현실 가까이에 와있더라구요. (사이) 언제부턴가 이미 넘을 수 없는 벽이었죠. 하지만 어딘가에는 창이 있겠지요. 그래요. 창이 있어요. 그런데 그 창이 자꾸만 줄어들고 있어요. 그리고 내 방의 창도 같이 줄어가요. 이제 저 창으로 밖을 내다보기가 두려워요. 정말 답답하군요. 그래도 그녀와 함께 있던 때는 왠지 모를 자신감이 넘쳤었는데 이제는 점점 답답해져요. 그때는 이렇지 않았지요.

잠시 무대 암전. 조명 들어오면 진석, 정호, 희정, 후배들 동아리 방에 서 있다.

희정 진석이 오빠, 작품 제목이 뭐야?

진석 벽과 창

희정 벽과 창? 멋있다. 누가 쓴 거야? 오빠 희곡 쓴다더니 혹시 오빠 작품이야?

진석 아냐, 난 아직 멀었지. 내가 나중에 훌륭한 작품 쓰면 너부터 보여줄게.

희정 이건 내용이 뭔데?

진석 지금 연습 들어가니까 봐. (후배들에게) 야! 준비됐지? 19호, 오늘은 제대로 해봐. 아니면 알지? (고개 숙이는 19호) 자신 없냐?

정호 선배로서 내가 시범을 보여주도록 하지.

진석 (무뚝뚝하게) 그래?

정호 꼭 이렇게 하란 건 아니지만 이렇게 감정을 잡을 수도 있단 말이니까 잘 봐. (모두 정호를 쳐다본다. 정호, 몇 번 헛기침을 하고) 내 아버진 막노동꾼이었지. 새벽에 나가면 한밤에야 일당 몇 백 원을 쥐고 돌아오곤 했어. 그리고는 어머니를 들고 패는 거야. 신나게. 자기가 이 모양 이 꼴인 게 모두 어머니 때문이라면서.

진석 그만, 그만! (희정을 힐끗 본 후) 정호 네 감정도 나쁘진 않지만 리얼리티가 전혀 묻어나지 않잖아. 후배들에게 제대로 보여줘야지. 그게 뭐냐? 넌 역시 이런 쪽엔 안 되겠다.

정호 그래? (후배들을 둘러본 후) 그럼 네가 해봐. 네가 연출이니까. 여기선 네가 짱이잖아. (뒤로 물러난다)

진석 야! 19호, 잘 봐. 네 호흡을 고려해서 끊을 테니까 집중해. 진짜 나의 상황이다, 정말 내 심정이라고 몰입을 해. 느끼란 말이야. 시작한다. (심호흡을 하고) 내 아버진 막노동꾼이었지. 새벽에 나가면 한밤에야 일당 몇 백 원을 쥐고 돌아오곤 했어. 그리고

는 어머니를 들고 패는 거야. 신나게. (아주 짧게 병적으로 웃는다) 자기가 이 모양 이 꼴인 게 모두 어머니 때문이라면서. 한바탕 패고 나서야 곯아떨어지는 거야. (속삭이듯이) 칼로 뜸을 떠도 모를 만큼 깊이 잠들어 버렸어. (다시 웃고는) 그러면 어머니는 나를 쥐어박았어. 나만 아니면 벌써 도망가서 다른 놈 만나 잘살 텐데 나 때문에 도망을 못 간다고 눈물, 콧물까지 짜가면서…… (신들린 듯이 집중한다) 어렸을 때는 그 얘기를 무심코 들었는데 나이를 좀 먹으니까 그게 달라지는 거야. 아버진 여전히 어머니를 들고 패고, 어머니도 여전히 날 쥐어박으면서 울어대고, 나만 없어지면 모든 게 다 잘되겠거니 싶더라구. 그래서 집을 나와 구두닦이로, 암표장사로, 좀도둑질도 좀 하고 공사판에서 벽돌도 나르면서 막 살았지. 그러다 보니 차츰 아버지, 어머니를 알겠더군. 아버지가 어머니 때문에 그 꼴이 됐다구? 헛소리야. 어머닌 또 나 때문에 그 꼴이라구? 개수작이야. 사람들은 누구든지 마음만 먹으면 도망갈 수 있어. 마음을 안 먹는 거야. 무서워서. 사실 지금껏 살아온 꼬락서니가 아무리 짐승만 못해도, 아무튼 거기엔 그런 대로 익숙해 있거든. 그래서 도망을 못 가는 거지. 그런 게 사람이야. 도망을 간다, 간다, 그저 말로만 씨불이면서 막상은 못 간다구.

정호 (박수를 치며) 정말 리얼하다. 정말 리얼리티가 살아있어. 마치 정말 네 얘기를 하는 것처럼 리얼하다. 훌륭해. (이상한 웃음)

희정 (눈을 동그랗게 뜨고서 진석과 정호를 번갈아 가며 쳐다본다)

무대 암전. 조명 들어오면 다시 진석의 방. 여전히 혼자 있다.

진석　내가 남들처럼 정호에게 굽실거리기만 한다면 또는 정호가 내게 물질적인 호의를 건네지 않는다면 우리 관계는 끝날 겁니다. 다른 친구들과 달리 내가 오랫동안 정호 옆에 있을 수 있는 건 그런 가시 때문일 겁니다. 누구도 쉽게 정호에게 가시를 세우진 않을 테니까요. 그게 정호에겐 재밌었겠죠. 왜 그렇게 생각하냐구요? (사이) 이건 순전히 해피 때문에 알게 됐죠. 결국, 해피 얘기를 해야겠군요. (사이) 해피와 나는 첫 만남부터 어긋나 있었죠. 녀석은 날 좋아하는 눈치가 아니었어요. 물론 그런 녀석을 좋아할 이유는 내게도 없었지요. 다만 아무런 이유도 없이 녀석의 미움을 받는다는 것이 내 자존심을 상하게 했죠. (사이) 해피는 거의 모든 면에서 행복할 수 있는 완벽한 조건을 가지고 있어요. 제 집이 있고, 풍족히 먹을 수 있고, 따뜻한 햇살을 마음껏 누릴 수 있는 넓은 마당이 있고, 주인의 사랑도 있죠. 난 주인이 주는 만큼은 아니어도 각별한 관심을 가지고 친해지려 했어요. 하지만 해피는 나에게 적대적입니다. 내가 주는 음식은 다 받아먹고도 나에 대한 태도변화는 일어나지 않는 겁니다. 꼬리를 흔드는 것은 단지 그때뿐이죠. 그리곤 어떠한 호의도 표시하지 않아요. 가끔씩은 죽여버리고 싶을 정도로 날카롭게 짖어대는데 유심히 살펴보면 침입자로부터 집을 지키겠다는 의지가 아니란 걸 알 수 있어요. 집주인이 집에 없을 때는 절대 짖지 않거든요. 아무리 낯선 사람이 와도 절대 짖지 않아요. 하지만 집주인이 집안에 있을 때는 아무리 낯익은 사람이 오더라도 목이 찢어져라 짖죠. 눈치를 얼마나 살피는지 모른답니다. 물론 나에게는 무조건 적대적입니다. 예전엔 집주인이 없을 때는 나에게 관심조차 보이지 않았었거든

요. 그런데 내가 녀석 버릇 고쳐 보려고 발로 차려는 시늉을 한 적이 있었어요. 그때부터는 아예 나만 보면 짖어요. 그래도 먹을 거라도 갖다 주면 조용하죠. 물론 그때뿐이고 다 먹고 나면 또 짖지만요. 그래서 녀석 길들이기를 아예 포기했죠. 그게 바로 나와 정호의 차이라는 걸 알았죠. 일주일 전이었습니다. 그날도 그녀와 정호, 이렇게 셋이서 만나기로 한 날이었죠. 그녀를 만나기 위해서는 정호의 도움이 절실히 필요하니까요. 아무튼 그때였죠. 그녀가 오기 전에 우리 둘이 있었거든요. 그때 내가 무심코 말을 꺼냈죠.

무대 암전. 조명 들어오면 커피숍에 진석과 정호 앉아 있다.

진석 난 해피가 정말 싫더라.

정호 (기다렸다는 듯) 왜?

진석 내가 아무리 잘 대해줘도 소용이 없거든. 먹을 걸 줘봤자 그때 뿐이야. 그리곤 똑같아. 녀석, 왜 그렇게 날 미워할까? 그래서 녀석 길들이기는 아예 포기하기로 했어.

정호 그래? 녀석 아직 변함이 없구나.

진석 해피가 너한테도 그랬냐?

정호 물론, 하지만 내가 질 수는 없잖아. 사람은 아니지만 내가 엄청난 노력을 가했지. 너하곤 비교가 안 될 정도로 말이야.

진석 그래서 성공했냐?

정호 (자랑스러운 듯) 물론.

진석 그럼, 그동안 너나 해피나 정이 많이 들었겠구나.

정호 정? (웃으며) 아니야. 그건 단지 게임일 뿐이지. 내 성격에 한 번

시작한 게임을 포기할 수는 없잖아. 어쨌든 끝을 봐야 하니까 해피에게 돈 꽤나 들였지. 절대 흥분하지 않고 언제나 웃으며……, 개나 사람이나 똑같잖아. 계속 잘 해주는데 어쩔 수 있어? 날 따라야지. (사이) 근데 간혹 말이야. 정말 드문 경우이긴 한데 녀석처럼 으르렁거리는 경우가 있더라구. 아무리 잘 해줘도 계속 그래. 그럴 땐 어떤 방법이 좋을까 고민도 했었는데 해피에 대한 해결방법은 우연찮게 발견했지.

진석 해결방법? 그게 뭔데?

정호 너 처음에 이사 올 때 내가 말한 거 잊었냐? (진석, 잘 모르겠다는 눈치이다) 그거 말이야. 칼. (사이) 친구 녀석한테서 선물 받은 칼을 가지고 집에 들어오는 길이었지. 근데 녀석이 또 짖어대는 거야. 그때, 갑자기 그 칼이 생각나는 거야. 술김이었는지 그냥 확 찔러버리고 싶더라. 그래서 칼을 빼들었지. (갑자기 목소리를 낮추며 긴장감을 조성한다) 근데 말이야. 칼을 보더니 녀석이 갑자기 꼬리를 내리는 거 있지. 아예 꼼짝을 못하더라구. 역시 동물이 인간보다는 그런 본능적인 감각이 발달했어. 아무튼 그러고 나니까 별로 재미가 없더라. 그래서 끝냈어. 그때쯤 이사한 거야. 끝이 다 보인 게임이잖아. (웃으며) 또 새로운 걸 찾아야지. 세상에는 정말 재미나는 게임이 많잖아. 어차피 다 게임 아니겠어? 뭔가 자극이 없거나 단순하면 재미가 없는 게임 말이야. 그래서 난 항상 가시처럼 꽉꽉 찌르는 걸 찾고 있지. 순순히 내 뜻대로만 되면 무슨 재미가 있겠어? 넌 어때?

무대 암전. 조명 들어오면 역시 진석의 방.

진석 그래요. 결국 해피도 정호에겐 크게 자극적인 가시는 아니었죠. 나만이 녀석에게 가장 큰 가시일 테니까요. 그래서 녀석은 나를 놓지 않고 있는 거겠죠. 물론 그런 녀석의 태도가 나에게도 도움이 되니까 거부할 이유가 없죠. 그런데 그렇게 생각하니까 왠지 자꾸 답답해지더군요. 정호의 게임에는 나도 포함되어 있다는 걸 확실히 느낄 수 있었으니까요. 하지만 녀석이 나에게 하고 있는 게임을 포기하게 하거나 끝내게 할 용기는 없었죠. 사실 내가 녀석의 게임기에 불과하다는 것은 이미 예상하고 있었던 일이니까요. 중요한 건 어떻게 해야 오랫동안 나란 게임기에 흥미를 잃지 않고 붙어있게 만드는가였죠. 녀석이 게임을 관두면 난 경제적 여유를 누릴 수 없을 뿐만 아니라 그녀와의 관계도 유지할 수 없을 테니까요. 마지막 남은 자존심을 지키느냐 내겐 과분한 그녀를 지키느냐. 지금 사는 꼬락서니가 아무리 짐승만 못해도, 여기엔 그런대로 익숙해 있는데 여기서 도망을 가느냐마느냐. 정말 어떻게 해야 할까 고민이었죠. 그때 그녀가 왔어요. 우린 자주 그랬던 것처럼 셋이서 함께 술을 마셨어요. 밤이 늦어선 아예 호텔방을 잡고서 마시기 시작했죠. 얼마나 지났을까요. 그녀는 먼저 술에 취해서는 침대에 쓰러져 잠이 들었어요. 하지만 정호와 난 계속 마셨지요. 그리고 필름이 끊겼어요. 정신을 차렸을 땐 버스 정류장이더라구요. 호텔에서 어떻게 나왔는지 도무지 기억이 나질 않더라구요. 아무튼 집에 가야겠다는 생각뿐이었죠. 근데 내 앞에 서는 차는 택시뿐이더군요. 하지만 가진 건 토큰뿐이었으니 버스를 기다렸죠. 새벽에 첫차를 기다리면서부터 일주일이 지난 지금까지 생각을 했지만 도대체가 생각이 나질 않는

거예요. 호텔방에서 내가 정호와 무슨 말을 했는지 그리고 내가 왜 나와 버린 것인지 전혀 감이 잡히질 않더라구요. 하지만 그날 무슨 일이 있기는 한 것 같아요. 그도 그녀도 연락이 없거든요. 일주일이란 시간 동안 정호의 연락이 없다는 것을 봐서는 내가 뭔가 중요한 말을 했나 봐요. 만약 오늘도 연락이 없다면 정호는 나에 대한 게임을 포기했거나 종료한 것이 분명합니다. 물론 그중에서는 후자가 정확한 말이죠. 녀석은 절대 게임을 포기하지 않으니까요. 그렇다면 내가 그 익숙한 정호의 게임에서 벗어난 것일까요? (실없이 웃는다) 이제 시간이 얼마 남지 않았습니다. 곧 일주일이 지나버립니다. 앞으로 몇 분 안에 정호의 전화가 오지 않는다면 게임은 종료된 것이 확실합니다. 그러면 용돈이 필요하다고 어머니에게 치사한 전화를 해야 합니다. 그건 집에서 독립한 내 게임의 종료입니다. 그렇게 해야 할까요? 아니, 그럴 순 없습니다. 정말 답답하군요. (방 구석에서 텔레비전에 시선을 고정시킨다. 다시 방의 벽을 둘러본다. 이번에는 담배를 피워 물며 창문을 바라본다) 창문은 여전히 닫혀있습니다. 아무것도 보이지 않아요. 창밖의 상황은 전혀 알 수가 없어요. 닫혀있을 뿐만 아니라 불투명 유리에 빗살무늬까지 있어서 아무것도 내다보이지 않으니까요. 전원이 들어와 있지 않으면 아무 소용이 없는 텔레비전처럼 말이죠. 바깥세상과 소통할 수 없는 창이죠. 하긴 지금 내가 앉아있는 각도에서 본다면 창문을 연다고 한들, 하늘 외에는 어떤 것도 보이지 않을 테니까요. 굳이 창가에 붙어서서 본다고 해도 늘 똑같은 풍경이 보일 뿐이죠. 일주일 전에 보았던 획일적인 모습의 주택과 아파트 단지가 오늘이라고 해서 사라지거나 변할 리는 없으니까요.

매일 똑같지만 매일 다른 건 하늘밖에 없어요. 지금 이 순간 하늘은 무슨 색깔일까, 어떤 표정을 하고 있을까. 하지만 이 방구석에서는 바깥의 날씨를 정확히 알 길이 없습니다. 몸으로 느끼는 습도의 정도로 비가 오는지, 창이 들썩이는 소리로 바람이 부는지 짐작할 뿐이죠. 일주일 전부터 이렇게 몸으로 느낄 뿐입니다. 답답하긴 해도 창문을 열겠다는 생각은 그때부터 하지 않았죠. 아직까진 그 생각에 변함이 없습니다. 아직까지는요. (손목시계를 쳐다본다) 거의 마지막 순간이군요. 게임은 종료된 것 같군요. (그때 휴대전화가 요란하게 울린다) 아직은 정호의 게임기로 남아있어도 괜찮을 것 같습니다. 그래야만 나도 다른 게임을 진행할 수 있지 않겠어요. (급히 전화를 받는다)

무대 왼편 구석에 등장하는 어머니, 핀조명을 준다.

진석 (조금 긴장한 목소리) 정호니?

어머니 (술 취한 목소리) 진석아, 너 아직도 내가 아버지와 이혼하길 바라니?

진석 (이내 실망하는 표정이다) 왜 또 전화하셨어요? (사이) 됐어요. 어머니는 언제까지라도 아버질 기다리실 거잖아요.

어머니 진석아, 집에 들어와서 네 형이랑 우리 모두 같이 살자.

진석 싫어요. 그런 말씀이라면 관두세요. 전화 끊을게요.

어머니 아버지가……, 아버지하고 (말을 조금 더듬는다) 안 살면 집에 들어올래?

진석 됐어요. 어머니가 아버지에 대한 미련을 버리지 않는데 그게 무슨 소용이 있어요? 게다가 어머니는 그런 용기도 없어요. 어

머니는 절대 아버지에게서 도망 못 가요.

어머니 (술에 취한 목소리 높아진다) 아냐, 그런 게 아냐. 도망 못 가는 게 아냐.

진석 언제나 말뿐이죠. 간다, 간다 하면서 막상은 못 가잖아요.

어머니 난 못 가는 게 아니라 안 가는 거야. 그리고 너한테도 아버지가 필요해. (혼잣말처럼 작은 목소리로) 아니, 필요했어. (작게 흐느낀다)

진석 아뇨. 필요하지 않아요.

어머니 네 아버지 생각은 안 하니? 불쌍한 네 아버지 생각은 안 하니? 우린 아버지가 없어도 살지만 아버진 우리가 없으면 살 수 없어. 왜 그걸 몰라? 사람이 왜 사람이다더냐? (흐느끼며 혼잣말) 이제 모두 끝났어. 네 아버지가……

진석 됐어요. 그러니까 서로가 서로를 필요하게 관계를 잘 유지해야죠. 그 관계가 깨지면 가족이건 뭐건 필요 없어요. 다 깨지는 거죠. 급한 일 있으니까 전화하지 마세요. 필요하면 제가 전화할게요. 이만 전화 끊어요. (전화 끊자 핀조명이 암전됨과 동시에 어머니는 흐느끼며 퇴장한다. 곧바로 전화벨 요란하게 울린다) 전화하지 말라니까요.

무대 오른편에 등장하는 정호, 핀조명을 준다.

정호 여보세요. 진석이 아니니?

진석 정호구나!

정호 난 전화 잘못 건 줄 알았잖아.

진석 미안해! 별일 아닌데 아무튼 그럴 일이 있었어.

정호 그건 그렇고, 어떻게 내가 안 한다고 너도 전화 한 번 안 하냐?

역시 다른 친구들이랑 달라. 진석이 너답다. 잘 지냈냐?

진석 나야 늘 그렇지. 넌 어때?

정호 네 덕분에 내가 요즘 바빠. 아주 쌍코피 터지기 일보 직전이다. 그래서 연락하기도 힘들었어.

진석 무슨 말이야?

정호 어허, 웬 시치미야? 희정이!

진석 희정이?

정호 그래, 네가 그날 넘겼잖아. 희정이도 날 좋아하는 눈치고 너도 이젠 매력을 못 느끼겠다면서…… 생각나지?

진석 (당황하나 이내 태연하게) 아……, 그래.

정호 그래, 네가 그랬잖아. (진석의 말을 흉내 내며) 그동안 늘 받기만 했는데 이렇게 뭔가 줄 게 있어서 기쁘다. 어차피 나하곤 어울리지 않아. 선물이라고 생각해. 너도 그걸 바라지? 라고 했잖아. 다 기억나지? 자식, 혹시 술에 취해서 기억 못 하냐?

진석 아냐, 기억하지. (고개를 끄덕이며) 다 기억이 나. 모두 다.

정호 난 혹시나 네가 기억하지 못 하면 어쩌나 괜히 걱정했다니까. 희정이는 너 보기가 좀 쪽팔리는가 봐. 생긴 것 같지 않게 보수적인 면이 있잖아. (웃으며) 그걸 많이 밝히는 것 빼고는 말이야. 아, 용건은 이게 아닌데 말이야. 너 등록금 아직 안 냈지? 마지막 학기인데 잘 끝마쳐야지. 생활비도 없지?

진석 …….

정호 내일 내가 해결할 테니까 그건 걱정하지 말고 놀러나 가자. 너는 리얼한 삶을 사는데 그런 걱정 따위는 하면 안 되지. 희정이가 섹시한 친구 하나 데리고 온다니까 너도 외롭진 않을 거야. 내일 보자. 아, 괜찮으면 지금 오피스텔로 와. 술이나 한잔

하자.

진석 (힘없이) 그래. (전화 끊는다. 한동안 말이 없다) 술이 취한 상태이긴 했지만 녀석의 게임에서 벗어나려고 했던 내 결심이 있었군요. 지금 확인이 됐어요. 하지만 녀석은 아직 게임을 끝내지 않았군요. 아니, 게임의 난이도를 한 단계 높인 것 같습니다. 어차피 녀석에게서 벗어나는 것이 쉽지 않다면 그리고 아직까지 내게 녀석이 필요하다면, 난 지금까지보다 더 강하게 녀석을 자극해야겠죠. 그래야 우리의 관계가 유지될 수 있을 것 같군요. 녀석이 원하는 만큼 자극하지 못한다면 창문 하나 없는 완전한 벽에 갇히고 말겠죠. 나의 모든 게임이 종료되고 말겠죠. (실없이 한참을 웃는다. 웃음을 그치고 닫힌 창문 앞으로 가서 선다) 지금쯤 해피는 무엇을 하고 있을까요? 나를 자극해서 먹을 것이라도 얻어낼 궁리를 하고 있을까요? 그렇다면 원하는 대로 해줘야겠습니다. 생각해보니 아직 해피는 나에게 만족스러울 만큼 재미난 대상이니까요. 물론 그 관계가 그리 길게 가지는 않을 것 같습니다. 서로 주고받을 수 있는 게 없이 한쪽으로 기울면 끝이 나니까요. 해피는 나의 게임기일 뿐이죠. 그러나 정호와 나의 게임에서는 오직 녀석만이 게임을 온전히 종료할 수 있습니다. 어머니가 게임 종료 버튼을 누르지 않기 때문에 내가 어머니와의 게임에서 빠져 나올 수 없는 것처럼 아버지는 어머니를 놓지 않고 있죠. 게임에서는 언제나 이처럼 조종자가 있어요. 둘 중의 하나는 조종자가 되고 하나는 게임기가 될 수밖에 없는 거죠. 일방적으로 게임의 대상이 되지 않으려면 나도 상대를 향해 게임을 해야만 합니다. 그래야만 모든 관계가 유지될 수 있어요. (창문을 잡고서 문을 열 듯 말 듯하며) 그런데, 그런

데……, 뭔가 이상해요. 왠지 자꾸만 허전해져요. 왜일까요? (이때 전화벨 울린다) 여보세요. 어머니세요? 전화 좀 하지 말라니까요.

형　(목소리만 들린다) 진석아, 나다.

진석　(사이) 형?

형　(아주 차분한 목소리다) 계속 통화 중이던데 어머니였냐?

진석　응.

형　언제 올래? 그냥 지금 올래? 바쁜 일 없으면 지금 바로 와라.

진석　무슨 말이야? 내가 왜?

형　어머니가 말씀 안 하셨냐?

진석　…….

형　아버지 돌아가셨다. 교통사고다. (사이) 술 취해서……, 이미 지나간 버스 잡는다고 차도로 그냥 뛰어드셨단다. 이미 떠나버린 버스를 뒤늦게 어떡하겠다고…….

진석　…….

형　언제 올래? 지금 올래? (사이) 바쁘면 너 할 일 정리하고 내일 와라. 어차피 지금은 버스도 없을 텐데, 무리해서 올 필요 있냐? (사이) 이번에 오면 우리 모두 함께 살 문제도 의논해 보자. 네 형수도 원하니까. 암튼 내일 보자. 이만 끊는다.

통화가 끊어진 전기 신호음 길게 늘어진다. 진석, 멍하니 앉아 있다.

진석　(일어나서 창문을 활짝 연다) (사이) 새벽공기가 매우 차군요. (손을 머리에 대어본다) 금세 머리가 차갑게 식어버렸어요. (이번엔 손을 왼쪽 가슴으로 가져간다) 방이 더운 것도 아닌데 뜨겁군요. 감기가 오려는

것일까요? 코와 목도 괜히 이상해지는데요. (사이) 어쩌면 해피에 대한 내 생각을 다시 처음부터 정확하게 정리할 필요가 있지는 않을까요? 그래요. 만일, 해피를 자유롭게 풀어준다면 녀석은 이곳을 떠날 수 있을까요? 익숙한 이곳을 떠날 수 있을까요? 그러면 해피는 진정 행복해질 수 있을까요? (갑자기 고개를 방문으로 돌리며 생각에 잠긴다) 그럴 것 같지 않군요. 해피가 자유로울 수 있는 방법은 (사이) 그것밖에 없어요. (장식장을 뒤져서 정호가 준 칼을 집어 든다) 아니, 이건 어디서나 마찬가지죠. 중독성 강한 이런 종류의 게임에서 벗어나기 위해서는 아예 게임기를 없애버려야 합니다. 이미 스스로 컨트롤할 단계는 지났으니까요. (사이) 그런데 내가 게임기라면 어떻게 해야 할까요? 내가 게임기라면…… (사이) 그래요. 나를 조종하는 자의 손에서 벗어나야만 자유로울 수 있으니까……. 아버지처럼 스스로를 파괴하는 방법은 쓰지 않겠습니다. 난 차라리 아주 우수한 게임기가 되겠습니다. 이게 정말 모두가 행복해질 수 있는 방법이죠. (손에 쥔 칼을 쳐다보며 이상야릇한 미소를 짓는다) 이제 이 방으로 다시는 돌아오지 않을 겁니다. 이 꽉 막힌 벽들 사이로 다시는 돌아오지 않을 겁니다. (칼을 쥔 손에 힘을 주며) 게임을 끝내버리겠습니다. 제 손으로……. (칼을 꼭 쥔 채 조심스럽게 방문을 열고 걸어 나간다. 무대 서서히 암전)

잠시 후, 해피의 짖어대는 소리와 대문 열리는 소리 들린다. 그리고 진석의 목소리 들린다.

진석　(목소리만) 정호냐? 나 지금 갈 테니까 기다리고 있어. 다른 데 가

지 말고 꼭 기다리고 있어.

다시 정적이 흐른다.

— 막.

우리집에 왜 왔니?

등장인물

오복례　(여, 70대, 탈북자)
조정식　(남, 50대 중반, 탈북자, 농장원 출신)
허동만　(남, 40대 중반, 탈북자, 군간부 출신)
장광수　(남, 40대 초반, 탈북자, 벌목공 출신)
노동민　(남, 30대 후반, 탈북자, 공장원 출신)
김진석　(남, 30대 초반, 탈북자, 연구원 출신)
양수근　(남, 20대 후반, 탈북자, 양남순의 동생)
양남순　(여, 30대 초반, 탈북자, 양수근의 누나)
리진영　(여, 20대 후반, 탈북자, 배우 출신)
김희영　(여, 20대 중반, 탈북자, 판매원 출신)
지호정　(여, 20대 초반, 탈북자, 학생 출신)
이정호　(남, 하나원 직원)
정명재　(남, 공안담당 형사)
김기성　(남, 국정원 조사관)
장수현　(남, 하나원 직원)
강숙윤　(여, 하나원 자원봉사자)
우태덕　(남, 귀순강연자)
박　한　(남, 박동일의 아버지)
박동일　(남, 박한의 아들)
이지연　(여, 박동일의 부인)
박동이　(남, 박동일의 이복동생)
김 사장　(남, 귀순자)
하　나　(10세, 양남순의 딸)
형사1 · 2
경찰들

1. 교육관(강당)

무대 밝아오면 온통 축제 분위기다. 배우들 무대 좌·우, 앞·뒤에서 한두 명씩 뛰어나오며 춤춘다. 분위기가 한참 무르익어갈 때 오복례 등장한다. 뒤편에 조명 들어오면 "하나원 입소를 환영합니다"라는 현수막이 보인다. 모두들 춤추며 오복례를 둘러싼다. 다함께 노래 "반갑습니다"를 합창한다. 한바탕 놀이가 끝나면 이정호와 장수현, 깔끔한 정장차림으로 등장한다. 탈북자들은 모두 동일한 교육복을 입고 있다. 오복례만 한복을 입었다. 오복례의 뒤편에 김기성과 정명재, 나란히 서 있다. 정명재가 이정호에게 다가가서 뭐라고 얘기한 뒤 김기성과 함께 퇴장한다.

이정호 (강연을 하듯이) 반갑습니다. 오복례 할머니! 자유대한의 품으로 잘 오셨습니다. 이제부터 할머니는 자유입니다. 얼마나 좋습니까? 자유를 만끽하실 수 있다는 건 참으로 행복한 일입니다.

장광수 저 지겨운 소리래 또 하누만.

이정호 자, 조용하세요. (헛기침을 하고는) 자유란 것은 정말 좋은 것입니다. 민주주의란 것은 참으로 아름다운 것입니다. 이제부턴 먹고 싶은 것은 배불리 먹을 수 있고, 보고 싶은 것은 맘껏 볼 수 있습니다. 훌륭한 노래도 있습니다. 아! 대한민국. (군가를 부르듯 힘차게 노래 부른다) 원하는 것은 무엇이든 얻을 수 있고 뜻하는 것은 무엇이든 될 수가 있어. 이렇게 우린 (썰렁한 분위기를 파악하고는) 암튼, 이젠 정말 원 없이 살 수 있습니다.

장광수 내래 저 지겨운 소리래 안 들으면 원이 없갓구만. 배만 부르면 제 세상인가?

이정호 (장광수를 째려본다)

장수현 장광수 씨 조용히 좀 하세요.

조정식 좀전에 소장님께서리 다 한 얘기래 또 하니까리 지겨워서리. (모두 조정식의 말에 동감한다는 듯이 "그럼, 그럼"을 연발한다) 좋은 얘기도 자주 들으면 싫은 법이잖수래.

이정호 (조금 쑥스러운 듯) 좋습니다. 이미 소장님께서 말씀하셨다시피 이 제부터 오복례 할머니는 여생을 자유대한의 품에서 아주 행복 하게 보내시게 되었습니다. 여러분도 모두 할머니를 잘 도와 주시기 바랍니다. 이제부터 할머니께서 하고 싶은 일들 다 해 보세요. 이제 진정한 자유가 온 것입니다. 자, 그럼 교육훈련 준비하십시오. (장수현과 함께 퇴장)

조정식 아주마니, 많이 피곤하셨지요? 지금껏 조사받는 것이래 장난 이 아니었을 텐데. 기래도 이제 조사는 끝났으니까 여기서 교 육만 받고 나면 자유롭게 살 수 있갔지요. 힘내시라요.

오복례 이제 내 남은 인생이래야 얼마나 되갔소.

조정식 무신 기런 말씀을……, 아주마니 앞으로도 건강하게 오래오래 사시라요.

양남순 (오복례의 옆에 가서 부축한다) 기래요. 그렇게 하실 수 있어요.

오복례 (양남순의 부축을 마다하며) 괜찮아. 아직 나 혼자 설 힘은 갖고 있소.

양남순 아직 정정하십니다. 우리 친할머니 같아서 그러는 건데 마다 하지 마시라요.

양수근 정말 우리 친할머니 같아서 그래요.

오복례 신경이래 써줘서 고맙습니다.

김희영 할머니 왜 자꾸 존댓말을 쓰세요?

지호정 우리 다 손자 손녀 같은데 편하게 대해 주세요.

장광수 (목소리를 높이며) 다 손자 손녀라니? (씨익 웃고는) 내래 보기엔 오마니 같구만이래. 안 그렇습니까? (능글맞게) 오마니!

허동만 고럼. 오마니 같지.

노동민 맞습니다.

장광수 (노동민에게) 넌 어린것이 또 같이 놀라고 기래?

노동민 뭣이래? 나이 차이래 얼마나 난다구 또 어리다고 하는 기야?

장광수 형님이 말씀하시는데 뭐이래.

조정식 그만들 하라우! 또 기래? 오마니 같은 분 앞에다 두고 뭔 짓거리래? 자, 우리 소개나 정식으루다 하자우. 오복례 할마니 아니, 오마니, 내래 조정식입니다.

장광수 저는 장광숩니다.

노동민 저는 노동민입니다.

양남순 양남순입니다.

김희영 김희영입니다.

리진영 저는 리진영입니다.

지호정 저는 지호정입니다.

김진석 김진석입니다.

양수근 장차 가수가 될 양수근입니다.

장광수 누구 맘대로 가수가 된다 기랬어?

양수근 대한민국에서는 제 맘대로 되는 거 아니갔습니까. 제 자윱니다. (익살스런 표정을 지으며 병신춤을 춘다. 모두들 한바탕 웃는다)

허동만 끝났으면 교육훈련 준비합시다.

조정식 자넨 소개 안 해?

허동만 (목에 힘을 주며) 반장으로 불러주십시오.

조정식 알았네. 반장.

허동만 반갑습니다. 할머님. 저는 반장입니다.

양수근 이름이래 말씀하셔야지 않갔습니까.

허동만 원래 제가 군에서……, 이거 보안상 말씀드리지는 못하겠습니다.

양수근 그래서 반장을 맡으셨다 그 말씀이래 하고 싶은 거이 아닙니까?

허동만 그렇지. 저는 반장 허동만입니다. 할머님 어려운 일이래 있으면 언제든지 저한테 말씀하십시오. 제가 큰 힘이 되어드리겠습니다. 자, 이제 됐습니까. 준비합시다.

조정식 기래, 교육준비나 하자우. 근데 말이래, 보기 좋았어. 앞으로도 말 좀 많이 하고 지내라우. 그러면 보기 좋갔구만. 남들이 벙어리인줄 알갔어.

양남순 할머니, 저 따라 오시라요.

양수근 (큰소리로) 누님, 이따 봅시다.

오복례 내래?

양수근 아닙니다, 할머님. 남순이 누님보고 한 말입니다. (모두 한바탕 웃는다) 우리 남순이 누님이래 제 친누님입니다.

조정식 오복례 할마님이래 젊어지고 싶으신가봅니다. 좋습니다. 내래 할머님을 누님이라 불러드리겠시오. 누님. (멋쩍은 듯 웃으며) 어떻게 괜찮은 것 같습니까?

장광수 저두……. 누님! (모두 다시 한바탕 웃는다)

2. 교육관(남자 강의실)

이정호 자, 교육훈련 준비 잘 해오셨죠?(사람들의 반응이 없자) 여러분들이
교육훈련을 받는 것은 무엇보다도 여러분 자신을 위해섭니다.
지금 열심히 배우지 않으면 사회에 나가서 살아남을 수 없기
때문입니다. 자본주의 사회에서는 오직 살아남은 자만이 웃을
수 있습니다.

장광수 또 시작이구만.

조정식 오늘은 웬만하면 기냥 시작하기요. 그 얘기 듣다 시간 다 가겠
구만.

이정호 (헛기침을 하고는) 자, 한 권씩 받으세요. (교재를 나눠준다. 그런데 나눠주
다 한 권이 부족하다) 아, 조금만 기다리세요. 왜 항상 이 모양인지.
(헛기침을 하고는 나간다)

노동민 (책을 받아들고 신나서) 내래 운전이래 잘 하지요. 못 모는 차래 없
다니까. 오토바이부터 빠스, 불도저, 트럭. 운전은 천잽니다.
천재. 내래 없으면 작업이래 안 됐다니깐.

장광수 그런데 기런 천재가 왜 탈북이래 했어?

노동민 기야……

장광수 말 못하는 거래 보니 사고래 쳤구만.

노동민 뭣이야?

조정식 또 기래? 지겹지도 않아? 그만들 싸우라우.

장광수 사람들 여럿 치고 도망이래 한 거이 아니가? 실력이래 없었으
니까 그랬갔지.

노동민, 장광수를 칠 듯 덤빈다. 장광수는 받아칠 준비를 한다.

허동만 (노동민을 막아서며 소리친다) 그만들 하라잖았어.

노동민 (주먹을 내리고 돌아선다)

장광수 (돌아앉아서 담배를 피운다)

조정식 자, 진정들 하라. 이거이 뭔 꼴이가? 우리 다 잘 살아보자구 온 거이잖아.

장광수 하지만 저 동무랑 잘 살아보자구 온 것은 아닙니다.

노동민 뭣이?

허동만 (가운데로 나와서 딱 버티고 선다. 짐짓 근엄한 표정을 짓는다) 도저히 안 되 갔구만. 내 말이래 우스워 보였어?

조정식 자넨 왜 또 그래? 별일 아니니까 진정하라.

허동만 (조정식을 째려본다)

조정식 (멋쩍어하며) 반장, 그만 진정하라우.

허동만 (여전히 조정식을 째려보고 있다)

조정식 반장……, 반장님. 그만 하시기요. 아직 잘 몰라서 그런 거인 데.

장광수 또 발작이래 시작했구만.

허동만 (장광수를 째려본다)

장광수 알았어요. 반장님, 그만 앉으시기요.

노동민 힘도 못 쓰면서 나한테만 뭣이야.

허동만 (노동민을 째려본다)

노동민 (딴청을 부리며) 아, 빨리 교육이나 하지 이거이 뭐가. 아까운 시간 다 가구만.

양수근 반장님 진정하시구 교육준비 하시죠.

김진석 (한심하다는 듯 쳐다보며 혀를 찬다)

양수근, 허동만에게 자리를 만들어준다. 허동만, 주위를 둘러본 후 자리에 가서 앉는다.

양수근 분위기래 이거 서먹해서 교육하갔습니까?

김진석 (혼잣말처럼) 처음도 아니지.

조정식 야, 수근이 네가 분위기 좀 띄워보라우.

김진석 선생님 올지 모르는데 교육준비나 하지요.

장광수 오긴 언제 오갔어.

노동민 하긴 한번 나갔다 하면 감감무소식이야.

조정식 뭔 일이래 있어서 기리겠지.

장광수 뭔 일은 무슨.

노동민 맞아. 또 어디서 뻘짓이래 하갔지.

장광수 고럼.

양수근 웬일입니까? 두 분이 짝짝 맞을 때도 있습니다.

조정식 이 둘이래 남 욕할 때는 손뼉이 잘 맞아. 그렇지 않네?

장광수와 노동민, 멋쩍은 듯 어색하게 웃는다.

양수근 알갔습니다. 교육담당 선생님이래 언제 올지도 모르니까니 그
 짬에 제가 노래 하나 부르갔습니다.

조정식 그 지겨운 거이 말고 뭣 좀 다른 거이 없?

김진석 (관심이 없다는 듯 책을 펼쳐본다)

장광수 수근이 빨리 해보라.

양수근 (가운데로 나와서 목을 가다듬는다) 좀 슬퍼도 울지 마시라요.

노동민 넌 표정이 웃겨서 뭐라 해도 울음이 안 나와.

장광수 맞다. (웃으며) 너 아무리 악 써도 웃음밖에 안 나와야. 지금껏 거울 안 보고 살았어?

양수근 (웃으며) 형님, 자꾸 기라기요?

장광수 미안, 그래도 네 노래 듣는 재미래 없으면 여기 못 버텨야. 어서 해보라.

노동민 그만 뜸들이라.

양수근 알았습니다. 정말 눈물을 참을 수 있나 잘 보겠시오. (흥을 내며) 꽃피는 동백섬에 봄~

조정식 또 그 노래이가?

장광수 내래 자꾸 들어도 좋던데 안 그렇습니까?

노동민 나도 저 노래 좋습니다. 북에 있을 때도 많이 들어서 그런지 고향 노래 같습니다.

양수근 내래 안 부를랍니다.

조정식 (멋쩍은 듯) 미안하구만. 다들 좋아하는데 어서 부르라.

장광수 기래. 중간에 끊었으니깐 이거이 부르고 다른 것도 하나 부르라.

노동민 기래. 오늘도 교육은 물 건너갔으니깐 낮밥 먹을 때까지 계속 불러 버리라.

양수근, 다시 목을 가다듬고 "돌아와요 부산항에"를 부른다. 장광수, 노동민 일어나서 춤춘다. 노래가 무르익어가면 둘이서 언제 싸웠느냐는 듯 손을 잡고 춤춘다. 다들 신나서 박수를 친다. 김진석은 교재를 들고 나가버린다.

장광수 수근이래 2절까지 어케 외웠어?

양수근 원래 머리래 좋아요.

노동민 수근이래 정말 가수하라. 남조선에서 가수하면 돈도 많이 벌고 성공한다. 그러면 예쁜 남조선 색시 얻을 수 있어.

조정식 근데 북에서 결혼 안 했었던 거이 맞나?

양수근 기럼요. 우리 남순이 누님이래 증인 아니갔소.

노동민 기래? 남순 씨는 물론 결혼 했갔지?

양수근 우리 누님도 결혼 안 했시오.

노동민 (조심스레) 그거이 말이 되간? 누님 나이래 얼만데…….

양수근 정말입니다. 결혼은 안 했습니다. 근데 아이는 있습니다. 고저 그럴만한 사정이 있었습니다.

노동민 기래? 안 좋은 일 당했구나야.

조정식 와? 관심 있어? 수근이 대답하기 어려운 거이 같은데 그렇게 꼬치꼬치 묻나.

노동민 아니, 그거이 아니고…….

장광수 기렇게 용기가 없어서 되갔어?

노동민 누가 용기가 없다고 기래?

조정식 또 싸울라 기래?

허동만 (눈이 번쩍인다)

양수근 (허동만을 보고는) 싸우는 거이 아닙니다. 반장님. 자, 형님들 그만들 하시고 내 노래래 한 곡 더 들으시라요. 이 남조선에서 유명한 가수래 되면 앞으론 듣고 싶어도 못 듣습니다. 고저 텔레비전에서나 봐야 될 기요.

장광수 기래? 고럼 지금 그 뭐이가…… 이름 적어주는 거.

노동민 싸인!

장광수 기래 기래. 그거이 지금 받아야겠다. (교재로 받은 책을 찢어 펜과 함께 내민다)

양수근 (멋지게 사인한다)

노동민 (덩달아 교재를 찢어 내민다) 유명해지고 우리 모른 척 하면 안 되는 거이야.

양수근 (스타가 된 듯 자연스럽게 사인한다) 고런 일 절대 없을 거입니다. 내래 남조선 사람처럼 의리 없지 않아요.

조정식 벌써 거만해지는 거 아이가? 기라지 말고 어서 노래나 한 곡 더 하라우.

양수근 알았습니다. 두 번째 곡은 내래 이 웃기는 얼굴을 보고도 눈물 방울 똑똑 떨어질 정도로 슬픈 곡입니다. 무엇보다도 제 감정 때문에 더 슬플 겁니다.

장광수 야래 왜 자꾸 이정호 따라가?

노동민 바로 시작하라. (박수친다. 장광수 따라서 박수친다)

양수근 ("꽃제비의 노래"를 부른다)

날 때부터 고아는 아니었다

이제 보니 나 홀로 남았다

낙엽 따라 떨어진 이 한목숨

가시밭을 헤치며 걸었다

열여섯 살 꽃나이 피눈물 장마

아, 누구의 잘못인가요

누구의 잘못인가요

다들 눈물이 글썽인다.

양수근 (눈물을 애써 참으며) 보라요. 눈물이 똑똑 떨어지지 않습니까? 광수 형님 우십니까?

장광수 (돌아앉으며) 내래 싸나이라 절대 안 울어.

노동민 우린 절대 안 울지. 고럼.

조정식 울고 싶을 땐 울어야지. 안 기래? 자꾸 참으면 병 되는 기야. 그거이.

노동민 그러는 형님께선 왜 안 우십니까?

조정식 (한숨을 내쉬며) 내래 안 우는 거이 아니라 못 우는 기야. 내래 없어. 이제 없어. 흘릴 눈물 더 없는 기야. 내래 뭔 말을 할 수 있갔어? 내 새끼래 생각하면…… 이제 더 남은 눈물이래 없어.

허동만 (벌떡 일어나서 눈을 부라리며 소리친다) 그만! 그만!

3. 봉사관(직원 숙소)

이정호, 침대에서 자고 있다. 리진영, 문을 살짝 열고 주위를 둘러본 후 들어온다. 다시 고개를 내밀어 바깥을 살핀 후, 조용히 문을 잠근다.

리진영, 이정호 옆에 앉아서 슬그머니 가슴을 더듬는다. 아무런 반응이 없자 손을 옷 안으로 집어넣는다.

이정호, 깜짝 놀라서 일어나며 리진영의 손을 밀어낸다.

리진영, 다시 손을 이정호의 옷 안으로 집어넣는다.

이정호 (아직 잠에서 덜 깨서 얼떨떨한 채) 누구야?

리진영 접니다.

이정호 (잠이 덜 깨서 아직 제정신이 아니다) 무슨 일입니까?

리진영 꼭 무슨 일이 있어야 선생님을 만날 수 있습니까? (손을 이정호의 바지 속으로 밀어 넣는다)

이정호 (리진영의 손길을 거부하지 않은 채 주위를 둘러본다) 아니, 뭐……. 꼭 그런 것은 아니지만. 그래도…….

리진영 (이정호의 가슴에 얼굴을 묻으며) 지금 남자들은 무슨 교육을 받고 있습니까?

이정호 (리진영의 손길에 흥분하며) 음……. 운전교육을 받고 있지.

리진영 (애교 섞인 목소리로) 그거 여자는 못 받는 교육입니까?

이정호 그렇지. 남자만 받지. 여자는 그 시간에 요리교육이 있으니까…….

리진영 (손길이 더욱 대담해지며) 별로 필요 없는 요리교육 말고 실용적인 운전교육을 받고 싶은데 방법이 없갔습니까?

이정호 방법이 아주 없는 건 아니지.

리진영 그때처럼만 하면 되갔습니까?

이정호 그야, 좋지. (리진영의 머리를 잡고 자신의 아랫도리 쪽으로 민다) 우리 마누라는 이게 어려워서 말이야.

리진영 (고개를 들어 이정호를 바라본다) 그럼, 약속하신 겁니다.

이정호 알았어. (리진영의 머리를 잡아 내리며) 다음에 현장학습 갈 때, 거기도 가게 해주지.

리진영 (이정호의 바지를 벗기기 시작한다)

이정호 (리진영의 손길을 막으며) 문…….

리진영 (씨익 웃고는) 이미 잠갔습니다. 걱정하지 마십시오. 근데, 서

울에…….

이정호 그 문제는 걱정하지 말라니까. 서울에 배정 받는 건 문제도 아

냐. (둘이 엉켜 눕는다)

4. 교육관(여자 강의실)

요리교육시간. 모두 앞치마를 하고 있다.

김희영 (투덜대며 오이를 깎아먹는다) 또 우리끼리 알아서 하랍니까? 하긴 차

라리 잘 됐습니다. 밥하는 건 뭘 하러 배우라는지.

양남순 그래도 그거이 다 필요하지 않갔어?

김희영 우리는 밥도 안 먹고 살았습니까? 우리를 너무 우습게 보는 것

같습니다.

양남순 그래도 다른 거이 있잖았어.

김희영 라면 끓이는 것 말입니까? 하긴 남조선 아니, 남한 라면이래

참 맛있습니다. 종류도 얼마나 많습니까? 신라면, 진라면, 열

라면, 안성탕면, 매운콩라면, 이라면, 왕라면 그리고……. (잠시

생각한다) 아, 너구리도 있고. 근데 너구리에는 참말로 너구리를

넣어서 만듭니까? 내래 너구리 맛이 그런 건지 몰랐습니다.

양남순 뭣하는 기가? 그만하라. 할머님은 혼자 어떻게 오셨습니까? 저

도 죽을 고비 다 넘기고 왔는데 연세가 많으시니 무척 힘드셨

갔습니다.

오복례 (말이 없다)

김희영 할머님은 오데로 넘어오셨습니까? 두만강입니까? 압록강입니까?

오복례 (여전히 말이 없다)

양남순 피곤하시면 들어가서 쉬십시오. 할머님은 교육시간 채우기는 상관없습니다.

김희영 그러십시오.

오복례 (역시 아무 말이 없다)

양남순 (희영의 말을 돌리려고) 근데 진영이는 또 오데 갔을까?

김희영 그거이 몰라서 묻습니까? 뻔하지 않습니까? (뭔가 말을 하려는데 양남순이 가로막는다)

양남순 그만하라. 우리끼린 의심하지 말아야지 않갔어?

지호정 (주위에 신경 쓰지 않고 책을 보고 있다)

양남순 호정이는 공부 열심히 하는구나. 남조선에선 공부 잘해서 좋은 대학 나오면 출신 상관없이 잘 살 수 있다니까 열심히 하라.

지호정 (양남순에게 미소 짓는다)

김희영 (못마땅하다는 듯 호정을 보며) 꼭 티를 낸다니까. 학생이었다 이거지? 그럼 뭐하갔어? 지금 나하고 똑같이 이렇게 요리교육이나 받아야 하지 않갔어? 안 그래? 남조선에선 돈 많은 게 최고야. 두고 보라.

지호정 (자리에서 일어서며) 누가 뭐라 했습니까? (책을 들고 나가버린다)

김희영 야, 얘기하는데 어데 가?

양남순 공부하러 가갔지. 그냥 냅두라.

김희영 누군 교육시간 안 채우면 정착금도 안 주고 퇴소도 안 시켜주겠다 그러고 누군 저렇게 자기 하고 싶은 것 맘대로 해두 냅두고 이거이 뭔가 잘못된 거 아닙니까?

양남순 호정인 학생이잖아.

김희영 지금은 나랑 똑같은 하나원 교육생이지 학생은 아니잖습니까.

양남순 여기서 나가면 바로 남조선 대학에 들어가기로 되어 있다고 기랬어.

김희영 정착금을 얼마나 받는다구 그걸루 비싼 학비 내면서 남조선에서 생활하겠습니까? 남조선에선 그저 돈을 많이 벌어야 합니다. 많이 벌려면 쓰지 않고 모으는 것이 최곱니다.

양남순 학비는 안 내도 된다고 기라던데. 국공립대는 나라에서 면제시켜주고 사립대는 학교랑 절반씩 해서 면제시켜준다는 기야. 오히려 장학금이라고 해서 얼마씩 받을 기야. 그 소리 들으니까 이 나이에 나도 대학교 가고 싶더라.

김희영 네? (흥분을 가라앉히며) 기래봤자 얼마나 되겠습니까? 학교 다닐 시간에 돈을 벌어야지. 내래 돈 벌어서 호정이 저년 코를 아주 납작하게 눌러놓고 말겠습니다.

양남순 (달래며) 진정하라. 우리끼린 의심하거나 싸우지 말아야지. 우리끼리 싸우면 누가 도와주갔어? 안 그래? 요, 서울까투리야.

김희영 나 돈 많이 벌갔습니다. 소떼 몰고 왔던 회장님처럼 돈 많이 벌갔습니다. (혼자서 흥분하다가 눈물이 글썽인다) 학습은 못해도 장사 하나는 타고났으니까 돈 버는 거 문제 아닙니다. 고저 돈 많이 벌어서 통일되면 소떼 몰고 고향 찾아가갔습니다. 그래서 우리 오마니 아바지 소고기 원 없이 먹여 드리갔습니다. 비아그라 먹어서 힘세고 덩치 큰 소를 몰고 가갔습니다.

양남순 기래. 소 몰고 가서 같이 실컷 놀고 하라.

김희영 (눈물을 글썽이다가 웃으며) 소를 먹어야지 어떻게 데리고 놉니까?

양남순 아니야, 소하고 놀 수 있어. 소가 다른 말로 뭐이가? 윷이야, 윷. 도는 돼지, 모는 말이잖아. 윷놀이래 바로 소놀이 아니갔어.

김희영 (표정이 밝아지며) 맞습니다. 윷놀이래 소놀입니다. 예전에 윷놀이래 많이 하고 기랬습니다. (오이를 네 개 잡아서 높이 던지며 외친다) 윷이야.

양남순 (김희영과 같이 외친다) 윷이야.

"윷이야"라는 소리와 함께 바닥에 윷판 모양으로 불이 들어온다.

김희영 (기뻐서 통통 뛰어 윷 자리로 간다. 그리고 또 밝게 웃으며) 또 윷입니다. (또 통통 뛰며 이동한다) 윷윷윷. (계속 통통 뛰어 자리로 돌아와서 만세를 부른다) 전 벌써 났습니다. 멀리 돌아오긴 했어도 쉽게 왔습니다. 잡히지도 않았습니다. 언니도 오십시오.

양남순 기래. 난 모야. (김희영처럼 통통 뛰어서 모 자리로 간다. 그리고 그 자리에서 한참을 가만히 있으며 심각해진다)

김희영 뭐합니까? 모 자리 지름길이니까 빨리 들어올 수 있습니다. 빨리 오십시오.

양남순 넌 혼자 갔지만 난 혼자 갈 수 없어. 내래 업고 가야해.

김희영 안 됩니다. 빨리 오십시오. 지금 안 오면 금방 잡힙니다. 잡히면 끝입니다. 그 기회 다시 안 올지도 모릅니다. 어서 오십시오.

양남순 안돼. 내래 우리 하나 업고 같이 가야해.

김희영 시간 없습니다. 잡힙니다.

양남순이 서 있는 자리와 뒷자리에서 적색등 서서히 점멸하며 경고음 들린다.

김희영 (다급히) 언니라도 이리 와야지 불러올 수 있습니다. (적색등 점멸속
도 빨라지고 경고음도 더욱 커지며 긴장감 고조된다. 소리 지른다) 위험합니
다.

양남순 (넘어지듯이 이동한다) 하나야……. (자리에 주저앉아 별 움직임이 없다)

오복례, 양남순을 달랜다. 점멸하던 적색등과 귀를 찌를 듯하던 경고음 멈춘다.
무대 고요하다. 암전.

5. 국정원

무대 밝아오면 양쪽으로 편을 갈라선 사람들 팔짱을 끼고 서 있다. 왼편에는 탈
북자들이 홍색 스카프를 하고 있는 홍팀이고 오른편에는 이정호, 정명재 등의 남
쪽 사람들이 청색 스카프를 하고 있는 청팀이다. 스카프는 청·홍색을 모두 가진
양면으로 팀이 바뀌면 거기에 맞게 뒤집는다. 다함께 "시작" 이라는 구호를 외치
며 놀이를 시작한다. 무대는 무척 밝고 경쾌하며 신이 난다.

홍 팀 우리집에 왜 왔니 왜 왔니 왜 왔니.

청 팀 꽃 찾으러 왔단다 왔단다 왔단다.

홍 팀 무슨 꽃을 찾으러 왔느냐 왔느냐.

청 팀 예쁜 꽃을 찾으러 왔단다 왔단다.

서로 밀고 밀리던 가운데 양팀의 대표들 가위바위보를 한다. 하지만 청팀에서 연이어 승리한다. 몇 명 남지 않은 상황에서 홍팀이 승리하고 우태덕을 데려간다. 하지만 다시 청팀이 승리해서 우태덕을 데려간다. 우태덕 양 팀 사이를 몇 번이나 왔다갔다하면서 지친다.

우태덕 (가운데로 뛰쳐나가 주저앉아서 소리친다) 에이, 안 해 안 해. 왔다갔다 하는 거 이제 지쳐서 못하겠다. 그만하자.

모 두 (큰소리로) 더 해, 더 해. 재미있잖아. 더 해, 더 해.

우태덕 (아이가 투정부리듯이) 싫어, 싫어. 이제 안 해.

모 두 (조른다) 더 해, 더 해.

우태덕 나, 맛있는 거 사주는 애들이랑 놀 거야. 누가 사줄래?

모 두 글쎄, 생각해 보고 이따 얘기해줄게. (전원 순식간에 퇴장하고 무대 어두워진다. 우태덕 자리만 조명 들어와 있다)

우태덕 (거만하게) 나 없으면 애들이 심심해서 놀지를 못한답니다. (웃으며) 짜식들, 그러니까 평소에 잘해야지. 안 그렇습니까? 근데 내래 어디로 가면 되겠습니까? (객석을 보며) 잘 모르시겠습니까? (웃으며) 그야 뻔하지 않습니까. 어디냐 하면……. (긴장된 분위기 흐르는데) 내래 가고 싶은 데로 가는 겁니다. (바닥에 뒹굴며 장난스럽게 웃는다. 그러다 청팀으로 굴러간다)

청 팀 (모두 뛰어나오며) 잘 왔어. 잘 왔어. 우리하고 놀자. 앞으론 우리하고 놀자.

우태덕 (난처해하며) 이거이……. 알았어. 청팀에서 논다.

청팀, 우태덕을 한 바퀴 돌고는 모두 퇴장한다.

우태덕 사실, 이번엔 청팀으로 오려고 온 게 아닌데. (웃는다) 하긴 무슨 상관이겠습니까.

김기성 (심각한 표정을 하고 등장해서는 우태덕에게 묻는다) 왜 다시 남한으로 왔죠?

우태덕 네?

김기성 (겁주며) 한 번 탈북했다가 남한이 싫다며 북으로 올라간 놈이 왜 또 내려와?

우태덕 그게…….

김기성 간첩이야?

우태덕 (긴장하며) 아닙니다. 저, 전혀 아닙니다.

김기성 어떻게 군사분계선을 넘어왔는지 경로와 경위를 정확하게 말해!

우태덕 (난감해하며) 그게 사실은…….

김기성 (무섭게 다그친다) 어서! 어서!

우태덕 (온몸을 떨며) 잘못했습니다. 사실은 넘어오려고 해서 온 거 아닙니다. 잠 자다가 장맛비에 쓸려 내려왔습니다. 눈뜨고 보니 남조선 아니, 대한민국이었습니다. 제발 살려주십시오.

김기성 (다독이며) 이건 극비사항입니다. 알겠습니까? 우태덕 씨는 대한민국이 좋은 걸 다시 한 번 깨닫고서 납치되었다가 목숨을 걸고 내려온 겁니다. 아닙니까?

우태덕 (울먹이며) 맞습니다. 내래 대한민국이 좋아서 다시 왔습니다. 대

한민국 만세! (두 팔을 올리며 만세 삼창을 한다)

김기성 (아주 만족스러운 표정이다) 자, 이리 나와!

청팀, 무대로 나와서 인간 가마를 만든다. 강제로 우태덕을 태우고 무대를 한 바퀴 돈다. 우태덕, 계속 대한민국 만세를 부르짖는다. 사람들 몰려나와 무대를 채우고 박수를 친다. 오색 색종이 흩날린다.

6. 교육관(사무실)

박동일 어머니 잠깐만 기다리세요. (이정호와 무슨 얘기인가를 하며 나간다)

양남순 축하드립니다. 할머니. 좋으시겠어요. 아드님이 와서 면회도 나가시고. 이 길에 기냥 퇴소해버리시라요.

오복례 (말이 없다)

김희영 가족까지 있는데 할머니는 바로 퇴소하십시오. 그거이 가능하지 않습니까? 연세도 있으신데.

조정식 잘 다녀오시라요. 아주마니. 영감님 돌아가셨어도 저렇게 든든한 아드님이 있지 않습니까. 가족이 있다는 게 어딥니까. 이제 걱정하지 않으셔도 되갔습니다.

장광수 연세 드신 할머님이래 기냥 퇴소해도 되지 않갔소? 돈많은 아들이래 있는데 뭣 하러 여기래 있소? 안 그렇습니까?

조정식 고럼 고럼. 그말이래 틀린 말 아이지.

김진석 그래도 이곳엔 원칙이란 게 있습니다.

장광수 도대체 고놈의 원칙이란 게 뭐이가?

김진석 원칙을 지켜야 좋은 사회가 만들어집니다. 자유국가는 원칙을 지키는 국가입니다.

장광수 원칙이 사람 잡지.

노동민 고럼, 오히려 원칙이래 사람을 잡을 수도 있어. 우리 싸우게 하는 거이 잘못된 원칙 때문이야.

허동만 (눈을 크게 뜨고 주위를 두리번거린다) 싸운다고?

장광수 원칙 지키면 좋은 사회 만들어져? 원칙 지키는 국가가 자유국 가야?

조정식 그거이 원칙이니 뭐니 해도 어쨌든 간에 하라는 대로 하는 거 그거이 아니가? 그러면 다를 거이 뭐가 있갔어? 달라질 것도 하나도 없잖아.

장광수 기냥 시키는 대로 하라 그거이지. 안 그렇습니까?

김진석 (한심하다는 듯 고개를 흔든다) 할머니 잘 다녀오십시오. (오복례에게 인 사하고 나간다)

지호정 (김진석의 뒤를 따라 오복례에게 인사하고 나간다)

김희영 아주 잘들 논다. 놀아.

양남순 그만하라. 왜 기래?

박동일, 들어와서 오복례와 함께 나간다. 오복례, 뒤를 돌아보며 손을 들어 힘없 이 인사한다. 모두 오복례에게 인사한다.

양수근 희영 씨래 질투가 나서 그렇지 않소.

김희영 무슨 말입니까? 제가 질투를 왜 합니까?

노동민 남순 씨는 면회를 나간다면 뭘 하고 싶습니까?

양남순 글쎄요. 잘 모르겠습니다.

양수근 모르긴 뭘 모른다고 거짓말 하나.

양남순 무슨?

양수근 서울구경도 하고 케이크라는 것도 먹고 싶다 하지 않았어?

노동민 케이크?

김희영 생일날 초에 불 붙여놓고 축하할 때 쓰는 거 있잖습니까.

노동민 아, 그 케이크. 맛있죠.

장광수 너래 먹어본 것처럼 말한다.

노동민 고럼 먹어봤지.

장광수 이거이 또 거짓말한다. 어떤 맛이었어? 먹어봤으면 말해보라우.

노동민 (잠시 머뭇거리다가) 고거이 말로 설명할 수 없을 정도로 달콤한 맛이다.

양남순 나도 못 먹어봐서 그 맛 모르겠는데 이제사 배웠습니다. (훌쩍인다) 남에 내려오면 생일날 케이크 꼭 사준다 했는데. (눈물을 글썽인다. 이내 흘러내린다)

양수근 (같이 눈물을 글썽이며) 누님! (모두, 분위기 숙연해진다) 누님, 걱정마라. 우리 하나, 이번 생일엔 케이크 못 받아도 다음 생일엔 케이크 받을 수 있습니다. 우리 하나 꼭 데려 올 겁니다. (둘이 엉켜 운다. 모두 눈물이 글썽인다)

7. 경복궁(현장학습)

이정호 자, 오늘 신나는 현장학습을 하게 되어서 기분이 좋으실 거라 생각됩니다. 하지만 교육관을 벗어나서 하는 교육이니만큼 효과도 크지만 위험도 따릅니다. 무단으로 교육현장을 벗어나거나 하는 일이 없도록 해서 교육효과를 높이도록 해야겠습니다. 비록 실내강의에 비한다면 현장학습은 턱없이 부족한 게 현실이지만 실내에서 하는 교육에서도 현장학습 이상의 효과를 거두고 있습니다. 이론의 완성 없이 실습을 한다는 건 지극히 어려운 일입니다. 그래서 여러분들은 지금까지 이론을 철저히 교육받은 것입니다. 특히 이곳은 조선의 전통이 서린 왕궁 아니겠습니까. 대통령님께서도 이곳에서 아주 가까운 곳에 계십니다. 그야말로 대한민국은 제대로 된 정통성을 확보하고 있다는 얘깁니다.

장광수 또 시작이야.

노동민 도대체 왜 저 모양이가.

조정식 기라게 말이야.

장수현 (분위기를 살피더니) 자, 여러분 임시신분증은 다 챙기셨죠? 그게 없으면 안 됩니다. 다시 한번 살펴보세요. 모두 갖고 계시죠? 그러면 지금부터 대한민국의 정통성을 간단히 보신 후에 남자분들은 운전면허시험장과 정비업소를 방문하시겠습니다.

양수근 방송국 방문은 안 합니까? 가수 되려면 방송국부터 가봐야 하는데.

장광수 (웃으며) 넌 또 무슨 소리하고 있어?

양수근 분위기가 썰렁해지길래. (웃는다)

김희영 저희들은 같이 안 갑니까?

장수현 여자분들은 지금 바로 이동하겠습니다.

양남순 저희들도 좀 더 실용적인 교육을 받고 싶습니다. 저희도 남자들 가는데 가고 싶은데 안 되겠습니까?

이정호 무슨 말도 안 되는 소리를 하는 겁니까? 여긴 원칙이 있어요. 원칙을 따라야 합니다. 자유대한의 품으로 왔을 때는 민주주의의 원칙을 따라야죠. 원칙과 규칙을 잘 지켜야 이 나라가 유지됩니다.

김희영 근데, 장 선생님은 어디로 가십니까?

장수현 전, 김희영 씨랑 같이 갈 겁니다. 먼저 탈북하신 분들이 모여서 함께 운영하는 식당입니다. 많은 도움이 될 겁니다.

김희영 (부끄러워하며) 저랑……. 알았습니다. 요리교육 그거 중요한 교육 아니겠습니까? 전 그런 교육이 좋습니다. 아주 여성다운 교육 아니겠습니까.

양남순 (김희영을 보며 미소를 짓는다)

이정호 참, 리진영 씨는 할 일이 있으니까 저랑 남자들 교육장소로 먼저 이동하겠습니다.

리진영 (미소를 보이며) 네 알겠습니다.

김희영 (리진영을 째려본다)

리진영 (시선을 피하며 딴청을 핀다)

양남순 (김희영의 손을 잡으며 속삭인다) 하루 이틀이가? 참으라.

노동민 근데, 교육을 안 받는 사람은 뭡니까? 마음대로 참석을 안 해도 되는 겁니까?

이정호 아, 김진석 씨랑 지호정 씨말입니까? 개인학습 관계로 빠졌습

니다. 다 똑똑한 사람들인데 이런 교육 필요 있겠습니까?

장광수 기러면 우린 똑똑하지 않아서 교육을 받는다는 겁니까?

노동민 이거이 말이 이상합니다. 원칙 내세울 때는 언제고, 도대체 이거이 뭡니까?

이정호 이런 식으로 하면 벌점 받습니다. 벌점 받으면 어떻게 되는지 잘 아실 텐데요. (장광수와 노동민의 어깨 위에 손을 얹고 미소를 짓는다) 왜, 아직 잘 모르십니까?

노동민 (그냥 뒤돌아서고 만다)

장광수 (흥분을 가라앉히려고 노력한다)

이정호, 리진영과 함께 나간다. 장수현과 양남순, 김희영도 뒤이어 퇴장한다.

장광수 (씩씩대며 주위에 있던 물건들을 발로 차버린다)

조정식 (광수를 잡으며) 야, 참으라.

장광수 진짜 저런 놈 싫어서 내래 남조선으로 왔는데 이거이 뭔지 모르갔습니다. 아주 똑같은 놈이 여기도 있습니다.

조정식 원래 저런 놈 어디에나 있지 않갔어. 남조선이라고 어데 다르 갔어?

양수근 맞습니다. 우리 고저 다 잊어버리고 한바탕 하갔습니까?

장광수 기분 다 잡쳐버렸는데 뭘 하자는 기야?

노동민 또 노래하려는 기야?

양수근 아닙니다. 노래 아닙니다. 오랜만에 야외에 나왔으니까 한바 탕 뛰어놀았으면 좋갔습니다.

노동민 기래 고거이 괜찮겠다. 우리 오랜만에 몸이나 풀어볼까?

장광수 운동? 좋지. 나 운동 다 자신 있어. 고럼.

조정식 기래. 우리 운동하자. (사이) 말뚝박기 운동!

탈북자들 (다함께) 말뚝박기? (서로 쳐다보다가 큰소리로) 좋지. 근데 숫자가 너무 적다.

이때 무대 뒤쪽에서 청팀 몰려나온다.

청 팀 (함께) 우리도 있다. 같이 하자.

탈북자들 그러면 우리가 모자란다.

이때 홍팀 소리 지르며 몰려나온다.

홍 팀 우리도 있다. 같이 하자.

모 두 시작할까? 자……, 시작이다. 가위바위보.

홍 팀 우리가 이겼다. 홍팀이 이겼다. 자, 간다.

청 팀 (벽 쪽으로 가서 사람이 올라탈 수 있게 긴 말을 만든다) 자, 와라. 얼마든지 와라. 우린 까딱도 않는다.

김기성, 정명재, 장수현, 형사1·2 등 청팀이 말이 되어 버티고 탈북자들 한 명씩 올라탄다.

홍 팀 간다. (한 명씩 청팀의 인간말에 올라탄다) 이래도 괜찮아?

청 팀 그 정도는 끄떡도 않는다. 다 이리와. 우리가 책임진다. 다 올라와. (모두 올라탄다) 봐라. 끄떡도 않지. 우리는 힘이 세다. 홍팀보다 힘세고 튼튼하다. 잘 먹고 잘 살아서 힘세다.

이때, 양남순을 비롯한 홍팀 여자들 몰려나온다.

홍 팀　우리도 간다. (한 명씩 청팀의 인간말 위에 올라탄다)

청팀 잘 버티고 있는 가운데 다시 탈북자들 한 명씩 올라탄다.

청 팀　잠깐! 잠깐만. (인간말의 대열이 흔들린다) 너무 힘들다. 우리 더 이상
　　　못 버티겠다. 니네 너무 많다. 아이고 이거 이제 도저히 못 버
　　　티겠다. 우리 어떻게 감당해? 그만 타라고 그래.
홍 팀　아직 멀었어. 더 간다. 계속 엎드려.
청 팀　야, 이러다 우리가 죽겠다. 그만해. (말의 대열이 깨지며 넘어진다)
홍 팀　(말에서 떨어져 구른다) 니네 힘세고 튼튼하댔잖아. (큰소리로 악쓴다)
　　　책임져. 우리 책임져. 같이 놀자고 해놓고 우리 다치기만 했
　　　다. 책임져.

8. 교육관(자원봉사실)

강숙윤　잘 지내셨어요?
김진석　(어색하게) 예, 안녕하셨습니까?
강숙윤　이제, 표준말 잘 쓰시네요.
김진석　네?

강숙윤　서울말에 가깝게 잘 쓰신다구요. 이제 완전히 남한사람 다 됐네요. 북한사투리도 거의 안 쓰구요.

김진석　그렇습니까?

강숙윤　네, 좋아졌어요. 북한사투리 빨리 버리는 게 좋아요. 사투리 쓰면 직장에서도 주거지에서도 적응하기 힘들거든요. 우리나라 사람들 아주 심한 거부반응 나타내거든요. 근데, 오늘은 다들 교육받으러 나가신 모양이죠? 안 보이시네요.

김진석　네, 현장학습 갔습니다.

강숙윤　근데 김진석 씨는 왜 안 가셨어요? 혹시 땡땡이치신 거예요?

김진석　(당황한다) 네?

지호정　(등장하며) 아뇨. 오빠는 퇴소하면 강연도 가야 하고 연구소에도 들어가야 하니까 할 공부가 많습니다.

강숙윤　네, 그러시군요.

지호정　진석 오빠, 과장님이 찾으십니다.

김진석　나를?

지호정　연구소 때문에 찾으시는 것 같습니다.

강숙윤　어서 가보세요.

김진석　그럼 이따 뵙겠습니다.

강숙윤　호정 씨는 공부 잘 돼가요? 러시아어만 공부하다가 이제 영어 시작하려니까 많이 힘드시죠?

지호정　여기 왜 오십니까?

강숙윤　네?

지호정　여기는 뭣 하러 오십니까? 자원봉사랍시고 남자 만나러 여기 나옵니까?

강숙윤　왜 그러세요?

지호정 진석 오빠를 어떻게 생각하십니까?

강숙윤 네?(머뭇거리다가) 참, 좋은 사람이죠. 능력도 있고 착하기도 하고.

지호정 (눈을 크게 뜨고 노려본다)

강숙윤 호정 씨, 김진석 씨 좋아해요?

지호정 (당황하며) 누가 그럽니까?

강숙윤 (웃으며) 그래요. 저 김진석 씨에게 호감 있어요.

지호정 그럼, 결혼이라도 하시겠단 말입니까?

강숙윤 좀 좋아한다고 결혼하는 건 아니죠. 그랬다면 전 벌써 몇 번이나 결혼했게요? 남한에서 결혼은 현실이라구요. (가볍게 웃는다)

지호정 현실이요?

강숙윤 좋아하면 고백해 봐요. 당당하게 먼저 고백해 보세요. (지호정의 손을 잡으며) 호정 씨는 누구보다도 이쁘고 똑똑하잖아요. 결단력도 있구요. 그러니까 여기까지 오게 된 것 아니에요? 선택은 호정 씨가 하는 거죠. 지금까지 그래왔잖아요. 용기를 가지세요. 선택 당하길 기다리지 말고 먼저 선택을 하세요. 그리고 거기에 대해선 자신이 책임을 지면 되지 않겠어요.

9. 서울 시내

탈북자들 모여서 대문놀이를 하며 노래를 부른다. 양수근이 주도적으로 노래를 부른다. 노래 가사 중 동대문이나 서대문 등을 대신하여 1호선이나 2호선 등 지

하철 노선으로 바꿔 불러도 좋다.

문지기 문지기 문 열어라
열쇠 없어 못 열겠네
어떤 대문에 들어갈까
동대문(서대문, 남대문, 북대문)을 들어가
문지기 문지기 문열어라.
덜커덩 떵 열렸다.

노동민 (노래가 끝나자마자) 열리긴 뭐가 열려? 안 열리잖아.

장광수 이게 무슨 개망신이가?

노동민 (양수근에게) 너 다 안다고 하잖았어?

양수근 그게……. 문지기가 안 열어주는데…….

노동민 문지기가 안 열어줘도 남조선 사람들 잘만 다니던 것 같았어.

조정식 그만하라. 우리도 다 마찬가지 아니갔어. 우리가 언제 배운 적이 있었어? 쓸데없는 교육만 받은 기야. 정작 나와보니 이거이 뭐가.

장광수 맞습니다. 사람들 앞에서 이거이 무슨 망신이었습니까?

노동민 지하철이래 한번 타기 이렇게 어려운 건지 몰랐습니다.

양수근 (눈치를 살피며) 평양이랑 다른 것 같습니다. 그러니 어쩔 수 있갔습니까?

장광수 (째려본다) 뭣이래? 또 거짓말하고 있어야.

노동민 돌아가면 꼭 지하철 타는 교육 받아야겠시요.

조정식 그거이 교육과정에 있기나 하갔어?

양수근 강숙윤 선생님 있잖습니까. 제가 대표로 물어보갔습니다.

장광수 헛물켜지 마라. 이미 물 건너 가버린 기야.

양수근 누가 관심 있다 했습니까? 그냥 대표로 물어본다 했을 뿐입니다.

조정식 알았어. 알았어. (양수근의 등을 토닥이며) 그만하라. (노동민의 손에 들린 쇼핑봉투를 보며) 그거이 뭐가? 뭘 그렇게 꼭 쥐고 있어?

노동민 아무것도 아닙니다. (주위를 살피며) 근데 우리 반장이래 어데서 찾습니까?

조정식 멀리 가기야 했갔어?

장광수 어서 찾아보자우. 이러다 큰일 나갔어.

양수근 빨리 돌아가지 않으면 정말 일 나갔습니다.

경찰과 시위대의 소리 들려온다. 그 소리 점점 크게 들려온다.

조정식 이거이 무슨 소리가?

장광수 전쟁 난 거 아닙니까?

양수근 온통 불바답니다. 총소리도 들립니다. (떨며) 이젠 우리 죽은 겁니다. 어떡합니까.

노동민 아니야, 저거이 데모라는 기야. 내래 저 얘긴 많이 들었어.

양수근 (한숨 돌리며) 아, 저게 데몹니까? 근데 총으로 하는 겁니까? 너무 위험합니다.

조정식 그러게 말이야. 저러다 다 죽는다.

노동민 저거이 사람 죽이는 총은 아니야.

양수근 그럼, 맞아도 안 죽습니까? 어째, 연기만 많이 나는 총 같습니다.

장광수 야가 그걸 어떻게 알갔어? 맞아본 것도 아닌데. 죽을 지 안 죽

을 지 어케 알갔어.

노동민 물론 그렇긴 하지. 어떤 사람들은 죽기도 했다지 않갔어.

양수근 끔찍합니다. 빨리 여길 떠나는 게 좋을 것 같습니다.

조정식 (시위현장 속에서 허동만을 발견한다) 저거이 누구가. (눈을 크게 뜨며) 저기 반장⋯⋯.

노동민 어디⋯⋯. (발견한다) 맞습니다.

장광수 (고개를 돌려 살피다가) 맞습니다. 허동만 동뭅니다.

조정식 반장이 왜 저기 있는지 모르지만 어서 데려와야 되갔어. 저러다 다친다. 요즘 볼 때마다 심상찮았어. (허동만 쪽으로 급히 발걸음을 옮기다가 뒤돌아본다) 뭣들 하고 있어? 서둘러야 되지 않갔어. 오늘 저러다 일 난다. 어서!

모두들 허동만에게 달려가는데 그걸 보던 허동만, 엎드리라고 소리친다. 모두들 정신없이 엎드려서 주위를 살핀다. 아무 이상이 없자 다시 일어서는데 허동만이 전투대열을 지시한다. 모두 마치 각개 전투를 하듯이 지그재그로 뛰다가 숨으며 허동만에게 접근한다. 주위는 온통 시위현장의 소음과 화염, 최루탄 연기로 가득하다. 마치 전장을 방불케 한다.

장광수 (다급하게) 반장님 그만 가기요.

허동만 내래 여길 사수해야 한다.

조정식 반장, 너무 늦었어.

양수근 맞습니다. 너무 늦었습니다. 기냥 포기하십시오.

허동만 내래 기렇게 쉽게 포기할 순 없지 않갔어.

이들 사이로 최루탄이 하나 떨어진다.

허동만 엎드리라! (몸을 최루탄 위로 날린다)

모두 겁먹고 엎드려 있는데 아무 소리도 들리지 않는다. 서서히 고개를 들어보면 주위에 전경들, 둘러싸고 있다. 전경들, 일어서라고 손짓한다. 다들 겁먹은 채 일어서는데 노동민의 쇼핑 봉투에서 빠진 폭죽이 연이어 터진다. 전경들, 모두 놀라서 바닥에 엎드린다. 전경들 중 누군가 "사제폭탄이다" 이라고 외친다. 뒤쪽에 엎드리지 않았던 전경들도 모두 바닥에 엎드린다. 장광수 등은 이 기회를 이용해 자리를 피하려고 시도한다. 이때 전경들, 다시 일어나서 쫓아온다.

노동민 (쇼핑 봉투를 던지는 시늉을 하며) 따라오면 모두 끝장이야.

바로 그 자리에 엎드리는 전경들. 하지만 돌아서면 일어나서 다시 쫓아온다.
허동만, 재빨리 노동민의 쇼핑봉투를 빼앗아 전경들을 향해 던진다.
얼떨결에 쇼핑봉투를 받은 전경은 놀라서 옆에 있던 동료에게 던져버린다. 전경들은 놀라서 던지고 받기를 몇 번 반복한다. 이때 노동민이 그들 사이에서 쇼핑봉투를 가로챈다. 그리고는 멋지게 폼을 잡으며 전경들 사이를 헤집고 달려간다. 마치 럭비를 하듯이 과격하게 몸을 부딪치며 길을 뚫는데 성공하자, 전경들은 모두 뭉쳐서 스크럼을 짠다. 노동민, 스크럼을 뚫지 못하고 바닥에 나뒹군다. 휘슬 소리 크게 들리며 다들 행동을 멈춘다.

10. 식당(현장학습)

양남순 (홀의 크기와 시설에 무척 놀란다)

김희영 (규모에 흥분한다) 여기가 정말 우리처럼 북에서 온 사람들이 하는 음식점입니까?

장수현 네, 맞습니다. 여러분처럼 탈북하신 분들이 운영하는 식당입니다. 개인이 하는 건 아니구요. 여러분이 함께 운영하십니다. 운영뿐만이 아닙니다. 요리도 하시구요. 이곳에 재료를 공급하는 공장도 운영하시구요.

양남순 참말로 대단하십니다.

김희영 그러면 상당히 돈을 많이 벌갔습니다.

장수현 글쎄요. 그건 잘 모르겠는데요. 아무튼 처음엔 힘드셨지만 이렇게 공동으로 사업을 하셔서는 성공하셨습니다.

김희영 (양남순에게) 언니, 우리도 공동으로 사업하기요. 어차피 혼자 무슨 일을 하기는 힘들지 않갔습니까? 우리래 정착금 모아서 같이 사업을 합시다.

양남순 그거이 괜찮은 생각이네. 나랑 수근이 그리고 희영이 정착금 모으면 사업할 수 있지 않갔어? 안 그렇습니까?

장수현 그게 쉬운 일이 아닙니다. 일단 두 분이 같은 지역에 배정 받을지도 아직 알 수가 없구요. 또 정착지원금만으로 사업을 하기에는 자금도 부족할 겁니다. 게다가 너무 위험합니다.

김희영 아닙니다. 전 자신 있습니다. 원래 장사하는 건 타고났습니다. 두고 보십시오.

김 사장 (물을 내오며) 자, 일단 목부터 축이십시오. (김희영에게) 성함

이…….

김희영 김희영입니다.

김 사장 김희영 씨, 자신감은 좋습니다만 생각처럼 쉽지 않습니다. 지금 여기서 일하시는 분들 모두 저처럼 북한에서 왔습니다. 처음엔 다른 일을 했는데 여기 대한민국에서 적응하기가 쉽지 않았습니다.

양남순 그래도 지금 이렇게 훌륭한 가게의 사장님이시지 않습니까.

김 사장 저는 이름만 사장입니다. 사실 여기 일하는 사람 모두 사장입니다. 아무튼 처음부터 너무 무리하게 뭘 하려고 하지 마십시오. 특히 정착금 받은 걸로 사업하려다가 한 번에 다 날리고 낭패 본 사람 많습니다. 정착금만 노리는 사기꾼들 수두룩합니다. 조심하십시오.

김희영 세상에 그런 사람들이 다 있습니까?

장수현 그것말고도 어려운 것들이 많을 겁니다. 여러분들이 조심해야할 일들이 많다는 얘기죠. 이곳 김 사장님은 남한에 온 지 십년 정도 됐습니다. 맞나요?(김 사장, 미소를 지으며 고개를 끄덕인다) 처음 몇 년간은 말도 못하게 고생하시다가 최근에야 겨우 자리를 잡으신 겁니다.

김 사장 남한사회 너무 쉽게도 너무 잔인하게도 보지 마십시오. 같은 민족, 똑같은 인간이 사는 곳이라 생각하십시오. 하지만 남한 사람들 우리를 그렇게 보지는 않을 겁니다. 어쩌겠습니까? 지금으로선 우리가 노력하는 수밖에 없습니다. 우리가 선택한 길이니까요. 우리를 남한 사람으로 보지 않고 이상한 눈빛으로 봐도 다 이해해야 합니다. 그거 이해 못하면 여기서 살아남지 못합니다. 살려고 떠나온 길이 죽는 길 됩니다. 이거 깊이

새기십시오. 남한 사람들 우리를 피붙이 버리고 자기만 살겠다고 도망 온 잔인한 인간으로 취급합니다. 명심하십시오.

김희영 (잔뜩 긴장한다)

김 사장 이거 벌써부터 너무 겁을 줘버렸습니까?

양남순 그러면 저희들은 어떻게 하면 됩니까? 어떻게 하면 되갔습니까?

김 사장 그건 제가 어떻게 해드릴 수 있는 부분이 아닙니다.

장수현 여기 일자리는 없겠습니까?

양남순 맞습니다. 먼저 남한사회에 대해서 배울 때까지 여기서 일할 수 있갔습니까?

김희영 그렇습니다. 저희들 일 열심히 잘 합니다.

김 사장 (난감해한다) 그게, 지금으로서도 일손이 남아돕니다. 처음에 이거 시작할 때 귀순한 분들이랑 뜻을 같이 했기 때문에 여러분은 좀 곤란합니다. 사업에 참여할 수 있는 사람을 귀순용사로 못박았습니다.

김희영 그거이 무슨 말입니까? 귀순용사?

장수현 귀순자를 말합니다. 북에서 내려오신 분들이요.

김희영 우리도 북에서 왔고 사장님도 똑같이 북에서 왔는데 뭐가 다릅니까? 남한에서 말하는 탈북자 아닙니까? 누군 귀순용사고 누군 탈북잡니까?

양남순 귀순자랑 탈북자랑 뭐가 다릅니까? 사장님 우리도 정착금 받으니까 같이 하기요.

김 사장 죄송합니다. 이거 바빠서. (급히 자리에서 일어난다) 냉면 맛있게 드시고 가십시오. (퇴장)

장수현 (난감하다)

양남순 장 선생님 이게 무슨 말입니까?

김희영 귀순자랑 탈북자가 다른 거입니까? 북에서 온 사람들끼리도 뭐가 다르게 구분된 것입니까? 어서 말해주시라요. 저희는 뭐가 다릅니까?

11. 경찰서

노동민의 머리에서 피가 흐른다. 노동민은 흐르는 피를 닦을 생각은 하지 않고 손에 쥔 쇼핑 봉투를 놓치지 않기 위해 애쓰고 있다. 조정식과 장광수가 노동민의 피를 닦는다. 양수근은 잔뜩 겁먹은 표정이다. 허동만은 이 상황을 한눈에 바라보며 무대 한가운데 서 있다.

형사 1 야, 앉아! (소리친다) 야, 이 새꺄! 앉아. 저 새끼가 겁대가리를 상실했네. (결재서류 판으로 허동만의 머리를 내려친다)

허동만 (형사1의 손을 낚아챈다)

형사 1 어쭈 이 새끼 봐라. 완전 돌았구만. (손을 뿌리치려하나 빠져나갈 수 없다) 야, 이거 안 놔? 놔!

조정식 그만하게. 어이, 그만해. (말을 전혀 듣지 않자) 반장님 그만 하시기요.

허동만 (조정식을 돌아보고는 손을 놓는다)

형사 1 (손목을 어루만지다가 결재서류 판으로 허동만의 머리를 사정없이 내려친다)

야, 이 새꺄! 어디서 겁도 없이!

형사 2 (달려와서 말린다) 무슨 일이야? 그만해. 요즘 이래서 좋을 거 없잖아. 참으라구.

허동만 (고개를 돌려 형사1을 째려본다)

형사 1 어쭈 아직도 정신을 못 차리고 저 자식이. 어디서 눈깔을 아려?

허동만 (형사1의 앞으로 가서 똑바로 선다) 차렷!

형사들 (어리둥절하다)

허동만 (굵고 근엄한 목소리로) 차렷! 뭐하나 동무들. 본 군관의 목소리가 들리지 않나. 누가 함부로 발포하라 기랬어? 차렷!

형사 1 (형사2에게) 저 새끼 완전히 맛이 갔잖아. 저거 어떡하지?

형사 2 머리가 깨진 것 같은데. (소리친다) 빨리 119 불러. (심각하게) 피가 안 난 걸 보니까 위험해.

형사 1 (형사2에게) 야, 내가 그런 거 아니야. 의심하지 마. 재수가 없을려니까. 야, 여기 빨리 데려가.

허동만 (경찰들에게 끌려 나가며 소리친다) 내가 누군지 알아? (더 큰 소리로) 내가 누군지 알아?

경찰 1 (한심하다는 듯) 아저씨가 누군지 우리가 어떻게 알아요? 빨리 갑시다.

허동만 어딜 가는 거야? 어딜 가?

경찰 2 아저씨 치료하셔야죠. 빨리 가요.

허동만 치료? (미친 듯이 웃는다) 나를 치료해? 내가 누군데? (더 크게 웃으며 끌려나간다)

형사 1 (나가는 허동만의 뒷모습을 바라본 후) 에잇! 재수 없게. (양수근을 쳐다본다) 너, 이리와.

양수근 (겁먹는다)

형사 1 쫄기는 짜식, 여기 앉아.

양수근 (형사1 앞에 가서 자리에 앉는다)

형사 2 (장광수에게) 어이, 이쪽으로 와.

장광수 (형사2를 째려본다)

형사 2 (웃으며) 알았습니다. 아저씨 이쪽으로 오세요.

형사 1 이름! (사이) 이름!

양수근 (말을 더듬으며) 양수근입니다.

형사 2 이름이 뭡니까?

장광수 장광숩니다.

형사1과 2, 그들의 말씨를 듣고 인상을 찌푸린다.

형사 1 뭐야. 조선족이야?

조정식 아닙니다. 조선족 아닙니다.

형사 2 불법체류자구만. (소리친다) 출입국관리소에 연락해!

형사 1 그러고 보니 여기 다 조선족이었구만. 돈 벌러 왔으면 조용히 돈이나 벌고 갈 것이지. 뭘 안다고 데모야? 그냥 주는 돈이나 잘 받지. 응? 아니면 공장 안에서 사장한테 월급 올려달라고 악을 쓰던지. 왜 이 복잡한 시내로는 뛰쳐나와서 지랄이야. (머리를 내리치려고 손을 올리자 양수근 본능적으로 머리를 감싼다) 에이 새끼, 맞을 가치도 없어. 새꺄. 바빠 죽겠는데 니네들까지 데모하면 어떻게 살라고 그러냐. 니네들 때문에 집에도 못 들어가고 이게 뭐야.

노동민 우리 조선족 아닙니다. (사이) 우리도 대한민국 국민입니다.

형사 2 (당황하며) 뭐, 정말이……입니까?

형사 1 (못 미더운 듯) 주민등록증! 없어?

양수근 아직 못 받았습니다.

형사 1 잃어버린 게 아니고? 환장하겠구만. 야, 니가 대한민국 국민인데 아직 주민등록증은 못 받았다? 내 아들도 벌써 받았다. 짜식아. 근데 니가 나이가 몇인데 아직 주민증을 못 받아? 그게 말이 돼? 니가 대한민국 국민이면 내가 일본 국민이다. 알았어?

장광수 내래 일본 싫습니다. 일본 사람 싫습니다. 일본 사람하고 얘기하기 싫으니깐 대한민국 경찰을 불러주기요.

형사 1 (어이가 없다) 좋아, 주민증은 아직 못 받았다고 치자. (달래듯이) 그래도 주민번호는 말해야지. 출생신고 하면 다 나오는 게 주민번호야. 근데 왜 대한민국 국민이 주민번호가 없어? (다시 흥분한다) 이 새꺄. 너 언제 태어났는데.

장광수 우리래 북에서 왔습니다. 그래서 아직 주민증 못 받았습니다. 임시신분증이래 있었는데 난리통에 다 잃어버렸습니다.

형사 2 북에서 넘어왔다?

조정식 그렇습니다. 몰래 넘어왔습니다.

형사 2 몰래? 그럼 뭐야. (소리친다) 안기부 아니, 국정원에 연락해! 간첩이다.

노동민 우리래 탈북자란 말입니다.

형사 1 탈북자? (웃으며) 조선족들 불법입국이나 체류로 걸리면 항상 탈북자라 그러지. 좀 솔직해져봐. 왜 항상 탈북자를 팔아먹는 거야? 우리나라에 탈북자가 얼마나 된다고 그래? (사이) 자, 말해봐. 입국한 지 얼마나 됐어?

형사 2 피차 피곤해지니까 빨리 끝내고 가자. 응?

형사 1 출입국관리소에서 오면 금방 들통나게 돼 있어. 여기 와서 이러지 말고 니네 가족들 있는 곳으로 빨리 가야지. 안 그래? (달래듯이) 가족 다 두고 여기 와서 뭔 고생이야. 그러니까 빨리 조사 끝내고 가자. (한숨을 길게 내쉰다)

12. 러브 모텔

하트모양으로 불 들어와 있는 네온사인 보인다. 이정호, 가운차림으로 리진영을 기다리고 있다 문을 두드리는.소리 들린다.

이정호 (일어서서 문쪽을 조심스레 바라본다)

리진영 (얼굴을 스카프로 가리고 있다. 문을 두드리지 않고 말로 소리를 낸다) 똑똑똑.

청팀, 홍팀 나와서 줄넘기 놀이를 하며 노래를 부른다. 이정호와 리진영은 이 노래에 맞춰서 문을 열고 들어오는 등의 행동을 한다.

똑똑똑 누구십니까

손님입니다

들어오세요

문 닫으세요 처얼컥

하나 둘 셋 넷

아랫목에 앉아라

아이고 뜨거워

윗목에 앉아라

아이고 차가워

의자에 앉아라

아이고 엉덩이

땅바닥에 앉아라

아이고 더러워

못 앉겠어요

못 앉겠음 빨리 빨리 나가주세요

이정호 (리진영이 나가려 하자) 어딜 가?

리진영 (웃으며) 문 잠글려고 그럽니다.

이정호 벗어.

리진영 성질도 급하십니다.

이정호 스카프. 숨막히잖아.

리진영, 스카프를 벗으며 창가에 가서 밖을 바라본다.

이정호 (경계하며) 뭐 이상한 거라도 있어?

리진영 경치가 정말 좋습니다. 여기 있는 집들은 다 이쁩니다.

이정호 집? (피식 웃는다)

리진영 왜 그러십니까?

이정호 이게 무슨 집이야?

리진영 ·사람이 사니까 집 아닙니까. 여기 우리집이었으면 좋겠습니다.

이정호 여긴 사람이 사는 집이 아니야. 그냥 놀러왔다가 가는 데지. 한번 왔다가 가면 그만이야. 스쳐지나갈 뿐이란 얘기지. 사람이 살만한 곳은 아니란 거야.

리진영 그래도 시설도 경치도 너무너무 좋습니다. 왜 이런 곳에 사람이 안 삽니까? 전 이런 집에서 살고 싶습니다.

이정호 여긴 발 뻗고 편히 잘 수 있는 곳이 아니야. 언제나 불안한 곳이지.

리진영 선생님 말은 너무 어렵습니다. 무슨 말인지 하나도 모르겠습니다. 근데 오늘 교육은 꼭 받고 싶었는데 너무 아쉽습니다.

이정호 (웃으며) 그게 교육이야? 형식상 시간 때우기나 하는 거지. 진영이는 걱정하지 마. 내가 운전 다 가르쳐 주지.

리진영 고맙습니다.

이정호 방송국이나 영화사에 내가 아는 사람도 많아. 원래 특채로 탤런트도 뽑고 그런다니까 걱정마. 문제는 그런 쪽으로 나가려면 돈이 좀 필요하거든. 그래서 큰맘 먹고 좋은 일 하기로 했어. 좋은 일 하고 돈도 벌고. 도랑 치고 가재 잡고. 내가 자리 알아보고 있으니까 곧 좋은 소식 있을 거야. 진영이는 마음 푹 놓고 기다리기만 하면 돼.

리진영 (이정호의 가슴에 안기며) 고맙습니다. 역시 선생님뿐입니다.

이정호 (오버해서 심각한 표정을 짓는다) 대신 내가 세운 계획 적극적으로 도와줘야겠어.

리진영 당연하지 않겠습니까. 선생님.

이정호 어떤 일이든 다 가능하지?

리진영 네?

이정호 안 되겠어?

리진영 (머뭇거리다가) 알았습니다. 선생님. 못할 게 뭐가 있겠습니까. (이
정호의 휴대전화가 요란하게 울린다) 전화 왔습니다. (전화를 이정호에게 가
져다준다) 여기……

이정호 여보세요. 네, 이정홉니다. (사이) 잠시 다른 일이 생겨서 나왔습
니다. (통화하며 점차 심각해진다) 네? (사이) 알겠습니다. (전화를 끊고 급
히 옷을 챙겨 입는다)

리진영 (같이 옷을 챙겨 입으며) 무슨 일입니까?

이정호 (밖으로 나가며) 먼저 내려간다. 이따가 내려와.

리진영 (옷매무새를 만지며) 저도 지금 준비 다 됐습니다.

이정호 정신 나간 소리하고 있어. 지금 밖이 환해. (담배를 물며) 정확하
게 10분 후에 길 건너편으로 나와.

13. 교육관(회의실)

김기성 이게 어떻게 된 겁니까? 네?

이정호 죄송합니다. 할 말이 없습니다.

김기성 옷 벗을 준비는 되셨습니까?

이정호 (혼잣말) 씨발, 니가 내 직계상사야? 젠장 목에 힘을 잔뜩 주고
있기는.

김기성 옷 벗을 준비는 되셨냐고 물었습니다.

이정호 (능글맞게) 탈의실도 아닌데 옷은 왜. 한 번만 눈감아 주십시오. 실수였습니다.

정명재 그만하지.

김기성 제가 이 친구 얼굴 봐서 참겠습니다. 오늘 이 정도에서 마무리 된 게 다 이 친구 때문이란 것만 아십시오. 서에서 발견한 것 도 이 친구고 문제를 축소한 것도 다 이 친구 공입니다. 생각 같아서는 보고하고 싶지만 그만 접겠습니다. 요즘 하나원 내 에 폭력, 강간, 관리소홀 등 문제가 심각하다는 거 다 알고 있 습니다. 제발 좀 조용하게 관리 잘 해주십시오.

이정호 물론이죠. (혼잣말로 비아냥대며) 니가 내 상사해라. 차라리 상사를 해. 이건 완전히 검열을 나왔구만. (조심스레) 근데 이번 일 소장 님도 아십니까?

김기성 왜, 겁납니까? 친구 얼굴 봐서 넘어가는 거니까 앞으론 잘 하 십시오. 한 번 더 문제가 생긴다면 당장 옷 벗어야 할 겁니다. (뒤돌아 나가려다 다시 들어온다) 아, 허동만 씨는 계속 병원에 있어야 할 것 같습니다.

이정호 그 정도로 심각합니까? 어디를 다쳤길래?

김기성 원래 좀 이상하지 않던가요? (고개를 흔들며) 그 정도도 파악하지 못하고 있었단 말입니까? (한심하다는 듯 한숨을 내쉰다) 아무튼 우리 조사과정에서 제대로 다 얘기를 안 한 것 같습니다. 뭔가 숨기 는 게 있으니까 그렇게 불안한 모습을 보이다가 발작증세가 일어난 게 아닌가 싶습니다. 아무튼 당분간 병원에서 정밀검 사를 받을 겁니다. 그렇게 아십시오.

이정호 그러면 신병을 그쪽으로 인도한 걸로 해야 합니까?

김기성 이거 정말 깝깝해서. 그렇게 드러내놓고 문제를 부각시켜서 어쩌겠단 말입니까? 그냥 조용히 처리합시다. 아시겠습니까?

이정호 그럼? (눈치를 살피다가) 네, 알겠습니다.

김기성 (정명재와 악수를 나눈다) 먼저 간다. 다음에 보자.

정명재 그래, 고맙다. 이래서 친구가 좋은 거 아니겠어. (웃는다)

이정호 (김기성 퇴장하자 정명재의 옆으로 다가간다) 어떻게 됐습니까?

정명재 뭐 별일 없었습니다. 다들 돌아와서 쉬고 있어요. 걱정하지 마세요.

이정호 (안도의 한숨을 내쉰다)

정명재 근데 그 여배우랑은 단 둘이서 어딜 다녀오셨습니까?

이정호 급한 일이 있었습니다. 그런 것까지 묻는 건 우리 사이에 예의가 아닌 것 같습니다.

정명재 (웃으며) 우리 사이라뇨? 이거 남들이 들으면 우리를 이상하게 보겠습니다.

이정호 이번 작품은 특히 아주 멋있었습니다.

정명재 (표정이 일그러지며 담배를 문다)

이정호 (정명재의 담배를 뺏어 문다) 불도 좀 주시오. (불을 붙여주지 않자) 그렇게 나이든 양반을 어떻게 잘도 모셔왔습디다.

정명재 (급히 불을 붙여주며 웃는다) 담배를 안 태우시니까 말이 많아지시는군요.

이정호 피장파장입니다.

정명재 (어색하게 웃는다) 어쩌겠습니까. 이미 건너와 버렸는데.

이정호 (궁금하다는 듯) 근데 이번 건은 얼마였습니까? 정착금 프로젝트는 아니던데.

정명재 꽤 큰 건이었죠. 아주 특별한 케이스였고, 왜, 관심이라도 있

습니까?

이정호 이 외지까지 쫓겨와서 지내는 거 견디기 힘듭니다. 아실 텐데요?

정명재 쫓겨왔다구요? (웃는다)

이정호 웃지 맙시다. 한 달에 두세 번이나 집에 들어가면 많이 들어간 겁니다. 이래서 어디 살겠습니까? 원래는 제가 유망했었단 말입니다.

정명재 그동안의 대가로는 만족하지 못하겠단 말이군요.

이정호 내가 누구보다 여기 사람들 사정을 잘 압니다. 다리를 놓겠습니다. 어떻습니까? 건수가 많아질 텐데.

정명재 본격적으로 한배를 타시겠다? (신중히) 좋습니다. 몇 프로를 먹느냐가 문젠데 건수가 많아질 테니 큰 문제는 안 될 것 같군요.

이정호 그렇겠죠. 찾아보면 무슨 방법이 없겠습니까?

정명재 하긴 그렇죠. 대신 이번처럼 큰 액수를 바라면 안 됩니다. 그래도 어떻게 보면 우리가 하는 일이 불법이긴 하지만 다 민족통일에 한몫하는 중요한 일 아니겠습니까.

이정호 (웃으며) 그렇죠. 민족통일을 앞당기는 아주 중요한 일이죠. (얼굴색이 싹 바뀌며) 그래도 어느 정도는 돼야……. 제가 위험부담이 얼마나 큽니까.

정명재 오복례 할머니야 돈 많은 아들이 기 쓰고 달려들었으니 몇 배를 더 받은 거죠. 사상 최대 건이었으니까요.

이정호 하긴 정말 대단한 아들인 것 같습니다. 얼굴도 기억나지 않을 어머니를 그렇게 모셔오다니……. 내 아들놈도 나중에 그렇게 잘 하려나 모르겠습니다.

정명재 (크게 웃으며) 그런 아들 전 바라지 않습니다. 그게 어디 아들입
니까?

이정호 무슨 말입니까?

정명재 (더 크게 웃는다)

14. 생활관(식당)

조정식 정말 오늘 일 치를 뻔 했어.

양수근 내래 성질 안 죽였으면……. (주먹을 쥐고 휘두른다)

장광수 야, 조용하라. 너 오줌이나 안 쌌어? 기러면 다행이지.

양수근 광수 형님, 너무하십니다.

조정식 기래. 광수 그만하라. 겁나긴 다 마찬가지였지 않갔어.

장광수 정말 성질 같아서는 나무 자르던 솜씨로 다 잘라서 넘어뜨리
고 싶었습니다.

조정식 기래, 기래. 잘 참았어. (한숨을 쉬며) 근데 반장은 어케 됐나 모르
겠어.

양수근 별일 없이 잘 쉬고 있다고 하지 않갔습니까.

조정식 정말 기래야 할 텐데. (노동민을 쳐다보며) 야, 넌 왜 기렇게 조용한
기야.

장광수 (쇼핑 봉투를 보며) 도대체 그기 뭐야? 뭐길래 대가리 터져도 그것
만 붙들고 있었던 기야? 정말 폭탄이라도 되는 기야?

노동민 (멋쩍어하며 양수근에게 쇼핑 봉투를 내민다) 이거이 남순 씨 갖다 주라.

양수근 (호기심어린 눈빛으로 받아든다)

장광수 너 혹시 그거……

노동민 케이크야. 그거 프랑스 빠리에서 만든 기야. 빠리 바케쓰건데. 젊은 동무들이 그러더라. 그거이 제일 맛있대. 제일 달콤한 맛이 나는 기지.

양수근 (케이크를 꺼내며) 이거이 다 망가졌습니다.

노동민 어쩔 수 없었어.

조정식 그 전쟁통에 저거이 어디가. 그 정도면 말짱한 편이지. 고럼.

양남순과 김희영, 등장한다.

양수근 누님 마침 잘 왔수다. 이거이 보라요. 케이크야. 동민 형님이 누님 줄라고 목숨 걸고 사온 케이크야.

노동민 (쑥스럽다) 그만하라.

김희영 언니는 좋겠습니다. 목숨 거는 사람이 다 있고 말입니다.

양남순 (심각해진다) 이거 우리 하나 생일 케이크로 써도 되겠습니까?

노동민 그러라고 사왔습니다.

분위기 숙연해진다.

양남순 왜들 그러십니까? 누가 죽었습니까? 오늘 제 딸 하나의 생일입니다. 모두들 축하해주서야지 않겠습니까.

양수근 맞습니다. 제 조카 생일 축하해주십시오. 지금 이 자리엔 없지만 내년엔 함께 있을 겁니다. 그때 초대할 테니까 다들 오시라

요. 그때는 제가 멋지고 근사한 케이크 사 가지고 오겠습니다.

장광수 그래도 이 케이크도 뜻 깊은 기야. 쟈래 대가리 터지면서 지킨 거 아니갔어.

조정식 알았으니까 어서 뭐든 진행하자우. 우리반은 이렇게 분위기가 좋아서 너무 좋구만. 안 기래?

양수근 맞습니다. 다른 반은 분위기 험악합니다. 젊은 여자들은 밤만 되면 무서워서 잠도 못 잔다지 않습니까. 누가 쳐들어올지를 모르니까 말입니다.

조정식 그렇게 심했어?

양수근 그래도 우리반은 한주먹 하는 광수 형님이랑 동민이 형님이 있으니까 조용한 겁니다. 다른 데는 밤만 되면 술 마시고 싸우고 게다가 여자……. 암튼 말로 다 못합니다.

김희영 그게 어디 두 아저씨 때문만입니까? 이상하긴 해도 반장님 몫이 제일 크지 않았갔습니까. 반장님 무서워서 저희들은 안 건드립니다. (둘러본다) 근데 반장님이 어째 안 보입니다.

이정호 (등장하며) 허동만 씨는 잘 있습니다. 걱정하지 마십시오. 병원에서 푹 쉬고 있으니까 이상한 소문내지 말아요. 알겠습니까? 우리 하나원에서는 여러분의 정서, 심리적 불안정 상태를 해소하는데 그 첫 번째 교육목표를 두고 노력하고 있습니다. 이는 여러분의 협조가 있을 때 가능하겠지요. 허동만 씨도 그런 차원에서 정서적 심리적 치료를 받으며 휴식을 취하고 있는 것입니다. 물론 문화적 이질감을 해소하고 취업여건을 개선하기 위해 기초직업훈련과 각종 교육을 지금보다 더 강화할 겁니다. (모두들 냉담한 반응을 보이자 어색하다. 분위기를 바꿔보려다가 케이크를 발견한다) 오늘 무슨 날입니까? 그 난리가 있었던 일 말고 무슨

일 있습니까?

양남순 생일입니다.

이정호 아, 그래요? 그런데 우리가 준비를 안 했단 말입니까? 이거야말로 엄청난 사고군요. (주위를 둘러보더니 양수근에게 악수를 청한다) 생일 축하합니다. 양수근 씨. 딱 보니 양수근 씨 생일이군요.

양수근 (어색하게 악수를 받으며) 제 생일 아닙니다.

이정호 그럼 누구?

양남순 하나라고 조카 있습니다.

이정호 그러면?

양수근 갸래 넘어오다 강을 다 못 건넜습니다. 뒤에서 총소리 나서 제대로 돌아보지도 못했습니다. (훌쩍인다)

이정호 (강하게) 그럼, 데려오면 되지 않겠습니까. (뒤쪽에 있는 리진영에게 고갯짓을 한다)

뒤에서 사인을 받은 리진영, 주위를 살피더니 문을 잠그고 들어온다. 의외의 말에 모두 놀란 상태다.

양남순 물론 그렇긴 하지만.

이정호 어차피 다 아는 사실이지 않습니까. 얘기만 안 할 뿐이지 여기 그런 사실 모르는 분 있습니까? 정착금으로 같이 못 온 가족 다시 데려오려고 시도하는 거 다 알고 있습니다. 차라리 까놓고 얘기합시다. 나 이거 나쁜 일이라고 생각하지 않습니다.

양수근 맞습니다. 그게 왜 나쁜 일입니까? 그게 진짜 우리 민족 위하는 길입니다. 훌륭한 일입니다. 내 조카래 데려오려면 어케 하면 되갔습니까?

이정호 문제는 조직과 돈입니다. 여러분이 퇴소해서 정착금을 수령하기까진 아직 시간이 많이 남았습니다. 그리고 그때 가서 아는 사람 통하고 통해서 브로커 소개받고 가족을 입국시키려면 족히 일 년은 걸립니다. 그러는 동안에 가족에게 무슨 일이라도 생기면 어떡합니까? 그나마 중국에서 안전한 곳에 있으면 좋겠지만 지금 중국이 안전한 곳입니까? 차라리 몽고나 베트남이 낫지요. 더군다나 아직 북한에 머무르고 있는 가족까지 데려올 수 있다면 너무나 매력적이지 않습니까. 이를 위해선 확실한 조직망과 인원을 가지고 있어야 하죠. 저를 통한다면 김정일 국방위원장이랑 한 집에 살아도 탈북시켜서 남한까지 데려올 수 있습니다. 이런 자신감이 아무런 근거도 없이 나오겠습니까. 다만 자금이 문제일 뿐입니다.

양남순 얼마면 됩니까?

장광수 우리 정착금 받는 거면 충분하지 않갔습니까?

이정호 보통 천만 원이면 가능한데 그건 정착금 받고 하는 얘기지요. 그리고 물가도 오르고 위험성도 높아지고 했으니까요. 무엇보다도 아까 얘기했다시피 그때까지 기다리면 늦습니다. 그동안 그 사람에게 무슨 일이 생길지 누가 압니까? 단 하루라도 빨리 이리 데려와야 하지 않겠습니까.

양남순 맞습니다. 하루가 급합니다. 하지만 아직 정착금이래 못 받았습니다.

이정호 그래서 딱한 사정이 있는 분에게 돈 안 받고 제가 소개해 드리겠습니다.

조정식 그거이 정말 가능하갔습니까?

이정호 무료는 아니고 돈을 빌려서 하는 겁니다. 싸인만 하시면 됩

니다.

양수근 그거이 뭡니까?

이정호 돈을 빌려서 내고 그 돈은 정착금을 받아서 갚는 겁니다.

조정식 그렇게 많은 돈을 빌려주는 마음 좋은 분도 있습니까?

이정호 물론 그래서 좀 비쌉니다. 한 명에 이천. 두 명 이상이면 디씨
해서 딱 천오백만 받습니다.

장광수 네? 근데 제가 받는 정착금이래 얼마나 됩니까?

이정호 그야 사람마다 다릅니다. 뭘 가지고 왔느냐에 따라 달라집니
다. 비행기라도 몰고 오면 갑부가 되는 거죠. 아님 무슨 특별
한 정보를 가지고 있느냐에 따라 크게 다릅니다. 또 가족 수에
따라 다 다르지만 일반적으로 사천이 좀 못 된다고 봐야죠. 하
지만 사람 목숨 걸린 일입니다. 정착금 받은 거 다 쓴다 해도
사람하고 비교할 일입니까? 생각해 보십시오. 일 년을 빨리 데
려올 수 있습니다. 일 년 동안 내 가족이 고생할 것을 생각해
보십시오. 이건 정말 저렴한 가격입니다. 그리고 이게 다 우리
민족의 통일을 앞당기기 위해 이 한목숨 위태로운 거 걸고 모
험하는 겁니다. 선택은 여러분이 하십시오.

리진영 (모두에게 서류를 돌린다)

이정호 자, 이렇게 좋은 날 술이 없어서 되겠습니까? 한 잔씩 합시다.

(리진영이 술을 들고 들어오면 장광수 옆에 가도록 고갯짓한다)

무대 암전. 장광수와 리진영의 모습이 무대 뒤편에 드리워진 천에 그림자로 나타
난다. 남자와 여자 사이에는 그네가 보인다. 장광수와 리진영의 목소리 들린다.

장광수 왜 자꾸 옷을 벗고 기래? 옷 입으라우.

리진영　저한테 관심 없습니까? 저 가지십시오. 아직 젊고 생생합니다. 35-24-35. 글래머에 아직 아무 것도 모르는 숫처녀나 마찬가집니다. 탐나지 않습니까?

장광수　술 많이 취했어? 안 돼. 내래 가족 있어.

리진영　술 더 드시고 오늘만은 잊으시라요. 이게 다 꿈입니다.

장광수　이게 다 꿈이란 말이지. 고럼 좋았어. 꿈이니까 괜찮지 않갔어.

리진영　광수 오라버니랑 함께 자야 내래 저 높은 곳까지 올라 갈 수 있습니다. 저 높은 곳에 올라가서 별이 되겠습니다.

　　그림자로 보이는 남녀, 함께 그네를 탄다. 그네 서서히 흔들리기 시작한다. 그네가 높이 올라 갈수록 리진영의 신음소리 커진다.

15. 박동일의 집

박동일　어머니, 이제 며칠 내로 아버지 산소에 가실 수 있습니다. 새 어머니도 이제 아버지 산소에서 동이 집으로 돌아갈 테니까요. 물론, 다시 여긴 못 오겠죠.

오복례　(쓸쓸한 모습)

이지연　어머님, 잡수시고 싶으신 거라도 있습니까?

오복례　(고개를 저으며 박동일의 손을 꼭 잡는다)

이지연 그러면 말씀 나누세요. (일어나서 나간다)

박동일 (오복례의 어깨를 주무르며) 이제 드디어 맘 편히 아버지를 뵐 수 있습니다.

오복례 (말이 없다)

박동일 아무튼 어머니 이렇게 오시긴 하셨는데요. 법적으로 해결해야 할 게 남아 있어요. 제가 법적으로도 확실히 어머니 아들이 되고 싶거든요. 그래서 어머니께서 제 어머니가 맞다고 모든 사람들 앞에서 증언을 해주셔야겠습니다.

오복례 (고개를 끄덕인다) 넌 내 아들이야. 틀림없어.

박동일 어머니, 말씀 잘 하시네요. 다음에 사람들 많은 데 가서도 이렇게 말씀해 주세요. 그리고 이제는 거기서 나와서 집에 들어오셔도 되거든요. 오늘 담당자한테 얘기했어요. 이제 안 들어가도 돼요. 어머니도 다시 그곳에 돌아가실 생각하지 마세요. 연세 드셔서 어떻게 그런 합숙소에 있겠어요? (오복례의 얼굴빛을 살피고는) 아버지 빨리 보고 싶으시죠?

이지연 (전화기를 들고 들어온다) 어머님 전화…… (멈칫한다) 아니, 김정숙 씨 전화예요. 받아보세요.

박동일 (목소리를 높이며) 지금 어머님이랑 얘기중이잖아. 안 보여?

이지연 (심각하게) 그 문제예요.

박동일 (오복례의 손을 놓으며) 어머니 잠시만요. (전화기를 받아들고 나간다)

이지연 (오버하며) 어머님, 더 필요한 건 없으세요? (어색하게 웃는다) 이제 서울구경도 하고 아버님 뵈러도 가야죠. 임진각 근처에 계세요. 어머님이 보고 싶으셨던 모양이죠. 다른 유언은 없으셨지만 당신 누울 자리만은 미리 준비하셨더라구요. 어머님 살고 계시던 북녘땅 잘 보이는 곳이에요. 이젠 필요 없게 됐지만요.

어쨌거나 새어머님 욕심 때문에 큰일이네요. 아버님 산소를 지키고 있는 것도 다 속셈이 있어서라니까요.

박동일 (무대 한쪽 끝에 서 있다) 절대 양보할 수 없어요. (사이) 동이요? 언제부터 녀석이 제 동생입니까? 어머니라고요? (비웃는다) 제 어머니는 따로 계십니다. (사이) 누가 이기는지 두고 보면 알겠죠. (짐짓 얼굴이 심각해진다) 결국 양보 못하시겠단 말이죠? 그러실 줄 알았습니다. 아버지 산소에서 떠나지 않는 것도 소송에서 유리하게 작용하지 않을까 생각해서 아닙니까? 그래서 억지로 버티고 있는 줄 모를 줄 압니까. 동이가 시키던가요? (웃으며) 잘하십니다. (사이) 그럼요. 믿는 빽이 있으니까 그랬겠죠. 법정에서 만나 뵙도록 하겠습니다. (사이) 예전부터 아버지 유산은 제 껍니다. 물론 앞으로도 제 꺼구요. 동이 녀석 것도 아니고 어머님 (멈칫) 당신 것도 아닙니다. (전화 끊는다)

이지연 (박동일의 옆에 선다) 가능하겠어요?

박동일 어머니가 재판정에 서면 모든 게 끝나는 거야. 호적이 시퍼렇게 살아있으니까 문제될 게 없지. (웃으며) 생각해봐. 동이 녀석이 놀라는 얼굴을.

이지연 그런 판례가 있어요? 조금은 불안…….

박동일 (말을 자르며 화낸다) 무슨 소리 하는 거야? 김변호사가 자신 있댔어. 당신도 알잖아. 그런 말 함부로 하는 사람 아니야. 김변호사가 승소한다고 했으면 하는 거야. 단 한 번도 날 실망시킨 적이 없다구. 게다가 어머니를 탈북시키는데 얼마가 들어간지 알아? 탈북 프로젝트가 성공하면서 이미 게임은 끝난 거야. 아버지가 아무런 유언도 없이 떠나시면 이렇게 문제가 커질 거라고 예상했지. 이런 걸 선견지명, 유비무환이란 것 아니겠

어. 아버지가 아무런 유언도 하지 않았다고 해서 법대로 하자
고? 이게 말이 돼. 그래, 법대로 하면 어떻게 되는가를 보여주
겠어. 왜 아버지 재산을 계모랑 동이녀석한테 뺏기겠어? 오십
프로를 아내한테……. (흥분한다) 말도 안 되지. 아버지 진짜 아
내는 계모가 아니야. 엄연히 이 장남의 어머니가 살아계시는
데 말이야.

이지연 (박동일의 어깨를 감싸며) 그래요. 어머님이 법적으로는 아무런 하
자가 없잖아요. 승소할 거예요.

박동일 그럼, 당연히 승소해서 어머니랑 나랑 둘이서 아버지 유산 대
부분을 받는 거지.

이지연 어머님께서 어떻게 다르게 처리하시진 않겠죠?

박동일 (웃으며) 피 한 방울 안 섞인 동이에게 주시겠어? 아니면 당신 남
편의 후처에게 주시겠어?

이지연 그야 당연히 유일한 혈육이자 아버님의 장남인 당신에게 주시
겠죠.

박동일 그렇지. (함께 웃는다)

오복례 (앞으로 나오며 혼잣말로) 이게 무슨 일이오. 이게……. 당신 조금만
더 기다리지. 아니오. 내가 너무 오래 기다렸소. 무슨 미련이
남았다고 이렇게 오래 살았을꼬. (힘없이 한숨을 내쉰다)

16. 병원(허동만의 병실)

무대 밝아온다. 무대는 아이들의 놀이터처럼 시끄럽다. 환자복을 입고 있는 노동만이 술래를 하고 탈북자들 모두 무대에 흩어져 있다. 그러나 사람들은 술래를 향해 오는 것이 아니라 술래 반대방향으로 도망가고 있다.

허동만 무궁화꽃이 피었습니다. (돌아본다. 움직이는 사람은 아무도 없다) 무궁화꽃이 피었습니다 (돌아본다) 근데 이렇게 하는 거 맞나? (모두들 야유한다) 알았어. 하면 될 거 아니갔어. 내래 하기 싫어서 그런 것 아니야. 자 시작한다. 무궁화꽃이 피. (돌아본다) 거기 걸렸어. (전보다 야유소리 더 커진다) 알았어. 기냥 장난 한 거이야. (궁금하다는 듯) 근데, 왜 술래한테 안 오고 다 도망가는 기야? (다시 사람들 야유소리 커진다) 알았어. 기냥 하갔어. 하라는 대로 하갔어. 무궁화꽃이 피었습니다. (돌아본다. 사람들 더 멀어져 있다) 이리 오라! (혼잣말) 왜 다 떠나는 기야? 난 어떡하라는 기야? (큰소리로) 좋았어. 이제 봐주는 거 없어. (천천히 고개를 돌리고 나서 재빨리 외친다) 무궁화꽃이 피었습니다. (도망가던 사람 몇 명이 걸린다) 이리 오라! 거기 다 이리 오라! (사람들 말을 듣지 않고 다 도망간다) 거기 압록강이야. 물에 빠진다. 이리 오라! 그쪽 두만강이야. 이리 오라! 노 젓는 뱃사공 이래 지금 없어. 지금 가면 물에 빠진다. 이리 오라! (말을 듣지 않자 잡기 위해 뛰어간다. 모두 놓치고 꼬마 하나를 잡는다) 너, 이리 오라! 어딜 가는 기야? 어린 녀석 지금 저리 가면 죽어! (하나, 도망가기 위해 발버둥친다. 하지만 역부족이다) 가만히 있으라. 저리 가면 죽어. 저리 가는 거이 사는 거 아니야. 내 모른 척 할 테니까 너 원래 있

던 데로 가라. (하나, 고개를 들어 사람들이 도망간 곳을 바라본다) 소용없다. 저들 다시 돌아오지 않는다. 너 데리러 다시 오지 않는다. 다시는 올 수 없다. 저, 압록강, 두만강, 임진강이래 그냥 강 아니다. 저거이 루비콘강이다. 한번 건너면 그걸로 끝이다. 다시 되돌릴 수 없다. (제자리에 쓰러진다)

모두, 악쓰듯이 노래한다. 안개 깔리며 몽환적인 분위기가 흐른다.

지금 가야 한다. 지금 가야 한다.
지금 가지 않으면 우린 죽는다.
두만강 노 젓는 뱃사공 없어도 우린 가야 한다.
압록강 이어진 다리 없어도 우린 가야 한다.
지금 가지 않으면 우린 죽는다.
이 강 건너지 못하면 죽는다.
다시 돌아가면 죽는다.
우린 죽는다. 우린 죽는다.
살기 위해 건너는 것 아니다.
죽지 않기 위해 건넌다.
지금 가지 않으면 우린 죽는다.
지금 가야 한다. 지금 가야 한다.

노래가 끝나자 장광수와 노동민, 앞으로 튀어나온다.

장광수 왜 무궁화꽃이야?

노동민 우리래 언제부터 무궁화꽃을 봤다고 무궁화야?

장수현 이상하세요? 무궁화꽃은 우리 민족의 영원한 꽃인데요. 아주 옛날부터 무궁합니다. 단군 할아버지 나올 때도 무궁화 나옵니다. 코리아라고 부르는 거 고려 아닙니까? 고려 때 국화가 무궁화입니다.

조정식 (앞으로 나오며) 나는 그런 거 모른다. 내래 본 거는 개나리, 진달래 훨씬 자주 봤다. 그거이 훨씬 정겹다.

장수현 진달래요? 좋습니다. 북한 국화로 해도 좋습니다. 요즘 시대가 좋아졌으니까 괜찮습니다.

강숙윤 그래요. 진달래꽃으로 해보세요.

장수현 좋은데요. 재밌겠어요.

강숙윤 진달래꽃이 피었습니다. 글자 수도 딱 맞고 너무 좋은데요.

김진석 (앞으로 나오며 한심하다는 듯) 아닙니다. 북한 국화는 진달래 아닙니다. 그거 잘못 알고 계신 겁니다. 해방 후에 얼마간 무궁화였던 적도 있었지만 지금 북한 국화는 목란입니다.

장수현 목란? 근데, 목란이 뭡니까? 제가 난은 좀 아는데, 목란은 잘 모르겠네요.

김진석 함박꽃입니다. 근데 그런 게 지금 중요합니까? 국화가 뭔지가 중요합니까?

장수현 (어색하게 웃는다) 그야…….

이정호 (나타나며) 지금 중요한 거 민족통일이지. 민족통일 어떻게 하느냐. 두고 온 가족 어떻게 데려오느냐. 그렇지. 가족이 뭉쳐서 하나 되면 우리나라도 하나 된다. 정착금 어차피 공돈이야. 그냥 다 쏟아 붓는 거야. 돈하고 가족 생명하고 비교되겠어? 정착금 다 날려도 죽지 않는다. 생활보호자로 매달 밥 먹여주고

살 방도 준다. 지방에 간다고만 하면 주거장려금으로 돈도 더
준다. 걱정하지 마라. 이게 다 남한 국민이 낸 세금으로 여러
분 가족 데려다 주는 거야.

양남순 (양수근과 함께 뛰어나와 서류를 이정호에게 건넨다) 결심했습니다. 가족
이 하나 돼야 우리 모두 하나 됩니다. 이거이 통일로 가는 길
입니다.

양수근 맞습니다. 더 늦기 전에 어서 데려오고 싶습니다.

이정호 지금 중요한 거 바로 이거다. 무궁화든 목란이든 그게 무슨 상
관이야? 꽃피기 전에 빨리 데려와야지. 꽃피고 나면 보는 눈이
많아서 힘들어. 꽃피기 전에 조용히 데려오는 거 우리한테 맡
겨. 정착도 가족이 다 와야 정착하지 않겠어. 아니면 언제나
불안해서 정착 못한다. 여기가 북한이탈주민정착지원사무소
란 걸 잊지 말라구. 할 일을 하고 있는 거지. (사이) 자, 가족을
데려오자.

모두 동조한다. "가족을 데려오자"고 투쟁하듯이 함께 외친다. 뒤에서 "무궁화꽃
이 피었습니다"라는 소리 조용히 들린다.

17. 커피숍

조용한 자리에 박동이와 정명재 둘만 앉아 있다.

박동이 (담배를 피며) 그랬단 말이군요.

정명재 오복례 씨가 법정에만 서면 재산분쟁은 간단히 끝날 겁니다. 사장님이 갖게 될 지분은 얼마 되지 않겠죠. 형님이신 박동일 사장이 거의 가질 테니까요. 물론 더 정확하게 말하자면 오복례 씨가 대부분을 차지한다는 얘기죠.

박동이 전혀 생각지도 못했군요. 유산 때문에 어머니를 탈북시켰다? (허탈하게 웃으며) 완전히 당해버렸군요. (사이) 근데 제게 찾아와서 얘기하는 이유가 뭐죠?

정명재 정말 모르시겠습니까? 박동일 사장에게 지지 않는 방법은 간단하지 않습니까?

박동이 가능하겠습니까?

정명재 가능하지도 않은데 제가 찾아왔겠습니까?

박동이 좋습니다. 돈은 성공한 뒤에 드리기로 하죠.

정명재 (고개를 흔들며) 무슨 말을 하십니까. 지금 여기에 얼마나 걸려 있는데 후불이라니요. (조용히) 지금 열 장, 성공하고 나면 다시 열 장.

박동이 천?

정명재 (웃으며) 억.

박동이 (놀라서 커피를 흘리며 억한다) 억, 그건 액수가 너무 높은데요.

정명재 돌아가신 박한 회장님 유산이 얼마나 되는지 조사 안 해본 줄

아십니까. 박동이 사장님 어머님이 박한 회장님 부인이 되느냐 박동일 사장님 어머님이 박한 회장님 부인이 되느냐는 문제가 걸려있습니다. 이게 곧 무슨 문제인지 모르진 않으실 텐데요.

박동이 그래도 그건 노출되기 쉬운 액숩니다.

정명재 방법이야 찾으면 있죠. 그거 피하는 구멍 다 있습니다.

박동이 근데 확실한 겁니까? 믿을만 하냐구요.

정명재 우리 초짜 아닙니다. 아주 티도 안 나게 처리합니다. 아무런 걱정마십시오.

박동이 (일어서며) 알았습니다. 정 선생님을 믿겠습니다. 우선 열 장은 당장 내일까지 드리죠. 만약 실패할 경우는 책임을 지셔야 할 겁니다.

박동이, 정명재와 악수를 나누고 나간다. 박동이가 나가는 걸 확인한 이정호. 반대편에서 나타난다.

이정호 언젭니까?

정명재 내일입니다.

이정호 계획대롭니까?

정명재 물론입니다. 내일 다섯 장 받고 끝나고 나서 다시 다섯 장 받기로 했습니다. (음흉한 미소를 짓는다) 총 열 장이죠. 약속된 지분대로 나누겠습니다.

이정호 좋습니다. 이제 좀 다르게 살 때가 된 것 같군요. (웃는다)

정명재 그렇죠. 이게 다 민족의 화해를 위한 겁니다. 가족이 싸우는 거나 민족이 싸우는 거나 매 한가지 아닙니까? 역시 우리는 좋

은 일 하는 거 아니겠습니까. (큰소리로 웃는다)

이정호 근데 어떻게 해결하실 겁니까?

정명재 늘 하던 일이지 않습니까.

이정호 ……?

정명재 탈북시켰듯이 다시 입북시키면 됩니다. 분해와 조립은 역순. 너무 단순한 원리 아닙니까. 근데 박동이 사장은 나를 무슨 청 부살인업자로 알더라니까요. (웃는다)

이정호 차라리 그게 낫지 않겠습니까?

정명재 (표정이 굳어진다) 무슨 말입니까?

이정호 지금으로선 나가기 힘듭니다. 시간도 없잖습니까.

정명재 그렇죠. 사실 시간상으론 실종이라도 돼야 할 판이죠. 그래도 그건…….

이정호 좋은 방법이 있다면 어쩌겠습니까? 제 지분을 올려주시겠습 니까?

정명재 좋은 방법? (사이) 좋습니다.

이정호 우린 손끝 하나 다치지 않고도 일을 끝낼 수 있습니다. 그러기 위해선 일단, 박동이 사장의 어머니 김정숙 씨가 박한 회장 무 덤 옆에 죽치고 있게 해선 곤란합니다. (미소를 지으며)

정명재 (따라서 미소를 지으며) 자리를 피해줘야지 할머니가 거길 갈 수 있 다? (웃는다)

18. 교육관(강당)

이정호 오늘 강연 잘 들으셨습니까? (우태덕에게 뭔가 귓속말을 하며 봉투를 살짝 내민다)

양수근 거짓말이 아니고 그게 다 사실이란 말입니까?

우태덕 제가 왜 거짓말을 합니까? 검증도 없이 국가에서 여기 강연 보냈겠습니까? 정말 두 번 탈북했습니다.

장광수 어떻게 한 번도 아니고 두 번씩이나 탈북을 했단 말입니까?

조정식 거짓말 아니다. 진짜다. 내래 북에서 저 사람한테 강연 받았어. 탈북해서 남쪽으로 갔다가 남조선이 지옥보다 더 싫어서 고향 북조선으로 돌아왔다고 했었어.

우태덕 아, 제 강연을 들었단 말입니까? 반갑습니다. 제가 북에서도 강연을 한참 다녔죠. 탈북하기 전에는 아무것도 아니었는데 그리고 남한에서도 처음이 아니라 올라갔다가 다시 내려오니까 대우가 확 달라지는 겁니다. 이제 남한 사람한테 사기 당해서 정착금 다 날린 거 싹 잊어버렸습니다.

김희영 궁금한 게 있습니다. 두 번째로 남한에 내려왔을 때에도 정착금 받았습니까?

우태덕 두 번째 올 때는 내래 정말 힘든 길로 왔습니다. 치사하게 돌아서 오지 않았습니다. 바로 직통으로 내려왔습니다. 강연도 하고 신뢰가 쌓였을 때 군부대 강연 갔다가 총도 메고 군인처럼 해서 내려왔습니다. 그러니까 그거이 다 인정이 돼서 돈 다시 받았습니다. 총이니 군복이니 이런 게 다 남한에서 바라는 정보입니다. 정보는 곧 돈 아니겠습니까.

노동민 북으로는 어떻게 다시 넘어갔습니까? 길이 있었습니까?

우태덕 그건 말을 못합니다. 이런 월북경로와 월남경로는 말하면 안 됩니다. 그거이 말하면 저 무사하지 못합니다. 많은 탈북자들 다시 넘어갑니다. 그래서 안 됩니다. 제발 섣불리 혼자 가족을 데리러 간답시고 넘어가고 그러면 안 됩니다. 처음에 저랑 넘어온 친구도 큰아들 데리러 넘어갔다가 다시 못 돌아왔습니다. 저야 그때는 원해서 스스로 넘어간 거이지만 그 친구는 아들 데리고 다시 나오려고 했습니다. 근데 다시 못 나왔습니다. 아내, 어머니, 아버지, 작은아들은 남쪽에 두고 큰아들이랑 자기 둘만 북에 남은 꼴이 됐습니다. 남한 정부에서 국제기구에다 호소해도 소용없습니다. 북에 아직 그 친구 호적 그대로 있습니다. 그 친구 북한사람인 겁니다. 물론 남쪽에도 호적 있습니다. 그러니까 남한사람이기도 합니다. *(훌쩍이며)* 근데 얼마 전에 그 친구 소식 들었습니다. 동사무소에서 호적 팠답니다. 이제 그 친구 대한민국 국민 아닙니다. 없는 사람입니다. 남한에선 법적으로 없는 사람입니다. 북한에선 법적으로는 있어도 실제로는 이미 없는 사람인 것 같습니다. 이 친구 너무 불쌍합니다.

이정호 그게 다 돈 아끼려고 직접 넘어갔기 때문입니다. 돈이 좀 들더라도 우리를 통하면 안전하고 확실합니다. 직접 데려오겠다고 나서는 건 자살행윕니다. 이제 저의 필요성을 다시 한 번 느끼셨을 겁니다. 아직도 신청 안 하신 분 있습니까? 여기에 보너스까지 드리겠습니다. 신청하시는 분, 전원을 서울로 배정해 드리겠습니다. 교육점수가 낮거나 빽이 없어도 상관없습니다. 서울로 배정하겠습니다. 어디 촌구석으로 배정 받을까 걱정

많이 하셨을 텐데 이제 필요 없습니다. 이런 절호의 찬스 다시 오지 않습니다. 자금줄도 억대로 잡아놨으니 문제없습니다. 무이자 할부로 해드리지요.

장광수 내래 받을 정착금으론 둘밖에 못 데려옵니다. 내래 가족이 얼만지 압니까? 부모님이래 다 계시고 마누라에 자식놈 넷, 동생들에 조카들까지 하면 셀 수가 없습니다. 그러니 어카겠습니까? 이 중에서 누구를 선택해서 데려오갔습니까? 누구를 선택하란 말입니까.

조정식 나는 아예 다 포기했다. 그거이 다 미련 아니갔어. 다 잊는 수밖에 없지. 그렇게 다 따지면 북에 있는 사람 다 친척이다. 다 어케 데려오갔어. 그냥 철책 밀어버리고 넘어오는 게 빠르지. 이럴 때 눈물이라도 흘렸으면 좋갔어. 흘릴 눈물 내게 남아있지도 않으니 답답할 뿐이지 않갔어.

19. 교육관(상담실)

장광수 무슨 일입니까?

이정호 문부터 닫으시겠습니까?

장광수, 문을 닫으려는데 정명재가 들어오자 경계하는 눈빛을 보낸다.

이정호 괜찮습니다. 장광수 씨를 도와줄 분입니다.

정명재 (주위를 살피더니 문을 잠근다) 이 사람이 리진영 씨를 강간했습니까?

장광수 (당황) 갑자기 왜 그러십니까?

정명재 (수갑을 내보이며) 남한 감방에 들어가 봤습니까? 정착지원금도 몰수당하고 가족도 못 데려오고, 영 말이 아니겠군요.

장광수 왜 그러십니까?

이정호 장광수 씨, 강간이 얼마나 무서운 범죄인지 아십니까?

장광수 아닙니다. 그거이 아닙니다.

이정호 피해자의 고발도 있었고 증거도 있습니다. (사이) 우리 터놓고 얘기할까요? 저희들 부탁 하나만 들어주면 강간은 없었던 일로 하고, 각지에 흩어져 있는 가족도 모두 모셔다 드리겠습니다. 어떻게 하시겠습니까?

장광수 (기뻐하면서도) 어떻게?

이정호 또한 정착금도 그대로 드리고 십 원짜리 하나도 받지 않겠습니다.

장광수 (눈빛이 번뜩이며) 대신 뭘 하면 되갔습니까?

정명재 역시 얘기가 통하는 분이군요.

장광수 내래 시베리아에서 나무 자르다 맘에 안 드는 놈 목도 자르고 왔습니다. 기래서 내래 혼자서 넘어왔습니다. 뭣이든 시키라요. 내래 다 할 수 있습니다. 우리 가족 살리는 길이래 뭔들 못 하갔습니까.

정명재 아주 좋습니다. 지금 약속하면 두 달 안에 가족을 서울로 모셔 오겠습니다. 길어도 두 달 안에.

이정호 참, 박 사장 위치파악은 됐습니까?

정명재 물론. 내일 행선지까지 다 파악했습니다. 사실 내가 잡은 스케

줄입니다. 때마침 아주 그럴듯한 장소죠.

이정호 어딥니까?

정명재 임진각.

이정호 (장광수에게 서류를 내민다) 자, 사인하십시오.

장광수 뭣이래 이렇게 많습니까?

이정호 장광수 씨는 내일 퇴솝니다. 원래대로 하면 기간이 좀 남긴 했지만 교육에 충실했고 직업능력도 있어 벌써 직장에 들어가셨기 때문입니다.

장광수 직장이래 무슨 말입니까?

정명재 큰 회사에 양복입고 출근하시면 됩니다.

장광수 고맙습니다. 모두 너무 고맙습니다.

정명재 대신 약속을 지키지 못하면 장광수 씨 가족이 위험합니다. 협박하자는 건 아니지만 우리가 데려올 수 있다는 건 신원을 확보할 수 있다는 얘깁니다. 이건 데려올 수도 있지만 다르게 할 수도 있다는 얘기지요. 말귀가 통하는 분이니 더 길게는 말하지 않겠습니다.

장광수 (긴장한다) 알았습니다.

20. 교육관(강당) 🪶

무대 밝아온다. 뒤편에 "하나원 퇴소를 축하합니다"라는 현수막이 보인다. 무대는 무척이나 경건하다. 다함께 손을 맞잡거나 어깨동무를 한 채 "우리의 소원"을 합창한다. 모두 하나가 된 듯하다. 하지만 몇몇은 불만이 가득한 표정이다. 그리고 갈수록 노래 소리가 작아진다.

노동민 에이 이거이 뭐가. 겨우 그깟 정성이래 다해서 통일이래 오갔소?

장수현 무슨 말입니까?

노동민 우리래 여태 목숨을 다 바쳐 통일을 외쳤는데 남조선 사람들이래 겨우 정성을 다해서리 통일이래 오갔냔 말이요. 고렇지 않습니까?

조정식 고럼고럼, 그 말이래 일리가 있어.

양수근 맞습니다. 제목만 해도 우리의 소원? 이거이 뭐가!

조정식 그거이 또 와기래?

양수근 우리래 여태껏 어케 불렀는가 생각이래 해보십시오.

장수현 …….

양수근 우리래 우리의 소원에서 그치지 말고 통일까지 넣어야지. 기래야 진정한 통일이래 오지, 안 기러캤습니까?

장광수 우리의 소원은 통일이래 우리가 부르는 노래 아니갔어. 이 엉터리 노래 우리가 새로 제대로 부르자우.

다 같이 노래한다.

조정식 그래, 우리의 소원은 통일이래 다 함께 부르자우!

다함께 경건히 "우리의 소원은 통일"을 노래한다.

노동민 (장광수에게) 형님, 잘 가시오. 다음에 나 나가면 꼭 만납시다.

장광수 오늘은 뭔 일로 형님이라 불러? 그 소리 너한테 처음 들어봤어.

조정식 원래 기런 마음 있어도 괜히 지금껏 그랬던 기야. 둘만큼 친한 사이도 어데 있갔어?

양수근 맞습니다. 어쨌든 서울에 배정 받은 기래 축하드립니다. 다음에 나 보려면 여의도에 자주 오시라요. 주로 거기 있지 않갔습니까.

양남순 직장까지 구한 건 더 축하드립니다. 크고 좋은 회사라 들었습니다.

강숙윤 장광수 씨 힘든 일 있으면 언제든지 남북통일연대로 찾아오세요. 도와드리겠습니다.

이정호 자, 그만 갑시다.

정명재 (장광수에게 속삭인다) 약속 잊지 마시오. 휘파람이 신호입니다. 아시겠죠?

장광수 (침통한 표정으로 고개를 끄덕인다)

21. 산(무덤)

뒤편에 박한 회장의 무덤이 보인다. 그 앞에 오복례와 이지연 앉아있다. 바로 앞으로는 절벽이다. 그 아래로 임진강이 흐른다.

이지연 (휴대전화 받으며) 네, 여보세요. (사이) 누구시라구요? (사이) 네, 안녕하세요. 정선생님. 이리 오고 계시다구요? 네, 찾기가 쉽지 않을 텐데. 제가 나가겠습니다. (전화를 끊고 일어난다) 어머님, 여기 잠깐만 계세요. 귀한 분이 오신다네요. 어머님도 아시죠? 어머님 한국으로 모셔오는 데 힘 많이 쓰신 분이에요. 직접 만나뵙고 싶은가보네요. 제가 금방 가서 모셔올게요. (퇴장한다)

무대 뒤에 숨어있던 정명재, 휘파람을 한 번 불고는 이지연의 뒤를 따라 조용히 나간다. 휘파람 소리를 들은 장광수, 박한 회장 무덤 뒤에서 기어 나온다. 안개 자욱히 깔린다.

오복례 (자리에서 일어나 절벽 앞으로 간다) 이게 뭔 꼴이오. 내 이 꼴 볼라고 온 거이 아닌데.

박 한 (무덤이 회전하면 뒤편은 열려있고 그 자리에 박한이 앉아있다) 맞다. 당신 이거 볼라고 온 거 아닌데. 다 내 잘못이다.

오복례 이거이 누굴 원망하갔소? 이거이 누구 잘못이갔소?

박 한 그래, 그만 다 잊으라. 다 잊고 이리 오라.

오복례 거기 내 자리 없소. 여기 내 자리 아니오.

박 한 짐작하고 있었는가?

오복례 당신 보러 왔는데 내 너무 늦게 와버렸소. 아니, 당신 너무 빨리 가버렸소. 조금만 기다리지 그랬소? 그러면 이렇게까지 되진 않았을 것 아니오.

박 한 어쩌겠는가? 그게 어디 뜻대로 되겠는가?

오복례 하긴 어디 뜻대로 되는 게 있갔소.

박 한 맞네. 당신 와서 아들놈들 대가리 터져라 싸우는 것 보지 않았는가. 지 에미는 달라도 피를 나눈 형젠데……. 이거이 다 내 잘못이다.

오복례 아니오, 좋다고 따라나선 내 잘못이오.

박 한 녀석들 행복하라고 아등바등 살았는데 그 결과가 이거네. 내가 녀석들 싸움 만들었네.

오복례 이제 와서 후회한들 무슨 소용이갔소.

박 한 그래, 여기 미련 갖지 말고 떠나라. 더 이상 추한 꼴 보지 말고.

오복례 맞소. 여기서 뭘 바라갔소.

박 한 (무덤이 원래대로 돌아간다) 그래, 나도 돌아갈 테니 당신도 그만 돌아가라. 어쩌겠는가. (완전히 돌아가서 박한 회장의 모습 보이지 않는다)

오복례 맞소. 이제 와서 무슨 소용이갔소. 이제 와서 뭘 어쩌갔소. (절벽 앞으로 가서 선다)

장광수, 조용히 오복례에게 접근한다. 눈물을 글썽이며 오복례를 밀어버리려고 한다. 하지만 몇 번을 망설이며 밀지 못한다. 그러다가 오복례와 눈이 마주친다. 기겁을 하며 뒤로 넘어진다.

오복례 (아무렇지도 않은 듯 무심히 장광수를 바라본다)

장광수 (눈물을 흘리며 무릎을 꿇는다) 용서하시라요. 내래 제정신이 아닙니

다. 고저 제 가족을 데려올 수 있다는 생각에……. 내 새끼래 살릴 생각밖에 없어서 그랬습니다.

오복례 내가 가면 자네 가족이 올 수 있소? 이 늙은 몸 하나가 가서……?

장광수 (계속 울고 있다) 잘못했습니다. 할마니. 내래 정말 나쁜 놈입니다.

오복례 내가 가서 자네 가족 올 수 있다면 그렇게 하소. 뭘 더 바라갔소.

정명재의 휘파람 소리 들려온다.

장광수 (다급하게 일어나서 자리를 떠나려한다) 할마니. 잘못했습니다. 제발 용서하시라요.

오복례 아니오. 그럴 것 없소. 어차피 여기 내가 있을 곳 아니오. 내가 알아서 가야지 누구한테 이 일을 맡기갔소. 내가 갈라요. (절벽 아래로 뛰어내린다)

장광수 (당황하며 절벽 아래를 바라본다) 할마니, 할마니. (울부짖는다)

이지연과 정명재, 들어오며 그 모습을 발견한다.

이지연 (비명을 지르며) 어머님! (울부짖는다) 어머님. (흐느껴 울며) 이제 우린 어떡해요.

정명재 (한심하다는 듯 장광수를 째려보고는 도망가라고 눈짓한다. 하지만 장광수 바닥에 앉아서 울고만 있다. 어쩔 수 없다는 듯 달려가서 장광수를 제압한다) 현행범으로 체포한다. (귓속말로) 뭐하는 거야? 도망이라도 가야 할 거 아냐.

장광수 (계속 흐느껴 운다)

이지연 뭐해요? 빨리 우리 어머님 찾아줘요. 우리 어머님 찾아줘요.

박동일, 달려 나오며 소리친다. "찾아라." 박동이, 달려 나오며 소리친다. "꼭꼭
숨어라." 청팀, 홍팀 달려 나오며 숨바꼭질 노래를 메들리로 부른다.

무궁화꽃이 피었습니다
무궁화꽃이 피었습니다
무궁화꽃이 피었습니다
무궁화꽃이 피었습니다
무궁화꽃이 피었습니다

꼭꼭 숨어라 머리카락 보인다
꼭꼭 숨어라 옷자락이 보인다
꼭꼭 숨어라 머리카락 보인다
꼭꼭 숨어라 옷자락이 보인다
호랑이님 나간다 꼭꼭 숨어라

꼭꼭 숨어라 꼭꼭 숨어라
텃밭에도 안 된다 상추씨앗 밟는다
꽃밭에도 안 된다 꽃모종을 밟는다
울타리도 안 된다 호박순을 밟는다
꼭꼭 숨어라 꼭꼭

꼭꼭 숨어라 꼼꼼 찾아라

꼭꼭 숨어라 꼼꼼 찾아라
벼룩이 물어도 꼼짝 말아라
이가 물어도 꼼짝 말아라

찾자마자 쿵더러쿵 꼭꼭 숨어라
앉아서 봐도 보이고 서서 봐도 보이고
찾았네 찾았네 종종머리 찾았네 장독대에 숨었네
찾았네 찾았네 까까머리 찾았네 방앗간에 숨었네
찾았네 찾았네 빨간댕기 찾았네 기둥 뒤에 숨었네
찾았네 찾았네 꽃고무신 찾았네 개집 옆에 숨었네
꼭꼭 숨어라 꼭꼭 숨어라 꼭꼭 숨어라 꼭꼭 숨어라

사과 하면 나오고 배 하면 들어가라
사과 하면 나오고 배 하면 들어가라
쌀밥 하면 나오고 보리밥 하면 들어가라
쌀밥 하면 나오고 보리밥 하면 들어가라

꼭꼭 숨어라 머리카락 보인다
꼭꼭 숨어라 옷자락이 보인다
꼭꼭 숨어라 머리카락 보인다
꼭꼭 숨어라 옷자락이 보인다
호랑이님 나간다 꼭꼭 숨어라

무궁화꽃이 피었습니다
무궁화꽃이 피었습니다

무궁화꽃이 피었습니다
무궁화꽃이 피었습니다
무궁화꽃이 피었습니다

22. 줄다리기(텅 빈 무대)

무대 밝아오면 안개가 자욱하다.
안개가 서서히 걷히고 나면 두 개의 넓은 흰색천이 무대를
가로지르고 있다.
흰색천은 임진강이 되어 물결친다.
두 개의 흰색 천 사이에 오복례가 서 있다.
흰색 천이 점차 강이 되어 거세게 물결치듯 펄럭인다.
오복례는 그 사이에서 헤엄을 치는 듯 허우적대고 있다.
어디에도 가지 못하고 한가운데에서 애처롭게 헤엄치고
있다.
하지만 시간이 흐르면서 그 움직임은 수영에서 춤에 가까
운 형태로 바뀐다.
무대는 애처로움이나 처절함이 아니라 율동을 통해 아름다
움을 느끼게 한다.
시간이 더 흐른 후, 탈북자들 모두 등장해 춤춘다.
무대 가득 춤사위가 넘친다.

이때 갑작스런 총소리 요란하게 들리며 무희들, 춤을 멈춘다.

다시 들리는 총소리에 무희들, 두 개의 흰색 천을 잡고 오복례를 감는다.

그리고는 천의 양쪽 끝을 잡고 청팀과 홍팀으로 편을 가른다.

어느새 줄다리기의 모양새가 되어 있다.

오복례를 가운데에 묶어 두고서 줄다리기를 한다.

청팀과 홍팀, 오복례를 두고 서로 자기편이라고 외치며 줄을 당긴다.

계속해서 밀고 밀리는 사이에 오복례는 고통스러워한다.

양쪽에서 청기와 홍기 들고 나와서 흔들며 응원을 한다.

다들 지쳐갈 때쯤, 중국집 배달원이 철가방을 들고 왼쪽에서 등장한다.

오른쪽에선 맥도날드 유니폼을 입은 배달원이 햄버거 배달을 온다.

먹을 건 먹고 하자며 흰색 천을 놓고 모두 자리에 앉는다.

배달원들은 서로 자기가 먼저 왔으니 자기구역이라고 싸운다.

급기야 흰색 천을 잡고 줄다리기로 승부를 내기로 한다.

오복례, 더욱 고통스러워하다가 정신을 잃는다.

모두 오복례를 지켜보고는 이제 그만하자며 하나둘씩 퇴장한다.

오복례만 혼자 남은 상태에서 무대 어두워진다.

동요 "우리집에 왜 왔니" 구슬프게 울린다.

— 막.

천국보다 낯선

등장인물

교도관
죄수
남자
여자

무대

모니터 / 스크린 : 바쁘게 움직이는 사람들과 차의 모습, 미래 사회를 암시하는 고도로 발달된 빌딩의 모습

무대는 엘리베이터 안.
그러나 교도관과 죄수가 만든 상상의 공간.
모니터가 좌측위에 하나, 우측 아래에 하나 위치하고 있다.
무대중앙 위에 엘리베이터 층수 표시기가 있다.
일반 전자시계 모양을 하고 있으나, 크기와 생김새가 과장되어 있다.
숫자가 바뀔 때마다 "딩동" 엘리베이터 층수를 알리는 소리 들린다.

공연시작 전, 관객은 엘리베이터 층수 표시기를 통해 현재의 시각을 확인할 수 있다.
보이지 않는 쇠창살이 무대의 좌우 영역을 세로로 나누고 있다.
그 영역은 바닥의 색깔로 구분가능하다.

창살 뒤편 오른쪽에 욕조가 있고, 창살 앞 왼쪽에는 의자가 있다.
무대 왼쪽으로는 큰 창문이 보인다.
막이 오르면 엘리베이터 층수가 표시되어 있다.
지금은 10층.
숫자가 바뀔 때마다, "딩동"
약간은 자극적이다.
죄수는 욕조 안에서 숨 참기 놀이를 하고 있다. 극단의 행복을 추구하는 것이다.
삶과 죽음의 경계, 그곳은 천국이상의 곳이다.

1. 여기는 빌딩교도소 🌿

모니터 / 스크린 : 바깥 풍경

교도관 어때? 경치가 좋지 않나?

죄 수 (여전히 욕조 안에서, 관객은 그의 존재를 눈치 채지 못한다) …….

교도관 저길 봐! 저기. (모니터를 보며) 저기 유람선 보이나? 저 큰 유람선
말이야. 저 안에 탄 사람들은 얼마나 행복할까? (사이) 나도 언
젠가는 저 유람선을 타볼 수 있겠지.

죄 수 (여전히 욕조 안)

교도관 그러지마, 그러다 정말 죽는 수가 있어. (대수롭지 않은 듯) 쯧
쯧…… 저러다 정말 큰일 치르지. 그러지 말고 이것 좀 봐봐.
이것도 좀 있으면 볼 수 없어. 화면에서 사라진다구. 이 귀한
바깥 풍경을 그냥 흘려보내다니. 한심한 사람 같으니. 여기서
저기까지 거리가 얼마나 될까?

죄 수 (호흡의 극한에서) 아, 정말 귀찮게. (힐끗 보는 시늉) 글쎄요. 생각보다
가까운 것도 같습니다.

교도관 그럴까? 우리들은 점점 더 세상과 멀어지고 있어. 감옥은 세상
과 멀리. 그게 국가와 국민이 바라는 것이니까.

죄 수 아닐 수도 있습니다.

교도관 ("딩동" 엘리베이터 층수 표시숫자가 12로 올라가 있다. 그 숫자를 보며) 금방
나갈 것 같더니 또 형량이 늘었군. 하루에도 몇 번씩 올라갔다
내려갔다 참 흥미로운 시스템이야. 12년이라…….

죄 수 12년이면, 자축인묘진사오미신유술해.

교도관 무슨 소리야?

죄 수 아무 소리도 아닙니다. 단지 내가 말한 목소리일 뿐입니다. 인간들은 누구나 자신의 목소리를 가지고 있으니까요. 그냥 난 자축인묘진사오미신유술해. 내 목소리를 냈을 뿐이죠. 내 목소리 말입니다.

교도관 그게 아니라, 무슨 말이냐구? 그걸 묻는 거야.

죄 수 글쎄요. 내겐 말이 없어서요. 갈색마인지 흑마인지, 백마인지 알 수 없습니다. 아니, 내 말이 없습니다.

교도관 나를 가지고 장난치는 건가?

죄 수 그럴 리가 있겠습니까?

교도관 그럼 지금까지 한 얘기가 뭐야?

죄 수 아시잖아요. 얘기한 대로입니다. 내 목소리는 가지고 있지만 내 말은 없다는 얘기죠.

교도관 서글픈 일이군. ("딩동" 엘리베이터 층수 표시숫자 15) 이런. 또 형량이 늘었군. 그러니까 마음을 좀 곱게 써. 맨날 이상한 소리만 떠들어대니, 저것도 저렇게 제멋대로 아닌가?

죄 수 서글프군요. 그럼 또 올라왔나요? 전혀 요동이 없습니다.

교도관 갈수록 기술이 발달하고 있는데, 그럼 당연하지. 아직도 자넨, 이 빌딩교도소를 우습게보고 있어. 완전 자동시스템! 형량이 느는 만큼 윗층으로 올라가고, 형량이 주는 만큼 아래층으로 내려가지. 미세한 진동도 느낄 수 없게 만들어졌어. 얼마나 훌륭한가! 완전 자동시스템.

죄 수 그 정도는 저도 알고 있습니다. 완전 자동시스템. 하지만 곧 나갈 수 있겠죠.

교도관 나갈 수 있다는 생각을 하는 것이 문제야. 나가고 싶다고 생각을 하니 형량이 계속해서 늘어나는 거야. 자네 머릿속에 칩이

박혀있다는 걸 명심하라구. 한시라도 빨리 나가고 싶다면 그 나가고 싶다는 생각은 접어두는 게 좋을 거야.

죄　수　나가기 위해서 나가고 싶다는 생각을 접어라.

교도관　그게 현실이야. 자네는 현실과 너무 동떨어져 있어. 그게 바로 문제라구.

죄　수　그것보단 바깥 공기를 직접 마실 수 없는 이 현실이 더 문제가 아닐까요. 열 수도 없는 저 창문을 뭣 하러 만들어놨어요. 제발 저 창문 좀 열어봐요. 누가 뛰어내리기라도 한데요. 그냥 조금만이라도 바깥세상과 아니 바깥 공기를 마시고 싶다는데 왜 그러세요. 어차피 저는 그쪽으로 넘어갈 수도 없잖아요.

교도관　안 돼. 자네 혹, 내가 잘리길 바라는 건 아니겠지. 나를 위해서라도 좀 얌전하게 있게. 아님, 저번처럼 목숨 걸고 이쪽으로 넘어와 직접 열어 보시든지. 열쇠는 여기 있네.

약 올리는 교도관, 열 받는 죄수. (긴 무언의 대화)
마침내 교도관의 영역으로 넘어가는 죄수.
그러나 엄청난 고통과 함께 나가떨어진다.
동시에 재빠르게 올라가는 엘리베이터 층수.
"딩동" 엘리베이터는 25층을 가리킨다.

교도관　아, 그게 내 뭐랬나.

죄수, 다시 욕조 속으로 뛰어들어 잠수한다.
교도관, 욕조 주위를 맴돈다.
죄수의 상태가 걱정되는 것이다.

엄청난 사이.

다시 오르는 엘리베이터 층수, 이제는 28층을 가리킨다.

딩동 소리와 함께 죄수, 갑자기 나타나서 교도관을 덮친다.

티격태격, 마치 동성 간의 섹스 체위를 보는 듯하다.

죄 수 교도관님은 이 빌딩교도소에서 한층, 한층 올라가는 게 느껴
지나요?

교도관 당연하지. 저걸 보면 단번에 알 수 있지 않나.

죄 수 아뇨. 그거 말고 몸으로 느낄 수 있냐구요.

교도관 몸으로? 글쎄…… (죄수가 교도관을 더욱 힘차게 누른다) 아~ 야. 엘리
베이터 알지? 21세기 중반까지 존재했던 엘리베이터 말이야.
타본 적 없을 거야. 물론 본 적도 없겠지. 아무튼 그런 낡은 시
스템을 탈 때와 비슷한 느낌일 거야.

죄 수 마치 타본 사람처럼 얘기하시네요.

교도관 타본 적은 없지만, 이 나이가 되면 주워듣는 게 많아지거든.
이젠 날 좀 풀어 주겠나. 제발…… 아! 고맙네.

가까스로 자신의 영역으로 빠져나온 교도관. 의자에 늘어진다.

오르는 엘리베이터 층수, "딩동", 32층을 가리킨다.

교도관과 죄수 동시에 층수 표시기를 바라본다.

교도관 꼴 좋다!

2. 빌딩 교도소에 갇힌 두 사람

죄　수　전 형량이 늘고 있는데, 교도관님은 뭐가 늘고 있습니까?

교도관　음…… 경력과 노하우가 늘고 있다고 할 수 있겠군.

죄　수　좋으시겠습니다.

교도관　그건 자네도 마찬가지지. 그런데 자네 많이 변했군.

죄　수　변하지 않을 수 있나요?

교도관　형량이 늘어나듯이 나이도 빨리 먹는 것처럼 보여.

죄　수　(교도관의 얼굴을 빤히 쳐다보며) 나만 그런 건 아니니 다행입니다.

교도관　이렇게 나이를 먹어간다는 게 참 우습군. (사이) 그래, 우리가 만난 지 얼마나 됐지?

죄　수　글쎄요. 정확하진 않지만 교도관님이 이곳에 처음 왔을 때 저도 함께 왔다는 건 확실합니다.

교도관　그렇다면 우리가 동기란 말인가?

죄　수　하긴, 그것도 일종의 동기이긴 하군요.

교도관　그래, 맞아. 그랬지. 그리고 보니 자네 말을 듣고 있는 게 불편하군. 한두 해 본 것도 아니고 사실 동기나 마찬가진데. 우리 서로 말을 편하게 하고 지내세. 그래야 자네가 속을 열고 나를 편하게 대할 것 같군. 형기를 얼마 살지 모르겠지만 어쨌든 앞으로라도 말이야. 그렇게 하자구.

죄　수　그래도 교도관님이신데 그럴 수 있나요?

교도관　언젠 안 그랬어? 그러니까 보는 사람이 없을 때는 그렇게 하자고. 말하지 않아도 여태껏 자네 기분에 따라 그래 왔었잖아.

죄　수　하긴 그랬었군요. 이젠 여기가 지겨운가 봅니다. 언제 들어왔

는지조차 가물가물하네요.

교도관 그러게 말이야. ("딩동" 엘리베이터 층수 33으로 바뀌자마자 "딩동" 다시 34
로 바뀐다) 자네는 내려가지 않고 계속 올라가기만 하는군.

죄 수 나만 그런가요. 자네도 계속 올라왔잖아. 오르는 게 연봉이 아
니라 안 됐군.

교도관 이제야 말을 놓는군. 어쨌든 난 별 수 없잖아.

죄 수 난 더 별 수 없지. 그렇지 않겠어?

교도관 하긴……. 그래도 얌전히만 있었으면 감형이 됐을 텐데 말이
야. 자네의 그 의식이 문제야. (담뱃불을 붙이려다가 "딩동" 엘리베이터
층수 40) 무서운 속도군. 자네도 필 텐가?

죄 수 (엘리베이터 층수에 약간은 주눅이 들어) 여긴 금연인데.

교도관 싫으면 관두고.

죄 수 그러니까 자네가 아니면 통 담배를 필 수 없다는 얘기지.

교도관 (죄수에게 불을 붙여주고 나서 자신도 불을 붙인다) 이유가 뭔가?

죄 수 (말없이 담배만 피운다)

교도관 이유가 뭐냐니까?

죄 수 이유라니?

교도관 몰라서 묻나?

죄 수 모르니까 묻지. 아는 걸 입 아프게 왜 묻겠나? 이제 그렇게 말
장난이나 칠 나이도 아니라고.

교도관 그래, 관두지. 또 말해서 뭣하겠어?

죄 수 잘 생각했네. 그래서 뭣하겠나? (사이) 그런데 자네는 이유가 뭔
가?

교도관 이것 봐. 내 말뜻을 알고 있다는 얘기잖아.

죄 수 (담배를 끄며) 시간 됐네. 준비해야 되지 않나?

교도관 시계도 안 보고 칼이군.

죄 수 시계가 뭐가 필요하겠나? 내 몸이 시곈 걸.

교도관 하긴, 그렇군.

죄 수 자네도 마찬가지지 않나?

교도관 그렇지. 우리 여기에 같이 들어왔으니 말이야. 죄수, 교도관 그게 뭐 크게 중요한가. 이렇게 바코드나 붙이고 사는 신세, 늙어가는 신세가 다 똑같지. 안 그런가?

죄 수 맞아. 이 빌딩교도소가 우리 나이를 다 갉아먹었군. 눈 깜짝할 새 말이야.

교도관 어쨌든, 이따 다시 보자구. 소장님 순시 끝나고 나서 말동무나 더하자구.

죄 수 죄수하고 교도관이 동무를 해? 소장님이 순시 도시다가 그 얘기를 들으면 아마 기절하실 걸.

교도관 아무럼 어때? 어떻게 살아도 한 생이야. 그게 인생이라구.

죄 수 우리 교도관 나으리께서 철학자가 다 되셨군.

교도관 비꼬는 건가?

죄 수 그럴 리가 있겠나.

교도관 누구나 이 나이가 되면 철학자가 되지 않겠나.

죄 수 이 나이라……. 그러고 보니 자네 곧 퇴직이군. 계획이라도 있나?

교도관 글쎄, 그건 그때 가서 생각해봐야지. 늙은 나이지만 그래도 아직은 뭔가 희망이 있지 않겠어. (사이) 그럼 이따 보세. (퇴장)

무대에 혼자 남게 된 죄수.

뜬금없이, 무대 앞뒤를 달리기 시작한다.

처음엔 천천히, 나중엔 사력을 다해서 뛴다.

갑자기 멈추고, 욕조에 세수를 한 뒤, 욕조 위로 올라간다.

양팔을 벌려 새처럼 날갯짓을 한다.

하지만 욕조에서 뛰어내리지 못하고 망설인다.

심호흡하고 뛰어내리려는 순간, 모니터에 남자 등장.

3. 교도관

교도관, 떠밀리듯 무대로 등장한다.

어딘가 모르게 주눅이 들어 보이는 그는 안절부절 못한다.

남　자 (모니터) 교도관! 어때? 높은 곳에 사는 기분이? 올라간다는 건
좋은 거지. "자네 죄수"는 안 됐지만 말이야. 우리들은 죄수랑
입장이 다르니 말이세.

교도관, 궁금해 하는 죄수에게 얌전히 앉아 있으라는 신호를 보낸다.

어리둥절한 죄수, 교도관의 말을 듣지 않는다.

서로 티격태격하는 사이에 올라가는 엘리베이터 층수, 이제는 41층을 가리킨다.

교도관 (죄수에게 속삭인다) 거 봐. 제발 내 말 좀 들으라구!

남　자 (모니터) 저길 봐! 저기. 저기 저 사람들 보이나? 얼마나 행복해

보이나? 난 저렇게 한가로이 거니는 사람들만 보면 왜 그리 눈물이 나는지. 교도관 자네도 그런 적 있나? 얼마나 아름답나. 슬프고도 아름다운 이 세상, 정말 우리가 꿈꾸던 천국이 바로 저런 모습이 아니겠나. (남자 등장) 저런 어느새 41층에 와 있군. 정말 훌륭한 시스템이야. 죄수의 미세한 감정까지 포착해 적절하게 형량을 계산해내니 말이야. 그렇지 않나? 교도관?

교도관 (거수경례 후, 의자를 남자에게 내민다)

남 자 그래, 교도관! 이게 몇 년 만이지?

교도관 글쎄요. 몇 년이나 됐을까요?

남 자 이런 인연도 없을 거야. 내가 이곳으로 다시 돌아와 교도관 자네를 다 만나고 말일세.

교도관 (씁쓸한 미소를 짓는다)

남 자 우리 동기들 중에 여기 남은 사람이라곤 이제 자네하고 나밖에 없군.

교도관 그렇군요. 저하고 동기였죠. 아무튼 소장님이 되신 걸 축하드립니다.

남 자 축하? 다른 동기들은 다 출세했는데 난 이제야 소장을 하는 게 축하나 받을 일인지 모르겠어. (사이) 근데, 자네 오랜만에 만나니까 날 어려워하는군. 왜 그러나?

교도관 아닙니다!

남 자 우린 동기지 않나. 다른 직원들이 보는 것도 아니고 사람들 없을 때는 편하게 대하라구. 지금처럼 보는 사람들이 하나도 없을 때는 말이야.

교도관 (죄수를 가리키며) 저기…….

남 자 자네 여기 오래 있더니 제정신이 아니군. 죄수랑 사람을 구분

하지 못하다니. 이 정도 아량을 베풀면 그냥 받아들이고 편하게 대하라구. 우린 동기니까. 알았나?

교도관 그럼 그러겠습니다.

남 자 자네도 세상을 느끼며 살았으면 이러고 있진 않을 텐데 말이야. 도대체 이게 뭔가?

교도관 이게 뭐가 어떻다고 그러십니까?

남 자 못 느끼는 건가? 느끼지 못하는 척하는 건가? 하늘만 쳐다보지 말고 땅을 보란 말이야. 땅! 현실! 자넨 항상 이게 문제야. 항상 피하려고만 하지. 스트레이트, 직통! 얼마나 남자답고, 자신 있어 보이는가. 현실도피만 하지 말고 부딪혀야 한단 말이야. 한심한 사람. 자네 마누라랑 아이들만 불쌍하지. 무슨 면목으로 세상을 사나? 현실을 직시해. 교도관은 교도관의 삶을 살아야 한다구. 그것만이 살길이야.

교도관 (담배를 꺼내들며) 담배 한 대 피겠습니까?

남 자 (혐오스러운 듯, 벌레 대하듯) 아니, 그건 또 어디서 구했나? 도대체가 몸에 이로울 게 하나도 없는 담배는 뭣 하러 피나? 누가 요즘 담배를 핀다고…… 요즘은 그런 거 팔지도 않아. 호기심으로도 피지 않는다구. 자넨 그게 문제야. (교도관이 내민 담배를 빼앗아 발로 밟는다)

그동안 죄수는, 남자의 말을 그대로 따라하는 놀이를 시작한다.

처음엔 들리지 않을 정도로 작은 목소리지만 점차 목소리가 높아진다.

남자, 처음엔 그 소리를 듣지 못하다가, 조금씩 그 소리를 인식하기 시작한다.

남자, 무참하게, 격렬하게, 잔인하게, 집중해서, 정신없이 죄수를 짓밟는다.

교도관, 어찌할 바를 모르고 망설이다가 드디어 소장을 말리기 시작한다.

교도관　그만하세요. 그만하세요. 소장님. 소장님! 그만하세요. 그만하세요. 그만 하시라구요. 그만하세요. 소장님. 그만해 이 자식아!

순간 태풍의 눈과 같은 정적.
남자, 분노의 극한에서 교도관의 뺨을 강하게 때린다.
그리고 남자의 분노는 이제 교도관으로 향한다.
욕조에 교도관의 얼굴을 억지로 처박아 넣으며.

남　자　어디서 씹할 놈의 자식이, 벌레만도 못한 놈이 나를 말려. 그래, 니 처자식 자살할 때 이렇게 말려보지 그랬냐, 이 씹할 놈아. 내, 너 처자식 죽이고 혼자 살았다는 소리 듣고 너 씹할 놈인 줄 알아봤어 이 씹할 놈아. 그래놓고 밥이 넘어가디? 넘어가, 이 씹할 놈아! 어디서 사람 같지 않은 죄수하고 작당해서 나를 놀려 먹고 있어. 내가 그렇게 호락호락하게 보였어. 이 씹할 놈아! 너 당장해고야. 상부에 보고해서 너 같은 씹할 놈들은 당장에 죽여 없애 버려야 한다구. 알겠어? 씹할 놈아. 개씹할 놈 같으니라구!

남자, 죄수를 다시 한 번 짓밟고 퇴장한다.
교도관, 숨을 겨우 내쉬며, 짓밟힌 담배를 주워 문다.
자신의 아픈 기억이 자극된 듯, 정신착란 증세를 나타낸다.
이상한 소리를 중얼거리기도 하고, 이상한 행동을 하기 시작한다.

교도관　못 느끼는 건가? 느끼지 못하는 척 하는 건가? 하늘만 쳐다보

지 말고 땅을 보란 말이야. 땅! 현실! 자넨 항상 이게 문제야. 그래, 니 처자식 자살할 때 이렇게 말려보지 그랬냐, 이 씹할 놈아. 내, 너 처자식 죽이고 혼자 살았다는 소리 듣고 너 씹할 놈인 줄 알아봤어 이 씹할 놈아. 그래놓고 밥이 넘어가디? 넘어가, 이 씹할 놈아! 항상 피하려고만 하지. 스트레이트, 직통! 얼마나 남자답고, 자신 있어 보이는가. 한심한 사람. 자네 마누라랑 아이들만 불쌍하지. 무슨 면목으로 세상을 사나? 현실을 직시해. 교도관은 교도관의 삶을 살아야 한다구. 그것만이 살길이야. (반복)

위의 대사가 진행되는 동안 과거 교도관의 사진이 교차 편집되면서 음악과 함께 병치된다. 사진은 행복했던 시절에서 점차 불행해지는 과정들(결혼사진, 아기백일사진, 가족여행사진, 명예퇴직과 관련된 신문기사, 뉴스 등) 이어 다음의 교도관의 "가족자살 장면"이 영상으로 투사된다.

소 리　아이들 우는 소리, 장난감 돌아가는 소리. 장난감 인형의 노래 소리.

화 면　가족사진, 여기저기 흩어진 장난감. 너저분한 가전제품들, 여기저기 붙어 있는 붉은색 압류딱지, 명퇴당하는 교도관의 모습, 아울러 중첩되는 현대 직장 잃은 가장들의 처진 어깨가 영상으로 이어진다. 다시 교도관의 집 안, 가운데에 피자와 콜라가 놓여 있다.

교도관　여보, 미안해.

부 인　아뇨. 그래도 함께 할 수 있잖아요.

아이 1 엄마, 피자.

아이 2 엄마, 콜라.

부 인 (울며) 그래, 어서 먹자.

아이들 엄마, 왜 울어?

부 인 피자가 너무 맛있어서.

아이 2 맛있는데 왜 울어?

교도관 (울음을 참으며) 너무 맛있어도 사람은 우는 거야. (떨리는 손
으로 콜라를 아이들에게 내민다) 아파도 슬퍼도 기뻐도 행복
해도…….

아이 1 콜라는 몸에 안 좋다면서?

부 인 (울면서 아이들에게 콜라를 먹인다) 엄마랑 아빠랑 함께 먹으
니까 괜찮아. 우리 가족 모두 함께라면 뭐든 괜찮아.

교도관 (콜라를 마신다) 콜라 참 달다. (울면서) 당신에겐 미안해.

부 인 됐어요. 당신의 삶을 살았으면 그걸로 됐어요. 당신 최
선을 다했어요.

교도관 미안하다, 미안해.

부 인 이제 영원히 함께 있을 거잖아요. (한손에는 아이의 손을 한
손에는 교도관의 손을 잡는다)

교도관 (한손에는 아이의 손을 한손에는 부인의 손을 잡는다) 나는 그래도
나의 삶을 살았다. 나는 그래도 나의 삶을 살았다.
그…… 그래…….

약을 탄 콜라를 마시고 죽은 아이들과 부인.

여전히 노래를 부르고 있는 인형.

널브러져 있는 약병들, 깨져 있는 가족사진.

조금씩 움직이는 교도관의 손.

잡았던 아이와 부인의 손을 놓으며 꿈틀거린다.

4. 교도관과 죄수의 대립

모니터 / 스크린 : 미래 사회를 암시하는 고도로 발달된 빌딩의 모습

헐떡이는 소리가 들린다.

죄수가 달리기 하는 소리다.

조명 들어오면, 교도관 처진 어깨로 힘없이 등장한다.

죄수, 교도관 둘 다 얼굴에 피멍이 보인다.

교도관, 담배를 피워 문다.

죄　수　(창살로 다가와서) 맛있는 것 자네만 먹을 텐가?

교도관　…….

죄　수　(반응이 없자) 됐네. 핀 지 얼마나 됐다구. 관두겠네.

교도관　…….

죄　수　그래, 언제 벗나?

교도관　…….

죄　수　언제 벗냐구?

교도관　…….

죄　수　언. 제. 벗. 냐. 니. 까?

교도관 뭘?

죄 수 그 옷 말이야.

교도관 몰라, 오늘이 마지막이야.

죄 수 거 고소하니 잘 됐네. 어쩐지 어디서 깨 볶는 냄새가 나더라니. 공기하나 통하지 않는 이곳에서 말이야. 저 창문이 열렸나. 교도관! 어서 일어나서 확인해봐! 저 창문 말이야. 아까부터 고소한 냄새가 들어오고 있다구. 어서! 어서! 어서!

열 받은 교도관 일어나서 죄수를 덮친다.
티격태격, 마치 동성간의 섹스 체위를 보는 듯하다.
이번엔 교도관이 우위에 있다.

죄 수 그러게 왜 소장님 비위를 거스르냐구! 위대하신 우리 욕쟁이 소장님께!

교도관, 죄수를 한 대 치려다가 소심해져 자기 영역으로 돌아온다.

죄 수 그러게 교도관이 교도관의 기본 강령정도는 암기하고 있었어야지. 어떻게 감히 일개 교도관이 소장님의 비위를 거슬려! 교도관의 기본 강령! 교도관은 다음의 기본강령에 따라 반! 듯! 이! 근무하여야 한다. 하나, 교도관은 법령을 준수하고 상관의 직무상의 명령에 복종하며, 일사불란한 지휘체계와 엄정한 복무기강을 확립한다. 이봐! 제 1조가 명령복종, 일사불란, 지휘체계, 복무기강이라고. 자네는 아주 심하게 교도관의 기본 강령을 어긴 거라구! 그러니 벗는 게 당연하지. 암, 당연하구말

구. 둘.

교도관 ······.

죄　수 (혼자 신나) 둘, 교도관은 주어진 임무를 완수하기 위하여 사명감
과 긍지를 가지고 상관에 대한 존경과 부하에 대한 신애를 바
탕으로 한마음 한뜻으로 굳게 뭉쳐 모든 역량을 기울인다. 셋,
교도관은 창의와 노력으로써 과학적 교정기법을 개발하고 교
정행정의 능률을 향상한다. 넷, 교도관은 청렴결백하고 근면
성실한 복무자세를 지니고 직무수행의 결과에 대하여 책임을
진다. 다섯, 교도관은 풍부한 식견과 고매한 인격이 교정행정
발전의 원천임을 명심하고 인격도야에 부단한 노력을 다한다.
(웃으며) 그래, 그래. 역시 아직 죽지 않았군. 난 이 다섯째가 제
일 마음에 들어. 이보게. 어이! 지금 뭐하나! 내 얘기 듣고 있
나. 이! 보! 게! 무슨 사내자식이 그렇게 잘 삐치는지. 이! 보!
게! 알았어. 내가 잘못했네, 잘못했어.

교도관 ······ 뭐라고 했나?

죄　수 아니, 내가 잘못했다구. 나도 자네가 여길 떠나는 게 싫어. 나
도 자네 따라 여길 떠나고 싶다고.

교도관 그런 얘기 말게. 저 봐 벌써 저렇게 또 올라가잖나. (딩동, 엘리베
이터 층수 50층을 가리킨다) 저것 봐. 그새 올라간 층을 보라구. 자네
는 아마 저 남은 형량을 채우기도 전에 죽게 될 거야.

죄　수 그렇군. 또 늘었군. 하지만 이제 와서 그게 무슨 상관인가?

교도관 상관이 없다는 말인가? 그 안에서 답답하지도 않단 말이야? 정
말 걱정스럽군.

죄　수 난 자네가 더 걱정되는군.

교도관 내가? 자네 농담도 심하군. 이젠 정신이 어떻게 됐나?

죄　수　자네가 나랑 다를 게 뭐가 있나? 안 그래? 정신이 어떻게 된 건 자네라구. 예전에 자넨 목을 매달기까지 하지 않았었나. 그날 을 난 생생히 기억한다구. 난 이렇게 갇혀있고, 자넨 그 밖에 서 목을 매달고. 내가 모른 척 했지만, 다 보고 있었다고. 알기 나 해?

교도관　아무튼 자네보단 내가 더 자유롭네. 적어도 난, 내 마음대로 이 창문을 열 수 있으니 말이야. 자네가 그렇게 열기 원하는 이 창문 말이야.

죄　수　맞았어. 자넨 내가 그렇게 열기 원하는 저 창문을 마음만 열면 언제든지 열수 있지. 그럴 수 있는 열쇠가 자네한테 있으니 말 이야. 하지만 자넨 결코 저 창문을 열지 못해. 왜! 이 빌딩교도 소는 절대 창문을 못 열게 하니까! 그게 규칙이니까! 그게 강 령이니까! 그게 법이니까! 그게 국가니까! 그게 자네 임무니까! 자네는 이 잘난 빌딩교도소의 일개 전자 부속품이니까! 분명 한 건, 자네나 나나 지금 이 순간 감옥 안에 갇힌 똑같은 신세 라는 거야.

교도관　자넨, 자네 처지를 마치 내 처지처럼 얘기하는군. 그리고 무슨 말인지 알아듣지도 못할 말로 날 현혹하고 있어. 장난이 심한 게 아니라면 지금 당장 의사를 불러야겠어.

죄　수　그러지 않아도 올 걸세. 오늘이 내 정밀검진이 있는 날이니까 말이야.

교도관　그것 참 잘 됐군. 그래, 한번 기대해봐. 정신이상이면 감형될 지도 몰라. 아니면 병원에서 행복한 시간을 보내게 될지도 모 르지.

죄　수　중요한 건 그런 게 아니야. 어쨌거나 우린 감시받고 통제당하

는 한낱 인간일 뿐이라는 거야. 거대한 시스템 아래에서 벗어
날 수가 없는 거지.

모니터에 여자 등장.

여 자 (모니터) 선배님.

교도관 어, 그래 어서와.

여 자 (모니터) 오늘이 교육일이죠?

교도관 그래 맞아. 여기 이 잘생기고 똑똑해서 제 잘난 척을 밥 먹듯
하는 놈이 자네를 이렇게 기다리고 계셨네.

여 자 (무대로 등장하며) 이거 영광인데요. 저를 다 기다리셨다니.

교도관 그럼, 가네. (나가다가 여자에게) 아, 저 친구 잘 좀 교육해 봐. 힘들
겠지만 말이야 아, 그리고 혹시 저놈이 창문을 열어달라고 하
면 그 손으로 있는 힘껏 얼굴을 후려갈기게. 그럼 잠잠해질 거
야. 그럼, 수고해. (퇴장)

죄수, 욕조 위로 올라가서 다시 날갯짓을 한다.
잠시 날갯짓을 멈추고 욕조 아래를 바라본다.
그리고 달리기를 시작한다.
물끄러미 바라보는 여 교도관.

5. 죄수

죄수를 보며 야릇한 미소를 보내던 여자, 죄수에게 다가간다.

여자, 죄수를 욕조 안으로 밀어 넣고 씻겨주려 한다.

죄수, 욕조 안으로 들어가지 않는다.

죄　수　씻은 지 얼마 안 됐어요.

여　자　그래도 운동을 했으면 또 씻어야지요.

죄　수　그 때문이 아니라.

여　자　에이, 다 알면서 뭘 그래요. 난 깨끗한 상태에서 하는 게 제일 좋더라. (키스한다, 뿌리치는 죄수) 쓸데없이 혼자서 하는 운동보다는 함께 하면서 흘리는 땀이 진짜 땀이거든요. 난 그런 땀이 제일 좋아요. (엉겨 붙으려는 여자, 밀치는 죄수)

죄　수　오늘은 관두죠.

여　자　그건 내가 정하는 거죠. (유혹하는 여자)

여　자　아저씨 몸은 나이답지 않아서 좋아요.

죄　수　…….

여　자　아저씨는 제가 싫으세요? (흥분하는 여자)

죄　수　…….

여　자　한두 번도 아니면서 부끄러워하는 것도 아니고 뭐하는 거예요?

죄　수　그만 좀 해요. (여자를 밀친다)

여　자　……. (환기) 근데 참 안 됐죠?

죄　수　뭐가요?

여 자 몰라서 물으세요? 선배님 말이에요. 가족동반자살……. 윽! 생각만 해도 끔찍해요.

죄 수 난 또…….

여 자 아니, 아무렇지도 않아요?

죄 수 흔한 일이죠. 독한 맘먹어도 살까 말까 한데.

여 자 그나저나 아저씨는 왜 형량이 계속 늘고 있어요?(사이) 원래는 무슨 죄명이었어요?

죄 수 얘기 안 했나요?

여 자 몰라요. 전 들어도 금방 잊어버리거든요. 얘기 안 해 주실 거예요?(다시 유혹)

죄 수 해주죠. 그러니까 시작은, 주정차 위반이에요.

여 자 주정차 위반?

죄 수 벌금인지 과태룐지 내라고 하더군요. 그래서 사정을 했죠. 그랬더니 아예 견인을 하는 거예요. 그래서…….

여 자 그래서요?

죄 수 참았죠. 별 수 있나요. 근데, 견인료에다 보관료까지 내고 나니까 과태료 낼 돈이 없는 거예요. 입에 풀칠하기도 힘든데……. 그러니까 갑자기 머리가 획 돌면서 뚜껑이 확 열리는 거예요.

여 자 그래서요?

죄 수 너무 화가 나고 억울한 거예요. 그래서 술 먹고 경찰서로 갔어요. 가서 따졌어요.

여 자 그래서요?

죄 수 근데 경찰이 느닷없이 공무집행 방해라고 하면서, 갑자기 음주측정을 하는 거예요. 경찰서 오는 길에 운전하지 않았냐면

서 말이에요. 그러고는 엄청나게 벌금을 때리고 면허까지 취소시키는 거예요. 내가 할 수 있는 일은 운전밖에 없는데 말이에요

여 자 …….

죄 수 그래도 난, 열심히 일했어요. 나 아니면 우리 가족 굶어 죽을 형편이었으니까. 그러다 무면허 운전으로 딱!

여 자 네?

죄 수 할 줄 아는 건 운전밖에 없었어요. 그것밖에 없었다구요. 그러다 무면허 운전으로 딱! 급한 마음에 카드며 사채며…… 나중엔 빚이 눈덩이가 되더군요. 아 정말 어쩔 수 없었어요. 벗어날 수 없었다구요. 난 정말 최선을 다했어요. 발버둥치며 안 해 본 일 없다구요……. (사이) 그러다 결국 이렇게 몸으로 때우는 방법밖에 없었어요. (여자를 격렬하게 뒤에서 안는다)

여 자 (웃으며) 아! 몸으로 때우는 방법이요?

죄 수 그래요. 가진 게 없는 놈은 몸으로 때우는 방법이 최선이지요.

여 자 아저씨, 오랜만에 맘에 드네. 진작 좀 몸으로 때우지.

죄 수 (여자를 뒤로 돌려 엎드리게 한 다음에 강간하는 형태를 취하며 강하게 몰아붙인다) 그래, 어차피 없는 놈, 가진 건 이 몸뚱아리 하나밖에 더 있겠어!

여 자 아니, 아저씨 왜 이래요?

죄 수 몰라서 물어? 지금 몸으로 때우고 있는 중이라구. 가진 것 없어서……. 그래, 돈! 돈! 돈! 돈 때문에 나는 교도소에 처박히고, 우리집은 아주 박살났다. (여자를 강간하듯 계속 몰아붙이면서) 알아? 완전박살. 마누라년은 저 혼자 살아보겠다고 가출하고, 우리 어머니, 약 한 번 제대로 못 써보고 죽어있더라. 돈! 돈! 돈!

돈 때문에 나는 교도소에 처박히고, 핏덩이 같은 우리 새끼, 굶어 뒈졌는지, 어디 갔다 팔렸는지, 생사도 모른다. 알아? 나는 우리새끼가 살았는지 죽었는지도 모른다고. 알아? 그걸 네가 아냐고? (광폭하게) 좋아! 아주 좋다구! 다 좋아! 다 이해한다구! 나 같이 못 배우고, 보잘것없는 놈쯤이야 어떻게 되든 상관없다는 것 아니야! 그래 관심 꺼! 잘나고 똑똑한 너네끼리 잘 살아봐! 잘 살아 보라구! 나 같이 좆같은 놈, 나 같이 쓰레기 같은 놈, 나 같이 무식한 놈 신경 쓸 수 없다 이거 아니야! 귀찮다 이거 아니야! 조용히 짱 박혀라 이거 아니야! 안 그래 교도관! 안 그래 교도관! 안 그래 교도관! 안 그래 이 씹할 년아. (사정하며 미친 듯이 웃어댄다, 여자, 처음엔 황홀해 하다가, 거칠게 몰아치는 죄수 때문에 고통스러워한다. 일종의 폭행이다)

여 자 (괴로워하며 남자에게서 벗어난다)

죄 수 저 창문 좀 열어줄래? 맑은 공기가 필요해.

여 자 (자신의 손을 바라보더니 남자의 뺨을 후려갈긴다)

6. 서툰 날갯짓 : 교도관과 죄수

모니터 / 스크린 : 죄수가 달리기 하는 장면, 욕조에서 비상을 꿈꾸는 장면이 반복 재생.

무대 한쪽에 의자가 놓여있고 그 앞에 교도관이 힘없이 서 있다.

교도관, 목매달 줄을 바라본다.

의자 위에 올라가 줄을 잡아 목에 건다.

고개를 숙이고 바닥을 바라보던 교도관은 서서히 고개를 들어 객석을 바라본다.

조명이 교도관의 얼굴에 포커스를 맞춘다.

교도관의 굳은 표정과 함께 조명이 암전된다.

곧이어 의자가 넘어지는 요란한 소리가 들린다.

암전.

엘리베이터 층수 표시기가 올라간다. 51, 58, 68, 79, 100, 딩동! 무대 밝아진다.

7. 동행 : 자유를 얻다

스틸로 통일된 바닥. 천장에 거울 조각들이 여러 개 매달려 있다.

교도관 자네는 나만 따라 다니나?

죄 수 그럴 리가 있나. 나 때문에 자네가 따라 왔겠지.

교도관 어쨌든 경치 좋지 않나?

죄 수 …….

교도관 저길 봐! 저기. 저기 유람선 보이나? 저 큰 유람선 말이야. 저 안에 탄 사람들은 얼마나 행복할까? (사이) 나도 언젠가는 저 유람선을 타 볼 수 있겠지.

죄 수 글쎄……. (사이) 차라리 저 창문이 없었더라면 이보다 더 좋았을 뻔했어. 열지도 않을 창문을 왜 만들었는지…….

교도관 무슨 소리야?

죄 수 그랬다면 바깥세상을 좀 더 빨리 잊을 수 있었을 테니까. 그랬다면 차라리 희망 따윈 품지도 않았을 테니까. 그랬다면 날고 싶다는 생각 따위는 하지 않았을 테니까.

교도관 무슨 뚱딴지같은 소리야? 이렇게 빌딩교도소를 만든 건 다 죄수들의 인권을 보호하기 위한 거라구. 자네도 알잖아.

죄 수 그래, 명목상으론 죄수들의 인권을 옹호하기 위한 것이지. 하지만 생각해 봤나?(사이) 저 모니터! 저 그림은 언제나 아름다운 하늘, 산, 구름, 강, 유람선, 한가로운 공원……. 언제나 아름다운 광경만 보여주지. 그래 좋아, 좋다구! 하지만 저건 진짜 모습이 아니잖아. 우리 눈으로 볼 수 있는 진짜가 아니잖아.

긴 침묵.

교도관 그래 자네 말이 맞아, 난 언제나 이 빌딩 교도소가 보여주는 세상만 바라보고 있었군. 그게 마치 진짜인 것처럼……. (말없이 담배를 꺼낸다) 필 텐가?(죄수에게 담배를 건네 불을 붙여주고 자신도 불을 붙인다)

죄 수 그래 아직도 우리가 다르다고 생각하나? 아직도 자넨 창살 밖에서 나를 지켜보고 나는 창살 안에 갇혀있다고만 생각하나?

교도관 (잠시 멍하게 있다)

죄 수 왜 그래?

교도관 자네 말이 맞아. 내가 창살 안에 갇혀있군. 다시 보니 자넨 창살 밖에서 그처럼 자유로운데 말이야. 내가 갇혀 있었어.

죄 수 비꼬는 건가?

교도관 그렇게 보이나?

죄　수 아니.

교도관 근데 자네 표정이 왜 그렇게 심각한가?

죄　수 자네가 이렇게 말한 건 처음인 것 같아서 말이야.

교도관 세월이 흘렀잖아. (미소)

죄　수 (교도관의 미소를 보며) 정말 철학자가 된 게 틀림없군.

교도관 자넨 그 밖에서 자유롭나?

죄　수 자넨 내가 밖에 있다고 생각하나?

교도관 아니란 말인가?

죄　수 자네가 창살 안으로 들어왔을 뿐이야. 그리고 나도 사실은 여
　　　전히 창살 안에 있을 뿐이고.

교도관 하긴, 이렇게 갇힌 사람들끼리 서로 갇힌 모습만 보고 있었군.

죄　수 이제 준비됐나?

교도관 그래, 이제 가면 다시 볼 수 없겠군.

죄　수 글쎄 혹시 모르지 천국에서 볼 수 있을지.

교도관 자넨 천국에 갈 것 같은가?

죄　수 천국이 아니면 어떤가?

교도관 그래, 어디든 여기보다 낫겠지.

죄　수 (사이) 이제 가세. 우리도 진짜 바람을 좀 쐬야 하지 않겠나?

교도관 100층이라 바람이 심한데. 괜찮겠지.

죄　수 아니, 100층이라 더 시원할 거야.

교도관 (서서히 걸어가서 창문을 연다) 아, 정말 시원하군.

죄　수 자네 날 수 있나?

교도관 날개가 없는 걸.

죄　수 내 날개를 빌려줄까? 난 오랫동안 연습을 해서 날 수 있을 거

야. 오늘따라 자신감이 생기는군.

교도관 정말 날 수 있을까?

죄　수 믿지 못하겠나?

교도관 (환한 웃음을 짓는다) 아니.

죄　수 자, 이제 함께 날아가는 거야. 천국으로 아니면 다른 낯선 곳
으로라도…….

8. 정신병원

모니터 : 오락프로와 뉴스프로가 각각 2대의 텔레비전에서 나오고 있다. 오락프
로에서는 패널들의 농담과 방청객들의 웃음소리가 요란하고, 뉴스프로에서는 일
상의 뉴스를 보도하고 있다.

무대 다시 밝으면, 평범한 병실이 눈에 들어온다.

왼쪽 앞과 오른쪽 뒤에 똑같은 침대와 의자가 하나씩 놓여있다.

오른쪽에 있는 창문은 활짝 열려있다.

그 창문을 통해 따스한 햇살이 들어오고 있다.

바람 한 점 없이 고요하다.

남자와 여자, 흰 가운을 입고 등장한다.

남　자 (무대를 둘러보며) 어떻게 된 겁니까? (사이) 두 사람 어디 갔습니까?

여　자　글쎄요. 저도 잘 모르겠는데요.

남　자　아니, 담당이 모른다니 말이 됩니까? 도대체 관리를 어떻게 하는 겁니까? 어째, 이 두 분 함께 병실 쓰게 하는 게 불안하다 했는데…….

여　자　그래서 더 신경 쓰고 있었는데요.

남　자　신경 쓴 게 이겁니까? 그리고 날도 추운데 저렇게 창문을 활짝 열어놓으면 어떡하자는 겁니까? 만일에 무슨 사고라도 생기면 책임지시겠어요?

여　자　죄송합니다.

남　자　요즘 부쩍 정신착란증세가 심해진 것 같던데 더 신경을 쓰세요.

여　자　예, 알겠습니다. 주의하겠습니다.

남　자　기댈 곳도 없는 영감들 이렇게 국가에서 모두 책임져주면 고마운 걸 알아야지 말이야. 싫다는 사람은 아예 처음부터 머리를 검사해서 격리해야 한다니까. 안 그래요?

여　자　아, 네.

남　자　갈수록 세상이 어떻게 돌아가는 건지……. (주위를 둘러보다가 100이라고 표시된 시계를 발견한다) 저것 좀 봐요. 저게 뭡니까? 일공공? 아니, 지금이 한 시라니. 지금이 새벽 한 십니까? 이건 시계도 하나 제대로 안 맞는군요. (퇴장)

여　자　정말 세상 우울하게 사시는군. 그냥 해피하게 쿨하게 생각해야지. (창문을 닫으며) 근데, 누가 창문을 열어놓은 거야? (창밖을 보며) 날씨 좋다. 이렇게 좋은 날 이게 뭐람. 그나저나, 두 분은 어딜 가신 거야?

9. 에필로그 : 비상, 나비되어 날다

스크린 : 화재로 다 타버린 상가건물, 상인들의 울부짖음 등 현실을 반영하는 영상 투사.

천국보다 더 평화롭고, 더 자유롭고, 더 아름다운 곳.
그곳은 아마 우리가 볼 수도, 생각할 수도, 느낄 수도,
상상조차도 할 수 없을 만큼
평화롭고, 자유롭고, 아름다운 곳일 것이다.
너무나 이상적이라 상상조차 할 수 없는 그곳.

가본 적 없고 꿈꿔본 적 없고 느껴본 적 없는 그곳
그래서 그곳은 우리에게 영원히 낯선 곳이다.

그러나 인간이라면 한번쯤 아니, 언제나 꿈꾸는 그곳.

그곳에서 교도관과 죄수, 나비 되어 있다.
그들의 모습은 한 없이 자유롭고, 여유롭고, 행복해 보인다.

그들의 모습.
그것은 극한의 자유를 맛보는 순수한 인간의 참 모습이다.

— 막.

동화세탁소

등장인물

광수 (남, 금수세탁소 주인)
진석 (남, 광수의 아들)
안젤라 (여, 젊은 창녀)
동민 (남, 사창가 건달)
난화 (여, 늙은 창녀)
로망스 (여, 로망스 포주)
수정 (여, 로망스의 딸)
진주 (여, 수정의 미친 동생)
보스 (남, 노가다파 두목)
곡괭이 (남, 보스의 부하)
리어카 (남, 보스의 부하)
김 반장 (남, 40대 중반)
이 형사 (남, 30대 중반)
박 순경 (남, 30대 중반)
정식 (남, 환경미화원, 정수의 쌍둥이 형)
정수 (남, 우편배달부, 정식의 쌍둥이 동생)
취객 (여, 40대 초반)
행인 (남, 30대 중반)

프롤로그

무대 어두운 상태에서 진석과 안젤라의 목소리만 들린다.

진석 잘 좀 해봐!

안젤라 하고 있잖아. 그만 좀 보채!

진석 그것밖에 못 해?

안젤라 더 못하겠다. 힘들어서.

진석 다시 한 번만 빨아봐. 자.

안젤라 그만하면 안 돼?

진석 그거 빨고 힘들어? 많이 해봤다면서?

안젤라 그게 생각처럼 안 되네.

진석 그러지 말고 다시 잘 해봐.

안젤라 누가 보면 어떡해?

진석 별 걱정 다 하네. 아무도 없어. 그리고 또 보면 어때. 누군 이거 안 하고 사나.

안젤라 그래도.

진석 알았다 알았어. 관둬라. 관둬.

안젤라 왜 이런 건 시키고 그래? 이게 그렇게 좋아?

진석 그래, 난 이게 좋아. 사람들도 다 좋아할 걸. 물어볼까?

안젤라 빨아주니까 좋아하는 거지. 빠는 사람은 힘들어.

갑자기 무대가 밝아진다.

안젤라 (셔츠를 펼쳐들며) 자, 이 정도면 깨끗하지?

진 석 아직 멀었어. 그게 빠는 거야?

안젤라 남자가 빨래 잘하는 게 자랑이야? 뭐, 이 정도면 깨끗하기만 하구만.

진 석 됐다. 가라. (셔츠를 뺏어든다)

안젤라 화났구나.

진석 내가 이런 걸로 화를 왜 내.

안젤라 치, 말만? 솔직히 세탁기 돌리면 다 똑같지 뭐. 요즘 빨래 세탁기가 하지 사람이 해?

진 석 그래도 이런 건 직접 손빨래로 해야 하는 거야.

안젤라 빨래박사 같은 말씀이네.

진 석 그럼. 이 똑똑한 머리로 하기에는 너무 쉬운 일이기는 하지만 뭐 그런대로 할 만해. 세탁할 때 보면 리듬도 있고 박자도 있어. 난 요란하지 않은 뭐랄까 그 자연스러운 느낌이 좋아.

안젤라 그럼 실력 한번 보여줘 봐.

진 석 그래, 그동안 갈고 닦은 실력을 보여주지. (비장한 목소리로) 3대째 내려오는 세탁명가의 명성이 헛되지 않게. 자, 빨 것을 가져와요. 누구도 흉내내지 못할 만큼 빨아주리. (무협영화의 무사처럼 몸짓을 하면 추풍낙엽처럼 빨래들이 다림질 된 상태로 멋있게 날린다)

안젤라 (객석을 보며) 저기 빨랫감 많이 있네. 맘껏 골라봐.

진 석 좋았어. (객석으로 뛰어들어) 자, 저한테 세탁 맡기실 분 계세요?

안젤라 걱정 마세요. 아직 배우는 중이니까 돈은 받지 않을게요.

진 석 자, 세탁비 걱정하지 말고 맡겨보세요. 초보세탁이라고 무시하지 마세요. 빨 건 다 빨 줄 아니까요.

안젤라 (객석으로 뛰어들며 진석에게) 그 옷 받지 마! 세상에나! 찌든 때가 장

난이 아니네. 어디서 미리 얘기 듣고 오셨어요? 오늘 맘먹고 공짜 세탁하러 오신 모양이야. 하긴 택시 타고 오셨더라도 그 옷 세탁비는 충분히 빠지겠네요. 그나마 다행이죠. 여기가 세탁소가 아니라 목욕탕이었으면 오늘 여기 물난리 났겠지요.

진 석 (안젤라를 쳐다보며) 진정한 목욕관리사가 때가 많은 사람을 차별하지 않듯이 진정한 세탁사는 세탁물을 가리지 않는 거야. 아무리 더러운 옷이라도…… (안젤라가 관객의 옷을 진석의 얼굴에 들이민다) 아니, 내가 잘못 생각했나봐. (황급히 자리를 옮긴다)

안젤라 자, 혹시 부인이 봐서는 안 될 루즈 같은 게 묻은 셔츠를 입고 계신 분 계세요? 그분 오늘 특별히 (세탁을 해줄 것처럼 다가가서) 집에 가시면 혼나겠네요. 어떡해? (놀리며 돌아선다)

진 석 (관객의 옷을 받아들고 무대에 올라 뒤를 돌아보며) 참, 이 옷 맡기신 분 어떻게 찾죠? 이름을 안 적었네요. 초보니까 양해바랍니다.

안젤라 (무대에 올라 진석이 들고 있는 옷의 냄새를 맡으며) 아, 냄새. 이 정도면 어디 숨어 있어도 찾을 수 있어.

진 석 (옷에 코를 갖다대었다 떼며) 당장 소독부터 해야겠는데. (안젤라를 보며) 그거 어디 있지?

안젤라 아, 뿌려서 냄새 없애는 거? 여기 있어. 옷을 너무 안 빨아 입어서 불쾌한 냄새가 날 때는 (코를 막으며) 아, 냄새. (때리는 시늉을 하며) 확 팻쁘리지. 알지요? 깨끗하게 빨자구요.

진 석 자, 시작할까? (안젤라와 함께 카운트한다) 하나, 둘, 셋!

진석과 안젤라, 빨래판을 밀고 두드리며 박자를 맞추면 경쾌한 음악 흐른다. 음악이 빨라지면 강한 비트와 함께 스팀이 치솟고 빨래들 나부낀다. 음악이 점점 더 빨라지면 허수아비 형태의 빨래들도 옷걸이에 걸린 채 춤춘다. 빨래들과 춤추

고 있는 진석과 안젤라. 조명은 무도회장처럼 번쩍이고 빨래들은 형광조명을 받아 더욱 하얗게 빛난다. 현란한 조명, 세탁기 안의 빨래처럼 돌아가고 있다. 그러다 갑자기 멈추는 조명과 음악. 춤추던 빨래들도 나풀거리며 동작을 멈춘다. 진석과 안젤라는 어느새 퇴장하고 없다. 잠시 정적 후 무대 암전.

제1장 ————

가요 "비 내리는 고모령" 이 세탁소 안을 구슬프게 감싸 안고 있다. 광수, 노래 박자에 맞춰 조금은 느리지만 숙련된 모습으로 다림질을 하고 있다. 가게 맞은편에는 노숙자 차림의 이 형사, 모자를 눌러쓴 채 앉아있다. 그 양 옆으로 곡괭이와 리어카가 폼을 잡고 서 있다. 가게 안 소파에는 속옷차림의 박순경과 보스가 앉아있다. 두 남자는 광수가 건넨 촌스러운 운동복으로 갈아입고 서로를 어색하게 바라본다.

박순경 (광수에게) 얼마나 걸립니까? 좀 바빠서요.

광 수 좀만 기다려주세요.

보 스 (말없이 광수를 쳐다본다)

광 수 손님도 좀만 기다려주세요. 급하다고 대충할 수는 없으니까요.

보 스 근데 이런 옷을 입고 있자니 체면이 좀 말이 아니군. (헛기침하며) 직업상 체면도 있고 한데.

박순경 (어색하게 말을 건넨다) 네, 좀 그렇죠? 저도 영 체면이 안 서네요. 이렇게 있자니.

보 스 아직 우리 구역도 아닌데 있자니 좀 그렇군⋯⋯요. (박 순경 눈치를 보고 어색하게 존댓말 한다) 아직 구역정리도 안 되고 해서.

박순경 그러십니까? 그러면 혹시 하시는 일이?

보 스 저요?

박순경 네, 저야 저기 길 건너를 기점으로 해서 사거리까지 담당합니다만.

보 스 아, 안 그래도 얘기는 들었소. 이쪽 관할이 확실히 정해지지 않아서 좀 그렇다고⋯⋯. (말끝을 흐린다) 그래도 같은 조직계통끼리 우리 잘 좀 해봅시다. 어디까지나 평화적으루다. 적당히 나눠먹어야지 아니면 탈이 나니까. 안 그렇소? 자, 언제 다시 부딪치게 될지는 모르지만 같은 일을 하는 사람인데 악수나 합시다. (어깨에 힘을 주며 악수를 청한다)

박순경 그래야죠. 처음 뵙는데 말이 시원하게 통하네요. (악수하며) 관할은 다르지만 암튼 평화적으로 해야죠. 그렇게 속 시원히 털어놓으니까 좋습니다. 적당히 나눠서 먹어야죠.

광 수 자, 다 됐습니다. 갈아입으시죠.

두 남자, 반대방향으로 가서 옷을 갈아입고 나타난다.

보스, 박순경의 제복 입은 모습을 보고는 표정이 굳어진다.

박순경, 보스의 몸에 있는 문신을 보고 할 말을 잃는다.

두 남자, 아무런 말도 하지 않은 채 난감한 표정을 지으며 세탁소 밖으로 나온다.

곡괭이와 리어카, 보스에게 달려가 인사를 하고는 호위하며 박순경과 반대방향으로 사라진다. 광수, 그들의 모습을 아무렇지도 않은 듯이 바라보다가 다림질을

시작하면 멀리서 오토바이 소리 들려온다. 세탁소 앞에서 정지하는 소리 들리고 진석이 세탁바구니를 들고 세탁소 안으로 들어온다.

진 석 (세탁바구니를 내려놓으며) 세탁소 물건 다 가져가도 모르겠네요. (광수가 아무런 반응을 보이지 않자 큰 목소리로 부른다) 아버지!

광 수 (더욱 열심히 다림질을 할 뿐이다)

진 석 하여튼 다림질만 하시면……. 그 옷 입다가 손 베겠어요. 그럼 약값 물어줘야 한다구요. 고생하고 돈 물어주고 억울하잖아요.

광 수 (옷을 들어 옷걸이에 걸며) 이젠 아주 별 걱정을 다하는구나. 그런 걱정할 시간 있거든 이제 그만 가서 네 공부나 해.

진 석 왜요. 전 이 일이 괜찮은데요.

광 수 남의 옷 빠는 게 뭐가 괜찮아?

진 석 그러시는 아버지는요?

광 수 별 시덥지 않은 소릴 다 듣네. 내가 너하고 같냐?

진 석 다를 건 뭐 있어요. 할아버지나 아버지나 저나 다 이 일을 하게 타고났다니까요.

광 수 타고나? 정신 나간 놈.

진 석 그런 걸 두고 운명이라고 한다구요. 운명.

광 수 그럼 운명을 바꿔. 그것도 노력하면 다 바꿀 수 있다 그러더라.

진 석 바꿔서 뭐하게요? 그냥 운명대로 살죠.

광 수 이런 정신 나간 놈. 젊은 놈이 할 만한 걸 해야지. 나야 먹고살려고 어쩔 수 없이 한다지만 너까지 그럴 필요는 없어. 넉넉하진 않지만 너하고 나 단둘이 사는 데는 아무 걱정 없다. 근데

멀쩡한 놈이 왜 이러고 있어? 너 대학 입학할 때 생각해 봐.

정　수 (세탁소로 들어서며) 아, 그때 엄청났었지. 온 동네가 축제였지. 동네사람들이 골목길하고 세탁소 앞에 붙여줬잖아. 현수막이 두 개나 걸렸지. 우리나라에서 제일 좋은 대학에 수석으로 입학했다고 동네사람들 잔치까지 하고 말이야.

세 사람, 옛 기억에 젖어들면 무대 뒤로 "경축 서울대 법학과 수석합격"이라는 현수막이 보인다. 사람들 몰려나와 광수에게 악수를 건네고 무대 시끌벅적해진다.

로망스 말은 똑바로 하라고. 내가 저 밑에 사거리에도 현수막 걸었다 카이. 현수막 걸린 게 전부 세 개야. 세 개. (진석의 어깨를 토닥이며) 개천에서 용 난다는 말이 딱 맞네. 정말 장하데이. 야, 수정아 너 결혼하려거든 진석이 같은 사람하고 해야 돼. 알았어? 자, 마시소. 오늘 주인공은 내가 아니지만 한턱 쏜다. 혹시 아나. 이렇게 똑똑한 청년이 내 사위가 될지 말이야.

수　정 (싱글벙글 웃는다) 나, 저 오빠 점찍었어.

로망스 그래, 찍어라. 도끼는 내가 만들어 줄꾸마.

박순경 (진석에게 인사하며) 진석아, 앞으로 잘 좀 봐주라. 아니지, 검사님 잘 좀 부탁드립니다.

동　민 (똘마니들에게) 저기 세워. (곡괭이와 리어카, 화환을 세운다) 형님께서 보내주신 거다. 아무쪼록 사회정의를 실천해주기 바란다.

난　화 깡패가 무슨 사회정의? (화환에 적힌 글씨를 보며) 무식하게 이름도 노가다파네.

곡괭이 이걸 확 찍어버려?

동 민 야, 곡괭이 오늘 잔칫날이다. 딴 거 찍을 생각 말고 사진이나 찍어라.

곡괭이 예, 수금포 형님. (사진기를 들고) 찍습니다. 하나, 둘, 셋 하면…….

로망스 '세탁' 하고 외칩시다. 세탁소에서 용 났으니까. 알았지요? 자, 하나, 둘, 셋.

모두들 '세탁' 이라고 외칠 때 사진기 플래시 터진다. 정수, 추억에서 빠져나오면 동네 사람들은 모두 사라져 있는데 진주만 남아있다. 진주, 이 형사 옆에 가서 신기한 듯 바라본다. 이 형사, 진주에게 저리 가라고 손짓한다.

정 수 근데 너 지금 이러고 있는 거 보면 동네 사람들이 욕해.

진 석 욕먹어도 할 수 없어요. 어차피 이게 다 아버지 때문이니까 운명이 아니라 숙명인가 보죠.

정 수 운명이니 숙명이니 이런 소리 다 집어치우고 아버지 말씀 듣고 복학준비나 해. 그러니까 짬짬이 공부도 하고. 군대 있는 동안 다 까먹진 않았냐?

진 석 까먹을 게 어딨어요. 얼마나 다녔다고. 군대라는 게 얼마나 웃겨요. 집이 세탁소라니까 다림질하래요. 군대 있는 동안 세탁이니 수선이니 매일같이 한 일이 이거였으니까 뭐 생각해 보면 이것도 제 전공이죠. 군대 제 전공이라구요. 군대도 일종의 대학이잖아요.

광 수 쓸데없는 소리. 지금은 네가 복학하기 싫고 공부하기 싫겠지만 좀 있으면 안 그럴걸. 여기서 죽치지 말고 복학해. 머리 복잡하면 좀 쉬었다가 복학하면 되잖아. 어차피 너 여기 있어봤

자 얼마 못 버텨. 그러니까 시간 낭비하지 말고 네 자리로 돌아가. 알았지?

진 석 제 자리요? 그랬다가 나이 들어서 다시 돌아오면 어떡하죠? 아버지처럼요. 여기가 제 자리일 수도 있잖아요.

광 수 이놈아, 몇 번을 말해. 나야 먹고살기 위해서라니까. 이 일이 싫었지만 어쩔 수 없었다구.

진 석 (방백) 이 일이 싫었던 게 아니라 할아버지가 싫으셨던 거겠죠. (광수에게) 여전히 이 일이 싫으세요? 아직도 이 일이 싫으시냐구요.

광 수 (말없이 생각에 잠긴다)

정 수 (둘 사이에서 난감해 한다) 이거 참, 내가 괜히 눈치 없이 들어와서 말이야.

진 석 (세탁바구니에서 빨래들을 꺼낸다) 앞으론 이게 엄청나게 귀한 기술이 될 거예요. 남들이 안 하는 걸 해야죠. (사이) 전 공부하는 기계가 아니라구요.

광 수 그래? 그거였어? 네가 지금 이러고 있는 게 그런 거였구나. 여기가 너 대피소냐?

진 석 어때요. 그럴 수도 있죠. 아버지가 자식 대피소 되어주는 게 그렇게 못마땅하세요?

정 수 흥분들 하지 말라구. 부자지간에 오늘 맘 상하게 왜 그래.

광 수 (세탁바구니를 뺏으며) 알았다. 지금 당장 뭘 하는 게 싫으면 그냥 가서 쉬어.

진 석 저라도 안 하면 우리 금수세탁소 당장 문 닫을지도 모르잖아요. 굶주린 금수가 되는 거라구요.

광 수 사람이야 구하면 돼.

진　석　요즘 누가 이런 데 와서 기술 배운답시고 배달하고 그러겠어
　　　요? 그냥 월풀 빨래방 같은 거나 하겠죠. 벌써 동네에 몇 개나
　　　생긴 지 아세요. 전부 자동화 돼서 버튼만 누르면 다 세탁이
　　　되는 세상이라구요.

정　수　그건 진석이 말이 백 번 옳지.

광　수　그러면 배달은 안 하면 돼.

진　석　배달을 안 한다구요? 요즘이 어떤 세상인데 배달을 안 해요.
　　　찾아오는 손님 가지고는 손익분기점도 못 맞춘다구요.

광　수　걱정마라. 그래도 밥은 안 굶는다.

정　수　그건 그래. 단 한번이라도 필요한 사람이 있다면 그걸로 된 거
　　　야. 나만 해도 그렇다구. 솔직히 요즘 누가 편지 보내고 하냐.
　　　(가방을 보이며) 이거 거의가 광고지야. 그 다음이 각종 청구서고.
　　　진짜 편지는 얼마 안 돼. 다들 핸드폰 들고 직접 통화하니까
　　　말이야. 그나마 이메일이라도 주고받는 건 인간적인 거야. 얼
　　　마 안 되는 진짜 편지를 배달하자고 이렇게 일을 하는 사람이
　　　얼마나 많은데. 다 그만한 이유가 있어.

진　석　그렇다고 금수 같은 인간들을 세탁할 수 있는 특별한 능력이
　　　있는 것도 아니잖아요.

광　수　있을 수도 있지. 그야 모를 일 아니냐.

진　석　(웃으며) 그래서 제가 이 일을 하려구요.

광　수　그런 마음도 시간이 지나면 변하지 않겠냐? (방백) 네가 엄마 때
　　　문에 이렇게 방황하는 거 내가 모르겠냐.

진　석　글쎄 잘 모르겠어요. (세탁바구니를 뺏어들고 세탁물을 분류하기 시작한
　　　다)

광　수　(옅은 미소를 지으며) 알았다. (웃으며) 그래, 네가 알아서 잘 하겠지.

한동안 입에 오바로끄 칠 테니까 빨리 마음을 잡아봐.

정　수　오바로끄 일본식이라니까.

광　수　그게 하루아침에 되냐? 맨날 벤또에 와라바시에 다꽝 하다가 도시락 젓가락 단무지 이게 쉽냐?

정　수　자네도 버릴 건 버리고 바꿀 건 바꿔야지.

광　수　허긴.

진　석　이런 분위기 처지는 음악부터 바꿔야죠. ('비 내리는 고모령'에서 이정현의 '바꿔'로 음악을 바꾼다. 노래를 따라 부르며) 바꿔! 바꿔! 세상을 다 바꿔! 바꿔!

진주는 음악을 따라 춤추고 이 형사는 뭔가 적으며 세탁소 안을 바라본다.

광　수　음악 다시 못 바꾸냐?

진　석　분위기가 처지니까 아버지 다림질도 느린 거라구요.

광　수　네가 날 가르치려 드냐? 다림질은 시간이 문제가 아니라 정성이야. 하여튼 요즘 다들 제정신이 아니라니까.

진　석　아버지 흘러간 건 좀 잊고 이제 유행을 따르자구요.

광　수　이 녀석아, 너도 지난 건 좀 잊어버려. 이 노래도 유행 지난 지가 언젠데. 아예 끄자. 정신 사납다. (음악을 끈다)

음악이 꺼질 때 안젤라가 진주를 찾으러 나타난다. 진주, 안젤라 주위를 돌며 좋아한다.

진　석　암튼 아버지 다림질 노래는 가사가 맘에 안 든다구요. 어머니라는 말 안 나오는 노래 들으세요. 아버지야 할머니 손을 놓고

돌아섰을지 모르겠지만 전 아니라구요. 어머니가 제 손을 낳

잖아요. (세탁이 다 된 옷들을 들고 나가며) 갔다 올게요. (안젤라와 눈빛이

마주친다. 잠시 바라보다가 반대편으로 사라진다)

광　수　(길게 한숨을 내쉰다)

정　수　진석이 아직 어머니 소식 모르지?

광　수　(고개를 끄덕인다)

정　수　말해줄 때도 되지 않았나? 그러다가 무슨 일이라도 생기면 어

떡하려구. 평생 한이 될 수도 있어. (세탁소 밖을 바라보다가) 저 아

가씨는 누군고. 진석이 엄마 젊었을 때 사진이랑 똑같이 생겼

네.

광　수　안젤라라고 로망스 아가씬데 많이 닮았지? 보면 옛날 생각 많

이 나.

정　수　안젤라? (우편가방에서 편지를 꺼내 확인하고는) 여기서 찾았네. (편지를

들고 큰소리로 부르며 나간다) 안젤라 씨! 안젤라 씨!

노숙자처럼 보이는 이 형사, 휴대전화를 꺼내 어디론가 전화를 한다. 진주, 이 형

사 옆에서 '안젤라 씨'를 따라 외친다.

제2장 ─────────

벤치에 앉아 있는 김 반장과 이 형사, 선글라스를 낀 채 햄버거를 들고 있다.

김 반장 이 형사, 이거 햄버거가 어째 좀 부실한데 원인이 뭐라고 생각하나?

이 형사 하나 사면 똑같은 걸로 하나 더 주는 이벤트 기간이어서 그런 것 같습니다. 반장님.

김 반장 그게 돈 주고 산 거고 이게 덤으로 받은 건가?

이 형사 아뇨, 그게 돈 준 거고 이게 따라온 겁니다.

김 반장 육안으로 보기엔 똑같아 보이는데 어떻게 알 수 있지?

이 형사 그 햄버거에 오이가 하나 더 들어있습니다.

김 반장 원래 그렇게 파는 건가?

이 형사 아닙니다. 아가씨가 저한테 먼저 건넨 햄버거가 돈 주고 산 거고 나중에 준 게 이벤트로 보였습니다. 근데 둘 다 똑같아서 구별하기가 어려울 거 같았죠. 그래서 이벤트로 받은 햄버거의 오이 하나를 돈 주고 산 햄버거에 넣었습니다.

김 반장 역시 체계적이고 과학적이군. 항상 과학 수사하는 태도 아주 좋아. (유심히 살피다가 먹기 시작하며) 어때? 뭐 잡아낸 거 있나?

이 형사 글쎄요. 아직 잘 모르겠는데요.

김 반장 아직까지 아무것도 건진 게 없단 말이야?

이 형사 여기가 맞긴 맞는 거예요?

김 반장 글쎄……. 맞을 거야. 아니, 틀림없어. 백설탕이 의식을 잃기 전에 마지막으로 말한 게 금수란 단어였으니까 말이야.

이 형사 아무래도 그렇겠죠. 게다가 백설탕과 밀가루 모두 금수세탁소 단골이었으니까요.

김 반장 의심의 여지가 없는 거야. 세탁소 간판도 잘 봐. 세탁소라고 부르면서도 세탁소라고 적혀있질 않아. 금수세탁공장이라고 적혀있잖아.

이 형사 그러네요. 이름부터 공장이네요. 이게 뭔가 의미하지 않을까요?

김 반장 그렇지. 규모가 얼마나 클지 벌써부터 궁금하지 않나. 여기가 공장이라면 필로폰 생산량이 엄청날 거야. 뭐 중간 거래처 정도라고 해도 괜찮아. 어쨌거나 이번에 싹 다 걸려드는 거지. 그러면 우리들 복직은 물론이고 특진까지 따놓은 당상 아니겠어.

이 형사 지금이라도 그냥 확 덮쳐버리면 안 될까요?

김 반장 그러다 피라미만 잡고 모두 놓칠 수가 있어. 신중해야지. 확실한 증거가 잡힐 때까지 기다려야 한다구. 섣불리 움직였다가는 우리가 철창에 들어가는 수가 있어. 복직하려다가 아예 인생 끝장난다구.

이 형사 그렇죠. 그래도 무슨 특별한 움직임이 있어야 말이죠. 혹시 냄새를 맡은 게 아닐까요?

김 반장 냄새? 그래, 혹시 암호라고 할 만한 이상한 움직임 없었어? 예를 들자면…….

이 형사 (골몰히 생각하다가) 같은 음악을 반복해서 튼다든가 말이죠.

김 반장 그렇지. 그런 것도 괜찮은데.

이 형사 (노래를 부른다) 어머님의 손을 놓고 돌아설 때에~

김 반장 뭐 하는 거야?

이 형사 이 노래요.

김 반장 비 내리는 고모령?

이 형사 네. 이 노래가 계속 나왔다구요.

김 반장 (심각하게) 그게 뭘 의미할까?

이 형사 (노래를 부른다) 바꿔. 바꿔. 세상을 다 바꿔. 바꿔. 바꿔.

김 반장 그건 또 뭐야?

이 형사 그런데 오늘 갑자기 이 노래를 틀더라구요.

김 반장 바꿔? 그렇다면 혹시.

이 형사 제 생각에도 이게 암호 같습니다.

김 반장 그래, 그래서 수상한 녀석들이 세탁소를 드나들지 않은 거야.

이 형사 잠복하고 있다는 걸 알고 사인을 보낸 게 확실한 것 같습니다.

김 반장 장소를 바꾼다는 걸까?

이 형사 어디로 바꾼 걸까요? 혹시 고모령으로? (답답해서) 백설탕하고 밀가루만 있었으면 일이 이렇게 꼬이진 않았을 텐데 말이죠.

김 반장 그렇지. 백설탕하고 밀가루만 있었으면 쉽게 끝날 일인데.

둘의 모습을 바라보던 진석, 그들에게 다가간다

진 석 오늘은 깔끔하게 차려입으셨네요.

김 반장 (이 형사에게) 어떻게 된 거야? 잠복중이라는 게 들킨 거 아냐?

진 석 옷은 깨끗하게 입으셔야죠. 언제든지 오세요. 깨끗하게 빨아 드릴게요. 요즘은 거지도 깨끗해야 얻어먹는다잖아요.

이 형사 야, 넌 우리가 거지로 보여?

김 반장 (이 형사에게) 우리라니? 난 왜 끌고 들어가? 자네 혼자 뒤집어 써.

진 석 아저씨들 혹시…… 백설탕하고 밀가루 때문에 그래요? 그런 얘기가 들리던데.

이 형사 눈치 챘나?

김 반장 (이 형사에게) 이럴수록 긴장하면 안 돼. (진석을 보며 심각하게) 좋다. 이미 눈치챈 것 같으니까 말인데. 자넨 혐의가 없다고 생각해. 물론 자네 아버지도 마찬가지야.

이 형사 　누군가 이용하고 있는 거겠지. 이해해. 온갖 협박을 받았겠지.

진　석 　무슨 소리예요?

이 형사 　모른 척 할 필요 없어. 자네도 백설탕과 밀가루 알지?

진　석 　물론 알죠. 그거 모르는 사람이 어딨겠어요.

김 반장 　그래, 그럴 거라고 생각했지. 이 동네 사람들 모두 알고 있을 거야. 동네가 처음부터 심상치 않았거든. 물론 여긴 공장이 아닐 거라고 생각했어. 공장에 간판을 공장이라고 달 바보는 없겠지. 의외로 쉽게 풀리는데. 아는 대로 말해줄 수 있겠나?

진　석 　뭘요?

김 반장 　괜찮아. 자네 신분은 보장할 테니까.

진　석 　뭔 소리예요? 아저씨들 제빵사예요? 제과점 하다가 망했어요? 아니면 실직하고 그 기술 배우려구요?

김 반장 　이건 또 무슨 소리야?

진　석 　제빵 기술이라…… 그것도 괜찮겠네요. (생각하다가) 아뇨, 됐어요. 전 그냥 세탁기술 배울래요. 이 동네에서 빵집이 되겠어요? 돈도 엄청 많이 들 텐데. 암튼 백설탕하고 밀가루라면 저기 길 건너 마트 가보세요. 싸게 팔아요. 오늘은 특별히 하나 더 이벤트도 하던데 어서 가보세요. (획 하니 돌아선다)

이 형사 　야, 우린 제빵사가 아니라고. 우리가 뭘 하려고 온지 모르겠어?

진　석 　(돌아서며) 아! 그럼?

김 반장 　(멋지게 폼을 잡는다) 그렇다네.

진　석 　(환하게 웃으며) 제가 생각이 짧았네요. 왜 그 생각을 못했지요. 도와드릴게요.

이 형사 　진작 그렇게 나왔어야지.

진　석　백설탕과 밀가루. 그러면 딱 호떡인데. 그걸 모르고 빵집이라
　　　　니. 잘 생각하셨어요. 아무래도 그게 밑천이 적게 들겠네요.
　　　　열심히 해보세요. 멀쩡한 분이 노숙자로 지내서야 되겠어요?
　　　　근처에 호떡 파는 데는 없으니까 잘 되겠네요. 저도 자주 갈게
　　　　요. (돌아서서 퇴장한다)

김 반장　참나 기가 막혀서. 어디 우리가 호떡이나 팔게 보이냐구.

이 형사　그러게 말입니다.

김 반장　저 녀석 정말 아무 것도 모르는 걸까?

이 형사　그럴 거라고 예상은 됩니다. 만일 그게 아니라면 두 가지의 경
　　　　우를 예상할 수 있습니다.

김 반장　두 가지?

이 형사　첫 번째는……

김 반장　첫 번째는?

이 형사　저 녀석은 바보다.

김 반장　(고개를 흔들며) 글쎄, 그럴까? 확률이 낮아.

이 형사　두 번째는……

김 반장　두 번째는?

이 형사　우리가 바보다.

김 반장　(고개를 끄덕이며) 그렇군.

김 반장과 이 형사, 서로 멀뚱하니 얼굴을 쳐다본다.

제3장 ————————

취 객 (비틀거리며 세탁소로 들어선다) 안녕하십니까. 저, 또 왔습니다. 잠시
　　　만요. (휴대전화를 꺼내 전화를 건다. 혼잣말처럼) 받아라. 오늘은 제발
　　　받아라.

진 석 (광수에게) 받지도 않는 전활 왜 저렇게 한대요?

광 수 혹시 모르잖아.

진 석 인정사망이라면서요. 그럼 죽은 거잖아요.

광 수 그래도 그게 맘대로 되냐. 맘이 그게 아닌 걸. 그래서 꼬박꼬
　　　박 핸드폰 요금 내가며 기다리는 거야. 언젠가는 받겠지라는
　　　맘으로. 저 모습 보고 있으면 나도 혹시나 하는 생각이 가끔씩
　　　들더라. 자식이 죽으면 부모는 가슴에 그 자식을 묻는다고 안
　　　하냐. 가슴에 묻고 싶어도 묻질 못하니까 저렇게 안 됐겠나 싶
　　　어. 먼저 보낸 자식, 시신도 못 찾은 부모 심정이 어떻겠냐.

진 석 (말없이 취객을 바라본다)

취 객 (전화를 끊으며) 그날 학원에 가지 마라했으면 괜찮았을 낀데 이
　　　게 다 내 잘못 아닌고. 가기 싫다는 걸 보낸 게 잘못한 거지예.
　　　내가 내 딸 죽인 깁니다. 지 자식 죽인 에미도 에미라고 할 수
　　　있겠습니까. (길게 한숨을 내쉬며 주저앉는다)

광 수 진정하세요. (취객을 부축해 일으켜 세운다)

취 객 (벌떡 일어나며) 아니지. 우리 딸이 화가 나가지고 아직 집에 안 들
　　　어오는 걸 수도 있겠네요. (다시 전화를 건다) 아가 화가 많이 난 모
　　　양이라요. 얼마나 화가 났으면 빳데리를 뽑아놓고 전화를 안
　　　받겠는고. 그래도 내일은 화가 풀려서 전화라도 안 받겠나 싶

네예. (휴대전화 음성사서함 안내로 넘어가면) 엄마다. 어데서 뭐하노? 내가 잘못했으니까 이거 들으면 연락해래이. 알았제? (전화를 끊는다) 음성 들으면 곧 연락하겠지. 안 그런교?

광 수 (말없이 고개를 끄덕인다)

취 객 저러다 오늘밤에라도 갑자기 집에 들어와서 학교 간다고 카면 큰일 아닌교. 우예 될지 모르니까 미리미리 교복을 깨끗하게 빨아갖고 다려놔야지. 안 그렇겠능교? 그지요? 오랜만에 학교 가는데 교복이 더러우면 반아들한테 우사라도 당하면 큰일 아닌교.

광 수 예, 그렇지요.

취 객 참, 그동안 우리 아 키가 더 컸을낀데 치마가 너무 안 짧겠는교?

광 수 글쎄요.

취 객 좀 늘릴 수 있겠는교? 아니면 한 벌 더 마차야 될까요?

광 수 요즘은 일부러 짧게 입으니까 괜찮을 겁니다.

취 객 하기사 그렇죠? 우리 아가 다리가 길어서 이쁩니다. 아가 막 억수로 늘씬해가지고 남들이 다 롱다리라 안 카는교.

진 석 그럼요. 일부러 미니스커트로 수선해서도 입는데요. 다리 긴 학생들이 그렇게 입으면 잘 어울리거든요.

취 객 그렇지예? 그러면 수선은 고마 됐구요. 깨끗하게 빨아서 다림질이나 해주이소.

진 석 예, 알았습니다. 내일 찾으러 오세요.

취 객 내일 아침에 학교 가기 전까지 되지요?

진 석 예, 걱정마세요.

취 객 알았심다. 반듯하게 잘 자란 우리 아처럼 반듯하게 잘 다려주

이소.

광 수 예, 걱정 마시고 조심해서 들어가세요.

취 객 그럼 수고하이소. (퇴장)

진 석 이렇게 매일 빨다가 옷만 다 닳겠네요. 비닐 포장도 그대론데 안 그래요?

광 수 그래도 어디 그러냐. 손님의 마음이 편해질 수 있다면 몇 번이 라도 다시 빨아야지. 사람 좋자고 세탁하지 옷이 좋자고 세탁 하냐. 안 그래?

진 석 말하자면 세탁에도 철학이 있다는 거네요.

광 수 철학? 글쎄. 그냥 맘이 중요하다는 거야.

진 석 그야 물론 그렇겠죠. (세탁된 옷과 세탁바구니를 챙겨들고 나가며) 다녀 오겠습니다.

정식이 퇴장하던 진석의 인사를 받으며 들어온다.

정 식 (비닐봉투 하나를 들고 들어온다) 아들이 일 도와주니까 듬직하니 좋 겠네.

광 수 아이고, 우리 조 박사님 오셨네.

정 식 잘 있었나? 세탁박사. 근데 자식 놈 하나 있는 거 그냥 저렇게 둘 거야? (비닐봉투에서 소주와 마른 오징어를 꺼낸다)

광 수 다 큰놈을 내가 뭐 어쩌겠어?

정 식 그러면 안 돼. (혼자서 소주 한 잔 한다) 요새 잘 나간다는 기술을 배 워야지. (오징어를 뜯으며) 하긴 어떻게 보면 장해. 요새 누가 아버 지 하는 일 물려받겠다고 하나. 큰 회사도 아닌데 말이야. 일 본에서는 그런다잖아. 장인정신 자네도 알지? 그러고 보면 자

네 아들 하나는 정말 잘 키웠어.

광 수 어디 내가 키웠나. 혼자 컸지. 자네 애들도 공부 잘한다며?

정 식 잘하지. 아주 열심히 해.

광 수 자넨 자식 걱정 없어 좋겠구만.

정 식 근데 말이야. 가끔씩 생각해보면 기분이 참 더러워. (급하게 술잔을 들이킨다)

광 수 또 왜?

정 식 녀석들 왜 그렇게 공부를 열심히 하나 봤더니, 나처럼 사는 게 싫어서 그런 거더라구. 무서웠을 거야. 아버지처럼 될까봐. (술병을 하나 더 꺼내서 딴다)

광 수 이미 한 잔 하고 온 것 같은데 뭘 그렇게 들이켜? 그만해. 어떻게 제정신에 찾아오는 사람이 하나도 없네.

정 식 아버지처럼 살면 안 되니까 공부 열심히 하랬더니 정말 그러는 거야. 사실 그런 말이 필요도 없었던 모양이야. 녀석들 어릴 때부터 아버지 직업란에 우편배달부라고 적었더라구. 애들 작은아버지, 내 쌍둥이 동생 직업 말이야. 내가 하는 일이 더러워 보였나봐.

광 수 뭔 말을 그렇게 해?

정 식 정말이야. 녀석이 날 얼마나 부끄럽게 생각하는 줄 알아?

광 수 어릴 때 잠시 그럴 수도 있지. 우리 어릴 땐 어디 안 그랬나?

정 식 대학까지 간 녀석이 뭐가 어려. 그래서 장사장 보면 부럽다니까. 아들이 아버지 일을 배우겠다는 훌륭한 생각을 했잖아.

광 수 넌 네 아들이 청소한다면 좋겠냐? 우리나라 최고라는 대학에 간 놈이 말이야.

정 식 미쳤어? 무슨 말도 안 되는 소릴. 그랬다간 당장 그놈의 다리

몽둥이를 부러뜨려버려야지. 어떻게 공부시켰는데 청소를 해? 그건 국가적으로도 거 뭣이냐. 그래, 인적자원낭비야. 낭비.

광 수 말은 잘도 하네. 근데 왜 남의 아들은 세탁을 시키려고 그래?

정 식 말이 그렇다는 거지. 절대로 나처럼 살지 말았으면 하면서도 또 어떨 땐 너도 나처럼 살아봐라. 그럼 알거다 뭐 그럼 심정도 들고 그런 거 있잖아.

광 수 나도 다를 거 하나 없어. 한편으론 뿌듯하고 또 한편으로 씁쓰름해. 저러다 나중에 나 원망하는 거 아닌지 덜컥 겁도 나고. 나 어릴 때는 이게 얼마나 하기 싫었는데. 아버지한테 맞아가며 일했어. 그래서 도망갔잖아. 남이 벗어놓은 때 묻은 옷을 빠는 것도 싫고 고집불통 아버지도 죽도록 싫었으니까. (술잔을 뺏어 한잔 한다) 아버지는 어머니 돌아가신 날도 장례를 치른 날도 세탁소 문을 여셨지. 참 독한 양반이었어. 이런 거 저런 거 생각하면 다 때려치고 싶을 때가 한두 번이 아니었어. 그래도 이 일이 나름대로 보람 있는 일이라고 생각하면서 지금까지 버텨왔지. 그런 생각 없었으면 힘들어서 못했을 거야. 그게 보람이라고 생각하면서 말이야.

정 식 요즘 누가 그런 맘 갖나. 그냥 돈보고 하는 거지. 그래도 그렇게라도 생각하면 기분이 좀 나아지니까 그냥 그렇게 맘먹는 거야. 뭐 같은 소리지. 이게 다 정부에서 사기치는 거라구. 이런 일 하는 사람들 다 없어질까 봐 돈 많고 배운 놈들이 머리를 쓴 거야. 잘 봐. 그런 놈들이 청소부 하는 거 봤어? 말로만 가치 있는 일이라 그러지. 속으로는 어떻게 생각할지 뻔하다구. 그런 놈들한테 속는 줄 뻔히 알면서도 이러고 사는 내가

바보지. 아, 월급이라도 좀 더 올려주고 그런 소릴 해야지 말이야. 수당도 너무 적어. 정부에서 정작 중요한 게 뭔지 모른다니까. 자네나 내가 없으면 이 세상은 끝이야 끝. 암흑처럼 새까맣게 변할 거야.

광 수 또 시작이야? 오늘은 그만 하시구 옷이나 벗어 줘. 공무원이 자꾸 정부 욕해도 돼? 쌍둥이 동생은 묵묵히 일도 잘만 하더구만.

정 식 내가 정수 녀석 같은 줄 알아? 생긴 것만 똑같지. 나하고 똑같은 게 하나도 없는 녀석이야.

광 수 몇 년을 봤지만 정말 똑같다니까. 처음에 봤을 때는 자네 직업이 둘이나 되는 줄 알았어. 환경미화원에 우편배달부까지. 쌍둥이도 나이를 먹으면 달라진다는데 자네들은 어떻게 그렇게 비슷한가 몰라.

정 식 비슷하긴 뭐가 비슷해. 난 청소부, 녀석은 우체부. 그래, 공무원이란 게 비슷하긴 하지만 말은 바로 해야지. 말을 바로 해야 세상이 바로 선다구. 근데 나 혼자 아무리 열심히 청소하면 뭐해? 소용이 없어요. 우리 같은 환경미화원이 직접 벌금 딱지 뗄 수 있게 하면 쓰레기가 엄청 줄어들 텐데 말이야.

광 수 그런 건 전문가한테 맡기고 옷이나 빨리 벗어 줘.

정 식 (자기 옷에 코를 대고 냄새를 맡아본다) 냄새 많이 나지? (실없이 웃으며) 이거 나한테서 나는 냄새 아냐. 썩은 도시 냄새라구. (옷을 벗으며) 아예 쓰레기 같은 인간을 확 쓸어버려야 돼. 쓰레기 백 번 치우는 것보다 쓰레기 만드는 인간 하나 치우는 게 낫다니까.

광 수 연설은 국회 가서 하세요, 박사님.

제4장 ——————

비가 조금씩 내리고 있다. 세탁소 앞에 안젤라와 난화가 지나가는 사람을 붙잡고
있다. 그 옆에서 안젤라와 난화가 하는 모습을 흉내 내는 진주. 세탁소 안에서는
광수가 "비 내리는 고모령"을 틀어놓고 다림질을 하고 있다. 다림질 하나가 끝날
때마다 창밖을 바라보곤 한다. 진석은 세탁소 문 앞에 의자를 놓고 거기에 앉아
서 안젤라를 지켜보고 있다.

난 화 저기요.

행인, 손을 흔들며 지나간다.

난 화 잠시만요.

행 인 안 논다구.

난 화 꽃 사세요.

행 인 꽃?(웃으며) 다 시들었는데 누가 사?

난 화 무슨 소리예요? 아직 괜찮다구요.

행 인 그래 말하는 거 봐서 귀엽게 봐주지. 할미꽃도 꽃은 꽃이니까.
그래, 얼마?

난 화 3만원이요.

행 인 뭐? 3만원?

난 화 비싸요? 그럼 만원만 주세요.

행 인 뭐가 그렇게 싸? 이 동네 언제 그렇게 내렸냐? 너 혹시 에이즈
걸린 물건 아냐? 아이 재수 없어. (침을 뱉으며 황급히 돌아선다)

안젤라 (무뚝뚝하게) 놀다 가.

행 인 야, 됐어. 놀다 왔으니까 비켜.

안젤라 (무덤덤하게 말한다) 나하곤 안 놀았잖아. 이번엔 나하고 놀아. 싫음 말구.

행 인 (안젤라를 아래위로 훑어보며) 너 아주 재밌네. 몇 살이고? 그래 놀자. 얼마고? 카드 되제? 나 할부 아니면 안 해.

행인, 안젤라와 함께 사라진다. 진석은 의자에서 일어나서 그 광경을 지켜보다가 퇴장.

난 화 (사라지는 행인의 뒤통수를 향해 소리친다) 이제 나도 더는 안 판다구. 그러니까 꽃 팔러 나왔잖아. 누가 나를 판다 그랬어?

진 주 (난화의 말을 그대로 따라한다) 이제 나도 더는 안 판다구. 그러니까 꽃 팔러 나왔잖아. 누가 나를 판다 그랬어?

난 화 진주야, 너 이런 데 있지 말고 집에 들어가. 그러다 엄마한테 혼난다. 엄마가 너 얼마가 아끼는지 알지?

진 주 엄마가 너 얼마나 아끼는지 알지?

난화가 소리칠 때 반대편에서 동민과 보스, 그 뒤에 곡괭이와 리어카가 등장해 있다.

진 주 (맑은 목소리로 노래한다)

씻을 거예요

때 묻은 이름

얼룩진 기억

모두 씻어요

이젠 안 팔아요

나도 안 팔아요

잊어주세요

내 이름도 내 기억도

누가 뭐래도

더는 안 팔아요

씻을 거예요

잊어주세요

씻으면 떠날 거예요

지우면 사랑할 거예요

이제 모두 처음이에요

보　스　난화 쟤 아직 이 동네 안 떠났냐? 안 그래도 이 동네 장사가 예
　　　전 같지 않은데 저런 퇴물까지 있어서야 되겠어?

곡괭이　안 됩니다. 형님.

리어카　당장 실어다 버릴까요?

동　민　(곡괭이와 리어카를 째려보며) 쟤 요즘 장사 안 합니다. 형님.

보　스　그래? 근데 왜 나와 있어?

동　민　꽃을 팔러 나오고 있다는데요.

보　스　별 미친년 다 보겠네. 난화도 진주 따라 미쳤구나. 웬만하면
　　　이 동네 뜨라고 해라. 꽃을 팔든 뭐를 팔든 괜히 동네 물 흐리
　　　겠다. (동민의 어깨를 토닥이며) 자꾸 신경 쓰이지 않게 네가 알아서
　　　처리해. 알았지? 괜히 동네 시끄럽게 하지 말고 설득해서 조용
　　　히 동네 떠나게 해라. 같은 얼굴이 십 년 넘게 저렇게 지키고

있으니까 손님들이 지겹다고 안 오잖아. 무슨 말인지 알지?

동 민 예, 형님.

보 스 근데 우리 로망스 누님은 어때? 좀 도와주시겠대?

동 민 시큰둥하신데요.

보 스 아, 우리 로망스 누님이 좀 도와주셔야 우리가 사업을 확장할 텐데 말이야.

동 민 정말 그 정도 능력을 가지고 있을까요?

보 스 그럼, 얼마나 큰손인지 알게 되면 세상 살맛이 안 날 정도지.

곡괭이 맞습니다. 형님. 그것도 현금이 집에 항상 가득가득 차 있답니다.

리어카 당장 실어올까요?

보 스 (리어카를 쳐다보고) 네가 낄 때 아니다. 덩치도 큰 놈이 아무데나 끼냐. 우리 누님 돈세탁의 귀재 아니냐. 어차피 사업 확장하면 누님한테 돈세탁도 좀 부탁해야 할 거고. 아무튼 어떻게든 로망스 누님한테 후원을 받아야 하니까 잘 해.

곡괭이 맞습니다. 형님. 괜히 다른 조직이 붙으면 우리가 힘듭니다.

보 스 그래, 곡괭이 말이 맞다. 도울 일 있으면 돕고 쓸데없이 밉보이는 일 없도록 잘해. 수금포 네가 삽질을 잘해야 돼.

동 민 (곡괭이가 못마땅한 듯 쳐다보고는) 예, 형님.

보 스 누님만 스폰서 해 주면 우리도 메이저가 될 수 있어. 전국구로 가는 발판을 마련하는 거지. 백설탕과 밀가루가 달려 들어가면서 여긴 확실한 주인이 없어. 자본만 있으면 이건 완전히 거저먹기야. 갈 곳 잃은 녀석들도 다 접수하구 한 번에 세를 키우는 거야. 그러기 위해서 네가 할 일이 많다.

곡괭이 (동민에게) 정신 바짝 차려야겠습니다.

보　스　(곡괭이에게) 수금포 창단멤버다. 말 똑바로 못해?

곡괭이　죄송합니다. 형님.

보　스　간다.

보스, 난화를 바라보다 퇴장한다. 그 뒤를 곡괭이와 리어카가 따른다. 동민, 멀리서 난화를 지켜보다가 성큼성큼 다가간다. 진주, 동민의 뒤로 가서 똑같이 흉내를 낸다. 난화와 동민이 얘기하는 동안에는 둘 주변을 돌아다니며 장난도 치고 어떤 말은 따라하기도 하며 둘을 지켜본다.

난　화　(인기척을 느끼고) 꽃 사세요. (동민의 얼굴을 확인하고는) 난 또 누구라고.

동　민　사는 사람 아무도 없지?

난　화　이거 왜 이래. 나도 팔 생각 없다구. 그냥 나온 거야. 나 전성기 땐 그런 자식 취급도 안 했어.

동　민　전성기? 그런 게 있었어?

난　화　그럼, 굉장했지. (과거를 회상하며 생각에 잠긴다)

난화를 두고 경매를 붙이는 젊은 시절의 로망스가 보인다. 경매가를 외치는 남자들의 목소리가 높아지며 경매가도 계속 올라간다. 난화는 마냥 즐거워한다.

동　민　(난화의 환상을 깨며) 전성기라……그래? 우리 난화가 그랬어? 그런 얘기는 금시초가인데.

난　화　징그러. 금시초가가 뭐냐? 금시초문이지. 아주 무식의 극치를 달려요. 누가 범죄형 얼굴 아니랄까봐 전과자 별 도장 꾹 잘도 찍어놨지. 별은 네 가슴에야? 너 같은 사람이 자꾸 별을 다니

까 밤하늘에 별이 사라지는 거야. 알아? 도대체 별이 몇 개냐?

동　민　나란 놈 알고 싶냐? 궁금해?

난　화　궁금하긴 불쌍해서 그런다. 전과자에 무식까지 갖췄으니 삼촌
은 좋겠어. 없는 게 없이 다 갖췄네. (힐끗 쳐다보며) 근데 언제 나
왔어?

동　민　나 걱정했냐?

난　화　걱정은 무슨 아주 웃기고 있어. 어디서 개그라도 배워왔어? 아
예 이번 기회에 깡패 때려치우고 개그콘서트를 해라. 그래도
명색이 조폭이란 사람이 쪽팔리게 노상방뇨로 경찰서에 드나
드냐? 즉심 갔으면 그냥 곱게 있으면 되지. 깽판쳤다며? 그래
놓고도 삼촌네 조직에서 안 짤리냐? 뭔 조직이 그 모양이냐.

동　민　야, 그렇게 몰아붙이지 마라. 나도 쪽팔린 거 안다. 너까지 나
한테 이러면 나 완전히 사면초문이잖아.

난　화　(어이없어 웃는다) 관두자. 관둬. 어떻게 금시초문하고 사면초가도
모르냐? 삼촌인생도 참 불쌍하다. 불쌍해. 어떡하나 그렇게 불
쌍해서.

동　민　(인상을 그리며) 그만해라. 화낸다. (수줍은 듯 미소 지으며) 근데 삼촌이
뭐냐? 남들 들으면 정말 삼촌 조카지간인줄 알겠다. 내가 기껏
해야 너 작은오빠 뻘밖에 더 되냐.

난　화　그게 입에 붙은 걸 어떡하라구? 그럼 우리 달건이 오빠, 아니
면 깍두기 오빠 그래?

동　민　그냥 오빠라고 부르면 되지.

난　화　내가 미쳤어? 깡패새낄 오빠라고 부르게.

동　민　이게? 맞을려구?

난　화　거봐. 깡패 성질 어디가? 툭하면 주먹부터 앞서지.

동 민 그만하자. 그만해. 좀 도와주려고 했더니만.

난 화 (솔깃해서) 뭐? 정말?

동 민 그래.

난 화 어디 자리 났어? 나 받아준대? 어디야? 룸살롱은 힘들 테고 단란주점도…… 가기엔 좀 그럴 테니까 미시클럽? 맞지? 미시클럽이지?

동 민 미쳤냐? 너 받아줄 미시클럽이 어딨어? 너 같은 퇴물 받아주면 그게 미친클럽이지 미시클럽이겠어?

난 화 뭐?

동 민 성질 좀 죽여 봐. 넌 끔찍하지도 않냐? 몇 년을 팔았는데 아직도 네 몸을 팔고 싶어? 너 이제 몸 팔며 산 게 그냥 산 거보다 길어. 지겹지도 않냐?

난 화 내가 팔 수 있는 거라곤 그거밖에 더 있어?

동 민 팔 게 그거밖에 없으면 팔지 말고 그냥 살아라. 이젠 사고 싶은 거 사면서 살면 되잖아. (사이) 암튼 이젠 네가 아무리 더 팔고 싶어도 안 돼.

난 화 왜? 더는 받아줄 데가 없다 그러든?

동 민 그것도 그렇지만 낙장불입이란 사자성어도 모르냐? 이제 넌 이 세계에서 떨어져 나갔으니까 끝난 거야. 다시 못들어 온다구. 낙장불입이란 거지.

난 화 그게 여기서 쓰는 말이야? 무식하긴.

동 민 어차피 너나 나나 화투판 같은 데에서 사는 거야. 뭐같이 안 풀리는 화투판이지. 그래도 언제 한번은 터지겠지 하며 사는 거잖아. 근데 우리 인생이 터지겠어? 로또 1등 당첨될 확률보다 낮을 걸. 어차피 우리가 사는 세상이 보통사람들 사는 데하

고 같겠어? 있는 놈들은 미리 맞춰놓은 것처럼 잘 풀리는데 우린 봐라. 늘 똑같잖아. 탄 쓰는 타짜들 사이에서 맨달 뒤집어 쓰는 꼴이라구.

난 화 (말하는 것이 제법이라는 표정으로 동민을 바라본다)

동 민 암튼 넌 낙장불입이니까 다시 일할 생각하지 마. 이 법을 어기면 알지?

난 화 그런 법이 언제 생겼대?

동 민 지금부터! 데려갈 데도 없으니까 신경 안 써도 되겠지만 혹시 미친놈이라도 있을지 모르니까 경고해두는 거야. 알아서 잘 해. 아니면 다치는 수가 있어.

난 화 그래도 로망스 언니는 기회만 되면 나 팔아줄 걸. 돈에 미쳐 있으니까. 죽거나 병신이 되지 않는 한은 어디 섬이라도 자리 만들어 주겠지. 그래도 정이 들었는지 이 동네에 있는 게 맘은 편한데 정 안 되면 할 수 없지.

동 민 미친년! 남들은 도망 못 가서 안달인데. 넌 가라고 해도 어떻게 이 동넬 떠나지 않냐? 어차피 너는 있어봤자 장사도 안 되니까 누님도 포기했을 거다. 참말로 웃기지도 않지. 빚도 없는 것이 왜 그래? 너 모은 돈도 조금은 있을 거 아냐. 우선 이 동네부터 떠.

난 화 그만 신경 꺼셔. 도와준다더니. 열 받는 소리만 늘어놓고 있어.

동 민 그래, 그 얘긴 관두자. 그나저나 오늘 팔긴 팔았냐?

난 화 하나도 못 팔았다. 어쩔래? 몸 파는 게 쉽지. 이건 영 못 팔겠네.

동 민 너 옷 입고 화장한 꼬락서니 봐라. 누가 꽃 파는 여자로 보

겠냐.

난　화　알았으니까 그만 가서.

동　민　여기서 제일 비싼 게 어느 거야?

난　화　(새침하게) 이건데 팔아줄래?

동　민　얼만데?

난　화　(못 미더운 듯) 3만원.

동　민　여기 있는 거 다 하면 얼마냐?

난　화　(대충 보더니) 15만원. 싸게 주는 거야. 어디 큰형님 생신이라도 돼?

동　민　(돈을 건네주며) 이 꽃값이 예전 너 롱타임 값이구나.

난　화　사람 성질 자꾸 긁을 거야? 지금이라도 맘만 먹으면 그보단 더 받을 수 있어. 꽃 팔아줬으니까 성질 죽이고 봐주는 줄이나 알아.

동　민　장사도 못하면서 뭣하러 나오냐. 너 나한테 판 게 처음이지?

난　화　그래, 몸 파는 거 외에 뭐 팔아본 거 이번이 처음이다 어쩔래?

동　민　(히죽 웃는다)

난　화　근데 삼촌 이거 어떻게 다 가져갈래?

동　민　너랑 같이 들고 가지 뭐.

난　화　배달비는 포함 안 된 가격이야. 그러니까 배달은 못 도와줘.

동　민　다 네 건데.

난　화　뭐?

동　민　(무드를 잡으며) 받아줄 거지? (입술을 쭉 빼고 난화에게 다가간다)

난　화　(장미꽃을 입에 물리며) 웬 꼴갑이야.

동　민　꽃값? 꽃값 냈잖아.

난　화　정말 못 살아.

동민과 난화, 장난치며 웃을 때 행인 다시 등장한다.

행 인 (카드명세서를 자세히 보며) 이게 뭐야. 묵도리 식당? 간판은 로망스
였는데. 어, 진짜 묵도리 식당은 저기 있는데. 이거 어떻게 된
거야. (큰소리치며) 야, 이거 불법 아냐. 돈 세탁하려고 그러지? 나
신고한다. 돈 돌려주면 신고 안 할 수도 있고.

로망스 (등장해서 행인이 귀를 잡아끈다) 뭐? 신고를 한다꼬? 너부터 집에 가
자. 너 마누라한테 먼저 내가 신고할 끼다. 알았나?

행 인 (웃으며) 하긴 뭐, 우예끼나 먹었으면 됐지. 이게 무슨 상관입니
까. 먹는 건 식당 맞지. 맞네요. 맞아. 헤헤. (로망스에게 인사하며 나
간다) 잘 묵었습니다.

창밖으로 동민과 난화를 바라보는 광수. 다림질한 남성정장과 여성정장을 옷걸
이에 걸어 진열하며 흐뭇해한다. 옷걸이에 걸린 남녀 정장이 한 쌍의 커플처럼
보인다. 남녀 정장이 가볍게 흔들리는데 마치 춤을 추는 것처럼 보인다.

제5장 ——————

세탁소 건너편에 호떡 수레가 들어와 있다. 김 반장과 이 형사, 호떡을 만들며 세
탁소를 흘깃흘깃 바라본다. 곧이어 오토바이 정지하는 소리가 들리더니 진석이
세탁바구니를 들고 나타난다.

진　석　(호떡 수레를 발견하고는) 진짜 호떡집 차렸네요.

김 반장　자네가 바보일까, 아니면 우리가 바보일까?

진　석　예?

이 형사　아냐, 아무것도 아냐. 시식해봐.

진　석　(호떡을 먹어본다)

김 반장　어때?

진　석　전엔 뭐하셨어요?

이 형사　왜? 뭐가 이상해?

진　석　아뇨, 무지하게 맛있는데요. 원래 호떡 장사하셨어요?

김 반장　(우쭐해진다) 그냥 유명한 데 가서 하루 특강을 받았을 뿐인데. 맛
　　　　있나?

진　석　정말 맛있어요. 한 스무 장만 싸주실래요?

이 형사　스무 장이나?

진　석　단골손님들한테 갖다 드릴려구요. 호떡 사은품 좋잖아요. (돈을
　　　　건네며) 여기요.

김 반장　(얼른 돈을 받아 챙긴다) 더 구워야겠는데. 가서 기다리게. 갖다 주
　　　　지.

진　석　예, 그러세요. (세탁소로 들어간다)

이 형사　(호떡을 먹어보며) 진짜 맛있네요.

김 반장　내가 구웠지만 역시 내 실력은 보통이 아니야.

이 형사　무슨 말씀을 그렇게 하세요? 이게 제가 한 반죽이 잘 돼서 그
　　　　런다구요. 찹쌀가루의 절묘한 배합을 아세요?

김 반장　넌 된장찌개 맛있으면 끓인 사람보고 잘 끓였다고 칭찬하지
　　　　된장 담근 사람보고 요리솜씨 좋다 그러냐?

이 형사　된장이 맛있어야 된장찌개가 맛있죠.

김 반장 어쨌거나 된장찌개는 끓인 사람 솜씨고 호떡도 구운 사람 솜씨야. 요리는 불 조절이 생명이니까 말이야. 이거 다 구워지면 갖다 주고 와.

이 형사 저보고 배달을 하라구요?

김 반장 요즘 배달 안 하는 장사가 어디 있나? 빨래도 배달하는데 음식은 기본이지. 우리가 달리 배달민족이겠어.

이 형사 우리가 지금 장사하러 왔습니까?

김 반장 일단 맡은 일에 충실하면 돼. 그럼 잘 풀리겠지.

진석이 세탁바구니를 내려놓고 세탁물을 분류한다. 광수가 이 모습을 물끄러미 바라보고 있다.

광 수 잘 하는구나.

진 석 어깨 너머로 본 게 얼만데요.

광 수 분류 잘못하면 옷 다 망친다. 항상 조심해야 돼.

진 석 예, 알고 있어요. 참, 식사하셔야죠.

광 수 넌?

진 석 호떡 좀 먹었더니 생각 없네요. 이따가 먹을게요.

광 수 밥을 먹어야지. 호떡 같은 건 왜 먹어?

진 석 맛있던데요. 하나 갖다 드릴까요?

광 수 됐다. (나가려다가) 여기서 같이 시켜먹을까?

진 석 옷에 냄새 배니까 절대 안 된다고 하시더니 갑자기 왜 그러세요?

광 수 (미소 지으며) 그러게. 그냥 한 번 말해봤다. (한동안 진석을 바라보다가 퇴장)

안젤라가 세탁바구니를 들고 세탁소로 들어선다.

안젤라 (세탁바구니를 내민다)

진 석 왔어? (세탁바구니를 뒤져보고는) 깨끗한데.

안젤라 잘 봐.

진 석 뭘?

안젤라 맡아보라구. 냄새 안 나?

진 석 무슨 냄새?

안젤라 썩은 냄새.

진 석 (코를 대보며) 괜찮은데. (다시 코를 대보며) 이거 섬유 유연제 냄샌데. 이거 빨아서 안 입은 거지?

안젤라 세탁소 아저씨 맞아?

진 석 아저씨라니 내가 무슨 아저씨야.

안젤라 그럼 아줌마야? 아니잖아.

진 석 내 말은…….

안젤라 나 아저씨 말에는 관심 없는데. 원래 경마나 승마 관심 없으니까. 그냥 세탁이나 해줘.

진 석 오늘 무슨 일 있어? 말장난 그만해. 이걸 세탁해야 맘이 편하겠다면 그렇게 할게. 두고 가.

안젤라 이거 자격증 있어야 되지?

진 석 그렇지.

안젤라 (진석의 얼굴을 빤히 쳐다보며) 있어?

진 석 난 아직 없는데.

안젤라 있는 것 같던데.

진 석 아냐, 준비 중이니까 곧 생기겠지.

안젤라　그래? 꼭 준비까지 해야 돼?

진 석　자격증을 그냥 주나.

안젤라　자격증이라니. 애인 말이야. 애인 있냐구?

진 석　(어이가 없어서 쳐다본다)

안젤라　수정이가 애인 아냐?

진 석　누가 그래? 그냥 친한 동생이야.

안젤라　얼마나 친한데? 같이 잠잘 만큼 친해?

진 석　뭐?

안젤라　궁금해서 그래. 같이 잤어?

진 석　그런 게 왜 궁금해? 도대체 왜 그래?

안젤라　수정이보다 내가 이쁘지 않아?

진 석　…….

안젤라　왜 틈만 나면 나 훔쳐봤어?

진 석　훔쳐보긴 뭘 훔쳐봐? 그런 적 없어.

안젤라　거짓말도 잘 하네. 나 좋아서 그런 거 아니었어? 근데 왜 나 영업할 때만 훔쳐보는 건데. 사람 기분 더럽게 말이야. 난 자존심도 없는 줄 알아?

이 형사, 호떡을 들고 들어온다.

이 형사　자, 호떡 배달 왔어요. (진석에게 호떡 봉투를 내민다) 분위기가 왜 이럴까? (어색하게 웃으며) 자, 개시니까 더 담았답니다. (안젤라를 보며) 아가씨도 좀 드세요. (봉투에서 호떡 하나를 꺼내 안젤라에게 준다) 많이 담았어요.

안젤라　맛있어요?

이 형사 그럼요, 드셔보세요.

안젤라 (호떡을 먹는다) 정말 맛있네요. 이거 이름이 뭐예요?

이 형사 호떡이잖아요. 호떡도 몰라요?

안젤라 무슨 호떡이냐구요. 상표나 가게 이름 같은 거 없어요?

이 형사 (머뭇거리다가) 투캅스 호떡이요. 우리 가게가 투캅스 호떡집이거
든요.

진 석 이름이 뭐 그래요?

안젤라 재밌는데요. 나도 호떡 하나 싸줄래요?

이 형사 이게 전분데. 또 구워야 되는데요.

진 석 (호떡 봉투를 안젤라에게 내밀며) 좋아하면 이거 가져가.

안젤라 나한테 주는 거야?

진 석 로망스 우리집 단골이잖아. 단골손님 주려고 했었어.

안젤라 단순히 내가 단골손님이라서 주는 거야? 아니면 수정이 갖다
주라는 거야?

이 형사 딱 보니까 아가씨 준다는 얘기네요. 이렇게 맛있는 음식은 좋
아하는 사람하고 같이 먹고 싶은 게 인간의 본성입니다. 자,
아가씨 싸 가지고 갈 거는 새로 구워줄 테니까 여기서 이거 가
지고 둘이 맛있게 먹어요. 천상의 반죽 솜씨를 느끼면서 말이
죠. 내 더 구워 가지고 올게요.

제6장 ─────

무대 밝아오면 로망스. 앉아있는 로망스와 안젤라.

박순경 회장님 안녕하세요.

로망스 회장님은 무신. 문도 안 열었는데 이 시간엔 뭔 일인교?

박순경 번영회 회장도 회장님이시죠. 요즘 손님 많이 늘었다면서요?

로망스 누가 그런 말도 안 되는 소리를 하던교?

박순경 다 아는데 왜 그러세요? 딴 데 다 장사 안 된다고 앓는 소리해
도 로망스는 그러면 안 되죠. 여관까지 갖고 계시면서. 사채도
잘 되신다구요?

로망스 (과장되게) 참말로 미치고 팔짝 뛰겠네. 여 모르는 사람도 아이고
왜 카는교. 여 목숨줄 근근히 유지하며 사는 거 유치원 다니는
아들도 다 아는데. 뭐 지나가는 사내들이 있어야 장사를 하지.
여기 방도 텅텅 비었다 아닌교.

박 순경 그래요? 객실 점검 해볼까요?

로망스 그라면 누가 겁낼 줄 아나. 시간 많은 모양인데 한번 그래 보
소.

박 순경 아니면 가게에 미성년자 있을지 모르니까 수색할 수도 있어
요.

로망스 (담배를 꺼내 문다) 그래서 우얄낀대? (담배에 불을 붙인다)

박 순경 아시잖습니까?

로망스 (박 순경 쪽으로 담배연기를 내뱉으며) 맘대로 해라카이. 기왕이면 동
네방네 전시내 소문내고 조사하면 더 좋고.

박 순경 정말 왜 이러세요.

로망스 조사하라카이요. 요새 장사 안 돼서 죽겠는데 내야 좋지. 여기 미성년자 있다고 소문나면 우리 장사 더 잘 되겠지. 손님도 없고 죽겠는데 잘 됐네, 잘 됐어. 요샌 통 젊은애들 구할 수도 없겠다. 게다가 단란주점이다 룸이다 워낙 많아 가지고 어데 정신 나간 사내놈이 여기까지 오나. 그리고 가게에 아예 영계라고는 눈을 씻고 봐도 없어. 은퇴할 때 다 된 애들뿐이라니까요. 영계들은 다 프리로 뛰거든. 이런 데서 일 안 해. 프리 알지요?

박 순경 예?

로망스 원조교제 뛰는 애들 있잖아. 아! 그런 애들 때문에 우리가 장사가 안 돼. 그러니까 그 원조교제 하는 애들부터 좀 집어 처넣어 주소. 우리야 영계 없다 아인교. 옛날에 전성기 때도 있긴 했지. 그땐 영계가 얼마나 많았는데 내가 차라리 양계장을 할까도 생각했다니까. 아마 양계장보다도 이 동네에 영계가 더 많았을 끼라. 가시나들 재잘거리는 소리로 동네가 시끌벅적했다카이. 근데 인자는 아인기라. 영계 있으면 이렇게 파리 날리겠능교. 그러니까 맘대로 하이소. 세금까지 꼬박꼬박 내는데 자꾸 이러면 안 된다카이.

박 순경 (안젤라를 가리키며) 그래도 저 아가씨는 꽤 어려보이는데요.

로망스 그래도 사내라고 보는 눈은 있네. 그나마 쟤 때문에 빚은 안 지고 장사하고 있는 거지. 아니면 벌써 망했지. 와 쟈한테 관심 있는교? 그러면 둘이 연애를 한번 하던가.

박 순경 저를 어떻게 보고 그러십니까? 어쨌거나 제 입장도 좀 생각해 주세요.

로망스 참말로 오늘 와 이케샀노. 평생 안 하던 짓을 해쌌고. (박 순경 옆

에 다가가서 조용히) 무슨 일이꼬? 예?

박 순경 (주위 눈치를 보며) 뻔하죠.

로망스 또 바깠나? 그런 얘기 전혀 못 들었는데. 세금 낸 지 얼마나 됐다구 자꾸 이러면 안 되지. 성질나면 확 엎는 수가 있어.

박 순경 그게 아니고 거기 누가 결혼한다나봐요. 구색은 맞춰야죠. 제입장도 있고 한데.

로망스 고마하소. 알았다카이. 내가 모아서 주만 안 되나. 그런 건 당연히 챙기야지.

박 순경 (헛기침하며) 역시 제 맘 이해하시는 분은 회장님밖에 없습니다. 저도 맘이 편하지 않다구요. (로망스에게 다가가 조용히) 근데 쟈 언제 시간 나요? 같이 바람이나 좀 쐬러 갔다 오면 좋겠네요. 쟈가 늘 여기에 있어서 그런지 힘들어 보이는데요.

로망스 연애하려면 쉬는 날 여기 와서 하소. 쟤 하루 비우면 얼마나 손핸데.

박 순경 보는 눈이 몇인데 안 되죠. 그리고 전 그냥 저 아가씨가 힘들까봐 바람이나 쐬주려는 거죠. 인간적으로 말이에요. (은밀히) 잠시면 됩니다. 부탁드리겠습니다. (큰소리로) 그럼 이만 가보겠습니다. 수고하세요. (퇴장)

로망스 누구는 여기서 자갈 푸다가 장사하는 줄 아나. 참말로. 하기사 자갈 푸다가 장사할래도 어데 있어야지. 자갈이라도 많으면 푸다가 공사판에라도 팔아 묵지. 뭐가 있어야 팔지. (안젤라를 보며) 그래도 너 하나 믿고 장사한다. 요새 여 오는 사내들 다 너 하나 보고 온다 아이가. 어떻게 소문은 다 나가지고. 이 동네 가시나들이 이제 다 니 이름 따가지고 안젤라라 안 카나. 안젤라가 아니면 사내새끼들이 그냥 간다카네. (웃으며) 네가 복덩어

리지. 가만 있어봐. 이 기회에 가게 이름도 로망스에서 안젤라
로 바까불까?

수 정 (등장하며) 그럼 엄마 별명도 로망스에서 안젤라로 바뀌는 거야?

로망스 내 이름? (사이) 하긴 그렇겠네. 맞네. 그라면 내 이름도 가게 이
름 따라서 안젤라로 바끼야 되겠제? (거칠게 웃는다) 그라다가 진
짜 이 동네 가시나들 늙은 것부터 젊은 것까지 다 안젤라 되겠
네. (수정을 째려보며) 근데 니는 뭐하러 왔노?

수 정 그냥 심심해서.

로망스 누가 여기 오라고 카더노. 응? 빨리 집에 안 들어가나.

수 정 알았다니까.

로망스 혹시 돈 필요하나?

수 정 아니, 카드 있잖아.

로망스 그래, 그럼 들어가라. 참, 진주 찾아서 데리고 들어가. 이기 제
정신도 아닌 게 자꾸 밖에 돌아다니면서 노래 부르는 걸 좋아
해서 큰일이네. 나는 사람들 좀 만나봐야겠다. 무슨 대책을 세
우든지 해야지 맨날 이렇게 퍼주고는 못살겠다. 우리도 가서
데모를 해뿌릴까. (투덜거리며 퇴장)

안젤라 너, 여기 있으면 남들이 오해해. 빨리 가봐.

수 정 오해하긴 누가 오해한다고 그래? 내가 너하고 같니? 위기의식
느껴?

안젤라 그래, 위기의식 느낀다. 너 때문에 물 안 좋다고 소문날지도
모르니까. 그럼 손님 뚝 끊어질 거야. 그러니까 그만 가라.

수 정 웃기고 있어. 나 때문에 물이 좋아졌으면 좋아졌지. 암튼 진석
이 오빠한테 가서 꼬리 흔들지 마. 알았어? 세탁소집 아들이라
고 네가 만만히 보고 그런 모양인데. 아무리 그래도 너 같은

창녀가 넘볼 오빠 아냐. 진석이 오빠 우리나라에서 제일 좋은 대학 학생이야. 알아? 휴학 중이지만 마음잡으면 다시 학교로 돌아갈 거라구. 너하곤 다른 세상 사람이야.

안젤라 그래? 그러면 너하고도 다른 세상 사람이겠네. 너나 나나 다를 게 없으니까.

수 정 (그냥 웃음으로 받아넘긴다) 마지막 경고야. 오빠한테서 관심 꺼. 방황 끝내고 맘 잡도록 옆에서 노력중이니까 초치지 말라구. 알았어? 너 불쌍해서 잘 대해준다고 착각하지도 말고 알았어? 하긴 뭐 그런다구 해도 오빠가 너 같은 거 쳐다보지도 않을 거지만 말이야.

안젤라 내 맘이야. 네가 상관할 바 아니잖아. 넌 진석이 오빠보다 진석이 오빠가 다니던 대학을 더 좋아하는 것 같다.

수 정 뭐?

안젤라 네가 밥 먹고 옷 사고 하면서 카드 긁는 거, 내가 몸 팔아서 메꿔. 그거 모르니? 넌 아무 것도 안 하고 그냥 그렇게 쉽게 누리는 것들, 난 내 온몸 다 바쳐서야 얻을 수 있어. 알아? 너 잠옷 입고 침대 위에서 공주처럼 뒹굴 때 난 맨몸으로 손님이랑 뒹굴어. 내가 그렇게 번 돈 때문에 넌 공주가 되고 난 창녀가 되는 거야. 알아? 너 나한테 고마워해야 해.

수 정 야, 웃기지마. 나 잠옷 안 입고 자. 나도 맨몸으로 뒹군다구. 그리고 누가 너더러 그렇게 살래? 네가 좋아서 하는 거잖아. 싫으면 관둬.

안젤라 너나 네 엄마가 내 피 다 뽑아먹는 거라구. 흡혈귀처럼 말이야.

수 정 어쭈! 너 당장 일 그만하고 싶니?

안젤라 아직도 뽑아먹을 피가 한참이나 남았는데 그럴 것 같니? 난화

언니처럼 되려면 멀었어. 아니, 어쩌면 난화 언니 피도 더 뽑아먹을지 모르지.

수 정 걸레가 걸레 같은 소리만 하는구나.

안젤라 걸레보다 더 더러운 것들은 뭔데? 걸레가 다 닦아주는 것들은 뭐냐고. 그래, 내가 걸레면 넌 내가 닦아주는 찌꺼기야.

수 정 야, 야! 웃기지마. 아무리 그래봤자 걸레는 걸레야. 걸레가 빤다고 행주가 돼?

안젤라 돼! 너 같은 걸레는 안 돼도 난 돼.

수 정 너 같은 걸레하고 얘기하다 내 입만 더러워지지. 경고하는데 한번 더 오빠한테 꼬리치면……. (안젤라의 얼굴을 빤히 바라보며) 향 냄새 맡으며 밥 먹게 될 거야. 그것도 1년에 딱 한 번만. (돌아서서 나간다)

안젤라 미친년.

수 정 (다시 돌아보며) 참, 미안. 넌 그것도 못 먹겠구나. 챙겨줄 사람도 없을 테니까. 그리고 미친년은 내가 아니라 내 동생이야. (뒤로 돌아서서 손을 머리 위로 흔들며 퇴장한다)

제7장 ————

안젤라 (세탁물이 든 바구니를 들고 비틀거리며 들어온다) 숨어서만 지켜보지 말고 말을 해. 바보같이. 아저씨도 나처럼 바보야? (웃으며) 근데

　　　　　 아저씨. 아무리 봐도 잘 생겼네.

진　석　아저씨는 무슨. 술 마셨어? (유심히 살펴보며) 술 냄새도 안 나는데
　　　　　 왜 그래?

안젤라　저 세탁기가 빠는 거야? 저기 들어갔다 나오면 깨끗해지지?

진　석　그럼 더러워지겠어?

안젤라　그렇겠지. 깨끗해지겠지. 걸레도 깨끗해질까? 아저씨.

진　석　계속 아저씨라네. 오빠라고 부르기가 그렇게 싫어?

안젤라　응.

진　석　왜?

안젤라　그냥. 싫은데 이유 있니? 좋고 싫은데 꼭 특별한 이유가 있어
　　　　　 야 돼? (방백) 오빠라고 부르면 사랑할 것 같아서. 자꾸 제대로
　　　　　 살고 싶은 욕심이 생길 것 같아서.

진　석　아저씨라고 부르면서 왜 아저씨한테 반말해? 오빠면 몰라도
　　　　　 아저씨라고 부르려면 존댓말 써야지.

안젤라　정말 아저씨 맞구나. 바보같이

진　석　바쁘니까 그만 가라.

안젤라　난 빠는 방법을 통 모르겠는데 넌 아니? 너 우리나라에서 제일
　　　　　 좋은 대학 다녔다며? 그럼 뭐든지 다 알겠네.

진　석　(멍하니 안젤라를 바라본다)

안젤라　알면 좀 가르쳐줄래? 어떻게 하면 깨끗하게 빨 수 있을까? 하
　　　　　 긴 너도 알 턱이 없지. 그렇게 똑똑한 사람이 여기서 이러고
　　　　　 있을 리가 없지.

진　석　나도 이제 알 건 다 안다구.

안젤라　그래? 그럼 하나만 물을게. 빨면 얼마나 깨끗해질 수 있어?

진　석　빨기 나름이고 때 나름이겠지.

안젤라 난 얼마나 걸릴까?

진 석 저번에 보니까 깨끗하던데. 금방 깨끗해질 거야.

안젤라 나 찌들었는데.

진 석 (세탁물을 뒤져보며) 깨끗하네. 저번에도 얘기했잖아. 이렇게 깨끗한 건 가져오지 말라니까. 한번 세탁해서 가져오는 거야? 세탁소도 양심은 있어. 어떨 땐 이게 빤 건지 안 빤 건지 통 감을 잡을 수가 없다니까. (팬티를 들었다가 놓으며) 웬만하면 빤스 같은 건 직접 빨아 입어. 젊은 아가씨가 왜 그러냐. 빤스 같은 속옷은 손빨래해야지.

안젤라 (눈이 풀려서) 나 좀 빨아주라. (웃옷을 벗으며 다가간다)

진 석 거 참, 분위기 묘한 말이네.

안젤라 할 수 있어?

진 석 날 어떻게 보고 하는 말이야?

안젤라 야한 생각하는구나.

진 석 내가 언제?

안젤라 나하고 하고 싶지? (진석에게 다가간다)

진 석 저리 안 가?

안젤라 좋잖아. 내가 빨아줬으면 좋겠지? 매일 그런 생각하며 나 지켜봤지? 그래 내가 먼저 빨아줄 테니까 나 좀 빨아줄래? (진석의 볼을 손으로 감싼다)

진 석 (안젤라를 밀쳐낸다) 정신 차려.

안젤라 왜 겁나? 난 원하는데. 그동안 잘해준 건 뭐야? 불쌍해서? 아니면 공짜로 한번 잠이나 자보려고?

진 석 (안젤라의 뺨을 때린다) 아주 생쑈를 하는구나. 그런 쑈라면 너희 가게에나 가서 해. 왜 여기 와서 쑈를 하냐? 여긴 세탁소야. 세탁

쇼가 아냐.

안젤라 왜 내가 더러워서 싫어? (눈물이 글썽인다)

진 석 (눈물을 보고는 당황한다) 미안. 미안해. (때린 손을 뒤로 감추며) 나도 모르게 그만. 괜찮아? 응? 괜찮아?

안젤라 저리가. 낮에 보면 더러워 보이지? 그래도 밤엔 괜찮구. 너도 그래? 그럼 빨면 되잖아. (옷을 벗어 던지며) 자, 이것도 다 빨아.

진 석 아, 정말 왜 그래? 미안하다니까.

안젤라 나도 빨면 되잖아. 내가 들어가면 되잖아. 깨끗하게 빨면 되잖아. (울며 세탁기 안으로 들어가려 한다)

진 석 (막으며 끌어안는다) 그만해. 위험해. 정신 좀 차려봐.

안젤라 (진석에게 안겨서 흐느껴 운다) 깨끗하게 빨면 되잖아. (온몸이 축 늘어진다)

진 석 (안타까운 듯이 바라본다) 그래, 빨면 되니까 정신 좀 차려봐.

동민, 세탁소로 들어오다 안젤라를 발견한다.

동 민 여기서 뭐하냐?

안젤라 (완전히 정신을 잃고 비틀거린다)

진 석 (안젤라가 쓰러지지 않게 안으며 동민에게 인사한다)

동 민 일단 눕히자. (진석과 함께 안젤라를 소파에 눕힌다) 많이 놀랐지? 그래도 이쁘니까 봐줄 만하잖아. 이쁘면 다 용서가 되는 거야. 진석이 너 어머니도 그렇게 예쁘셨다면서? (진석이의 표정을 보고는 말을 돌린다) 얘 이러는 거 보면 내가 얼마나 기분이 더러워지는지 몰라. (피아노 치는 흉내를 내며) 저절로 안젤라를 위하여가 나온다니까. ('엘리제를 위하여'를 흥얼거린다) 따라따라 따라따라라라 따라

라라라 라라라. 이건 분명히 아버지가 딸을 애타게 부르는 심정으로 만든 곡일 거야. 아니면 술을 억지로 따르라고 조르는 곡일 수도 있고. 따라따라 따라따라라라라 따라라 따라라 따라라라. 어쨌거나 제목은 안젤라를 위하여지. 클래식도 자꾸 들으니까 좋더라구.

진 석 그 곡 엘리제를 위하연데요.

동 민 그래? 뭐 클래식을 많이 듣다보면 가끔 헷갈릴 때도 있지. 안젤라를 위한 발라드하고 잠깐 헷갈렸어.

진 석 아드린느를 위한 발라드겠죠.

동 민 전엔 안젤라를 위한다고 하더니 맘이 바뀌었다냐? (짜증을 내며) 어떻게 된 게 끝까지 안젤라를 위해주는 사람이 없어. 난화처럼 되기 전에 누가 잡아주면 좋으련만.

진 석 (안젤라를 내려다보며) 술은 안 마신 것 같은데. 어디 아픈가 봐요.

동 민 아픈 거 아냐. 약해서 그래.

진 석 그러면 병원 가봐야 하는 거 아니에요? 겉보기엔 별로 약한 것 같지도 않던데 약한가 봐요.

동 민 약한 게 아니라 약해서 그렇다구. 약! (안젤라의 상태를 확인한다) 병원 안 가도 괜찮겠네. 괜히 병원 갔다가 문제 커져. 몸 씻는다구 나갔다더니 목욕탕은 안 가고 왜 세탁소에 와서 난리 브루스를 쳤는지 모르겠다. 애 불쌍한 애니까 너 장난칠 생각 마라. (혼잣말처럼) 한동안 잠잠하더니 또 저러네. 약 주지 말라니까 새끼들. 야, 진석아.

진 석 예?

동 민 너, 기왕 고생한 거 좀 더 보고 있어라.

진 석 예.

동 민 지금 저 상태로 데려가면 로망스 누님 난리 난다. 정신 차리면 알아서 갈 거니까 그때까지 그냥 자게 둬. (세탁소 안을 둘러보며) 근데 아버지는 어디 가셨냐?

진 석 몰라요. 저 들어오니까 말씀도 안 하시고 급하게 나가시던데요. 그런 모습은 또 처음 봤어요. 근데 왜요?

동 민 (목소리를 낮추며) 너희 아버지가 내 사부님 아니냐.

진 석 사부님이요?

동 민 쉿! 어디 가서 얘기하지 마라.

진 석 아버지가 싸움을 그렇게 잘 하세요? 처음 듣는데요.

동 민 야, 이 자식아 그게 아니고. 내가 이 세탁이란 걸 배우기로 했거든.

진 석 삼촌네 조직에서 이제 세탁소까지 인수해요?

동 민 그게 아니고 내가 새 삶을 살려고.

진 석 정말이요? 혹시 난화 누나 때문에 그래요? (흰 셔츠를 가리키며) 생전 안 입던 흰 셔츠를 다 입으셨네요. 올드블랙존줄 알았는데.

동 민 내가 갱생의 길을 가려고 한다. 근데 난화는 누나고 난 왜 삼촌이냐? 우리 둘이 나이 차 얼마 안 나, 임마.

진 석 입에 밴 걸 어떡해요.

동 민 알았다. (나가려다가 돌아보며) 요즘은 싸움 같은 거 안 하냐?

진 석 아, 그럼요. 왜 옛날 얘기를 꺼내고 그래요.

동 민 어린 녀석이 옛날은 무슨. 너 군대 가기 전에 조금만 더 주먹 휘두르고 다녔으면 내 밑에 들어올 뻔 했어 임마.

진 석 아무리 그래도 제가 아무데나 들어갔겠어요?

동 민 그게 네 맘대로 됐겠냐? 우리 보스가 널 찍었었거든. 젊은 인재 양성이니 뭐니 그러면서 말이야. 똑똑한 조직원이 있어야

메이저로 클 수 있다나. 어쨌거나 사람 패고 다니는 것보다는 드럼 두들겨 패는 게 백 번은 낫다. 언제 한번 불러라. 사부님 설득해서 보러 가마.

진 석 관뒀어요.

동 민 (문 열고 나가려다 말고 다시 들어와서) 그럼 주먹질하고 모범생 둘 중에 어디로 돌아가는 거냐? 이쪽은 생각도 마라. 한 번 들어오면 못나와.

진 석 누가 그런데요?

동 민 그럼 이제 모범생 되는 거냐? 학교로 돌아가는 거야?

진 석 저도 아버지 제자예요.

동 민 (웃으며) 세탁? 정신 나갔구나. 너 때문에 아버지 머리에 쥐나겠다. 간다. 안젤라 좀 잘 보고. (의미심장하게) 더 늦기 전에 오늘은 결판을 내던지 해야지. (퇴장)

진 석 (안젤라의 이마에 손을 대어보고는 안타깝게 바라본다)

제8장 ━━━━━━

세탁소 안. 소파에 앉아서 잠든 진석과 진석의 무릎을 베고 소파에 누워서 잠들어 있는 안젤라의 모습이 보인다. 잠들어 있는 그들 옆으로 경찰 제복, 환경미화원 작업복, 의사가운, 검은 정장, 판사 법복, 승복, 수녀복, 웨딩드레스 등 각종 옷들이 걸려있다. 그 높이는 사람 키 정도여서 뒤에 가서 서면 직접 입지 않고도 옷

을 입은 것처럼 보이게 되어 있다. 진석과 안젤라 거의 동시에 잠에서 깨어난다. 안젤라, 자리에 일어나 앉는다.

안젤라 (주위를 둘러보며) 별의별 옷이 다 있네. 이렇게 똑같이 걸려 있으니까 되게 이상하다.

진 석 뭐가?

안젤라 이것 봐. (옷을 가리키며) 청소부랑 의사랑 친구처럼 붙어 있잖아. 다들 친구처럼 보여. 실제론 저런 모습들 거의 본 적이 없는 것 같거든.

진 석 하긴 그러네. (웃으며) 저것 봐. 얘네 둘은 되게 정겹게 붙어 있어. 하나는 경찰이고 하나는 조폭 유니폼 같은데.

안젤라 조폭이 유니폼이 어딨어?

진 석 기본적으로 올드블랙죠잖아.

안젤라 아, 문상 가는 복장?

진 석 그렇지. 항상 죽을 각오가 돼 있다는 위압감을 주려고 그런 거 아닐까. (검은 정장 앞에 서서) 어때? 어울려? 깍두기나 단무지 같아?

안젤라 문상객 같은데. 느낌이 안 좋아. 그런 불길한 옷은 입지 마.

진 석 이건?(흰 가운을 입는다) 의사 같아 보여?

안젤라 (자세히 보다가 웃으며) 이발사 같아.

진 석 왜?

안젤라 (가슴 주머니에 보이는 가위를 가리키며 웃는다)

진 석 (가위를 빼고 펜을 끼워 넣는다) 이젠?

안젤라 (웃으며 고개를 끄덕인다)

진 석 되게 우습네. 이런 거 하나로 사람이 달라보이다니.

안젤라 (수녀복을 멍하니 바라본다)

진 석 괜찮아. 입어봐.

안젤라 싫어. 나 같은 사람이 이런 옷 입으면 벌 받을 거야.

진 석 (판사 법복 뒤에 가서 선다) 당신은 무죄입니다. (신부복 뒤에 가서 얼굴을 내민다) 안젤라 너의 죄를 사하노라.

안젤라 어머, 신부님이시네요. 근데 반말이네?

진 석 원래 존댓말로 하는 건가? 잘 몰라서.

안젤라 신부님, 옷을 잘못 입으셨네요. 그 옷이 아니에요.

진 석 네?

안젤라 저게 신부님 옷이니까 저걸로 입으시죠. (웨딩드레스를 가리킨다)

진 석 싫어. 안젤라가 입어 봐. (안젤라의 손을 잡아 웨딩드레스 뒤에 세운다) 예쁘다. 공주님 같은데. 마법의 성에 갇힌 공주님 말이야.

안젤라 (수줍은 듯 진석을 바라본다) 말도 안 돼. (사이) 그럼 난 무슨 마법에 걸렸을까?

진 석 자신이 누군지 그리고 내가 누군지 알아보지 못하는 마법.

안젤라 알아보든 알아보지 못하든 그런 건 상관없어. 그냥 빨고 싶어. 깨끗하게 빨고 싶다구.

진 석 그건 아무것도 아닐 거야. 마법의 성 같은 데선 아무것도 문제가 되지 않을 거라구. 아무렴 어때?

안젤라 그럴까?

진 석 그럼. 본질은 변하지 않아. 마법에 걸렸을 때도 마법에서 풀려났을 때도 공주는 언제나 공주였던 것처럼. 언제나 그 자리에 있었다구. 언제나 그 성에 있었어. 그러니까 신경 쓰지 말아. 빨아도 되구 안 빨아도 되구.

안젤라 빨아도 대구? 안 빨아도 대구?

진 석 그래. 마법의 성의 마법은 공주가 만든 거라구. 그러니까 그만 마법을 풀어.

안젤라 찾아오는 사람도 없는데.

진 석 공주가 먼저 찾으러 나서면 되지. 그게 싫으면 기다리고. 언젠가는 찾아올 테니까.

안젤라 그럴까?

진 석 그럼, 반드시 찾아올 거야.

진석과 수정, 함께 생각에 잠기면 구석에 있던 여성정장의 옷1이 앞으로 나와서 불만을 털어놓는다.

옷 1 말도 안 돼. 찾아오긴 뭘 찾아와? 난 벌써 1년 넘게 기다렸는데 주인이 코빼기도 보이지 않는다구. 옷인 내가 찾으러 나설 수도 없구 말이야. 이거 참 자존심 상하는 얘기지. 유행 좀 지났다고 이럴 수 있나.

낡은 남성정장의 옷2가 반대편에서 가볍게 웃으며 등장한다.

옷 2 1년 넘게? 난 20년이 다 돼 간다구. 어디 겨우 1년 가지고.

옷 1 20년이나? 우와 20년 동안이나 이 세탁소 안에만 있었으면 무지 답답하겠다. 난 1년밖에 안 됐는데도 답답해서 돌아버리겠는데.

옷 2 그래도 한 10년 전까지는 괜찮았어. 가끔씩 날 빌려 가는 사람도 있었으니까. 그때는 이 양복이란 게 별로 유행을 안 탔거든. 그래서 주말이면 결혼식장에 출장도 갔었지. 평일엔 회사

면접장소에도 출장 나가고 말이야. 동네 사진관엔 수시로 드나들었어. 내가 직장에 붙여준 사람이 얼마나 많은데. 지금쯤 회사에서 꼭 필요한 재목이 돼 있을걸. 그래도 당시엔 가장 비싼 몸이었거든. 요즘 말하는 명품이었으니까 말이야.

옷 1 우와 바깥바람도 쐬고 좋았겠다. 요즘엔 그런 일이 전혀 없는데.

옷 2 그렇지. 요즘 누가 세탁소에서 옷 빌려 입냐? 더군다나 너 같은 비메이커는. 안 찾아갈 만도 하지.

옷1과 2의 한탄을 듣고 있는 게 우습다는 듯이 낡은 옷3이 천천히 모습을 드러낸다. 아주 낡은 옷이지만 그래도 당시에는 꽤 괜찮았을 법한 모습이다.

옷 3 잠 좀 자려는데 거 되게 시끄럽네. 힘도 없는데 꼭 말을 하게 하고 말이야. 어이, 이보게들. 내 기억으로는 내 주인이 결혼하기 전에 즉 총각일 때 날 여기에 맡기고 가서는 찾으러 안 왔어. 그런데 나중에 내 주인이 결혼을 해서 낳은 아들이 이 세탁소에 왔지. 그것도 한참 어른이 돼서 말이야. 그때 그 아들이 맡긴 양복이 너야. (옷2를 가리키며) 그리고 네가 합격시킨 사람들 중에서 지금 갈 곳 잃고 헤매는 사람 많아. 우리들처럼 아무도 데려가지를 않아서 쓸 수 있지만 아무짝에도 쓸모가 없는 것처럼 보이는 사람들 투성인 거지. (옷1과 2, 고개를 끄덕인다)

안젤라 꿈같은 얘기네. (안젤라의 말에 옷들 순식간에 사라진다) 더 듣고 싶었는데.

진 석 그러면 다시 꿈을 꾸면 되지. 나도 다 잊고 꿈꾸고 싶었어. 이럴 때 때마침 노래라도 흘러나오면 얼마나 좋을까.

진석과 안젤라, 마냥 즐겁게 웃을 때 진주가 등장한다. 진주, 무대 여기저기를 춤추며 뛰어다닌다. 무대가 점차 몽환적 분위기로 바뀌면 진주가 가요 '마법의 성'을 노래한다. 진석과 안젤라, 노래를 들으며 다시 처음처럼 소파에서 잠든다. 노래가 끝나갈 때쯤 검은 정장 차림의 험악하게 생긴 사내 두 명이 등장해서 진주를 끌고 나간다. 잠시 후 세탁소 앞의 호떡 수레에 "투캅스 호떡"이라고 불이 들어온다.

김 반장 왜 진작에 이걸 모르고 말이야.

이 형사 그러게요, 반장님.

김 반장 많이 팔아야겠다는 욕심이 없었으니까 이렇게 장사가 잘 되는 모양이야.

이 형사 호떡 장사해야겠다는 마음먹었으면 아마 이렇게 안 됐을 거예요.

김 반장 세상사 다 그런 거 아니겠어. 마음을 비워야지.

이 형사 반장님, 호떡으로 세상사를 얘기하시네요.

김 반장 이 호떡에 모든 게 다 들어있다구.

이 형사 그럼 저희 수사는 접는 겁니까?

김 반장 뭐 수사할 게 있어야지. 다 끝났다는데.

이 형사 끝나다뇨?

김 반장 복직하려고 시작한 일이잖아. 근데 생각해보니까 복직하기가 싫어졌어. 호떡 파는 게 더 비전이 있겠더라구. 이게 딱 내 일인 것 같아. 뒤로 돈 받다가 옷 벗을 일도 없고 말이야.

이 형사 저도 그렇게 생각합니다. 맘이 편하더라구요.

김 반장 이제 내 사업 할 나이도 됐잖아.

이 형사 맞습니다. 그럼요. (사이) 그리고 백설탕하고 밀가루가 말한 금

수가 여기 아니래요.

김 반장 자네 알고 있었어?

이 형사 반장님도 알고 계셨어요?

김 반장 근데 왜 말 안 했어?

이 형사 반장님, 실망하실까 봐요. 반장님은요?

김 반장 나도 그랬지.

이 형사 반장님, 우리 이제 사업으로 성공하자구요.

수정이 화가 난 모습으로 나타난다.

수 정 아직 멀었어요?

이 형사 알았어요. 갑니다. 방금 출발하려고 했습니다. 참, 반장님. 다음 주부터는 오뎅도 팔까요?

김 반장 아무래도 그래야겠지. 국물이 있어야겠더라구.

수 정 (호떡 봉투를 뺏어들며) 그냥 제가 가져갈게요.

김 반장과 이 형사, 함께 웃는다. 세탁소 앞으로 걸어가는 수정, 소파에서 잠들어 있는 진석과 안젤라를 발견하고는 호떡 봉투를 떨어뜨린다.

제9장 ─────

보스의 사무실. 보스와 수정이 테이블을 사이에 두고 마주보고 앉아있다. 그 뒤에 곡괭이와 리어카 서 있다. 그들의 머리 위로 핀조명이 떨어지고 주위는 어둡다.

보스 아가씨가 겁대가리가 없군.

수정 아저씨도 겁이 없긴 마찬가지죠.

보스 (웃으며) 정말 대단한데. 역시 로망스 누님 맏딸답군. 그래도 상대를 잘못 골랐어.

수정 (비장하게) 아니요. 제대로 고른 것 같은데요.

보스 (표정이 굳어지며) 좋아. 말해봐. 누님이 조건을 받아들이겠대?

수정 엄만 몰라요. 얘기도 안 꺼냈으니까요.

보스 뭐?

수정 엄마가 진주를 얼마나 아끼는지 몰라서 그래요?

보스 그쯤은 알아. 그러니까 네 동생을 데려왔지. 나도 기다릴 만큼 기다렸어. 조금만 도와줬으면 이렇게까진 안 됐을 거라구. 알아?

곡괭이 만일의 경우, 네 동생은 제정신이 아니니까 증거도 안 남아. 본 사람은 아무도 없다.

리어카 본 사람은 아무도 없다.

수정 그렇지 않죠. 우리 엄마가 알면 가만히 있을 것 같아요? 모르는 게 다행인줄 알아요. 아직 알리지 않은 저한테 고마워해야 할 걸요.

보 스 어린 게 못하는 소리가 없구나.

수　정　아저씨 같은 방법으로 우리 엄마 협박하려다가 무사한 사람은 없어요. 단 한 명도 없어요. 반드시 둘 중에 하나의 방법으로 정리되죠.

보　스　?

수　정　첫 번째는 경찰이 동원돼서 아주 합법적으로 정리되는 거구요. 그나마 이건 괜찮죠.

보　스　(표정이 점차 굳어진다)

수　정　두 번째는 말하지 않아도 되겠죠? 엄마가 돈 쓰면 아저씨 전국구한테 바로 쓸려요.

보　스　지금 겁주는 거냐?

수　정　보스 아저씨 전국구 되고 싶은 거 아니에요? 그러면 이런 무식한 방법 말고 머리를 써야죠. 저하고 협상을 하죠. 그러면 아저씬 무사할 수 있어요. 장기적으로 봤을 때 저하고 거래하는 게 좋지 않겠어요.

보　스　젊은 아가씨랑 거래라……. 베짱이 좋군. 말해봐.

수　정　보스 부하들이 요즘 제 부탁을 안 듣더라구요. 안젤라한테 약을 더 주라고 돈까지 지불했는데 끊고 말이죠.

보　스　그럴 리가 있나. 우리 사업인데 내 허락도 없이 왜 약을 안 팔겠어? 혹시 너냐?

곡괭이　아닙니다. 형님.

수정　동민 아저씨가 시켰다던데요.

보스　동민이? 아, 수금포. 그 자식이 왜 시키지도 않은 짓을.

수　정　동민 아저씨가 안젤라랑 이 동네 뜰 생각을 해서 그래요.

보　스　안젤라가 아니라 난화일 텐데.

수　정　알고 있었나요?

보 스 　어차피 이젠 별로 소용이 없어졌어.

곡괭이 　맞습니다. 형님. 전국구로 가는데 언제까지 삼류건달을 데리고 있을 수도 없지 않습니까.

보 스 　그래서 난화랑 조용히 떠나게 해주려고 했지. 그동안 쌓은 정을 생각해서 주는 결혼선물이라고나 할까. 나하고는 창단멤버거든.

수 정 　그렇다고 부하가 배신하는데 그냥 둬요? 조직 이름에 먹칠하는 거 아닌가요. 그래가지고 전국구로 가겠어요? 게다가 새 삶을 시작하려니까 돈이 필요해서 내 동생까지 납치한 부하를요. 엄마는 그렇게 알게 될 거예요. 그러면 엄마가 가만있을까요? 혹시 보스가 시키지는 않았을까 의심할 수도 있구요. 그러니까 보스 아저씨가 직접 정리하는 게 좋겠죠.

보 스 　그걸 로망스 누님이 믿을까? 녀석이랑 난화랑 둘이 좋아지내는 거 다 알 텐데.

수 정 　젊은 여자 좋아하지 않는 남자가 어딨어요. 동민 아저씨가 안젤라를 각별히 생각하는 건 알고 있으니까 문제없어요. 아무데나 꼬리 흔들고 다니는 애니까요. 그리고 돈이 필요하니까 한 건 하려고 진주도 납치한 거구요.

보 스 　안젤라 없이 로망스 장사 되겠어?

수 정 　그런 것까지 걱정할 필요 없어요. 그 둘이나 신경 써 주세요. 우리 엄마가 여기 신경 쓰는 이유는 다 돈세탁 때문이니까요. 그냥 형식상 가게 유지하는 거라구요. 무슨 말인지 알아듣겠어요? 둘이 잘 살아보겠다고 내 동생까지 납치해서 돈을 뜯어내려고 한 거라구요.

보 스 　난화는?

수 정 그 언니 계속 일하고 싶어했으니까, 어디 멀리 섬으로 팔아버리든지 맘대로 하세요.

보 스 빚도 없는 애를?

수 정 걱정 말아요. 동민 아저씨랑 세탁소라도 열고 싶다면서 빌려간 돈 있어요. 그거 아저씨한테 넘길게요.

보 스 이렇게까지 하는 이유가 뭐지?

수 정 아저씨도 갖고 싶은 게 있죠? 저도 그래요. 갖고 싶은 거 가지려면 어쩔 수 없어요. 참, 진주는?

보 스 걱정할 필요 없어. 털끝 하나 건드리지 않았으니까.

수 정 그래 가지고 엄마가 믿겠어요? 납치된 사람이 멀쩡하다니요? 그것도 진주처럼 예쁘고 어린 처녀가요. 제정신은 아니지만 얼마나 매력적인데요. 금수같은 삼류건달이 젊은 아가씨를 납치해서 욕정도 채우지 않고 그대로 둔다구요? 그럴 수 있을까요. 안 그래요? 그걸 누가 믿겠어요. 그러면 가짜 같잖아요.

보 스 아가씨 동생이잖아.

수 정 그래서요? 그게 어쨌다는 거죠? 엄마가 나보다 훨씬 더 아끼는 동생이라서요? 아니면 아빠가 다른 동생이라서요?

보 스 정말 무섭군. 여자긴 하지만 전국구로 조직을 확대하려면 아가씨 같은 사람이 필요하겠어. 어때, 아가씨 앞으로 나랑 파트너 해볼 생각 없나?

수 정 난 삼류랑 일하고 싶지 않아요. 이 동네 전체가 삼류라구요. 난 떠날 거예요. 진석 오빠 설득해서 학교도 다시 다니게 만들 거라구요. 이런 지긋지긋한 동네 떠나서 일류가 될 거라구요. 돈만 가지고는 될 수 없는 일류요. 진석 오빠라면 할 수 있어요. 제 탈출구라구요.

보 스 　진석이? (사이) 단순히 남자 때문에?

수 정 　단순하지가 않아요. 진석 오빠는 이 지긋지긋한 곳을 떠나게
　　　　해줄 탈출구니까요.

보 스 　아가씨 이름은 수정인데 이름과는 많이 다른 것 같군.

수 정 　아저씨도 별로 보스 같지는 않아요.

곡괭이 　말조심 못해?

수 정 　(곡괭이 말은 신경도 쓰지 않는다) 그럼 거래를 할까요?

보 스 　근데 내가 얻게 되는 건 별로 없는데. 겨우 난화를 섬으로 파
　　　　는 몸값에다 로망스 누님이 고맙다고 치르는 사례금 정도?

수 정 　아저씨 목숨도 있죠. 아저씨는 목숨 값이 얼마 안 되는 모양이
　　　　죠?

보 스 　(쓴웃음 짓는다)

수 정 　좋아요. 제가 어떻게 해서든 아저씨가 엄마한테 처음에 부탁
　　　　했던 조건을 들어주도록 노력해볼게요. 그럼 됐죠? 거래가 성
　　　　사된 걸 알고 가볼게요. (퇴장)

보 스 　(심각한 표정으로 담배를 피운다)

무대 반대편에 난화와 동민이 등장하면 무대가 전체적으로 조금 밝아지고 보스
는 퇴장한다.

난 화 　(들고 있던 쇼핑봉투에서 편지봉투를 꺼내 내밀며) 자.

동 민 　이게 뭐야? 나한테 편지 썼냐? 요즘 누가 편지 쓴다구. 메일 보
　　　　내지 그랬어. 나도 그거 할 줄 아는데. 요즘엔 매일 메일 해. 매
　　　　일 메일 보내더라구.

난 화 　누가 너한테 매일 메일을 보내?

동　민　같은 회사에서 보낸 것 같더라구. 햄 만드는 회사인가 봐. 스
　　　　팸메일이라고 그러더라구.

난　화　(웃으며) 그거나 열어 봐.

동　민　(봉투를 열어보고는) 야, 이게 뭐냐.

난　화　너, 세탁소 하고 싶다며? 깡패새끼가 모아놓은 돈이라도 있겠
　　　　어?

동　민　누가 너한테 돈 달랬냐? 내가 기둥서방도 아니구 너한테 돈이
　　　　나 뜯게 생겼냐구.

난　화　내가 투자하는 거야. 사회공익적인 목적도 있고. 너 그냥 두면
　　　　맨날 나쁜 짓이나 할 거잖아. 그럴 바엔 세탁소 하면서 좋은
　　　　일 해라. 너나 나나 다 좋잖아. 너 말대로 옛날 일은 모두 잊고
　　　　깨끗하게 한번 살아보자구. 너 가진 돈에 보태.

동　민　근데 이 큰돈이 어디서 났냐? 이 정도까지는 못 모았을 텐데.

난　화　로망스 언니가 빌려주더라구. 그 짠순이 언니가 무슨 일인지
　　　　몰라. 하긴 사람이야 변하는 거니까.

동　민　그래, 우리 공동명의로 세탁소를 열자. 이름은 뭐가 좋을까?

난　화　글쎄.

동　민　난화의 난에 동민의 동을 합쳐서 난동세탁소 어때?

난　화　무슨 이름이 그래? 그러다 세탁소에서 맨날 난동만 벌어지게?
　　　　누가 옛날에 난동부리며 안 살았다 그럴까봐 생각하는 이름도
　　　　그러냐.

동　민　그런가? 난 너 이름 먼저 넣을려고 하다 보니까.

난　화　동민의 동에 난화의 화를 더해서 동화세탁소 어때?

동　민　동화?

난　화　동화 같은 이름이잖아. 이쁘지?

동 민 우리 자식 낳아서 이름도 동화라고 하면 되겠다.

난 화 정신 차려! 동업한댔지. 누가 결혼한댔어? (사이) 나이 먹어서 애
 기 가지는 거 힘들어.

동 민 그럼 데려다 키우면 되지. 동화의 주인공처럼 되는 거야. 난화
 와 동민이는 이쁜 아기 낳아서 영원히 행복하게 잘 살았답니
 다. (웃는다)

난 화 바보! 그런 동화 이야기는 다 거짓말이야. 어떻게 영원히 행복
 할 수가 있겠어. 살다보면 힘들 때도 있는 거지. (쇼핑봉투에서 흰
 셔츠를 꺼낸다) 자, 옷 좀 바꿔 입어. 새까만 옷만 입으니까 빨아
 입는 건지 알 수가 있나. 직업 바꿀 거니까 옷도 바꿔. 이제 손
 씻고 깨끗하게 살아야지. (가슴에 대어보며) 사이즈가 맞나 모르겠
 네.

동 민 (감격에 겨워) 걱정 마. 맞겠지. 안 맞으면 내가 몸을 맞추면 되지.

난 화 또 무식한 소리. 안 맞으면 바꾸러 가면 되지. 이거 백화점 제
 품이란 말이야.

동 민 우와, 명품이구나. (좋아서 옷을 갈아입는다)

난 화 그렇게 좋아? (흐뭇한 미소를 지으며 바라본다)

 난화와 동민, 키스를 하려는데 진석이 뛰어 들어온다.

동 민 너 하필이면 지금 나타나냐? 여기 있는 건 어떻게 찾아냈대?
 (진석의 얼굴을 보고) 무슨 일이야?

진 석 안젤라가요.

난 화 안젤라가 뭐?

진 석 잡혀갔어요.

동 민 누가? 무엇을? 언제? 어디서? 왜? 어떻게?

진 석 몰라요. 난화 누나는 빚이 있으니까 섬으로 팔아넘길 거래요. 지금 난화 누나도 찾기 시작했다구요.

난 화 내가 무슨 빚?

진 석 로맨스 아줌마한테 빌렸다면서요.

동 민 나 조직에서 나가려는 거 알고 트는 거구만. 곱게 나가려고 했는데 보스 형님이 이러면 안 되지. 왜 다른 사람들을 건드려?

(주먹을 불끈 쥐며 돌아선다)

진 석 혼자 가면 위험하잖아요. 같이 가요.

동 민 주먹질 좀 한다고 나설 수 있는 애들 장난이 아냐. 이건 영화가 아니라구. 알았어? 이건 내 문제야.

진 석 제 문제이기도 해요.

동 민 애들이 낄 문제가 아니라니까. 너랑은 아무 상관도 없어. 그냥 다른 세상 이야기라고 생각하면 돼. 알았어? 넌 네 인생을 살아.

진 석 안젤라가 잡혀갔다구요. 안젤라가 잘못될 수도 있잖아요.

동 민 그게 너하고 무슨 상관인데?

진 석 이제 상관이 있어요. 그렇게 내버려둘 순 없다구요. 안젤라랑 이 동네 떠나겠어요.

동 민 야, 임마. 정신 차려. 그게 사랑인 거 같냐. 그래서 행복할 수 있을 것 같아? 그건 동정심이야. 동정심 때문에 네 인생까지 망칠래?

진 석 그런 건 몰라요. 그냥 지금 하고 싶은 대로 할 거라구요.

제10장 ———

진석, 널브러져 있는 안젤라를 부둥켜안고 있다. 그 옆에 무릎을 꿇고 있는 동민. 그들 앞에 거만한 모습으로 보스가 서 있다. 보스 뒤로 곡괭이와 리어카, 서 있다.

보 스 수금포, 네가 선택해. 내 마지막 배려다. 저런 모습에 감동 받을 필요 없어. 넌 너만 생각하면 돼. 괜히 여자한테 삽질하지 말고 네 길 찾아서 조용히 떠나.

동 민 무슨 말입니까?

보 스 안젤라와 너 둘 다 없어져야겠지만. 그건 내 마음에 드는 시나리오가 아냐. 둘 중에 하나면 충분할 거 같거든.

곡괭이 그래도 보는 눈이 있으니까 짝꿍은 맞춰야하지 않겠습니까. 형님. 저승길 외롭지도 않을 거고 말입니다.

보 스 그렇지. 수금포랑 난화가 없어져주든지 안젤라랑 진석이가 없어져주든지 선택을 해야겠어. 결정은 네가 해라. 네가 결정을 못 내리겠다면 리어카, 네가 결정해.

리어카 전 그냥 확 다 실어버리고 싶습니다. 형님.

보 스 그렇게까지 하면 안 되지. 아무리 냉혈한 조직이라도 딱 필요한 만큼 최소한의 인간성은 갖춰야 하거든.

곡괭이 역시 대단하십니다. 형님. 하지만 전 수정이라는 년이 형님께 버릇없이 대드는 게 별로 맘에 들지 않았습니다.

보 스 그래서 그 아가씨가 원하는 대로 해주지 않을 거야. 아니지. 그 아가씨가 원하던 것도 해주면서 결국엔 원하는 것을 얻지 못하게 해줄 거야. 이게 내 시나리오지.

곡괭이 형님을 우습게 본 댓가를 치르게 되는 겁니다. 진석이를 어떻게 해달라는 얘기는 애초에 계약에 없었으니까 말입니다.

리어카 이제 실어도 되겠습니까?

진 석 (안젤라를 안고 일어선다) 다 비켜. 갈 거야.

보 스 너도 똥배짱이냐. 뭐해? 안젤라부터 끌어내.

진 석 (안젤라를 끌고 가려는 곡괭이와 리어카를 뿌리치며) 안 돼.

동 민 보내주십시오. 형님.

보 스 난화 데리고 조용히 사라지고 싶어? 그렇다면 네가 직접 저 둘을 처리해. (칼을 던져준다) 조직을 위해 네가 마지막으로 할 수 있는 일이다. 그러면 나도 너한테서 완전히 손 떼겠어. 네가 하고 싶은 대로 해. 필요한 돈도 챙겨주지. 새 출발할 수 있도록 말이야.

동 민 대신에 제가 쟤네들을 없애란 말입니까? 이 손으로?

보 스 자신 없냐? 그러니까 넌 삼류야. 그렇게 인간성이 강해서 어떡하냐. 정 그렇다면 할 수 없지. 원래 계약대로 안젤라와 널 없앨 수밖에.

곡괭이 형님, 진석이 저 녀석은 증인이니까 그냥 둘 수가 없습니다.

보 스 그렇지. 괜히 억울하게 됐어. (부하들에게) 쟤네들 모두 차에 실어.

동 민 (칼을 들고 보스에게 달려들다가 오히려 자신이 찔린다. 피를 흘리며 칼을 떨어뜨린다)

보 스 이거 왜 이래. 촌스럽게. 이러면 안 되지. 전국구로 가는 사람한테 직접 피를 보게 하면 쓰나. 그러니까 넌 삼류야. 알아?

곡괭이와 리어카, 진석을 두들겨 팬 후 안젤라부터 끌고 나가기 시작한다.

진 석 (동민이 떨어뜨린 칼을 들어 보스를 찌른다) 제발 우릴 가만 놔두라구.

보스, 비틀거리며 뒤로 물러서면 곡괭이와 리어카가 달려들어 진석을 무참히 칼로 찌른다. 진석, 안젤라 옆으로 쓰러진다.

보 스 (옆구리를 누르며 힘겹게) 이런 개 같은 경우가 있나. 하여튼 삼류들 옆에 있으면 꼭 이렇게 불똥이 튄다니까. (곡괭이와 리어카의 부축을 받는다)

난화, 소리 지르며 뛰어 들어와서 동민을 품에 안는다.

보 스 역시 삼류에는 러브스토리가 필수지. 건달이 무슨 사랑이냐? 건달은 조직을 사랑해야 돼. 알아? 너 맘대로 손 씻는다고 씻을 수 있는 게 아냐. 그걸 누가 인정해줄 거 같아? 명심해. 너나 난화나 안젤라나 다 똑같아. 우리 같은 인간의 길은 뻔한 거야. 앞만 보면 돼. 괜히 뒤돌아보면서 후회하거나 씻고 새로 시작한다는 멍청한 생각 따윈 필요 없어. 우린 빨면 빨리는 빨래가 아니거든. 주어진 대로 그냥 열심히 살면 돼.

순찰차 사이렌 소리 들린다. 사이렌 소리에 놀란 보스, 곡괭이와 리어카의 부축을 받으며 황급히 사라진다. 박 순경, 들어와서 상황을 둘러보더니 무전기를 들고 교신하며 급히 퇴장.

난 화 그래도 명색이 조폭이란 새끼가 자기 두목한테 겁도 없이 덤벼대냐? 네가 무슨 양아치야? 무식하기는. 그렇게 얘기해도 어

떻게 너의 무식은 사그라들질 않냐. 누가 네 무식 증명이라도 하라 그러디? 자격증 딸 거라더니 그게 무식한 양아치 자격증이야? 정신 차리고 나 봐. 세탁소 차린다며? 세탁기능사 따서 금수세탁소보다 더 좋은 동화세탁소 차린다며?

동 민 차릴 거야.

난 화 그런 사람이 지금 이게 뭐야. 세탁소 안 차리고 제사상 차릴래? 왜 만천하에 무식을 내보이고 지랄이야? 하긴 무식으로 시험을 봤으면 넌 기능사가 아니라 기사 자격증 땄을 거다. 그것도 1급으로.

동 민 (미소 짓는다)

난 화 그래도 자격증 땄을 거라니까 기분은 좋냐. (사이) 너도 할 수 있는 게 그것밖에 없지? (울먹이며) 옷 색깔 봐라. 아주 빨갛네. 이쁘다, 이뻐. 야, 눈 안 떠? 이 시점에 넌 졸리냐? 맨날 검정색 옷만 입어서 인간이 더러워서 그 모양인가 싶더니. 차라리 그게 낫겠다. 흰색 차려 입혔으면 깨끗하게 입어야 할 거 아냐. 비싼 옷 하나 사줬더니 지 멋대로 염색하고 자빠졌네.

동 민 (힘겹게 웃으며) 그렇게 진짜 자빠져 있네.

난 화 웃는 걸 보니 살 만한 모양이네. 이거 핏물은 빠지지도 않는다는데. 이 얼룩을 어떻게 뺄려고 그래? 이거 진짜 메이커란 말이야. 말 좀 해봐. 왜 사면초문이라서 말도 못하겠어? 무식한 자식아!

동 민 (힘겹게) 어쩐지, 찔릴 때 느낌이 다르더라. 방탄이 되는 것 같더라니까.

난 화 방탄은 무슨 네가 총 맞은 줄 알아?

동 민 남들이 나보고 머리에 총 맞았다던데. (실없이 웃는다) 네가 첨으

로 사준 건데 어떡하냐. 이거 옷 다버렸네.

난 화 이 와중에도 그게 걱정 되냐? 그럼 걱정하지 마라. 금수세탁소 있잖아. 금수 같은 놈이 입던 옷도 깨끗하게 세탁해주니까. 아저씨 기술 좋아서 이런 깡패새끼 피 얼룩도 다 빼주실 거야. 얼마나 좋으신 분이냐? 안 그래? 이렇게 인상 더럽고 전과자에다 무식한 깍두기, 시뻘건 깍두기 물까지 싹 다 빼주실 테니까. 남은 심각하게 얘기하는데 왜 눈은 감아? 눈 떠봐. 무식한 자식아. 밥을 먹든 뭘 먹든 입으로 먹어야지. 급하다고 배로 바로 먹는 게 어딨어. 그래 먹을 게 없어서 칼을 먹냐 이 바보야.

동 민 사랑에 배가 고파서 그랬는데.

난 화 살만한 모양이네.

동 민 그럼 죽을 줄 알았냐? 안젤라하고 진석이는?

난 화 지금 남 걱정할 때야?

동 민 난 금수가 아니잖아. 인간답게 살고 싶다구.

난 화 네가 무슨 의리의 사나이라고. (안젤라와 진석이를 바라보고) 내가 본다고 알아?

동 민 괜찮겠지. 괜찮을 거야. 그치? 우리 모두 괜찮겠지?

난 화 알았으니까 말 너무 많이 하지마.

동 민 이게 다 널 위한 거라구. 그러니까 이럴 때는 그냥 고맙다거나 사랑한다고 하면 되는 거야.

구급차 소리 바로 앞에 들려오며 무대 암전.

제11장 ————

세탁소 안. 김 반장, 광수에게 맡긴 옷을 찾으러 와 있다.

김 반장 (감탄하며) 얼룩이 감쪽같이 없어졌네요. 역시 입소문이 거짓말
이 아니군요.

광 수 어디 가나 다 비슷하죠. 그래도 잘 됐다고 하시니 저도 기분이
좋습니다.

김 반장 다른 데선 안 된다고 하던데 기술이 정말 대단하신가 봐요.

광 수 뭐, 정말 안 될 거라고 생각해서 그러겠어요. 신경도 많이 쓰
이고 시간도 많이 걸리니까 그렇게들 얘기하죠.

김 반장 아무리 그래도 보통 기술은 아니신 것 같은데요. 어떻게 하신
겁니까?

광 수 뭐 그냥 다들 하는 방법이죠. 남들은 귀찮아서 잘 안 할 거예
요. 요즘 누가 이런 거 귀찮아서 잘 하나요 어디.

김 반장 그래도 뭐 좀 특별한 게 있을 것 같은데요. 이곳 금수세탁소에
서만 사용하는 비법 같은 게 있나요? 대를 이어서 하신다니 비
밀 같은 게 있을 법도 한데요.

광 수 (미소 지으며) 굳이 그렇게 본다면 있긴 있죠.

김 반장 그게 뭡니까? (수첩을 꺼내들며)

광 수 그렇게 적을만한 건 못됩니다. 누구나 다 아는 건데요.

김 반장 하하, 죄송합니다. (수첩을 집어넣으며) 버릇이 돼놔서. 원래 전통
의 명소에는 그런 비밀이 하나쯤 있다고 하더군요. 아무한테
도 안 가르쳐준다구 그러죠 아마.

광 수 그런 거 아니라니까요.

김 반장 그러면 말씀 좀 해보세요.

광 수 세탁도 계속 공부하고 노력해야죠. 그냥 하는 손기술만은 아닙니다. 침대가 가구가 아니라 과학이라고 하는 얘기 들었는데 뭐 이것도 마찬가집니다. 세탁도 과학이죠. 그리고 그 과학으로 풀 수 없는 게 정성이고 사랑이죠.

김 반장 그게 사장님의 세탁철학이신 거죠?

광 수 뭐 그렇다고 볼 수 있죠. 특히 다림질 할 때는 고개를 넘어가듯이 손을 잡을 듯이 말듯이 뒤로 돌아설 듯이 말듯이 전 그렇게 합니다.

김 반장 사랑하는 사람을 대하듯이 말이죠. 잘 배웠습니다. 감사합니다. 얼마죠?

광 수 맡기실 때 다 지불하셨습니다.

김 반장 참, 그랬죠. (옷을 받아들고 인사하고 나가서 호떡 수레 앞으로 걸어간다)

이 형사 찾으셨어요?

김 반장 자넨 호떡철학이 있나? 호떡을 만든다는 게 단순한 손기술이 아냐. 침대가 가구가 아니라 과학이듯이 호떡도 과학이야.

이 형사 예? 갑자기 무슨 호떡철학 같은 소릴 하세요?

김 반장 하지만 과학만 가지고는 풀 수 없는 게 정성이고 사랑이지. 그걸 불어넣을 때 호떡은 천상의 맛을 내게 되는 거야. 호떡을 뒤집을 듯이 말듯이 사랑하는 사람을 대하듯이 말이야.

이 형사 바쁜데 사람 속이나 뒤집지 마세요. 배달 갔다 올 테니까 가게 보세요.

김 반장 이 형사는 호떡에 대해 제대로 알려면 아직 멀었다니까.

이 형사 아, 왜 몰라요. 정성이나 사랑은 과학으로 풀 수 없다는 거잖

아요.

김 반장 그건 핵심이 아니지.

광수. 오디오를 켠다. '비 내리는 고모령' 이 흘러나오기 시작하는데 박순경이 세탁소로 들어선다.

박순경 사장님…….

광 수 (불길한 눈빛으로) 박 순경님, 무슨 일…… 입니까?

박순경 어떻게 말씀드려야 할지……. (사이) 진석이 사망했습니다.

김 반장과 이 형사가 크게 "호떡이요"를 외친다. 김 반장과 이 형사의 호떡을 외치는 목소리 더 커지고 박순경은 광수에게 뭔가 설명하고 있다. 몇 마디 더 말한 후 조용히 인사하고 퇴장한다. 광수, 한동안 멍하니 서 있다. 김 반장과 이 형사는 호떡을 외치며 퇴장한다. 무대에 광수 혼자만 남았을 때 노래 소리 점점 더 커지고 광수는 천천히 다림질을 시작한다. 지금까지 했던 다림질과는 뭔가 달라 보인다. 무의식적으로 움직이는 듯한 기계적인 다림질이다. 무대 서서히 암전된다. 넋을 잃은 듯한 광수가 느릿느릿하게 다림질하는 모습이 희미하게 비쳐진다. 광수, 다림질을 끝낸 옷을 관객에게 돌려주고 와서 간단히 세탁소를 정리한 후 세탁소를 나선다. 나서기 직전 다시 한 번 가만히 세탁소를 뒤돌아본다. 무대 완전히 암전.

에필로그

무대 어두운 상태에서 동민과 난화의 목소리만 들린다.

동 민 왜 맨날 나만 해야 되는데?

난 화 힘 뒀다 뭐 할래? 그리고 내가 잘 빨잖아. 나보다 잘 빨아?

갑자기 무대가 밝아진다. '동화세탁소'라는 네온사인 불빛이 들어온다.

동 민 (세탁바구니 들고 투덜댄다) 맨날 나보고 배달만 가라는 건 이치에 안 맞는 거야. 안 맞다고.

난 화 아니, 맞는 거야. 맞아 볼래? (때리려고) 맞고 갈래, 그냥 갈래?

동 민 (피하며) 이거 좀 심하잖아. 날 어떻게 보고 사나이 자존심이 있는데⋯⋯. 당연히 맞기 전에 그냥 가야지.

난 화 꼭 맞는다 그래야 정신을 차리지. 세상 다 맞게 사는 거야.

동 민 예. 그럼 다녀오겠습니다. (거수경례한다) 세탁!

— 막.

불타는 찜질방

등장인물

무대

대도시 변두리의 찜질방

어두운 새벽, 남녀가 같이 휴식을 취하는 찜질방 내부.
무대 가운데 바닥에 누워서 자고 있는 김우성.
그 옆에서 역시 자고 있는 조경락.
모두 "불타는 찜질방" 마크가 찍힌 반팔 티셔츠에 반바지 차림이다.
그때 김우성과 조경락의 사이로 가오리가 들어온다.
김우성과 조경락을 번갈아 보던 가오리는 김우성 옆으로 가서 살며시 눕는다.
김우성의 손을 잡아 자기 가슴에 올려놓는 가오리, 김우성이 잠에서 깨기만을 기다린다.
드디어 잠에서 깨어난 김우성.
이어서 찜질방 전체를 뒤흔드는 가오리의 비명.

가오리 (찢어지는 목소리) 아! 야, 이 변태야! (김우성의 손을 가슴에서 밀어내며 벌떡 일어나 앉아 흐느낀다) 흑흑흑. (얼굴을 두 손으로 가리며 더욱 크게 흐느낀다)

벌떡 일어나 앉는 김우성, 무슨 영문인지 알 수가 없다는 표정이다.
조경락 역시 일어나 앉아 주위를 두리번거리며 어떻게 된 일인지 알고 싶어 한다. 이때 달려오는 장광수, 그대로 김우성의 얼굴에 주먹을 날린다.
그대로 나자빠지는 김우성. 다시 한 번 주먹을 날리려는 순간, 조경락이 장광수를 말린다.

조경락 도대체 무슨 일입니까? 왜 그러세요?
장광수 아, 보면 몰라요? 이 변태새끼가 내 애인 젖가슴 주물렀잖아.
김우성 (다시 일어나 앉으며) 제가요?
장광수 그래도 무슨 할 말이 있다고 이 새끼가!

다시 주먹을 치켜드는 장광수를 간신히 말리는 조경락.

조경락 자, 진정하세요.
장광수 당신도 눈이 있으면 봤을 거 아닙니까! 이런 공공장소에서 성추행하는 저런 변태새끼는 요절을 내야한다니까요.
조경락 저는 못 봤는데요.
장광수 뭐야, 당신도 저 새끼랑 한패 아냐? (조경락의 멱살을 쥐어 잡는다)
조경락 회사동룐데요.
장광수 그러면 한패네. 당신도 만졌지? 그치?
가오리 (울음을 그치며) 자기야 그 사람은 안 만졌어. (김우성을 가리키며) 이

사람만 만졌어.

김우성 저는 정말…… 그게요.

가오리 (자신의 가슴을 감싸 안으며) 어떻게 짐승처럼 그럴 수가 있어요?

장광수 너 같은 놈은 소리 안 질렀으면 뭔 짓을 더 했을지 모를 놈이지. 내가 잘 알아. 너 같은 놈들 말이야. 이제 어떡할래?

김우성 예?

조경락 아니, 어떡하다뇨?

장광수 하긴 묻는 내가 바보지. (휴대전화를 꺼내든다) 그냥 경찰에 신고해서 콩밥 먹이면 간단한 건데 말이야.

조경락 (장광수의 휴대전화를 뺏어든다) 이거 왜 이러십니까? 진정하세요.

장광수 어쭈! 한편이라고 이제 공무집행방해를 하네.

가오리 자기야, 그건 자기가 쓸 수 있는 말이 아니지.

장광수 왜? 공적인 일을 하는 건데 그걸 막으면 공무집행방해죄도 추가되는 거 아냐? 이건 경찰에 신고하는 거니까 누가 뭐래도 엄연히 공적인 일이지. 안 그래? 이 변태야!

김우성 (어색하게) 예! 맞습니다. 그렇죠.

조경락 뭐 공적이든 아니든 일단 마음을 가라앉히시고 천천히 이성적으로 생각해보자구요.

가오리 이성을 잃어버린 짐승한테 무슨 이성적으로 생각을 해요? 자기야 빨리 신고해버려! 저런 변태자식은 빨리 집어넣어야 돼!

조경락 자, 제발 진정하세요. 무조건 처벌하는 게 능사는 아니지 않습니까. 일단 사과부터 받고 재발을 방지하는 게 우선 아니겠습니까.

가오리 아저씨 말 잘하네요.

조경락 (김우성에게) 뭐해? 어서 잘못을 빌고 용서를 구해야지.

김우성 근데 내가 뭘…….

김우성을 한쪽 구석으로 데려가 심각하게 얘기하는 조경락.

한탕 했다는 생각에 마음은 기쁘지만 티내지 않으려고 노력하는 장광수와 가오
리. 진공청소기를 끌고 하품을 하며 나타나는 박 씨.

박 씨 (김우성과 조경락 옆에 가서 청소기를 켠다) 좀 비켜주세요.

조경락 일단 빌어! 시끄러워지면 우리한테 좋을 거 하나도 없어.

김우성 (청소기 소리 때문에 듣지 못하고) 뭐라고?

조경락 시끄러워지면 좋을 거 없다고.

김우성 뭐?

조경락 (박 씨에게) 청소기 좀 끄세요. 새벽에 뭔 청솝니까?

박 씨 새벽? (시계를 보고 나서) 난 시끄럽길래 아침 청소시간인줄 알았
지 뭐요. 이거 미안하게 됐습니다. 뭐 필요한 건 없습니까?

조경락 없으니까 가서 일보세요.

박 씨 이게 제가 하는 일인데요.

조경락 이거 말고 다른 일 보세요.

박 씨 다른 일 뭐요?

김우성 가서 불이나 때든지 하세요.

박 씨 아, 불! 그렇지. 불을 때야지. 불이 약해서 그런가…… 요즘
통 손님이 없네. 불이 좋아야 좋은 찜질방이지 암만. 보일러
기름 말고 장작을 써야 해. 그래야 몸에 좋대요. 그건 아시
죠?

김우성 뭐, 그렇겠죠.

박 씨 근데 장작으로도 약해요. 뭔가 다른 찜질방에선 안 쓰는 그런

걸 써야 된다 이거죠. 차별화된 전략이 있어야 제대로 불타는 찜질방이 된다 이거죠.

조경락 알았으니까 좀 가보세요.

박 씨 그나저나 궁금해서 그런데 요즘 우리 찜질방에 왜 이렇게 손님이 없을까요?

조경락 아무래도 아저씨 때문인 것 같네요.

박 씨 그렇지요? 그렇게 보이시죠? 제가 생각해도 그렇습니다. 아무래도 사장인 저 때문이겠죠. 회사경영에 문제가 있는 건 어디까지나 최고경영자가 책임을 져야죠. 전 저의 책임을 회피하지 않겠습니다. 고객의 소리를 듣겠습니다.

김우성 사장님이세요? 이런 찜질방 하나 하려면 얼마나 듭니까?

박 씨 그야 관리나 하는 저는 모르죠.

김우성 사장님이라면서요?

박 씨 아니, 제가 숨기고 있는 건데 어떻게 아셨습니까? 다들 잘 모르는 일인데. 근처 다른 찜질방에서 염탐하러 온 겁니까? 우리 업소의 노하우를 훔치려고 온 거 아니요?

조경락 저, 별로 건강하지 않으신 것 같은데 가서서 좀 쉬시지요.

박 씨 아이고, 고맙습니다. 이렇게 저의 건강까지 다 챙겨주시고. 젊은 양반이 참 친절하시네요. 그럼 그만 들어가보겠습니다. (청소기 끌고 퇴장)

김우성 정신이 하나도 없네. 저렇게 치매 걸린 분이 여기 사장이란 말야?

조경락 그냥 일하는 사람 아닐까? 어쨌든 재네들 얼마 챙겨주면 끝날 거 같으니까 빨리 끝내자.

김우성 (여전히 억울한 표정으로) 그래도 내가 한 게 아닌 걸 어떻게……

조경락 그래서 경찰서 가서 어쩌자고? 지금 우리 잡으려고 혈안이 돼 있을 텐데. 잡히면 끝이야. 알아?

김우성 경찰에서야 우리 잡을 일은 없지. 비자금이 뭐가 떳떳하다고 신고했겠냐?

조경락 야, 걔네들이 바보야? 공금횡령 같은 걸로 우리 수배했을지도 모르잖아. ·

김우성 그건 아니지. 그랬다가 우리가 잡혀서 경찰에 비자금 폭로하면 지네들은 무사할 거 같아?

조경락 물론 그건 그렇지.

김우성 그러니까 걔네들이나 우리들이나 구린 건 똑같다구.

조경락 그럼, 너 뭣 하러 이렇게 숨어있자고 한 거야?

김우성 솔직히 무서운 건 경찰이 아니지. 경찰에 붙잡히면 살겠지만 걔네들한테 잡히면 끝장이라구.

조경락 끝장?(부들부들 떤다)

김우성 어차피 예상했던 일이야.

조경락 뭐야! 죽는다는 얘기는 없었잖아. 너 이 새끼 나한테 거짓말한 거야?

김우성 누가 죽는데? 죽을 수도 있다는 얘기지.

조경락 업어치나 메치나. 그게 그 얘기지.

김우성 그래서 이제 와서 어쩔 거야?

조경락 (큰소리로) 나한테 거짓말을 해? 이런 사기꾼 새끼!

사기꾼이라는 소리에 깜짝 놀라는 장광수와 가오리.

장광수 이런 씨팔! 인생이 불쌍해서 대충 넘어갈까 생각했더니 안 되

겠구만. 못 참겠어.

가오리 자기야 왜 이래. (사이) 절대 참지 마!

장광수 이젠 우리를 사기꾼으로 몰아?

장광수와 가오리를 진정시키려고 다가가는 김우성.

충격을 먹은 듯 멍하니 서 있는 조경락.

김우성 죄송합니다. 저 친구가 한 얘기 신경 쓰지 마세요. 선생님들께
한 얘기가 아닙니다.

장광수 선생님? 뭐 선생님이랄 것까지야.

가오리 (팔꿈치로 장광수의 옆구리를 쿡 찌른다)

장광수 아무튼 당신 경찰에 넘길 거니까. 알아서 해. 각오는 됐지?

가오리 (김우성에게) 그래요. 어쨌거나 저는 당신처럼 파렴치한 인간들
은 그냥 볼 수가 없다니까요.

김우성 제발 한번만 봐주십시오. 그러면 제가 원하시는 대로 다 해드
리겠습니다.

장광수 정말이야?

가오리 (다시 팔꿈치로 장광수의 옆구리를 찌른다) 됐어요. 전 그냥 당신이 처벌
받았으면 좋겠어요.

장광수 그래, 맞아.

김우성 제발 용서해 주십시오. 다시는 이런 일이 없도록 하겠습니다.
(조경락에게 다가가서 귓속말로) 뭐해? 안 도와줄 거야? 야!

조경락 그럼 살 방법은 없는 거야?

김우성 걱정도 팔자군. 걱정 마. 변수만 없다면 우린 아무 일도 없을
거야. 당초 계획했던 대로 잘 될 거라구. 그러니까 아까 내가

했던 말은 싹 잊어버려. 알았어?

조경락 죽는다는 얘기도?

김우성 그것부터 잊어버리라는 얘기야. 자, 일단 이 일부터 해결하자.

조경락 그럼 다 잘 되는 거지?

김우성 그렇다니까. 넌 겁이 많은 게 탈이라니까. 제발 그거 고쳐라.

조경락 넌 여자들 성추행하는 거나 고쳐라!

김우성 뭐? 나 아니라니까!

조경락 그럼 지금 이 상황은 뭐냐?

장광수 아니, 둘이서 무슨 말이 그렇게 길어?

조경락 합의합시다.

가오리 아니 그런 말을 어떻게 그렇게 쉽게 할 수 있어요?

조경락 길게 말해서 뭐합니까? 우리들 지금 안 그래도 머리가 복잡하니까요. 그냥 빨리 해결하는 게 좋지 않겠습니까.

장광수 그래도 그렇지 이 사람아! 그런 말을 그렇게 쉽게 하면 안 되지.

김우성 제가 돈 액수 말하는 건 예의가 아니겠지만 이 친구 말대로 저희들이 지금 그럴 형편이 못 돼서 그러니 이해하고 들으십시오. 얼마면 되겠습니까?

조경락 그래요. 얼맙니까? 얼마면 되겠습니까?

가오리 돈 많으신 모양이죠? 옷을 이렇게 입고 있으면 다 똑같이 보여서요. 누가 부잔지 거진지 알게 뭐래요. 그래, 얼마나 있는데요? 도대체 얼마나 줄 수 있는데요?

김우성 좋습니다. 부르는 대로 드리겠습니다.

장광수 생각보다 돈이 많으신 양반들이구만. 좋아, 두 장.

가오리 내가 겨우 두 장이야?

장광수 아니, 다섯 장!

조경락 (서슴없이) 드리죠!

가오리 큰 걸로! 큰 걸로 다섯 장이요.

김우성 너무 센 거 아닙니까?

가오리 부르는 대로 준다면서요?

장광수 (가오리에게 귓속말로) 너무 쎄게 나간 거 아냐? 가슴 한 번 만지고 오백만 원이나 줄 미친놈이 어딨냐? 그것도 사실은 자기가 만진 것도 아닌데.

가오리 (장광수에게 귓속말로) 사내가 왜 그렇게 통이 작아! 돈 주려고 확실히 맘먹은 것 같은데. 저렇게 새가슴은 뽑아먹을 만큼 먹어야지. 내 가슴이 어디 보통 가슴이야? 그리고 어차피 깎을 테니까 처음엔 쎄게 나가야지 적당한 선에서 합의를 보지. 하루이틀도 아닌데 왜 이래.

장광수 (가오리에게 귓속말로) 그건 그래. 가슴 하나는 예술이지. 수술 정말 잘 됐다니까.

김우성 좋습니다. 큰 거 다섯 장 드리죠.

조경락 (김우성에게 귓속말로) 아무리 그래도 너무 많은 거 아냐? 쟤네들 아주 그냥 미쳤구만. 너도 미쳤구. 어떻게 젖가슴 한 번 만졌다고 오억을 달라고 할 수 있냐? 일억만 주면 쟤네들 다 묻어 버릴 수도 있는데.

김우성 (조경락에게 귓속말로) 멍청한 놈! 오억은 무슨! 오억이 아니고 오천이야. 요즘 큰돈만 만지더니 너 감각이 이상해졌구나. 어쨌거나 그냥 자선활동 한 번 했다고 생각하자.

조경락 (김우성에게 귓속말로) 그래, 어쨌거나 네 몫에서 뗄 거니까 네가 알아서 해.

김우성 (조경락에게 귓속말로) 무슨 소리야? 똑같이 나누는 거지.

조경락 (김우성에게 귓속말로) 가슴은 네가 만지고 돈은 왜 나눠서 내? 내가 만졌으면 몰라도 난 그렇게 못해!

김우성 (조경락에게 귓속말로) 그래, 알았다. 알았어. 나 때문에 갑부 된 자식이 겨우 그깟 오천 때문에 너무하는군. 내가 알아서 할 테니까. 가만히 있기나 해.

가오리 어떡하실래요? 큰 거 다섯 장은 못 주시겠죠? 그러면…… 그냥 한 장으로…….

김우성 아뇨, 드리죠. 대신 조건이 있습니다.

장광수 뭐라구요? (무척 놀라 말까지 더듬는다) 조건이라니? (겨우 냉정을 되찾으며) 나 참 이런 경우는 또 처음이구만. 그래, 들어나 보자구.

김우성 다섯 가지 조건이 있습니다. 그걸 다 들어준다면 말씀하신 대로 큰 거 다섯 장, 그러니까 오천만 원 드리고 그걸 못 들어주시겠다면 작은 거로 다섯 장 오백으로 드리죠. 더 이상은 저도 안 됩니다. 어떡하시겠어요?

장광수와 가오리, 돈의 액수를 듣고 기겁을 한다.

김우성 놀라시는 걸 보니까 어렵다는 얘긴가요?

장광수 (큰소리로 웃으며) 다섯 개? (손사래를 치며) 아니, 무슨 그런 말씀을요. 가능합니다. 무조건 그렇게 하죠. 다섯 개가 아니라 더 많아도 됩니다. 그깟 다섯 개야 일도 아니죠. 네네.

김우성 여자분은?

장광수 아, 물어보나마나죠. (가오리에게 귓속말로) 그래 안 그래? 작은 게 오백이래. (좋아서 흥분을 감추지 못한다) 오십만 해도 감지덕진데.

가오리 그럼요. 말씀만 하세요. 우리 자기가 그렇게 생각한다면 저도 상관없어요.

　　　　박 씨, 음료수 다섯 잔을 들고 나타난다.

박 씨 다섯 개라고 하셨죠? 여깄습니다. 하나에 이천 원, 다섯 개니까 만 원.

　　　　모두들 황당한 표정으로 박 씨를 쳐다본다.

박 씨 (네 명을 번갈아 쳐다보다가) 아! 네 분인데 다섯 개! 제 것까지 시켜 주셨군요. 고맙습니다. 잘 마시겠습니다. 돈은 누가?

장광수 시킨 적 없는데요.

김우성 예, 시킨 적 없어요.

조경락 갈증 났는데 그냥 마시지 뭐.

가오리 그래요. 잘 됐네. (냉큼 음료수를 마신다) 아, 시원해.

박 씨 맨 먼저 드셨으니까 돈 내세요.

가오리 저 사람들한테 받으세요.

　　　　김우성과 조경락은 주머니에 돈이 없다는 제스처를 취한다.

　　　　장광수도 돈이 없다는 표정으로 가오리를 쳐다본다.

　　　　가오리, 할 수 없다는 듯이 뒤로 돌아앉더니 가슴에서 만 원을 꺼내 준다.

박 씨 아이고, 세상에! 세종대왕님께서 많이 더우셨겠네. 이제 눈 뜨셔도 됩니다. (음료수를 마시며 퇴장)

김우성 그럼, 약속된 겁니다. 다섯 가지 조건을 들어주지 않는다면 작은 거 다섯 장만 드릴 겁니다. 먼저 첫 번째 조건을 말씀드리죠.

장광수와 가오리, 조경락 모두 김우성의 말에 귀를 기울이며 긴장한다.

김우성 저만 아가씨 가슴을 만져서 제 친구가 서운한 모양인데 제 친구도 한번 만지게 해주시면 좋겠는데요.

장광수, 가오리, 조경락 모두 황당한 표정이다.

김우성 역시 어렵겠죠? 그럼 작은 거 다섯 장에서 합의하는 겁니다.

장광수 아뇨. 무슨 말씀. 대답도 들어보지 않고서 그러시면 안 되죠. 근데 혹시 이게 거짓말이면 저한테 끝장날 줄 아슈. (조경락에게) 자, 만지세요. 제 애인이어서가 아니라 정말 끝내주는 가슴입니다. 앗싸 가오리가 그냥 입에서 나와요. 한 번 본 사람은 잊을 수가 없다니까요. 참, 주무르는 건 안 되는 겁니다. 고얘긴 없었으니까요. 직접 보는 것도 안 되고 그냥 만져보는 겁니다. 자, 어서!

김우성 여자 분의 의견이 중요하니까 먼저 말씀해 보시죠.

가오리 (말없이 대뜸 가슴을 내민다)

조경락 (여전히 황당해하며) 싫습니다. 제가 왜 만집니까? (김우성에게 귓속말로) 이뻐 보이긴 한다만 그래도 그렇지. 여자 젖가슴 한 번 만지고 돈내긴 싫어. 나랑 돈 나눠서 내려고 너무 머리 쓰는 거 아냐?

장광수 (조경락의 손을 잡아 가오리의 가슴에 올려놓는다) 뭘 그렇게 뺍니까? 자, 어떠슈?

가오리 (조경락의 손을 잡고 놓아주지 않는다)

조경락 (황당하다는 듯) 사람이 동물도 아니고 어떻게 이럴 수가 있단 말입니까?

가오리 뭐 어때요? 그럴 수도 있지요. (조경락의 손을 놓아준다) 너무 도덕적으로 생각하지 마세요.

조경락 그게 아니고……. 참 크십니다. 혹시 뽕브라하셨습니까? (자신의 손과 가오리의 가슴을 번갈아 가며 쳐다본다)

장광수 거 보세요. 내가 뭐랬습니까? 가슴 하나는 끝내준다니까요. 노브라인데도 끝내주지요. 이게 돈이 얼마나 들어간 건데. 다 제가 투자한 거지요. (가오리의 가슴을 만지려 하는데 가오리가 거부한다)

가오리 (장광수에게 귓속말로) 이제 자기도 돈 내고 만져. 봤지? 한 번 만지는 데만 천만 원인 셈이야. 이제야 이게 값어치를 인정받는데 어디 함부로 손을 들이대? 수술하는데 자기가 투자한 돈이 기껏해야 얼마나 된다고.

조경락 원래 여자들 이 옷 안에 브라 안 하나요? 잘 몰라서요.

가오리 그야 각자 맘이죠. 자신 있음 안 하고 없음 하고. 전 자신 있으니까 안 하죠. 그래도 꼭 한 것 같지 않아요? 이래서 자신이 있는 거죠.

조경락 팬티도 맘대론가요?

가오리 그렇죠. 근데 보통 많이들 입죠. 속옷 안 입은 거 보면 아줌마들끼리 모여서 뒤통수 많이 까니까 그 꼴 보기 싫어서 속옷 입죠. 근데 남자는 팬티 입어요?

장광수 난 안 입었는데.

조경락 전 입었는데요. 우성아 넌?

김우성 야, 이름 말하지 마.

조경락 왜?

가오리 우성 씨구나.

김우성 멍청하긴. 경락이 넌 항상 이게 문제야. 알지?

가오리 (큰 목소리로 호들갑스럽게) 경락 씨네요. 경락! 이름이 왠지 낯설지 않네요.

장광수 그러게 어디서 많이 들어본 이름이야.

김우성 근데 전 이상하게 아가씨를 어디서 본 것만 같단 말이에요.

조경락 나도 좀 그래.

장광수 탤런트 닮았죠? 요새 성형한 여자들이 워낙 많아서 그래요. 그 얼굴이 그 얼굴이거든.

가오리 아무나 한다고 되나? 그래도 기본은 있어야 되지.

박 씨, 마사지 도구를 들고 나타난다.

박 씨 경락 마사지 받으시게? 어느 분?

가오리 아닌데요.

김우성 부른 사람 없습니다.

박 씨 내가 귀가 쌩쌩해. 분명히 경락이라는 소리 들었어.

조경락 제 이름이 경락입니다. 조경락.

박 씨 아저씨부터 받으시게? 아가씨가 부르는 것 같더니. 얼굴경락, 상체경락, 하체경락, 전신경락, 어느 거 받으시게? 돈 많이 차이 안 나니까 전신을 받지 그래?

장광수 아니니까 가세요.

박 씨 싸게 해줄게. 자네 보니까 얼굴이 크네. 얼굴경락 받아봐. 얼굴 바로 작아진다.

장광수 그거 한다고 얼굴이 어떻게 작아집니까?

박 씨 어허 이 사람이 안 믿네. 이래서 문제야. 여자들은 잘 아는데. 어! 여기 이쁜 아가씨! 아가씨는 알지? 얼굴도 작고 몸매도 좋아서 경락 안 받아도 되겠네.

가오리 당연히 알죠. 경락 받으면 진짜 얼굴 작아져요. 그럼요.

장광수 정말?

박 씨 얼굴 경락마사지 제대로 받으면 얼굴 주먹만 해져. 물론 자주 받아야 하는데 난 오랜 숙련을 거친 베테랑이야. 한번만 해도 바로 효과 봐. 아니면 돈 안 받아. 진짜 주먹만 해져. 정신은 오락가락한 것처럼 보여도 실력은 오락가락 안 해. 원래 어딜 가도 이런 사람이 신기가 좀 있잖아. 알지?

장광수 아니면 돈 안 드립니다.

김우성 지금 이거 하실 때가 아니지 않습니까?

장광수 잠깐만, 얼굴이 작아진다는데. 말 나왔을 때 해야지. 아니면 까먹어서. 몸은 좋은데 머리가 좀 그러니 이해하시고.

박 씨 일단 돈을 안 받을 순 없고 받은 돈 내가 돌려준다. 효과 없으면 말이지.

장광수 시간은 얼마나 걸립니까?

박 씨 시간은 중요한 게 아니야. 노하우가 중요하지. (장광수의 얼굴을 잡으며) 누워! 한다. 돈 내.

장광수 가오리! 돈 좀!

김우성 가오리?

조경락 가오리라뇨?

가오리 제가 가오리예요.

장광수 원래 강옥림인데 받침 다 떼고 가오리라고 하지요. 받침 떼니까 부르기도 쉽고 좋잖수. 아니면 이름이 조금 촌스러워서, 강옥림 그쵸?

가오리 야, 장광수! 내 본명 얘기하지 말랬지! 광수란 이름은 자랑스러워서 웃냐?

박 씨 할 거야? 말 거야?

장광수 얼마죠?

박 씨 얼굴만 할 거지? 자넨 얼굴이 커서 십만 원은 받아야 하는데 바쁜 것 같으니까 속성으로 해서 오만 원 받지.

가오리 딴 덴 더 싸던데요.

박 씨 내가 그 말 할 줄 알았어. 그래서 그걸 다 안 받으려고 했지. 삼만 원만 내.

가오리 (가슴에서 돈을 꺼내 준다)　.

박 씨 이렇게 반가울 수가. 또 부끄러운 세종대왕님이시네.

조경락 (큰소리로) 잠깐!

다들 놀라서 조경락을 쳐다본다.

조경락 이제야 감이 오는군요. 지금까지 저희를 속이셨군요.

가오리 (놀라서 약간 말을 더듬으며) 아……아, 니, 속이긴 누……가 속여요?

장광수 속였다고?

박 씨 (장광수의 얼굴을 잡아 누르며) 이거 받을 땐 조용해. 아니면 부작용으로 얼굴 커져.

김우성 무슨 말이야?

조경락 그 가슴 말입니다. 지금까지 저희를 감쪽같이 속이셨군요. 그렇게 속이면서 여태껏 살아오셨습니까? 많이들 속았겠군요.

가오리 아니, 그걸 어떻게.

조경락 우성아, 너도 봤지? 브라를 했어. 아니면 어떻게 돈을 가슴에서 꺼내? 브라 속에 넣어뒀다가 꺼내서 준 거잖아. 근데 아까 노브라라고 거짓말을 한 거야. 근데 이상한 건 어떻게 그런 느낌이 났냐는 거지. 브라는 천의 어떤 느낌이 있어야 하는데.

가오리 그래요. 했어요. 누드브라! 실리콘이라 느낌이 좋아요.

조경락 아! 누드브라! 그래서 그게 없는 것처럼 느껴졌구나. 근데 땀 나면 안 떨어져요?

가오리 제가 한 건 오리지널이거든요. 비싼 거예요.

조경락 가격차가 커요?

가오리 싼 거랑 열 배는 나요. 근데 왜 우성 씨는 말이 없지요?

김우성 어이가 없어서 그럽니다.

가오리 그래도 대답은 해야죠. 우성 씬 아까 그 문제에 대해서 대답 안 했는데요?

김우성 뭐요?

가오리 팬티요.

김우성 아! 입습니다.

가오리 그렇구나. 여기 세 명 중에서 두 명이 입고 한 명이 안 입었네. 남자들은 찜질방에서 팬티를 입는 사람이 더 많구나.

박 씨 난 안 입었는데.

가오리 그럼, 반반! 반반이구나.

박 씨 이번 달 남자 손님 중에 이 옷 안에 팬티 입고 들어 온 사람은 당신들 둘이 처음이야.

가오리 · 아니, 그걸 어떻게 알아요?

박 씨 (계속 마사지하며) 탈의실에서 유심히 봤지.

김우성 아니, 그걸 왜 지켜보세요?

박 씨 뭐, 따로 마땅히 볼 것도 없고 해서. 그게 취미야.

조경락 그럼 정말 우성이 너랑 내가 좀 이상한 건가?

가오리 그런가 보네요. 원래 남자들 안 입는구나. 아저씨들 두 명 빼고.

박 씨 그건 모르지. 사람들을 더 못 봤으니까.

가오리 이 아저씨들이 이번 달에 처음이라면서요.

박 씨 당연하지. 이달 들어 첫손님이니까. 손님이라고 해봐야 여기 모인 사람이 다야. 요즘 장사가 안 돼서 말이야. (장광수의 뺨을 때리며) 자, 다 됐다.

장광수 더 안 해줍니까? 돈이 삼만 원인데.

박 씨 할인해준 금액이잖아. 더는 안 돼.

장광수 (가오리에게) 어때? 작아진 것 같아?

가오리 별로.

장광수 (거울에 얼굴을 비춰보며) 경락마사지 받고나면 얼굴이 주먹만 해진다면서요.

박 씨 그럼. 봐! 주먹만 해졌네.

장광수 그대로잖아요. 돈 돌려줘요.

박 씨 무슨 소리야. 주먹만 해졌는데.

장광수 이게 무슨 주먹만 해진 겁니까?

박 씨 (마사지도구를 챙겨서 나가며) 거울 다시 잘 봐라. 내가 보기엔 최홍만 주먹만 하다. 누구 주먹이라곤 얘기 안 했잖아. 그치? (퇴장)

가오리 (웃으며) 저 아저씨 완전 급호감이다.

김우성과 조경락도 가오리를 따라 웃는다.

장광수 웃지 마쇼. 아무도 안 입는 팬티를 입고 들어오는 이상한 사람들이 뭘 웃어? 땀 흘리면 다 젖는데 그걸 왜 입어? 집에 갈 땐 뭐 입고 가려고?

조경락 그게 자다보면 새벽에 거 있잖습니까. 사고를 막으려고.

가오리 뭐요?

장광수 아! 맞아. 텐트를 치니까 부끄럽다?

조경락 그렇지요.

장광수 자신들이 없구만. 일인용 텐트인 모양이네. 하하하. 나처럼 자신 있으면 팬티 안 입지. 텐트 칠 때는 자신 있게 쳐야지. 사내가 말이야. 그게 건강한 거지. 자연스러운 건데. 뭐 어때! 적어도 오륙 인용 텐트는 돼야지.

가오리 텐트만 크면 뭐해? 일 분 쳤다가 바로 접을 걸. 그냥 안 치는 게 낫지. 어떻게 텐트 치는 시간보다 접는 시간이 더 빨라?

김우성 (속으로 웃음을 참으며) 얘기가 자꾸 새는데 어쨌거나 두 분이 첫 번째 조건을 들어주셨습니다. (조경락에게 귓속말로) 너도 저 여자 가슴 만졌으니까 나랑 반반 내는 거야. (조경락을 위로하듯이) 걱정마. 우리가 먹은 비자금이 얼만데. 오천은 껌값이야.

조경락 (김우성에게 귓속말로) 근데 그 껌값 절반 때문에 이 짓을 하고 있냐?

김우성 (조경락에게 귓속말로) 돈 때문에 말 잘 듣는 거 보니까 재밌잖아. 회장님 하시던 엽기행각 생각나지? 이런 재미였나 보네.

조경락 (김우성에게 귓속말로) 그건 그래. 뭐랄까 묘한 느낌이 들긴 해. 근데 나머지 조건은 뭐로 할 건데?

김우성 두고 보라고. 그러면 두 번째 조건을 말씀드리겠습니다.

장광수, 가오리, 조경락 모두 주목한다.

김우성 두 번째 조건은 지금까지 있었던 일을 모두 잊어주는 겁니다. 없었던 일로 말이죠.

장광수 무슨 말도 안 되는 소리를! 멀쩡한 여자 젖가슴 실컷 주물러놓고 이제 와서 모른 척 하겠다는 거야?*(김우성의 멱살을 잡는다)*

조경락 *(장광수를 말리며)* 사실 주무른 건 아니죠. *(장광수가 째려보자)* 일단 얘기를 들어보자구요. *(장광수를 김우성에게서 떼어놓는다)*

김우성 그게 아니구요. 돈 받으시는 건 당연히 잊으시면 안 되죠. 저도 돈 드리는 건 잊지 않을 거구요. 돈 드립니다. 걱정을 마세요.

장광수 그럼 진작 그렇게 말씀하셨어야죠. 괜찮으십니까?

김우성 돈은 받으시고 오늘 있었던 일은 잊어달라는 얘기죠.

가오리 그런 건 걱정 안 해도 돼요. 저도 그리 좋은 기억은 아니니까요.

김우성 그러니까 우리들은 본 적도 만난 적도 없는 겁니다. 아니면 돈은 없습니다. 돈을 받고 나서라도 오늘 있었던 일을 거론한다면 돈을 얼마를 써서라도 당신들 가만 두지 않을 거니까 반드시 약속을 지켜야 합니다.

가오리 알았으니까 두 번째 조건은 빨리 넘어가요. 서로서로 당근이니까. 다시 봐도 생깔 테니까요.

장광수 그래요. 이제 세 번째 조건이나 말해 보시죠.

김우성 솔직히 첫 번째 조건 말고 두 번째 세 번째는 조건도 아닙니다. 그냥 상황이 서로 그러니 이해하자는 거죠.

조경락 첫 번째도 조건은 아니지. 장난친 거나 마찬가지잖아. (사이) 물론 가슴이 장난이 아니었지만. 근데 약간 이물감이 들긴 해서 고게 안타깝긴 합니다만.

장광수 그러니까 말입니다. 그게 사실 돈 때문에 그런 겁니다.

가오리 식염수 팩이 안전하긴 해도 실리콘처럼 질감이 안 좋아서. 그렇다고 자가 지방을 이식하자니 고게 시간이랑 비용이 만만치 않아서 말이죠. 좋기는 고게 제일 좋은데. 배나 허리, 허벅지 쪽에 남는 지방도 빼서 좋고 고걸 다시 필요한 가슴에 넣어서 좋고.

조경락 아, 완전 일타이득이군요. 그건 얼마나 더 들죠?

김우성 자, 자꾸 쓸데없는 데로 빠지지 말고 세 번째로 넘어갑시다.

조경락 어차피 남는 게 시간인데 뭘 그래?

가오리 그래요. 뭐 어차피 합의보기로 한 거 급할 건 없어요.

장광수 그렇긴 하지만 짚고 넘어갈 건 분명히 짚는 게 좋지. 뭡니까? 세 번째는.

김우성 딴 게 아니구요. 지금 당장 돈을 드릴 수 없으니 조금 기다려 줬으면 좋겠다는 겁니다.

장광수 (김우성의 얼굴에 주먹을 날린다) 내 요렇게 빠져나갈 줄 알았다니까. 분명히 경고했었지? 이제 와서 돈을 안 주겠다고? 만질 건 다 만지고.

김우성 그게 아니구요. 지금 당장은 아니지만 드립니다.

장광수 그게 그 얘기 아냐?

가오리 잠깐만 좀 들어보자. 자기야.

조경락 이건 저도 아는 얘긴데요. 지금 당장 돈이 없어서요.

가오리 그걸 모르는 사람은 없죠. 찜질방 오는 사람이 그 큰돈 들고

오겠어요. 알죠. 게다가 지금 새벽인데.

장광수 아, 그런 의미였어? 진작 말을 하지 그랬어요.

가오리 자기는 항상 행동이 앞서서 문제야.

장광수 운동신경이 예민해서 그런 거니까 이해해주세요! 정신과 몸이 따로 놀아서 말이죠. 하하하. (미안한 듯 김우성의 볼을 만지려고 한다)

김우성 그만! 저리 가요. 됐습니다. 우리 문제를 빨리 매듭지읍시다.

장광수 아, 좋죠! 근데 어떻게?

김우성 지금 드리겠습니다. 나중에 드리려면 연락처도 주고받고 서로 복잡해지니까 말이죠.

가오리 아니, 지금 무슨 수로? 지금 그 큰돈이 있단 말이에요? 은행문도 닫았는데.

김우성 옷장에 있으니까 갖다 드리죠. 기다리세요. 경락아, 같이 가자.

장광수 어허, 이 사람 웃기네. 이러고 도망가려는 거 아냐?

김우성 사람 되게 못 믿으시네. 그럼 다 같이 갑시다.

가오리 남자 탈의실인데 제가 어떻게 가요? 갈 수만 있다면야 좋지만.

장광수 탈의실에서 둘이서 나한테 어떻게 해보려는 모양인데 꿈도 꾸지 마슈.

조경락 그러면 저랑 둘만 같이 갔다 오죠.

가오리 그래요. 피의자랑 피해자는 일단 같이 있기로 해요. 사건현장도 보존해야 하니까요.

김우성 좋습니다. 경락아, 일단 네 가방 드려.

조경락 왜 내 가방이야? 네 가방이지.

김우성 나중에 반반씩 나누면 되잖아.

조경락 지금 나눠.

김우성　다 보는데 어떻게 그래?

조경락　뭐 어때? 이왕 이렇게 된 거.

김우성　(조경락에게 열쇠를 건네며) 좋아. 그럼 둘 다 가져오는 걸로 하자.

조경락　진작 그렇게 했어야지. (장광수에게) 갑시다.

장광수　아, 좋지요. 근데 다섯 가지 조건 중에서 나머지 두 개는요? 그 걸 다 해야지 큰 걸로 다섯 장 받는데. 뭘 할까요?

김우성　아, 그렇군요. 경락아 뭘 할까?

조경락　뭐 마땅히 생각나는 것도 없는데 그냥 생각나는 거 아무 거나 해.

김우성　그래, 넌 너대로 난 나대로 알아서 하자.

가오리　아, 시원시원하시네. 좋게들 하세요. 약속을 지키시면 우리도 약속은 지킬 테니까요.

조경락과 장광수, 함께 나간다.

곧이어 나나가 고상한 자태를 자랑하며 핸드백을 들고 들어온다.

김우성　혹시? 나나 마담 아니세요?

나 나　아니, 여긴 어쩐 일이세요?

김우성　그러시는 마담께서는 이런 곳에?

나 나　아, 제가 룸을 옮겼어요.

김우성　어디로요? 얼마 전까지 물랑루즈에 계셨잖아요.

나 나　요번에 카니발로 스카우트 됐어요.

김우성　하긴 워낙 능력 있으시니까 스카웃 될 만하시죠.

나 나　스카웃이 아니라 스카우트요! 뭐, 자랑은 아니지만 제가 좀 그렇긴 하죠. 냉정하게 봐서 말이죠.

김우성　한번 찾아가야 할 텐데 카니발은 어디에 있습니까?

나　나　이 건물에 있는데 못 보셨나보네요.

김우성　여기면 좀 후진 거 아닌가요?

나　나　원래 가게는 키우는 재미가 쏠쏠한 법이거든요. 저는 돈보다도 전도하는 맘으로 개척룸으로 다닌답니다. 대한민국 룸살롱의 전도사라고나 할까요.

김우성　역시 마담이십니다. 근데 어떻게 이런 옷을 입고도 자태가 고우십니다. 뭔지 모를 카리스마가 느껴지시는데요.

나　나　무슨 그런 말씀을……. 사실 뭐 객관적으로 보면 그 말씀을 저 또한 인정하지 않을 수 없네요. 남들 다 맞다고 하는데 저만 아니라고 할 수도 없고. 호호.

김우성　역시 밤의 여왕이십니다. 그러면 피부관리와 젊음의 비결이 찜질방이었나보네요.

나　나　찜질방이라기보다는 돈이죠!

김우성　예?

나　나　아니, 호호 그건 아니고. 찜질방에 오려고 해도 돈이 든다, 뭐 그런 말이죠.

김우성　맞습니다. 세상에 돈 없이 되는 일이 없더라구요.

조경락과 장광수, 가방을 하나씩 들고 들어온다.

조경락　그래도 돈으로 다 되는 건 아니잖아.

나　나　웬만한 건 다 돼요!

조경락　아니, 나나 마담 아니세요? 예, 마담이 그러시다면 맞습니다. 역시 돈이죠, 돈!

나 나 이런 데가 아가씨 스카우트하기 좋거든요. 몸매 바로 확인 가능하니까 아가씨 스카우트는 이런 데서 하죠. (핸드백을 들어 보이며) 괜찮아 보이면 바로 현금 찔러주면 되거든요. 그런데 두 분이야 말로 여긴 어쩐 일이세요?

김우성 아, 예. 찜질방이니까 찜질하러 왔죠. 딴 게 뭐 있겠습니까?

나 나 하긴 그러네요. 근데 두 분 보아하니 몸이 많이 굳어 있는 것 같네요. 꼭 쫓기는 사람들처럼 말이에요.

김우성 아뇨, 저희가 그런 일이 있나요. 업무가 많다보니 그렇죠.

나 나 아, 피곤하셔서 그런가 보네요. 그럼 술 한잔 하실래요? 긴장 풀고 뭉친 근육 푸는 데는 술이 좋잖아요. 항상 즐기시던 걸로 하실래요?

김우성 이 시간에 가게 가는 건 좀 그렇지 않나요?

나 나 걱정 마세요. 요즘은 출장서비스도 돼요.

조경락 그런 것도 있나요?

나 나 아니, 가게가 같은 건물이니까 가서 술이랑 안주만 가져오면 되는데 어려울 것 있나요.

김우성 여기서 술을 마셔도 되나요?

나 나 뭐 어때요. 제 이름이면 안 되는 게 어딨겠어요.

김우성 그래도 다른 손님들이 보면 좀 곤란할 것 같은데요.

나 나 둘러보세요. 누가 있나.

김우성 이상하네요. 우리 말고는 아무도 없네요.

나 나 오늘 이 찜질방을 통째 빌렸다고 생각하면 되지요.

조경락 무슨 말이세요?

김우성 술 한잔 하자고.

조경락 술? 좋지!

김우성 근데 누가 준비하죠? 설마 직접 하시게요?

나 나 별 걸 다 걱정하시네. 어이!

장광수 (고개를 숙여 인사하며) 예.

김우성 아세요?

나 나 나 나나예요. 이 바닥에선 좀 먹히죠.

장광수 술 한잔 하시려구요?

나 나 그래. (열쇠를 꺼내주며) 카니발 가서 준비 좀 해와!

장광수 아, 예.

나 나 야, 너 꿔다 놓은 보릿자루처럼 서 있지 말고 같이 갔다 와. 그래야 빠르지.

가오리 예.

조경락 저 아가씨도 아세요?

나 나 이 바닥에선 먹힌다니까요. 나 나나예요.

김우성 역시 대단하십니다.

나 나 (핸드백에서 돈뭉치를 꺼내서 광수에게 주며) 여기 관리인 박 씨한테 드려! 그럼 아무 말 없으실 거야. 불쌍하신 양반 나 아니면 누가 챙기겠어.

김우성 아니, 돈을 그렇게 막 쓰시면?

나 나 뭐, 제가 버는 것에 비하면 껌값이죠. 저는 돈보다는 대한민국의 룸문화를 개척한다는 신념으로 일하니까요. 이제 룸의 대중화, 룸의 출장화 아니겠어요.

장광수와 가오리, 밖으로 나간다.

김우성 이렇게 신경 써주시니 너무 고맙습니다. 오늘 술값은 제가

쏘죠.

나 나 무슨 그런 말씀을. 그러면 제가 매상 올리려고 그런 것 같잖아요.

조경락 그래도 저희가 얻어 마실 순 없죠. 우리 요즘 잘 나가거든요.

나 나 그게 무슨?

김우성 아, 아닙니다.

장광수와 가오리, 술과 안주를 준비해서 들어온다.

조경락 정말 빠르군요. 마치 미리 준비라도 해놓은 것처럼 말이죠.

김우성 근데 웨이터도 없는데 어떻게 술을 마십니까? 서빙을 할 사람이 없는데. 항상 룸에서 마시다 보니까 누가 준비를 해줘야 마시지. 분위기가 영 그러네요.

장광수 (어디서 구했는지 나비넥타이를 목에 매고는) 자, 이러면 됐죠? 오늘은 내가 한탕 했으니까 서빙은 내가 하죠.

나 나 한탕?

장광수 아뇨, 그냥 기분이 좋으니까 제가 서비스하죠.

김우성 그쪽은 안 마시구요?

장광수 사람들 없는 곳에서 조용히 마셔야 하니까 이 정도는 내가 감수하죠.

조경락 뭐가 어디에 있는지 알기나 하는 겁니까? 술이니 뭐니 그때그때 가져올 수 있겠어요?

나 나 방금 보셨잖아요. 잘 찾아올 거예요. 원래 제 밑에서 일 좀 했으니까요.

김우성 그러고 보니 낯이 익은 것 같기도 하네.

조경락 근데요, 마담. 기왕 마시기로 한 거, 아가씨도 있었으면 하는데 어떻게 안 될까요? 전화 좀 하시죠.

나 나 동네방네 소문내고 싶어요? 여기 아가씨 알면 소문 금방이야. 저 가방 안에 든 거 현금 아냐?

가오리 어머, 나나 언니. 오천인데 별로 티도 안 날 것 같은데 어떻게 알았어요?

나 나 돈 냄새야 내가 귀신이지. 네가 갖고 있는 가방에 오천. 그리고 김 실장님이 가지고 있는 가방에 오천. 가방 두 개 합치면 딱 일억이겠네. 간 안 봐도 바로 답 나오잖아. 그러니까 오늘은 조용히 마셔야 하는 거지. 때마침 다른 손님도 없고 좋잖아.

조경락 우와! 귀신이시네. 귀신!

김우성 그나저나 이 아가씨도 그냥 아시는 정도가 아니라 잘 아시나 봐요?

나 나 김 실장님도 아실 텐데요. 얼마 전에도 초이스 했었잖아요. 김 실장님 테이블에 들어갔었는데 기억 안 나요? 아! 중간에 바뀌 들어가서 기억 못하시는구나. 코가 맘에 안 든다고 얘 내보내셨잖아요.

조경락 어쩐지 어디서 본 코다 싶었어요. 뭐야! 그럼 그때 다 만진 가슴인데 아까는……. 완전 사기잖아.

가오리 어머, 그러네요. 미안하게 됐네요. 그래도 그땐 그때고 아간 아까죠. 업소 나가는 여자는 평소에도 그렇게 당해야 된다는 얘기는 아니잖아요. 그냥 제 코에 투자했다고 생각하세요.

김우성 그래, 돈 받고 맞는 스파링파트너라고 해서 평소에도 그렇게 맞아야 되는 건 아니잖아. 잊어버리자구.

가오리 그렇지요. 어머, 이 오빠 똑똑하시네. 돈만 많은 줄 알았더니.

조경락 그래도 그렇지. 정말 이건 아니잖아요. 황당해서 말이 안 나오네. 그러니까 가오리 몸값이 단기간에 얼마가 뛴 거야. 주식이었으면 완전 대박이겠네. 초대박.

나 나 뭔진 모르겠지만 복잡하게 꼬인 게 많은 모양이네요.

김우성 뭐, 그냥 그런 게 있습니다.

나 나 궁금해지는데요. 나 나나예요. 궁금한 건 잘 못 참는데.

가오리 절대 말하지 않기로 약속했는데요.

조경락 입 가벼운 거 봐라.

가오리 어머, 요것도 원래 말하면 안 되는데. 미안!

김우성 괜찮아요. 이 분은 있어도 없는 것처럼 계시니까요. 제 가족보다 더 믿습니다.

조경락 너 가족 없잖아. 독잔데 부모님 다 돌아가셨으니 혼자잖아.

김우성 따질 걸 따져라. 콕 찍어줘서 고맙네.

가오리 아까 일도 미안한데 오늘 제가 접대하죠. 됐죠? 자, 한잔 받고 기분 푸세요.

조경락 그래, 뭐 기왕에 이렇게 된 거 술이나 마시자. 근데 혼자 접대하면 짝이 안 맞는데.

나 나 술은 제가 마시자고 했으니 오늘은 제가 직접 접대하죠.

김우성 원래 테이블 안 들어오시잖아요.

나 나 단골이시고 날이 날인만큼. 근데 이런 옷 입은 아가씨는 첨이겠다. 그죠? 유니폼이 참 담백하네.

김우성 그래도 영광인데요. 이런 밤의 여왕을 제가 파트너로 맞이하다니.

조경락 그럼, 파트너 정해진 거네. 자, 마시자. (장광수에게) 형씨도 한잔

하시죠.

장광수 그럴까요? 아, 술 생각 무지하게 나네.

나 나 어허! 어딜 앉으려고. 넌 그냥 서빙 해! 어서!

장광수 예.

조경락 술 나왔는데 됐어요. 같이 해요.

나 나 전 아랫것들이랑 겸상 안 한답니다. (장광수에게) 분위기나 한번 띄워봐!

장광수 그럼, 제가 노래나 한곡 하죠. 원맨밴드라고 생각하시고 들어 주세요! 일단 한잔만 세게 하고. (양주를 병째 벌컥벌컥 마셔댄다) 좋다. 근데 뭐가 있어야지. 반주기도 없네.

박 씨, 반주기를 밀고 들어온다.

박 씨 이거 찾냐? 잘들 놀아봐라. 옷 입은 꼬락서니는 똑같은데 그래 도 남자 여자 편 가르고, 접대 하는 놈 접대 받는 놈 편 가르고, 돈 있는 놈 돈 없는 놈 편까지 가르냐? 쯧쯧쯧 잘들 논다.

장광수 그만 하시고 가서 불이나 지피세요. 좀 쌀쌀하네.

조경락 그러고 보니 뜨끈뜨끈하질 않네요. 불은 제대로 지피시는 겁니까?

가오리 불 좀 팍팍 때주세요!

나 나 땀 좀 쫙 빼야지 피부가 다시 살아나죠. 노폐물 다 뽑아내야 개운하다니까.

김우성 그래요. 빨리 가서 온도 팍팍 좀 올려주십시오. 아주 개운해서 미칠 만큼 말이죠.

박 씨 이런 꼴을 보고 나보고 그냥 가라는 거냐?

가오리 정말 짜증나게 왜 그러세요? 가서 불이나 때달라니까요. 몸에 좋은 걸로 뭐 없어요? 맨날 쑥이나 황토니 뭐 이런 거 말고 없어요?

장광수 그래, 뭔가 특별한 게 있어야 장사가 잘 되지. 아무 것도 없으니까 이렇게 손님이 없는 거 아닙니까. 그렇게들 생각 안 하십니까?

박 씨 아, 기름도 이제 다 떨어졌어. 뭐가 있어야 불을 지피든 말든 할 거 아냐.

나 나 (핸드백에서 돈뭉치를 꺼내준다) 자, 가서 일보세요.

박 씨 그래, 어디 불편하신 데는 없으시고? 불가마에 불 뜨끈뜨끈하게 팍팍 지펴드릴 테니까 몸 지지고 피로 팍 풀고들 가세요! 내 어디 좋은 거 없나 알아보고, 있으면 내가 고걸로 팍팍 때주지. 세상에서 가장 멋지게 불타는 찜질방을 만들 거야. (퇴장)

장광수, 신나게 노래한다.
김우성, 조경락, 나나, 가오리는 어울려 술을 마신다.
조경락, 가오리에게 뭐라고 귓속말을 하고 자리에서 일어서서 나가려 한다.

김우성 야, 어디 가냐?

조경락 화장실.

김우성 같이 갈까?

가오리 (김우성을 잡으며) 오빠가 여자야? 화장실을 같이 가게. 자, 나랑 춤이나 춰요.

조경락, 밖으로 나간다.

김우성 내 파트너는 따로 있는데.

나 나 괜찮으니까 즐기세요.

조경락이 돈박스를 나르고 있는 모습이 뒤쪽에 실루엣으로 나타난다.

김우성 화장실 간 녀석이 왜 이렇게 안 와. 빠지기라도 했나.

가오리 정말 친한 사인가 보네. 별 걱정을 다 하세요.

나 나 그러게요. 제가 노래 한곡 하죠. 산적 노래보단 나이 든 꾀꼬리가 낫겠죠.

나나가 노래 부르는 사이에 장광수는 김우성 옆에 앉아서 술을 마신다.

김우성, 장광수에게 뭐라고 귓속말을 한다.

이때 지친 모습의 조경락이 들어온다.

김우성 화장실 갔다 온 녀석이 왜 그렇게 땀을 흘려?

조경락 아, 힘을 너무 썼나봐. 똥구멍 찢어지는 줄 알았네.

가오리 오빠, 힘들었겠다. 한잔 해. 찢어지는 아픔이 뭔지 나도 잘 알지.

김우성 아이고, 나도 화장실 좀 갔다 와야겠다.

조경락 같이 갈까?

장광수 어허, 무슨 계집애들도 아니고 왜 이러십니까? 그냥 앉아계세요. (김우성에게) 자, 맘 편하게 다녀오세요.

김우성, 급하게 밖으로 나간다.

곧이어, 김우성이 돈박스를 나르는 모습이 뒤쪽에 실루엣으로 나타난다.

조경락　(불안한 듯) 화장실 간 녀석이 왜 이렇게 안 와.

가오리　아니, 오빠들 둘이 정말 사랑하는가 보다. 왜 그렇게들 서로 챙겨?

조경락　오래된 친구거든.

가오리　친구? 정말 좋은 친구간이네. 부럽다! 자, 마셔요.

조경락　그래, 마시자.

이때 김우성이 지친 모습으로 들어온다.

김우성과 조경락, 서로 마주보며 어색하게 웃는다.

또다시 번갈아 가며 밖을 드나드는 김우성과 조경락.

두 명이 박스를 들고 나르는 모습이 실루엣으로 과장되게 드러난다.

무대 뒤쪽에 쪼그려 앉아서 조용히 그 모습을 바라보는 박 씨.

박 씨는 점점 더 쌓여가는 박스를 물끄러미 쳐다본다.

이제는 지쳐서 들어온 김우성과 조경락, 서로 마주보며 어색한 한숨을 짓는다.

가오리　젊은 오빠들이 왜 이래? 벌써 술에 취했어?

가오리의 말에 고개만 가로젓는 김우성과 조경락.

나　나　저도 잠깐 다녀올게요.

김우성　아니, 어디?

나　나　어떻게 제 입으로 그런 말을 하겠어요.

김우성　어디신데요?

가오리　혹시?

나　나　어허, 조용해.

장광수 변소 가시게요?

나 나 떼끼. 어디서 그런 험한 말을.

장광수 아이고 죄송합니다.

나 나 다녀올게요. (일어나서 나간다)

장광수 조심해서 다녀오십시오.

가오리 언닌 사람 무안하게시리. 그냥 화장실 다녀온다고 하면 되지. 저도 잠깐 다녀올게요.

장광수 너도 혹시? 조심해서 다녀오십시오.

가오리 이런 대접 받으니까 재밌네.

음악소리 커지며 무대는 서서히 어두워진다.

나나, 무대 한쪽 구석으로 걸어 나온다.

휴대전화를 꺼내 어딘가로 전화를 거는 나나.

화장실로 가던 가오리, 나나를 발견한다.

나나의 전화통화 내용을 몰래 엿듣는 가오리.

나 나 네, 저예요. 돈은 어디 숨겼는지 모르겠어요. 걱정도 팔자시네요. 나, 나나예요. 곧 알아내요. 그거 다 가로채면 지분이나 제대로 챙겨줘요. 최소 백억 이상이잖아요. 정보는 제가 드린 거잖아요. 물론이죠. 김 실장에게 제대로 뒤집어 씌워야죠. 해외 뜰 준비나 잘 해주세요. 아! 그리고 여기 양아치 둘이 더 붙었어요. 제가 예전에 데리고 있던 애들인데 얘네들은 어떡하죠? 그래요, 제가 알아서 할게요. 대신에요 일억은 제가 팁으로 먹습니다. 푼돈 가지고 너무 그러지 마세요. 이게 얼마나 힘든 일인데요. 눈치 채서 잠수타면 다시 찾기 힘들어요. 그래요,

장소는 다 끝나면 알려드리죠. 조금만 더 기다리세요. 저 혼자 도망 안 가요. 그럼 이따 다시 통화하죠.

전화통화를 마무리하고 돌아서려는 나나를 피해 숨는 가오리.
나나는 다시 술자리에 합석한다.
밖에서 고민에 빠진 가오리.
장광수가 밖으로 나와 가오리에게 다가온다.

장광수 안 들어와?

가오리 우리가 받은 게 얼마지?

장광수 무슨? 돈?

가오리 그래.

장광수 확인했잖아. 오천이야. 아직도 꿈만 같아. 너 이천오백 나 이천오백!

가오리 왜 그게 이천오백씩이야? 돈 번 건 내 가슴 때문인데.

장광수 그래도 동업인데 똑같이 나눠야지. 다른 성질 안 좋은 놈들은 자기가 다 먹어. 여자한테 얼마나 챙겨줄 거 같냐? 나는 항상 여자를 먼저 생각하는 페, 페, 페 거 뭐냐…… 페, 페니스튼가 패밀리즘…… 아니, 패리스힐튼인가 뭔가 정도가 되니까 그렇게 배려해주는 거야.

가오리 그래, 알았어. 그럼 내가 오천 다 줄게. 언제?

장광수 뭐? 오천 다? 너 미쳤어? 진짜?

가오리 그래.

장광수 왜?

가오리 돈 준다는데 싫어?

장광수 아니.

가오리 대신에 부탁 하나만 들어줘.

장광수 오늘은 뭐 전부 다 부탁 들어달라고 난리냐. 너도 벌써 배웠어?

가오리 싫어 좋아?

장광수 좋아. 오천을 다 준다면야.

가오리 시원해서 좋다.

장광수 그러면 지금 내가 그냥 다 가져가?

가오리 아니, 잠깐만!

장광수 뭐야, 혹시 쟤네들 가방까지 먹자는 거야? 하긴 뭐 걔네가 우리가 누군지 아는 것도 아니고. 괜찮겠네.

가오리 나나 언니가 알잖아.

장광수 아, 그렇지.

가오리 어쨌든 저 오빠들이 가진 가방까지 네가 다 해.

장광수 그게 네 거냐? 맘대로 하라고 하게. 나나 마담도 있는데 안 되잖아.

가오리 튀면 되지. 뭐 별 거야? 까짓 거 외국으로라도 가면 되지.

장광수 일억 가지고 가봐야 외국에서 잘 살 수 있겠냐?

가오리 그러면 국내에서 숨어지내든가.

장광수 하긴 뭐 잡힐 때까지 잘 살면 되지.

가오리 어차피 저 돈 깨끗한 것도 아니니까 우리가 먹어도 돼.

장광수 그건 또 무슨 말이야? 더럽다니?

가오리 아, 그냥 그런 게 있어.

장광수 그러면 넌 뭘 가져? 일억 다 내가 먹으면.

가오리 그게…… 자기가 먹으면 나도 같이 먹는 거지. 안 그래? 뭐 우

리가 남인가?

장광수 그래, 그래.

가오리 지금부터 가서 술이나 진탕 마셔. 술 안 취하고 끝까지 버틸 수 있겠지?

장광수 걱정을 마. 내가 술에서 누구한테 진 적 없다. 쟤네들 둘 완전히 보내버리지.

가오리 나나 언니는 조심해야 할 거야. 엄청 세잖아.

장광수 그래봤자 여자가 어딜. 나한텐 안 돼. 가자.

장광수와 가오리 다시 술자리에 합석한다.

나 나 어디들 갔다 와?

장광수 아, 그게요.

가오리 이 인간 술만 마시면 자꾸 들이대잖아요.

조경락 어, 오늘은 내 파트너인데.

가오리 그래요, 마셔요.

김우성 그래, 네 파트너 내 파트너 이런 게 어딨냐? 이젠 그냥 즐기자.

나 나 자, 마셔요. 근데 김 실장님 운전은 어떻게 하실려구요? 하긴 찜질방 오시는 길이라 차는 안 가지고 오셨나요? 김 실장님 차 없던데요.

김우성 그건 어떻게 아세요?

나 나 단골고객분들 차가 뭔지 다 알고 있어요.

김우성 역시! 오늘은 다른 차 타고 왔어요.

가오리 어머, 오빠 차가 여러 댄가 보네. 대단하셔!

장광수 그러게! 자, 마십시다. 자, 다들 어서 어서 건배! 자, 한 잔 씩 더

합시다.

조경락 아니, 왜 이렇게 급하십니까?

장광수 빨리 마시고 빨리 취하고 푹 자고 나면 좋잖아요. 찜질방이니까 바로 쓰러져서 자면 바로 피로가 풀리잖아요. 얼마나 좋습니까.

김우성 하긴 그렇습니다. 여기 바로 누워서 자면 되잖아요.

나 나 그래요. 괜히 술 마시고 운전하면 안 되죠. 근데 술만 마시면 버릇처럼 운전하는 분들이 계시다니까요.

김우성 하긴 제가 딴 건 다 좋은데 고게 좀 그렇긴 하죠.

나 나 그러니까 차키는 맡겨두세요. 저한테 주세요. 가게 오시면 늘 그러셨잖아요.

가오리 에이, 그래도 여기가 가게도 아닌데 그냥 갖고 계세요. 그게 맞지. 안 그래, 자기?

장광수 뭐? 몰라. 술을 마셔야 된다니까. 자, 마십시다. 건배!

장광수와 함께 술을 마시는 김우성과, 조경락.

가오리 언니는 왜 안 드세요?

나 나 그러는 너는?

가오리 오늘은 접대하는 건데 아가씨가 많이 마시면 되나요.

나 나 나도 그렇잖니.

장광수 술들 잘 드시는군요. 내가 지금까지 누구한테 술로 진 적이 없거든요.

조경락 나도 그런데요. 우성이는 나보다 조금 약하죠.

김우성 누가 그래?

조경락 맞잖아. 저번에도 네가 먼저 뻗었잖아.

김우성 그날은 컨디션이 안 좋았을 때고.

조경락 핑계는.

김우성 너 벌써 술 취했냐?

장광수 아니, 그러지 말고 오늘 계속 마셔보면 알지 뭐. 자, 건배!

　　　　　장광수의 건배제의에 계속해서 술을 함께 마시는 김우성과 장광수.
　　　　　알 수 없는 긴장감이 흐르는 나나와 가오리.
　　　　　나나, 한쪽 구석으로 나나를 데리고 간다.

나 나 너 뭐야?

가오리 예?

나 나 나 나나야. 깔끔하게 하자. 냄새 맡았냐?

가오리 그게요.

나 나 쉽게 가자. 저 가방 하나 더 가져가.

가오리 그래봤자 일억인데요.

나 나 그새 감각이 많이 무뎌졌구나. 일억이 장난이냐?

가오리 언닌 푼돈이라면서요? 저도 그러고 싶은데요.

나 나 그래 깔끔하게 대화하자. 얼마나 원하냐?

가오리 반반!

나 나 미쳤구나! 그게 얼만지나 아니?

가오리 그래도 거래엔 기본 아니겠어요?

나 나 너 나 혼자 개입된 것 같애?

가오리 예?

나 나 그냥 여기서 끝내고 싶어?

가오리 (일어나서 나가려한다) 그러면 저도 생각이 있어요.

나 나 알았으니까 앉아.

가오리 줄 거예요?

나 나 너 너무 욕심내면 다친다. 서로 좋게 조용하게 해결하자. 열 장 줄게.

가오리 겨우? 백억이라면서요? 최소!

나 나 들었구나. 확실한 건 잘 몰라.

가오리 어쨌든요.

나 나 그래, 그렇다고 쳐도. 내가 먹는 게 절반이야. 거기서 작업 준비하느라고 들어간 비용 빼고 환전하고 뜰 준비한 거 빼고 이래저래 많이 빠져. 열 장이면 많이 챙겨주는 거야.

가오리 하긴 뭐. 그럼 다섯 장만 더 주세요.

나 나 광수는 아니?

가오리 예?

나 나 거기에 광수 몫은 없지? 척 보면 안다. 내가 입 열면 광수 몫도 챙겨야 돼. 그러면 어차피 손해야. 그러니까 열 장에서 합의보자.

가오리 껌값이라도 하게 한 장이라도 더 주세요.

나 나 좋아. 열한 장에서 끝내. 더는 안 돼.

가오리 좋아요.

나 나 그러면 가서 차키나 빼와.

가오리 예, 차에 돈이 있는 건 맞아요?

나 나 멍청한 놈들 눈치가 딱 그래. 차는 어디에 숨겨두고 왔을 줄 알았더니. 난 전화 한 통 하고 내려가 있을 테니까 키 빼서 주차장으로 내려 와.

가오리 딴 생각 하지 마세요.

나 나 어차피 나도 그 조직 쪽한텐 자세한 얘기 못해. 돈 다 챙겨놓고 나눠줄 테니까 말이지. 아니면 돈 뺏기고 내가 당할 수도 있잖아. 무슨 말인지 알지?

가오리 알았어요. 먼저 내려 가 계세요. 따라갈게요.

나나, 밖으로 나가서 조용히 전화를 건다.
가오리는 술자리에 합류해서 키를 훔치려고 시도한다.

나 나 여보세요. 네, 나 나나예요. 문제가 좀 꼬였어요. 별 건 아니구요. 떨거지가 붙었어요. 그렇게 해결하면 문제만 복잡해지구요. 그냥 좀 떼어주기나 해야겠어요. 스무 장이요. 목소리 높이지 마세요. 어차피 저 때문에 횡재하는 거잖아요. 아니면 저, 지금부터 연락 끊습니다. 그 돈이면 다른 데 부탁할 데 많아요. 좋아요. 내가 열 장, 그쪽 몫에서 열장씩 내죠. 두 명이라서 어쩔 수 없어요. 대신에 걔네들까지 같이 뒤집어쓰게 하면 그림 제대로 나오잖아요. 됐죠? 사십 억 드시는 분이 소심하시기는. 예? 그건 일단 제가 떠난 다음에 알아서 하세요. 죽이든지 스무 장을 빼앗든지. 뺏으시면 저보다 몫도 커지고 좋으시겠네요. 일단 제가 한국 뜨거든 그때 알아서 하세요. 네. 그럼. (전화를 끊는다) 바보들! 백억은 김 실장 혼자 몫이야. 최소 이백억이라구. 이 정도면 준수해. 차를 몰고 조용히 사라지셔야겠네. (퇴장)

김우성 근데 왜 이렇게 더워.

조경락 그러게. 술을 마셔서 그런가.

장광수 더우면 벗으면 되지. 우리 벗고 마십시다. 제대로 찜질되고 좋
 구만. 아까 그 영감 오늘 제대로 불을 때주는 구만요. (웃옷을 훌
 러덩 벗는다)
김우성 아가씨도 있는데 벗을 수가 있나.
가오리 오빠, 언제는 안 그렇게 놀았어요? 벗어요. 벗어!

 김우성과 조경락도 웃옷을 벗는다.

가오리 기왕이면 바지도 벗어요.
장광수 야, 난 팬티 안 입었어.
가오리 자긴 벗든지 말든지 맘대로 해.
김우성 나?
조경락 아님 나?
가오리 두 오빠는 팬티도 입었다면서요. 뭐 어때? 원래 벗고 해야 제
 대로 찜질이 되지.
장광수 그러면 너도 벗을 거야?
가오리 다 벗으면 나도 벗고 팬티만 입지.
장광수 그래, 오늘 벗고 놀자. 다 벗고 죽도록 마시자.
김우성 그럼 뭐 벗지.
조경락 그래.

 김우성과 조경락, 바지를 벗고 사각팬티 차림이 된다.

장광수 나도 벗고 놀자. (바지를 벗으려고 한다)
김우성 형씨는 팬티도 안 입었으니까 참으시지요.

조경락 남자끼리 볼썽사납게. 그건 벗지 마요.

가오리, 벗어놓은 김우성과 조경락의 바지에서 몰래 열쇠를 찾아낸다.

가오리 지금 보니 오빠들 몸 좋네.

김우성 벗고 놀자고 하더니 왜 안 벗지?

조경락 벗어라, 벗어라, 벗어라!

가오리 화장실부터 다녀오고 나서. 조그만 기다려 오빠들.

장광수 빨리 갔다 와라. 우리는 마십시다!

가오리, 열쇠를 가지고 웃으며 퇴장.
무대 뒤편 실루엣 뒤로 박 씨의 모습이 나타난다.
자연스럽게 그 박스에서 돈을 꺼내 불을 지피는 박 씨.
알 수 없는 미소를 보이며 계속 돈을 태우고 있는 박 씨.
이때 술자리로 뛰어 들어오는 나나와 가오리.

장광수 어, 뭐야. 둘이서 같이 벗으시게?

조경락 벗어라, 벗어라, 벗어라.

김우성 역시 나나 마담이십니다. (술에 취해서 비틀거리며) 시원하게 벗어 주세요!

나나 (김우성의 뺨을 때린다) 어디 숨겼어?

조경락 (역시 술에 취해 비틀거리며) 아니, 이게 무슨 짓입니까?

가오리 (조경락의 뺨을 때린다) 어딨냐니까?

장광수 뭐?

가오리 돈 다 숨겼다니까.

장광수 (돈가방을 안으며) 여기 다 있는데.

나 나 그깟 푼돈?

장광수 두 개면 일억인데.

가오리 백억이야. 백억! 백억이 사라졌다고. 어디 숨겼어?

장광수 백억?

가오리 일단 도와줘! 그럼 챙겨줄게.

김우성 그걸 어떻게?

장광수 그럼 너 거짓말했어?

가오리 이따 다 얘기하려고 했어. 자기 돈이 내 돈이고 내 돈이 자기
 돈이지. 내가 얘기했잖아. 그러니까 나 믿어.

조경락 내가 이럴 줄 알고 그렇게 힘들게 돈을 숨긴 거야.

장광수 좋아, 일단 돈 찾고 나중에 얘기 하자. (김우성과 조경락을 한 대씩 때
 린다) 어딨어?

김우성 나도 바보가 아닌데 그 돈을 안 숨겼겠어?

나 나 안 그래도 열 받아 죽겠는데 여긴 왜 이렇게 더워!

가오리 그러게요. 아주 익겠네요, 익겠어.

장광수 그러니까 벗으라니까.

가오리 농담할 기분 아냐. 어디 숨겼어?

실루엣 뒤에서 돈을 박스 채 다 태운 박 씨, 안으로 들어온다.

박 씨 왜 이렇게 시끄러워?

나 나 뭐 찾아야 할 게 있어서 그러니까 영감님은 나가보세요.

박 씨 나는 맨날 나가라고 하냐?

가오리 불은 왜 이렇게 쎄요? 사람 익혀 죽이려고 그래요?

박 씨 뜨끈하게 해달라고 할 때는 언제고 지랄들이냐? 그나저나 너
희들 혹시 보일러실에 있는 박스 찾냐?

김우성과 조경락, 기겁을 하며 박 씨를 쳐다본다.

김우성 아저씨 그걸 어떻게 아세요?
조경락 그거 제 겁니다. 건드리면 안 돼요.
김우성 그건 내 거야.
조경락 뭔 소리야? 내 몫만 거기 갖다 놨는데.
김우성 나도!
나 나 아하! 보일러실에 있다?

나나, 뛰어나가려는데 가오리가 붙들고 매달린다.
김우성과 조경락, 뛰어나가려는데 장광수에게 맞고 쓰러진다.
서로 붙들고 늘어지며 다 함께 퇴장한다.
어질러진 술자리 옆에 돈가방 두 개가 그대로 놓여있다.

박 씨 (가방을 열어 돈을 확인하고 나서) 요것도 잘 타겠는데. 아주 향이 좋
겠어. (가방 두 개를 들고 나간다)

실루엣 뒤로 나타난 다섯 사람들, 불에 타고 있는 돈을 보며 기겁을 한다.

김우성 내 돈!
조경락 내 돈!
나 나 나, 나나 돈!

가오리　불 좀 꺼 봐.

장광수　아, 불, 불, 돈 다 탄다.

이때 그들 뒤에서 돈가방을 들고 나타나는 박 씨.

박 씨, 돈가방을 들고 그대로 불가마 안으로 들어가서 사라진다.

모두들, 기겁을 하며 쓰러지더니 곧 멍한 표정으로 불가마 안을 들여다본다.

김우성　탄다.

조경락　잘 탄다.

나　나　그래, 잘 탄다.

가오리　새까맣게.

장광수　가방이라도 챙길 걸. 아니, 할아버지라도 잡을 걸.

가오리　너, 인간 됐구나.

나　나　저 영감님은 돈이 그리 싫었나?

가오리　좋았으니까 저러지.

김우성　싫으나 좋으나 어쨌든 다 탔네.

모두들　탄다, 타!

모두들, 알 수 없는 어색한 미소를 짓다가 기괴한 소리로 웃기 시작한다.

무대 암전.

— 막.

천국보다 낯선 | 안희철 희곡집

초판 1쇄 인쇄일 2007년 12월 24일
초판 1쇄 발행일 2007년 12월 30일

지은이 안희철
만든이 이정옥
만든곳 평민사
　　　　　서울시 서대문구 남가좌2동 370-40
　　　　　전화 : (02) 375-8571(代)
　　　　　팩스 : (02) 375-8573

평민사 모든 자료를 한눈에 —
http://blog.naver.com/pyung1976
이메일: pyung1976@naver.com

등록번호 제10-328호

ISBN 978-89-7115-505-9 03600

정 가 10,000원